LIVING IN STYLE
MUNICH

Edited by Stephanie von Pfuel

teNeues

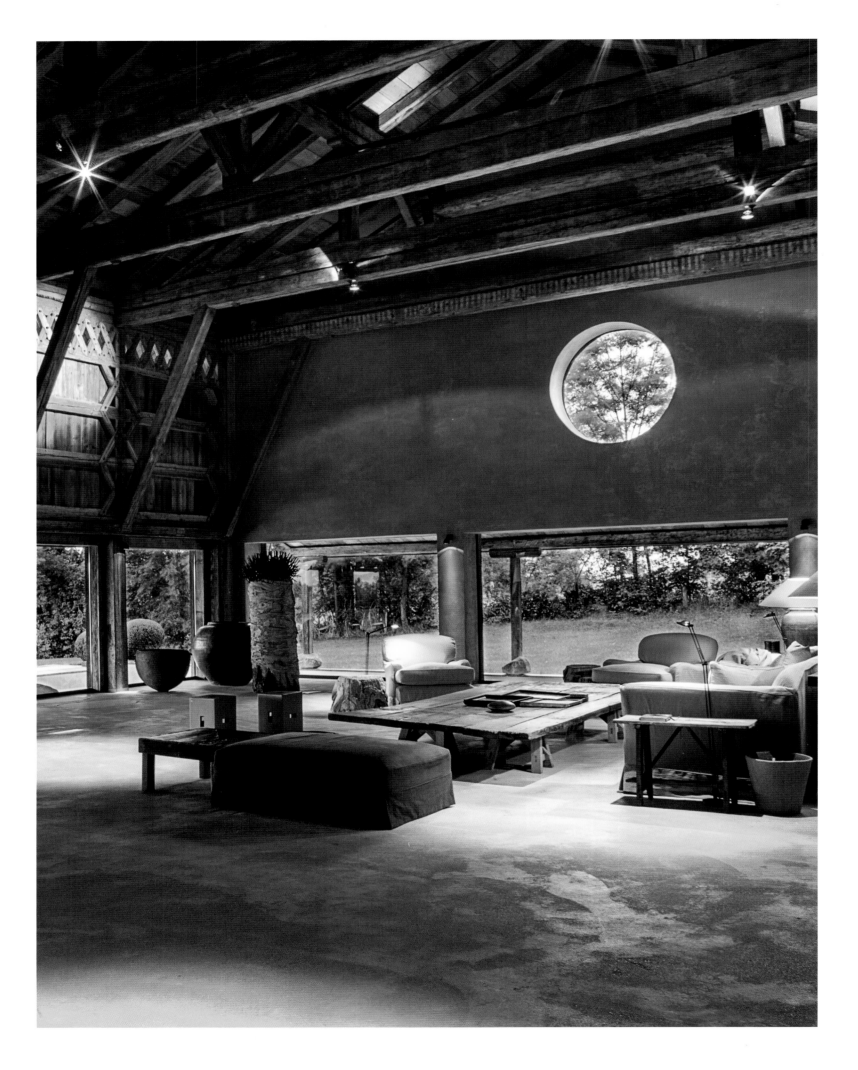

Contents

Vorwort

Stephanie von Pfuel

Liebe Leser,

über meinen Wohnsitz auf Schloss Tüßling hinaus ist München mit den Jahren für mich zu einer zweiten Heimat geworden. Hierher komme ich zu gesellschaftlichen Anlässen, um Freunde zu treffen oder geschäftliche Termine wahrzunehmen. Immer wieder werden mir dabei die Türen zu Wohnungen und Häusern geöffnet, die eine Wohnlichkeit und Individualität ausstrahlen, welche ich als typisch für die Isar-Metropole betrachte. Denn eines ist der Münchner Einrichtungsstil sicherlich nicht: cool oder sogar unterkühlt.

Mein Anliegen mit diesem Buch ist es, möglichst viele unterschiedliche und individuelle Stilrichtungen zu zeigen. Viele der präsentierten Objekte wurden von ihren Bewohnern selbst eingerichtet – mit viel Liebe zum Detail, spannenden Farbkombinationen und originellen Stilelementen. Diese Art des Einrichtens entspricht auch meiner eigenen Wohnphilosophie: Für mich persönlich ist es wichtiger, in einem wohnlichen und bewohnbaren als in einem perfekt durchgestylten Haus zu leben. Schließlich ist die Wohnung auch ein Stück weit ein Spiegel der Seele und sollte vor allen Dingen authentisch sein.

Auf den folgenden Seiten finden Sie exklusive Stadtwohnungen neben prachtvollen Villen, urige Bauernhöfe gegenüber moderner Architektur. Einige Objekte befinden sich vor den Toren der Stadt und zeigen, wie es sich inmitten der wunderschönen Natur lebt, die München umgibt.

Mein herzlicher Dank gilt allen Freunden, die ihre Häuser für dieses Buchprojekt zugänglich gemacht haben, und damit mir und den Fotografen ihr Vertrauen bewiesen.

Viel Spaß beim Lesen und Anschauen wünscht Ihnen Ihre

Stephanie von Pfuel

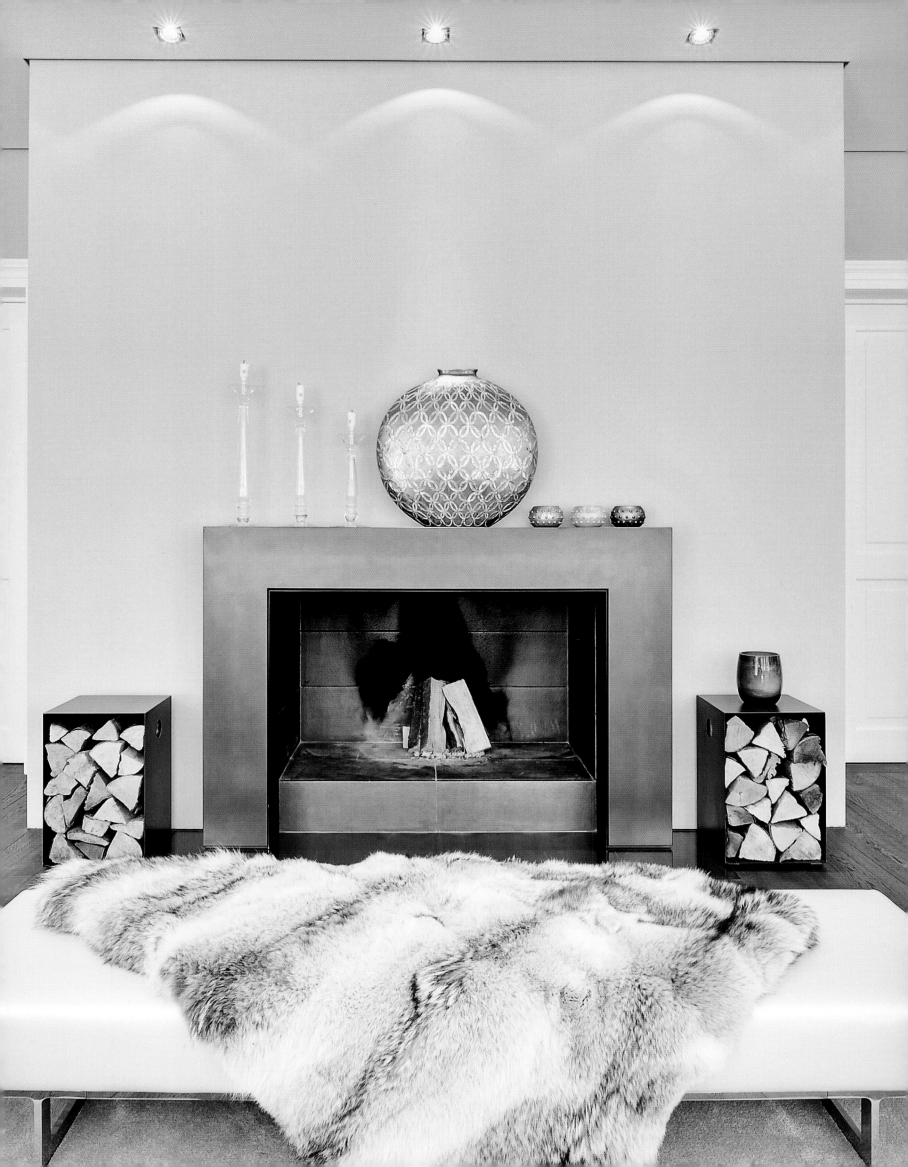

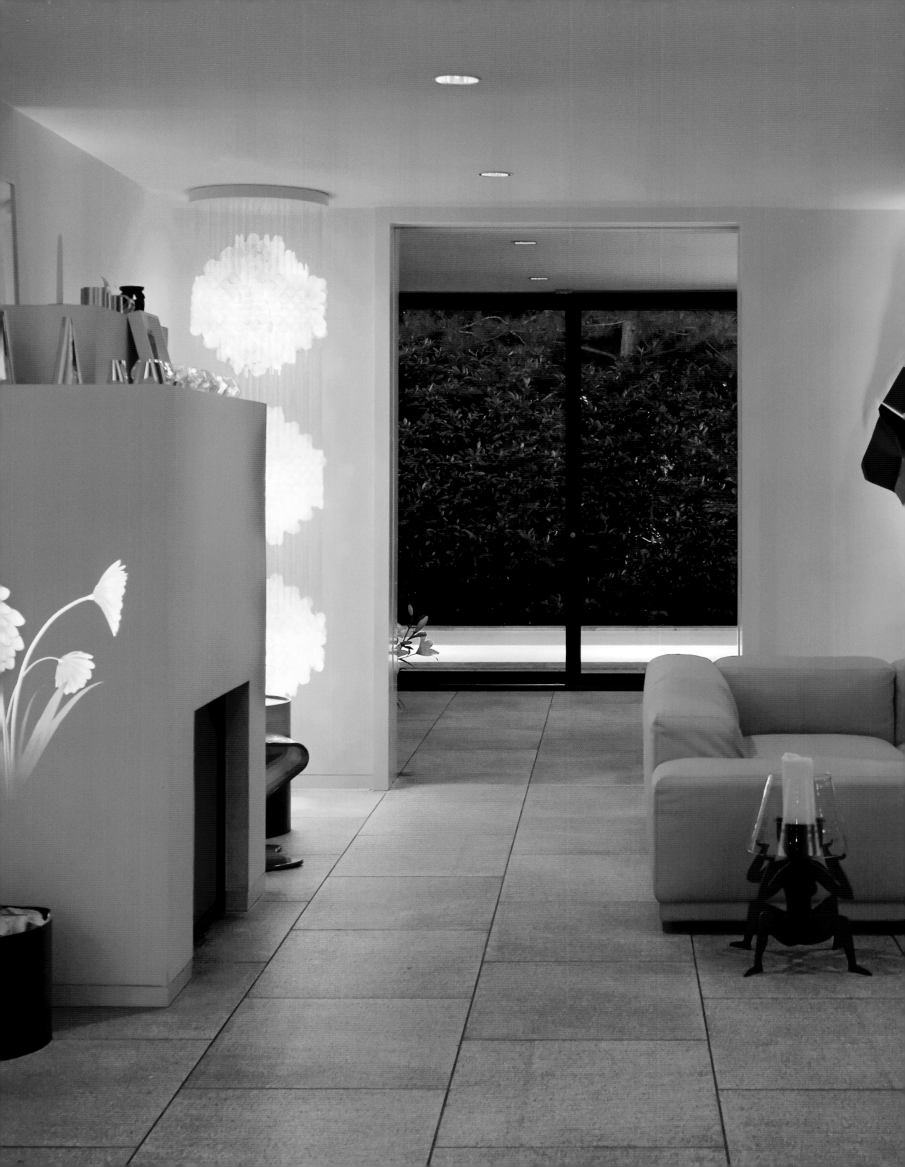

Preface

Stephanie von Pfuel

Dear readers,

Over the years, Munich has become my home away from home, in addition to my main residence in Tüßling Castle. I go to the city to attend social events, meet friends and keep business appointments. Time and time again, I find myself in apartments and houses that radiate a homey atmosphere and individual style that I feel is typical for this city on the Isar. Indeed, one thing that Munich interior design is definitely not is cold or even chilly.

My objective in creating this book is to show as many different types of individual styles. A lot of the homes presented were decorated by the homeowners them-selves–with plenty of attention to detail, striking color combinations and novel style elements. This type of home decorating is in keeping with my own philosophy. I would rather live in a comfortable, lived-in home than in one that is styled to perfection. To some extent, after all, a home is a mirror of the soul. Above all else, it should be authentic.

On the following pages, you will find exclusive town apartments alongside magnificent villas, rustic farmhouses next to modern architecture. Some properties are outside the city limits and show what it is like to live in the middle of the lovely natural landscape all around Munich.

My thanks go to all the friends who opened the doors to their homes for this book and, in doing so, placed their trust in me and our photographer.

I hope you will enjoy your visual tour of these homes.

Best regards,

Stephanie von Pfuel

Préface
Stephanie von Pfuel

Cher lecteurs,

Au fil des ans, Munich est devenue mon autre chez-moi, quand je ne suis pas à mon domicile au château de Tüßling. Je me rends dans cette ville à l'occasion de réceptions mondaines, de réunions amicales ou encore de rendez-vous d'affaires. À chaque fois s'ouvrent devant moi les portes d'appartements et de maisons rayonnant de confort et d'une touche personnelle, et que je considère comme typiques de la métropole sur les rives de l'Isar. En effet, une chose est sûre : le style munichois n'est ni « cool » ni froid.

Par ce livre, mon intention est de montrer autant de styles différents et personnels que possible. Bon nombre des intérieurs présentés ici ont été aménagés par des décorateurs ou leurs habitants eux-mêmes, avec un grand amour du détail, des mariages de couleurs fascinants et des éléments de style originaux. Cette façon d'aménager correspond également à ma propre philosophie de l'habitat : il est plus important, à mes yeux, de vivre dans une demeure spacieuse et confortable que dans un lieu stylé jusque dans le moindre détail. Au fond, l'habitat étant aussi, en quelque sorte, un miroir de l'âme, il se doit avant tout d'être authentique.

Dans ces pages, des appartements citadins de standing côtoient de somptueuses villas, et des fermes anciennes de l'architecture moderne. Quelques-uns de ces biens se situent aux portes de la ville et montrent comment on vit au milieu de la magnifique nature qui entoure Munich.

Mes sincères remerciements vont à tous les amis qui m'ont ouvert les portes de leurs maisons pour ce livre, me témoignant ainsi leur confiance ainsi qu'aux photographes.

J'espère que vous aurez grand plaisir à le lire et le feuilleter.

Stephanie von Pfuel

München: Stilvoll leben
Konstantin Wettig

Der damalige Bundespräsident Roman Herzog erfand 1998 eine Redewendung, die Bayern, und damit auch seine Hauptstadt, seitdem nicht wieder losgelassen hat. Er sprach von einer geglückten „Symbiose aus Lederhose und Laptop". Damit wollte er eigentlich nur auf charmante Art den Wandel vom Agrar- zum Hightechstandort beschreiben. Für die Missgünstigen steht die Lederhose aber seitdem für das selbstzufriedene Festhalten am Gewohnten. Und der Laptop fürs Geldverdienen als Münchner Lieblingsbeschäftigung. Aber München ist natürlich viel mehr. München ist keine Metropole, aber eine weltoffene Stadt, in der die Modernität längst ihren gleichberechtigten Platz neben der Tradition gefunden hat.

Das sieht man: In das historisch geprägte Stadtbild fügen sich immer mehr architektonische Innovationen ein. Und das spürt man: Nicht nur die Wohn-, die ganze Lebenskultur ist internationaler geworden. Plötzlich gibt es Wohnprojekte, die man früher nur in London oder New York erwartet hätte. „Yoo" von Philippe Starck ist so ein Beispiel: Das alte Arbeitsamt wurde zu hochklassigem Wohnraum umgestaltet. Oder „The Seven" im Gärtnerplatzviertel: Von der Dachterrassenwohnung bis zum Townhouse mit kleinem Garten erfüllt es alle Bedürfnisse des urbanen Menschen, der sich – wenn gewünscht – im angrenzenden Tower gleich noch sein eigenes Büro einrichten kann. Außerdem ist es von einem Park umgeben, und ein Concierge kümmert sich 24 Stunden am Tag um die Wünsche und Sorgen seiner Bewohner, ganz so wie in Uptown Manhattan. Solche Projekte sind nur die logische Folge des demografischen Wandels und erfreuen sich in der Immobilienbranche einer immer größeren Nachfrage. Man könnte auch sagen, sie sind die Laptops unter den Immobilien: repräsentativ müssen sie sein, aber nicht unpraktisch oder gar protzig. In der Woche arbeiten die Münchner in der Stadt, in der sie keine großen Grundstücke, dafür aber kurze Wege zur Schule ihrer Kinder oder zum Office brauchen. So sind vom Gärtnerplatzviertel über den Sankt-Anna-Platz im Lehel bis zur Gegend rund um den Wiener Platz in Haidhausen Subzentren entstanden – das Leben um den Square mit Bars, Geschäften und Galerien um die Ecke ist heute in München so typisch wie in London. Diesen urbanen Mikrokosmos muss der Münchner also unter der Woche gar nicht mehr verlassen. Er tut das stattdessen am Wochenende: Keine Stadt bietet so viele Möglichkeiten des Dolce Vita. Es geht in die Berge zum Skifahren oder Wandern, an die unzähligen kristallklaren Seen zum Baden – oder gleich nach Italien. Das Wohnen in der Stadt wird so zu einem flexiblen Mittelpunkt neben dem auf dem Land am Wochenende – wo auch die Grundstücke wieder ein bisschen größer sein dürfen. Und wo sie dann gepflegt wird, die Liebe zur Lederhose.

Weil es nur wenig Platz in München gibt, geht es aber eben nicht nur um Neubauten wie die Hofstatt in der Innenstadt. Viel wichtiger ist die Revitalisierung historischer Bausubstanz. Aber gerade die Tatsache, dass München nicht grenzenlos die architektonische Innovationskeule schwingen kann, macht es so kreativ. Plötzlich werden ehemalige Gewerbeflächen zu Wohnungen im Loft-Stil. Die großbürgerlichen Altbauwohnungen mit Kassettentüren und Stuck an der Decke in Bogenhausen oder Schwabing werden diese neuen Wohnkonzepte natürlich nicht ablösen. Sie werden friedlich nebeneinander existieren. So wie all die verschiedenen Interior-Stile, die sich in München einfach auf keinen Nenner bringen lassen. Außer vielleicht auf diesen: Kühler Minimalismus begegnet einem hier selten, wahrscheinlich, weil das einfach nicht zum Flair der Stadt passt, das trotz aller Modernität immer warmherzig sein wird. „Vom Ernst des Lebens halb verschont, ist der schon, der in München wohnt." Dieses Bonmot stammt vom berühmten Münchner Dichter Eugen Roth. Und es fasst sehr treffend zusammen, was die Münchner fühlen, wenn die anderen von all den aufregenden Städten dieser Welt reden.

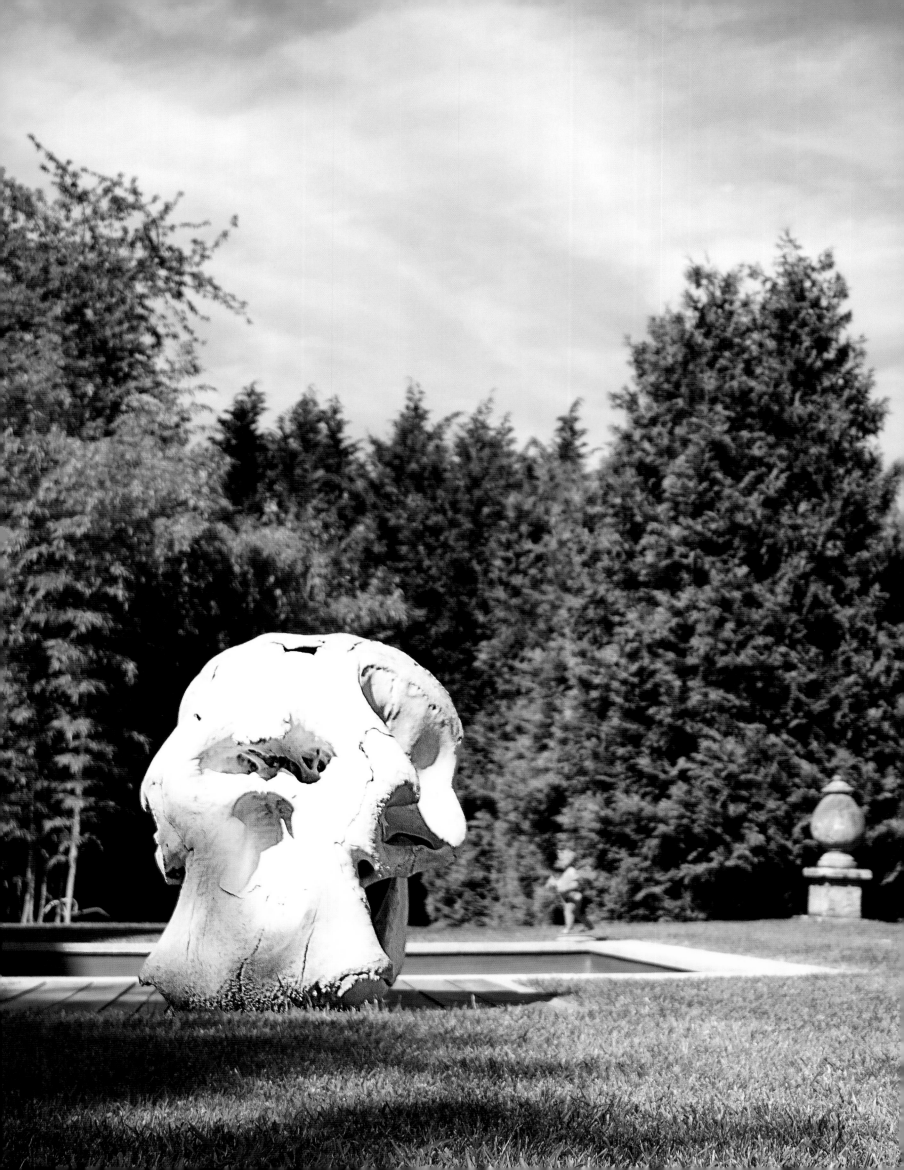

Munich: Living in Style
Konstantin Wettig

In 1998, the former German president, Roman Herzog, came up with a descriptive phrase that has stuck to Bavaria—and thus also its capital—ever since. He spoke of a successful "symbiosis between lederhosen and laptops." His words were meant as a charming way to describe the region's transformation from an agrarian economy to a high-tech one. However, malcontents have since taken "lederhosen" to represent the Bavarians' self-satisfied tendency to cling to familiar traditions, while laptops stand for Munich's favorite pastime: making money. Yet the city is, of course, far more than this. While it may not be a metropolis, Munich is nevertheless a cosmopolitan city, one where modernity has long since earned equal status with tradition.

You can see it: More and more architectural innovations are blending in with Munich's historical cityscape. You can feel it: Not only the living space but the entire lifestyle has become more international. Residential projects of a kind once seen only in London or New York have suddenly appeared. "Yoo" by Philippe Starck is one such example—transforming a former labor exchange office into high-class living space. Another example is "The Seven" in Munich's Gärtnerplatzviertel neighborhood. From penthouse apartments to townhouses with small gardens, it meets the city dweller's every need—and its residents can even rent office space in the adjacent tower. The complex is surrounded by a park, and a concierge attends to the residents' every wish and concern round the clock, just like in uptown Manhattan. These types of projects are a logical result of demographic change, and demand for them is growing in the real estate business. You could even say that they are the laptops of real estate: distinguished without being impractical or even pretentious. Because Munich's residents work in the city during the week, they don't need a lot of living space. Rather, close proximity to their children's schools or their own workplaces is a higher priority. As a result, sub-centers have sprung up all over—from the Gärtnerplatzviertel to Sankt-Anna-Platz in Lehel to the neighborhood around Wiener Platz in Haidhausen. Life around the city square, with bars, shops and galleries just around the corner, is as much a part of Munich today as it is of London. The locals no longer even have to leave this urban microcosm during the week. They save such excursions for the weekend. No city offers so many opportunities to enjoy the dolce vita: skiing and hiking in the mountains, swimming in the myriad crystal-clear lakes—or maybe a trip to Italy. People move easily from an urban lifestyle during the week to weekends in the country, where the parcel sizes can be just a bit bigger. And where the Bavarians maintain the other part of the symbiosis: their love of lederhosen.

Because space is at a premium, Munich cannot focus all its efforts on new construction projects, such as the Hofstatt mall in the city center. It is much more important to revitalize existing historic buildings. Yet Munich cannot swing the bat of architectural innovation with abandon, which is what makes it so creative. Former commercial space is being turned into residential lofts. These new living concepts will never replace upper middle-class apartments in old buildings in Bogenhausen and Schwabing, with their frame-and-panel doors and stucco on the ceiling. The two will exist peacefully side by side. The same holds true for the many different interior styles that simply have no common denominator. Unless it's this: constrained minimalism is rare in Munich, perhaps because it doesn't fit the city's unique style. Despite all its modernity, Munich will always be a warmhearted place. The famous Munich poet Eugen Roth once wittily remarked: "Living in Munich, one is spared half the gravity of life." Which aptly sums up what Munich's inhabitants feel when others start talking about the many exciting cities they have visited around the world.

Munich : vivre avec style

Konstantin Wettig

Roman Herzog, alors président de la République fédérale d'Allemagne, a forgé en 1998 une expression dont la Bavière et, par là même, sa capitale n'ont pu se défaire depuis. Il parlait d'une heureuse « symbiose entre la culotte de cuir et l'ordinateur portable ». Alors qu'il entendait en fait seulement décrire de charmante façon la transition de cette région agraire vers la haute technologie, les esprits chagrins assimilent depuis la culotte de cuir à l'attachement aux coutumes empreint d'autosatisfaction, et l'ordinateur à la recherche du gain, occupation favorite des Munichois. Mais Munich, c'est naturellement bien plus que cela. Il ne s'agit pas d'une métropole mais d'une ville cosmopolite, dans laquelle la modernité a déjà, et depuis longtemps, trouvé sa place aux côtés de la tradition.

Cela se voit : de plus en plus d'innovations architecturales s'insèrent dans ce paysage urbain chargé d'histoire. Et cela se sent : non seulement l'habitat mais aussi tout l'art de vivre se sont internationalisés. On voit soudain sortir de terre des formes d'habitat qui, autrefois, auraient été concevables seulement à Londres ou à New York, comme « Yoo » de Philippe Starck, l'ancienne agence pour l'emploi transformée en immeuble d'habitation de grand standing. Ou encore comme « The Seven » dans le quartier de la Gärtnerplatz : de l'appartement « sur le toit » à la maison de ville avec jardinet, cet ensemble satisfait tous les besoins du citadin, qui peut aussi – s'il le souhaite - installer son propre bureau dans la tour voisine. Entourée d'un parc, cette résidence est pourvue d'un concierge qui répond 24 heures sur 24 aux désirs et soucis des résidents, tout comme à Uptown Manhattan. Simple suite logique de l'évolution démographique, de tels projets immobiliers jouissent d'une demande croissante. On pourrait aussi les qualifier d'ordinateurs portables de l'immobilier : ils doivent être représentatifs, sans renoncer à être fonctionnels, ni même être tape-à-l'œil. En semaine, les Munichois travaillent en ville et n'ont nul besoin de grands espaces mais plutôt de trajets courts pour mener leurs enfants à l'école ou aller au bureau. Ainsi, du quartier de Gärtnerplatz en passant par Sankt-Anna-Platz à Lehel jusqu'aux environs de la Wiener Platz à Haidhausen sont apparus des mini-centres : la vie organisée autour d'un square avec des bars, des boutiques et des galeries de quartier est aujourd'hui aussi typiquement munichoise qu'elle est typiquement londonienne. En semaine, le Munichois n'est ainsi plus obligé de quitter ce microcosme urbain. Il le fait plutôt le week-end, aucune autre ville ne proposant autant d'opportunités de dolce vita : il va à la montagne faire du ski ou de la randonnée, il se baigne dans les innombrables lacs aux eaux cristallines – ou il se rend tout simplement en Italie. La ville devient ainsi un lieu de vie flexible au même titre que la campagne le week-end, où il n'est pas interdit que les propriétés soient un peu plus vastes et où l'on cultive alors l'amour pour la culotte de cuir.

Comme l'espace à Munich est limité, il ne s'agit pas seulement de construire du neuf comme le Hofstatt du centre-ville. Il est bien plus important de revitaliser l'ancien. Et effectivement, comme Munich ne peut continuer de construire à l'infini, elle le fait de façon très créative. Les anciens locaux commerciaux deviennent soudain des appartements de style loft. Les vieilles bâtisses bourgeoises de Bogenhausen ou de Schwabing avec portes moulurées et stuc au plafond ne céderont cependant pas la place à ces nouveaux concepts d'habitat. Leur cohabitation sera paisible, tout comme celle des divers styles d'intérieurs munichois, qui n'ont absolument aucun dénominateur commun. Sauf peut-être le fait que l'on rencontre rarement ici un minimalisme froid, sans doute parce que cela ne correspond tout simplement pas à l'ambiance de cette ville, qui restera toujours chaleureuse malgré toute la modernité. « Qui vit à Munich est déjà à moitié épargné de la gravité de la vie. » C'est au célèbre poète munichois Eugen Roth que l'on doit ce bon mot. Il résume très justement ce que ressentent les Munichois quand ils entendent parler de toutes les autres villes trépidantes de ce monde.

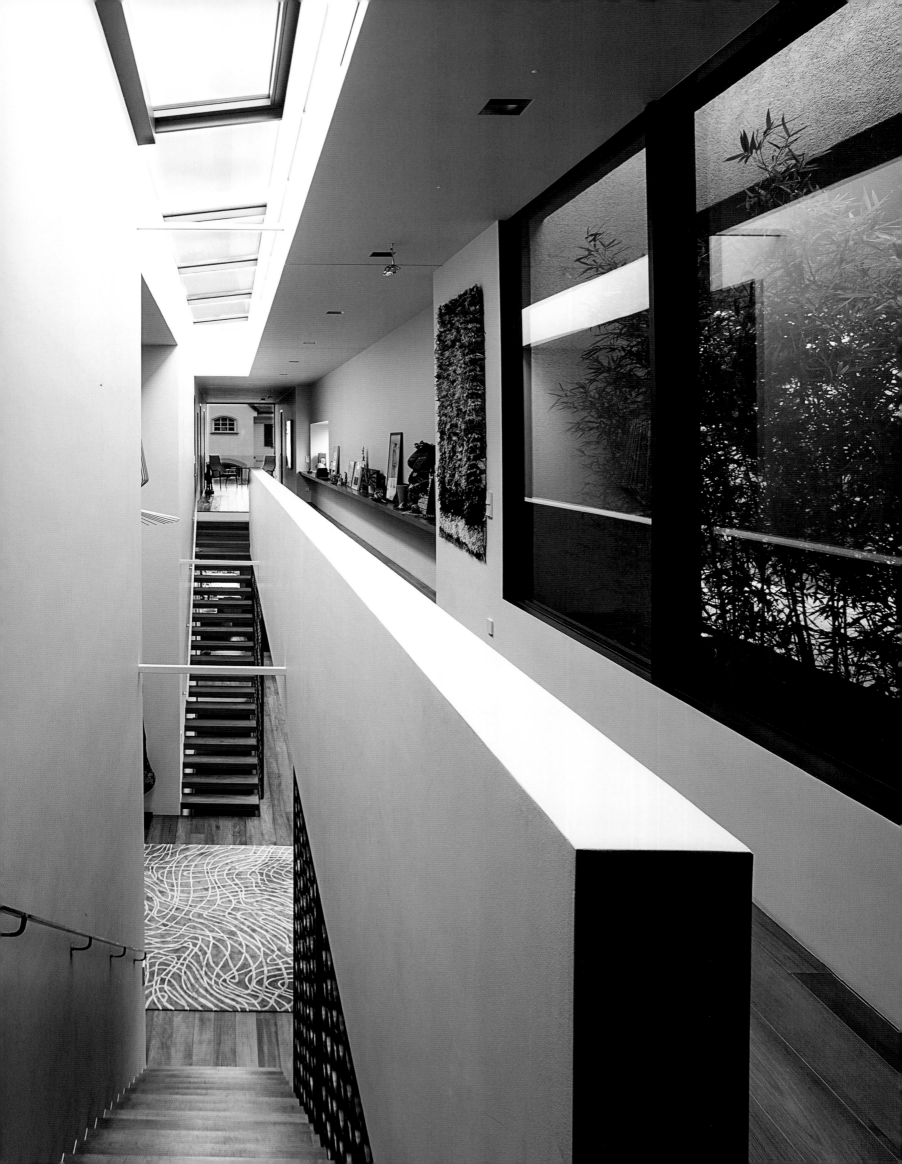

Asian Touch

ZAHLREICHE REISEN NACH ASIEN haben das Ehepaar Steininger bei der Einrichtung ihres Hauses inspiriert. Zusammen mit dem Interior Designer Pista Kovács gestaltete Marina Steininger die moderne Villa nicht nur als ein Zuhause für ihre Familie, sondern auch für ihre asiatische Skulpturensammlung. Im Erdgeschoss befinden sich die Wohnräume mit der offenen Küche und dem mit Kupfer verkleideten Kamin. Zu Böden aus Teakholz kombinierte sie teils originale Möbel aus den fünfziger und sechziger Jahren, teils eigene Entwürfe. Sorgsam ausgewählte Leuchten tauchen die Räume und sogar die Terrasse in ein gedämpftes Licht. Neben dem etwa 20 Meter langen Pool, der den gleichen Farbton wie die nahe fließende Isar hat, wird der Wellnessbereich im Untergeschoss durch eine Panzerglasscheibe mit Tageslicht versorgt.

IN FURNISHING THEIR HOME, Mister and Misses Steininger drew inspiration from their frequent travels in Asia. Marina Steininger worked with interior designer Pista Kovács to transform the modern villa into a dual-function space: a home for her family and a showcase for her collection of Asian sculptures. The ground floor accommodates the living areas, along with an open kitchen and a copper-lined fireplace. Steininger combined teak floors with different furniture styles: originals dating back to the fifties and sixties as well as pieces she designed herself. Carefully selected lamps bathe the rooms and even the terrace in muted light. A 66-foot pool takes on the color of nearby Isar River. Next to it, a basement wellness room is filled with natural light that shines through a pane of security glass.

POUR AMÉNAGER LEUR MAISON, les époux Steininger se sont inspirés de leurs nombreux voyages en Asie. Avec l'architecte d'intérieur Pista Kovács, Marina Steininger a conçu cette villa moderne non seulement pour y vivre avec sa famille mais également pour y héberger sa collection de sculptures asiatiques. Au rez-de-chaussée se trouvent les pièces de vie avec la cuisine ouverte et la cheminée habillée de cuivre. La propriétaire a marié les sols en bois de teck avec du mobilier original des années 1950 et 1960, ainsi qu'avec ses propres créations. Les luminaires choisis avec soin plongent non seulement l'intérieur mais aussi la terrasse dans une lumière tamisée. Situé à côté de la piscine d'environ 20 mètres de longueur et dont les coloris font écho à ceux de l'Isar voisine, l'espace bien-être en sous-sol reçoit la lumière du jour par une baie vitrée blindée.

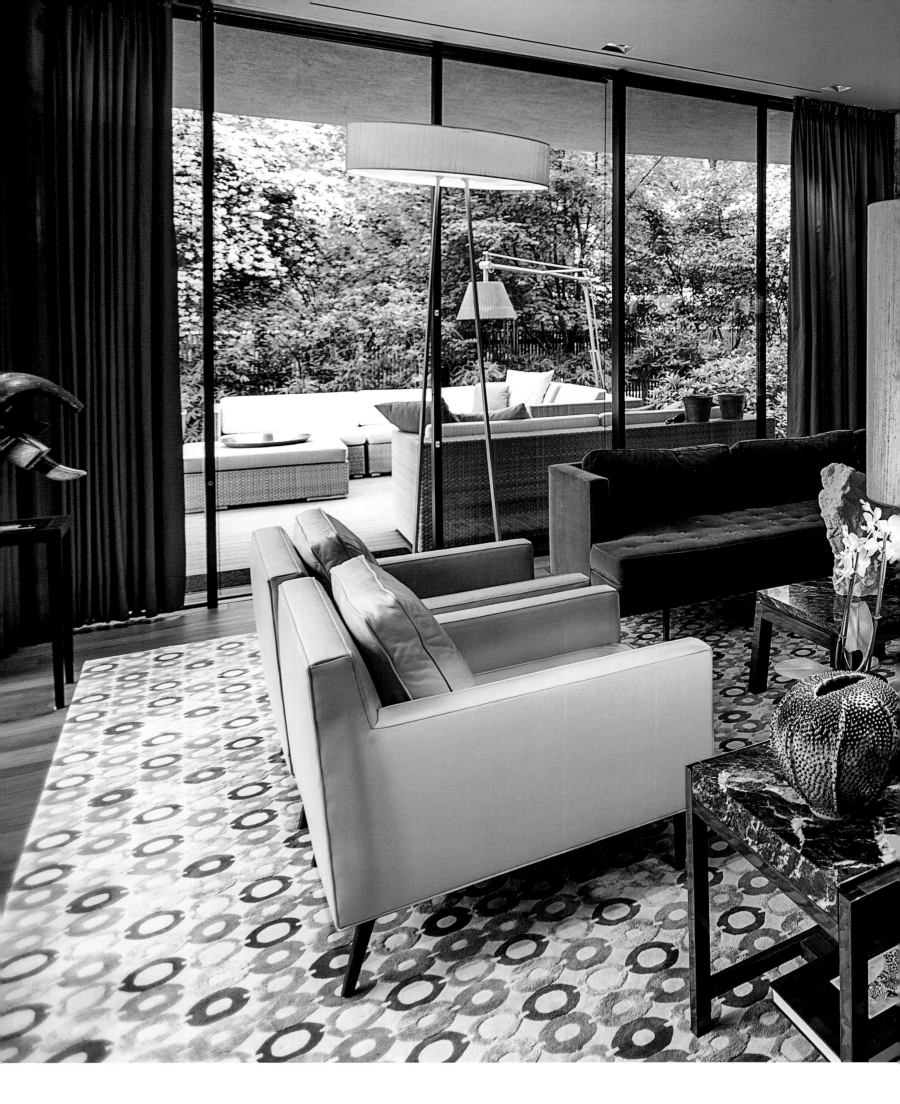

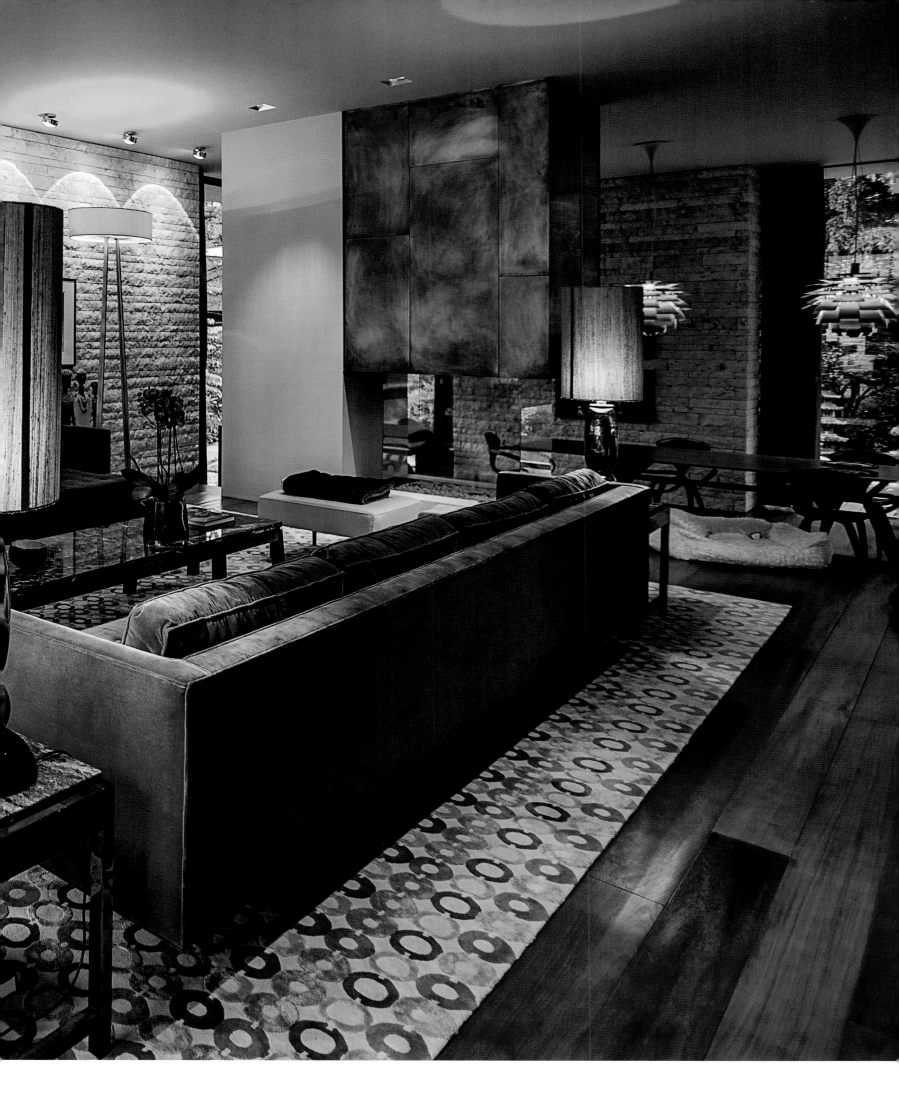

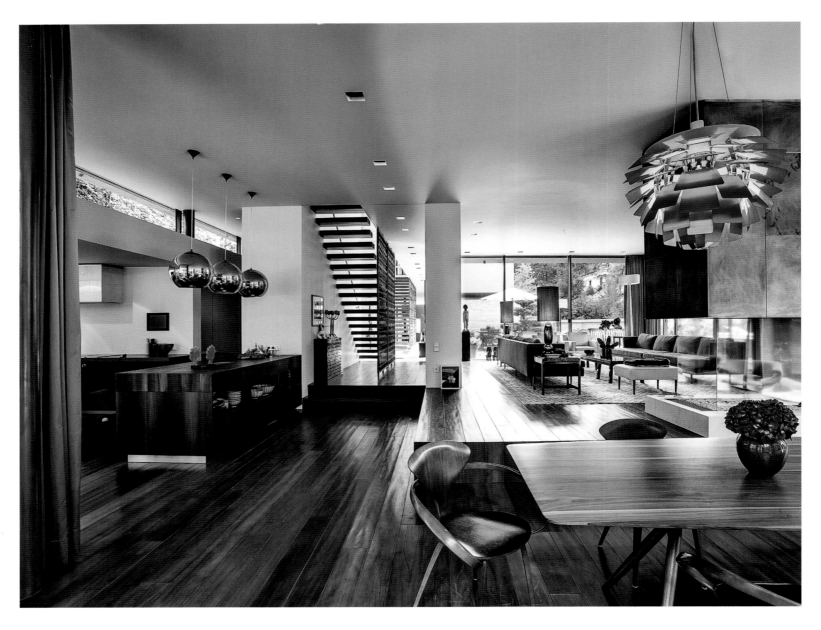

*Für die Böden verwendete Marina Steininger Teakholz. Es setzt sich
auf der Terrasse fort und schafft so eine Verbindung zwischen Innen und Außen.*

*Marina Steininger chose teak for her floors. The use of the same material for
the terrace creates a sense of continuity between the indoor and outdoor areas.*

*L'emploi généralisé par Marina Steininger de bois de teck comme revêtement
de sol, et ce jusque sur la terrasse, établit un lien entre l'intérieur et l'extérieur.*

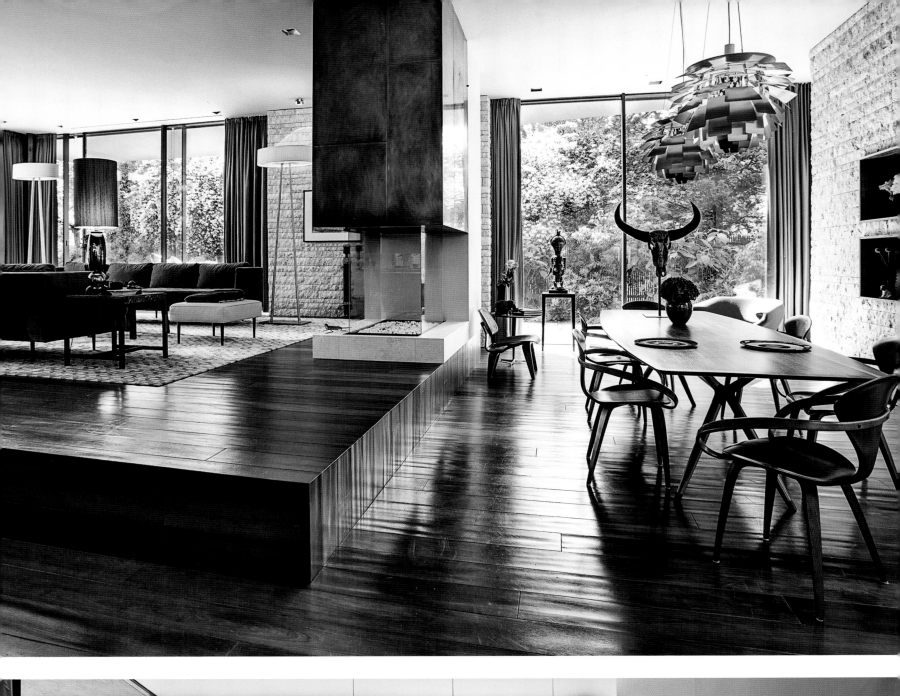
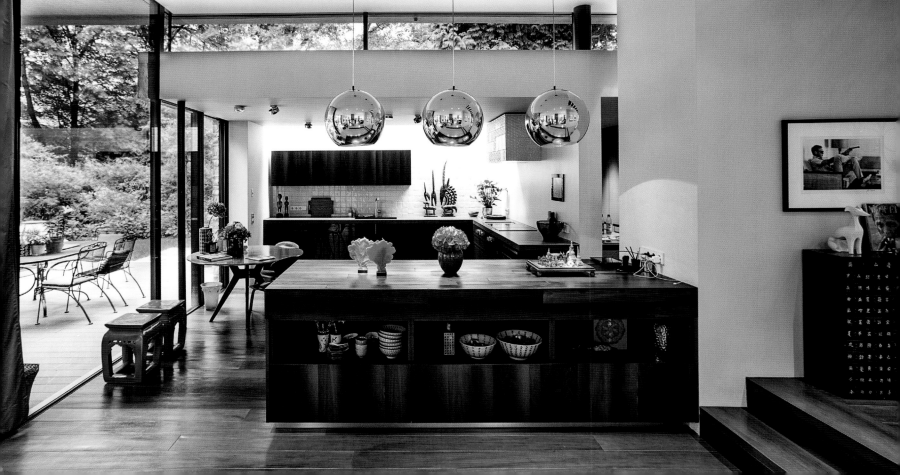

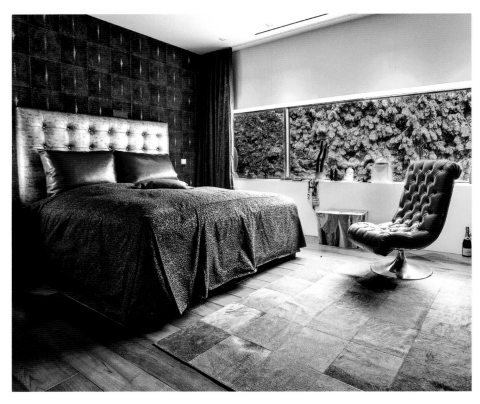

Die Hausherrin ließ sich vom Flair und der Ruhe luxuriöser asiatischer Hotels inspirieren. Diese Einflüsse sind auch in den Schlafzimmern spürbar. Die Einbauten, wie der begehbare Kleiderschrank, sind aus Nussbaumholz.

The homeowner drew inspiration from the flair and tranquility of Asian luxury hotels. These elements also set the mood in the bedrooms. The built-in elements, including the walk-in closet, are made of walnut.

La maîtresse de maison s'est inspirée de l'élégance et de la sérénité des luxueux hôtels asiatiques, perceptibles jusque dans les chambres. Les rangements encastrés, comme dans le dressing, sont en bois de noyer.

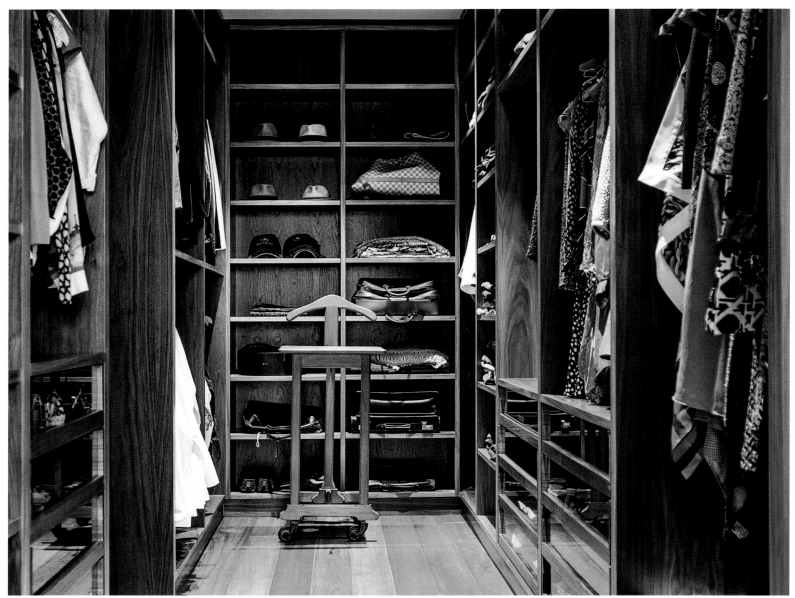

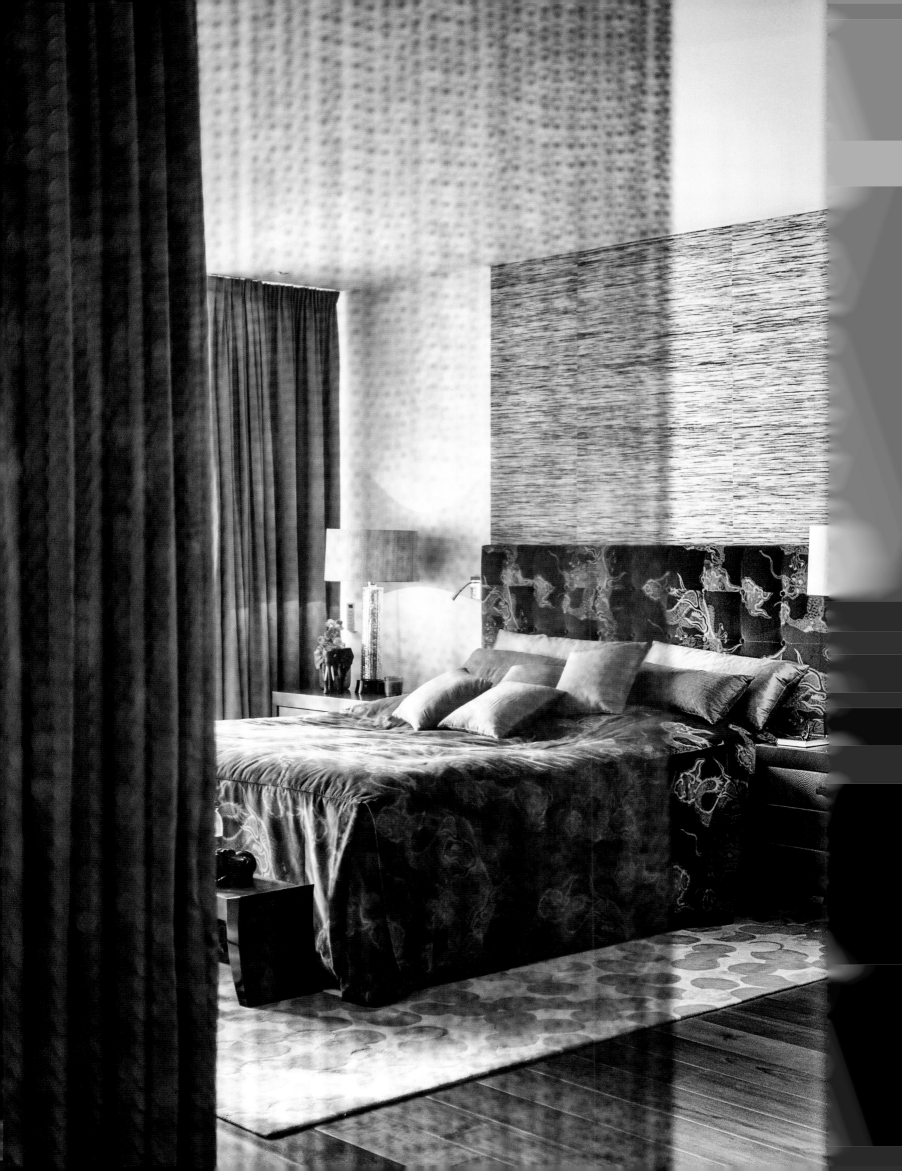

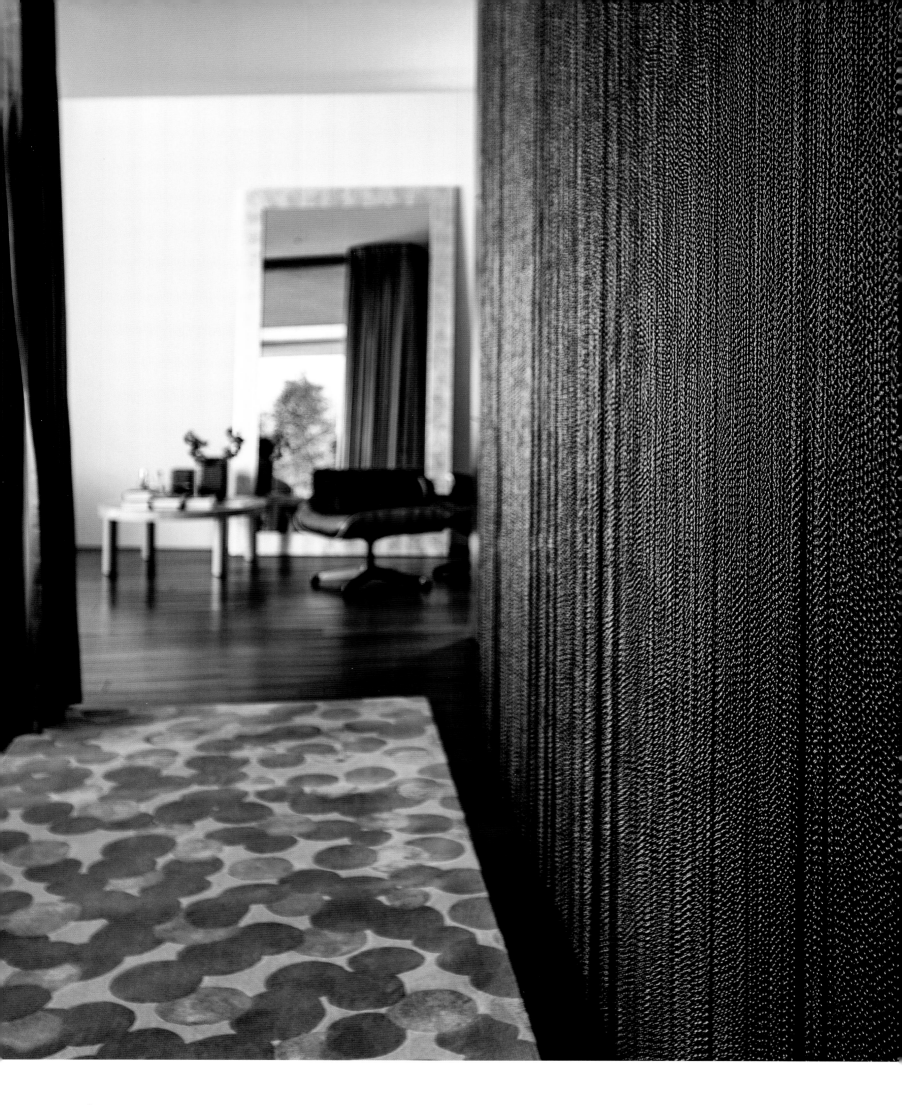

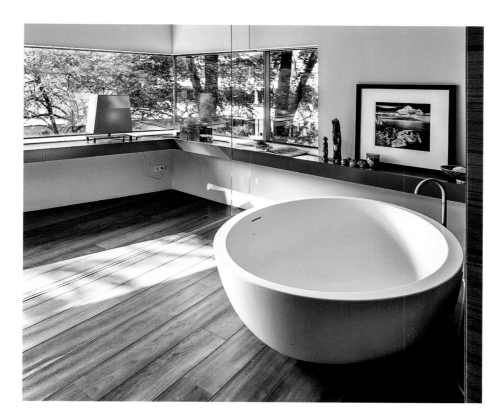

Von der runden Badewanne aus blickt man in den exotisch bepflanzten Garten.

The round bathtub offers a view of the garden with its exotic plants.

De la baignoire ronde, on a vue sur le jardin de plantes exotiques.

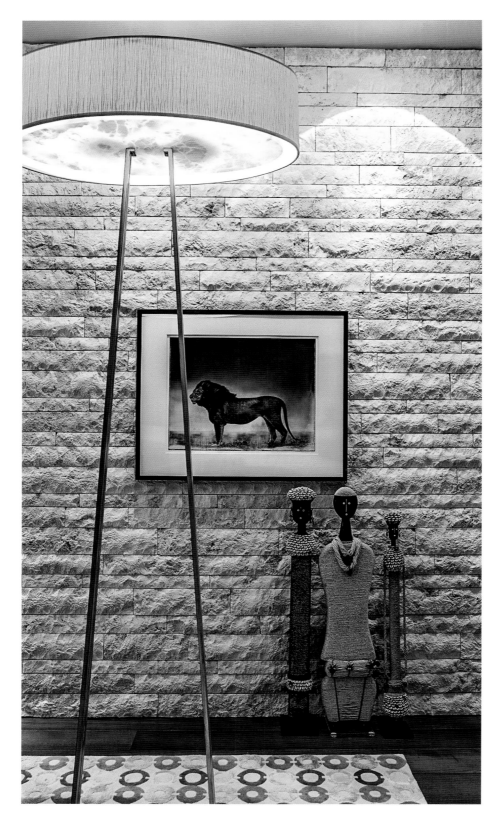

Ihre Skulpturen brachten die Hausbewohner von Asienreisen mit.

The homeowners collected the sculptures on their travels in Asia.

Les sculptures ont été rapportées d'Asie par les habitants de la maison.

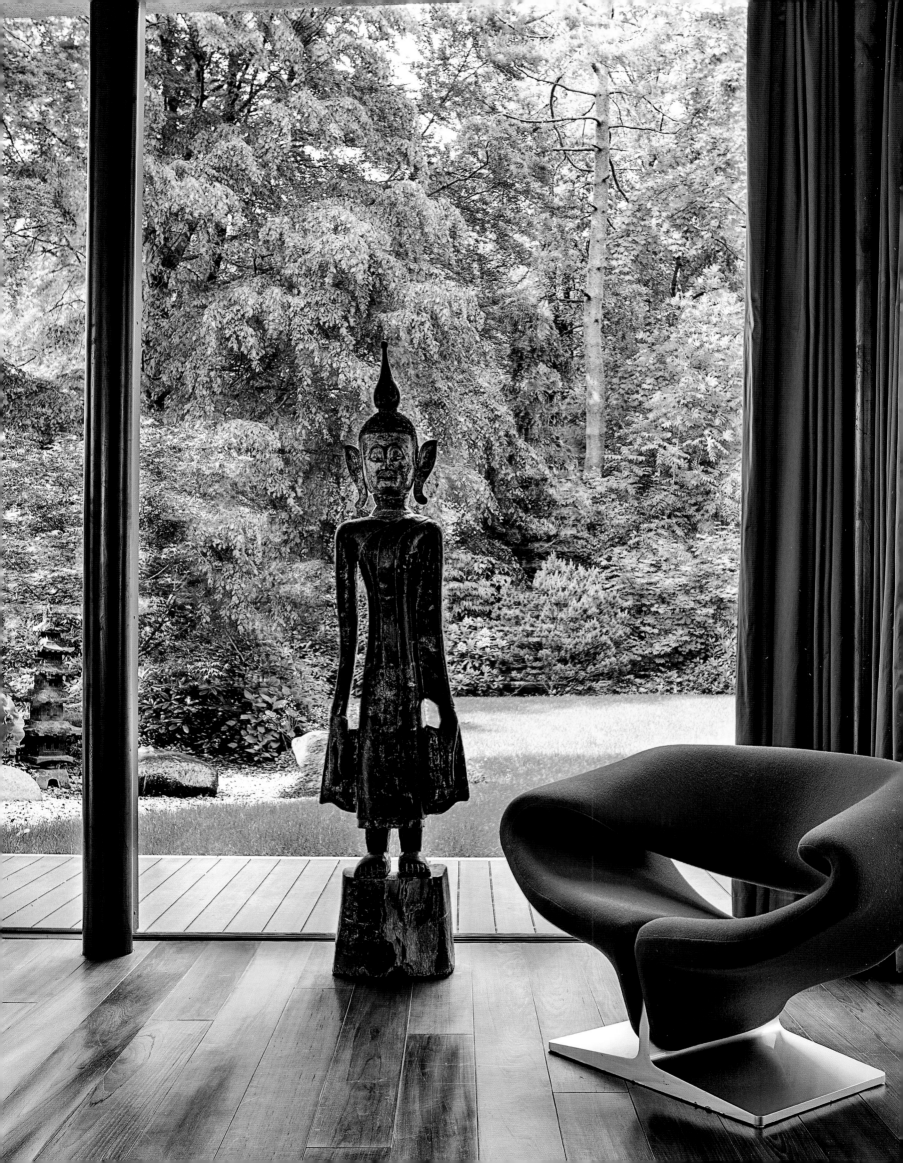

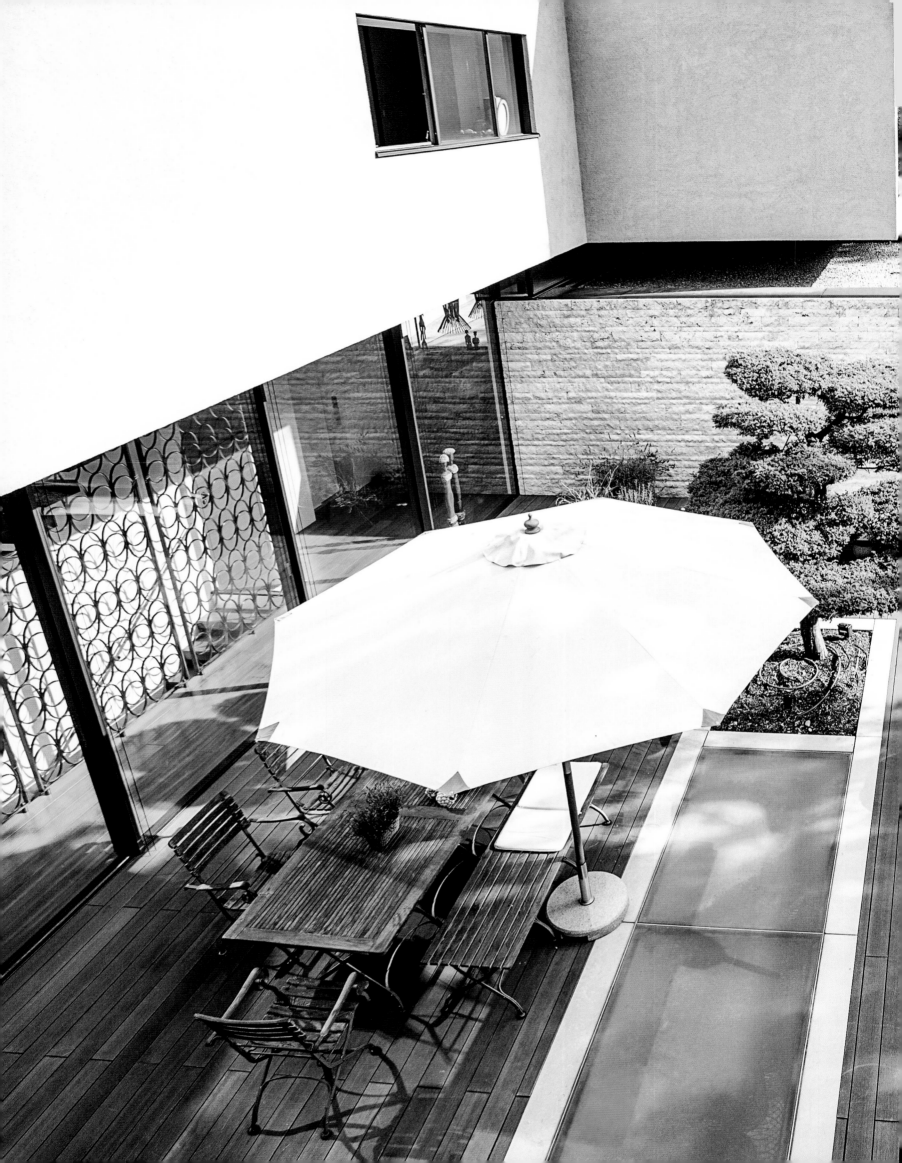

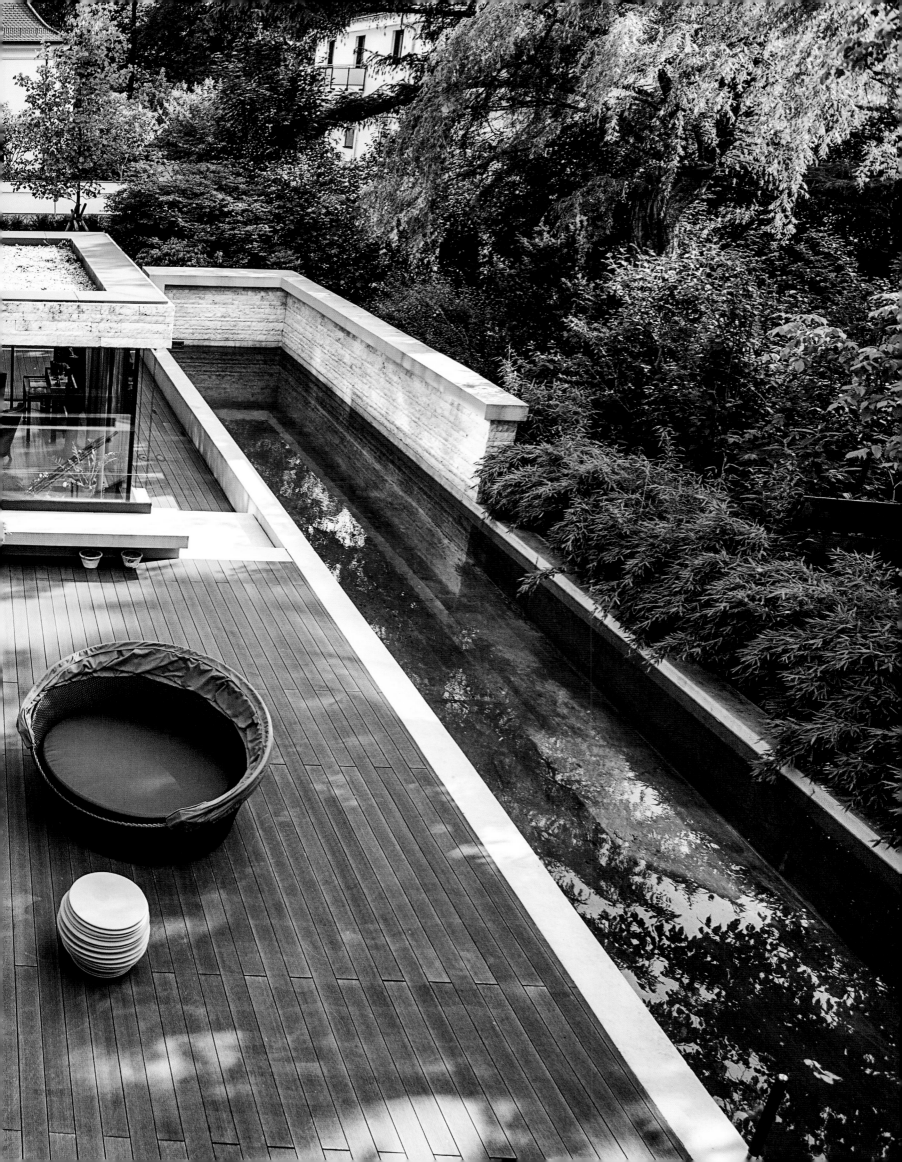

Multicolor Living

MARIA BRANDIS IST ein Einrichtungsprofi: Sie ist Eigentümerin von Freso Home, einem Geschäft für Stoffe, Einrichtung und Dekoration in der Münchner Innenstadt und richtet auch selbst Häuser, Wohnungen und Schlösser ein. „Deshalb habe ich mich wahrscheinlich in meinen eigenen vier Wänden auch mehr getraut als die meisten", sagt sie. Vor allem Farben setzt die Hausherrin in ihrer Altbauwohnung ein, um interessante Durchblicke und Perspektiven zu schaffen. Das Wohn- und Esszimmer ist in einem kräftigen Pink gehalten und mit blau-silbernen Rollos aus einem Stoff von Matthew Williamson für Osborne & Little versehen. Chinesische Truhen statt Sofatische sorgen dafür, dass der Raum nicht überladen wirkt. Maria Brandis mag aber auch Kontraste, zum Beispiel wenn sie alte Sessel mit einem Stoff von Andrew Martin mit dem Street-Art-Schriftzug „God bless America" bezieht.

MARIA BRANDIS IS a professional interior designer and the proprietor of Freso Home, a shop that sells fabrics, furnishings and décor elements in downtown Munich. She also decorates houses, apartments and castles for her clients. "That may be why I dare to do more with my own home than most people," she says. In particular, Maria Brandis uses a lot of color in her apartment in an old building to create interesting vistas and perspectives. The living/dining room is bright pink with blue-and-silver window shades made from a fabric that Matthew Williamson designed for Osborne & Little. Chinese chests stand in for coffee tables so that the space does not seem overcrowded. However, the interior designer also likes contrasts. For example, she upholstered some old chairs in a street art fabric designed by Andrew Martin printed with the words, "God bless America."

MARIA BRANDIS EST une « pro » de la décoration : propriétaire de la maison Freso Home, commerce du centre de Munich spécialisé dans les tissus, l'ameublement et la décoration, elle aménage elle-même maisons, appartements et châteaux. « C'est sans doute pour cela que, dans mes propres murs, j'ai fait preuve de plus d'audace que la moyenne », explique-t-elle. La maîtresse de maison a joué avant tout avec les couleurs dans son appartement situé dans un immeuble ancien, créant ainsi des échappées et des perspectives intéressantes. Le salon-salle à manger à dominante rose soutenu est pourvu de stores dans un tissu bleu et argent créé par Matthew Williamson pour Osborne & Little. Des coffres chinois en guise de tables basses évitent de surcharger l'espace. Aimant aussi les contrastes, Maria Brandis a choisi par exemple de retapisser des sièges anciens avec un tissu signé Andrew Martin portant l'inscription street art « God bless America ».

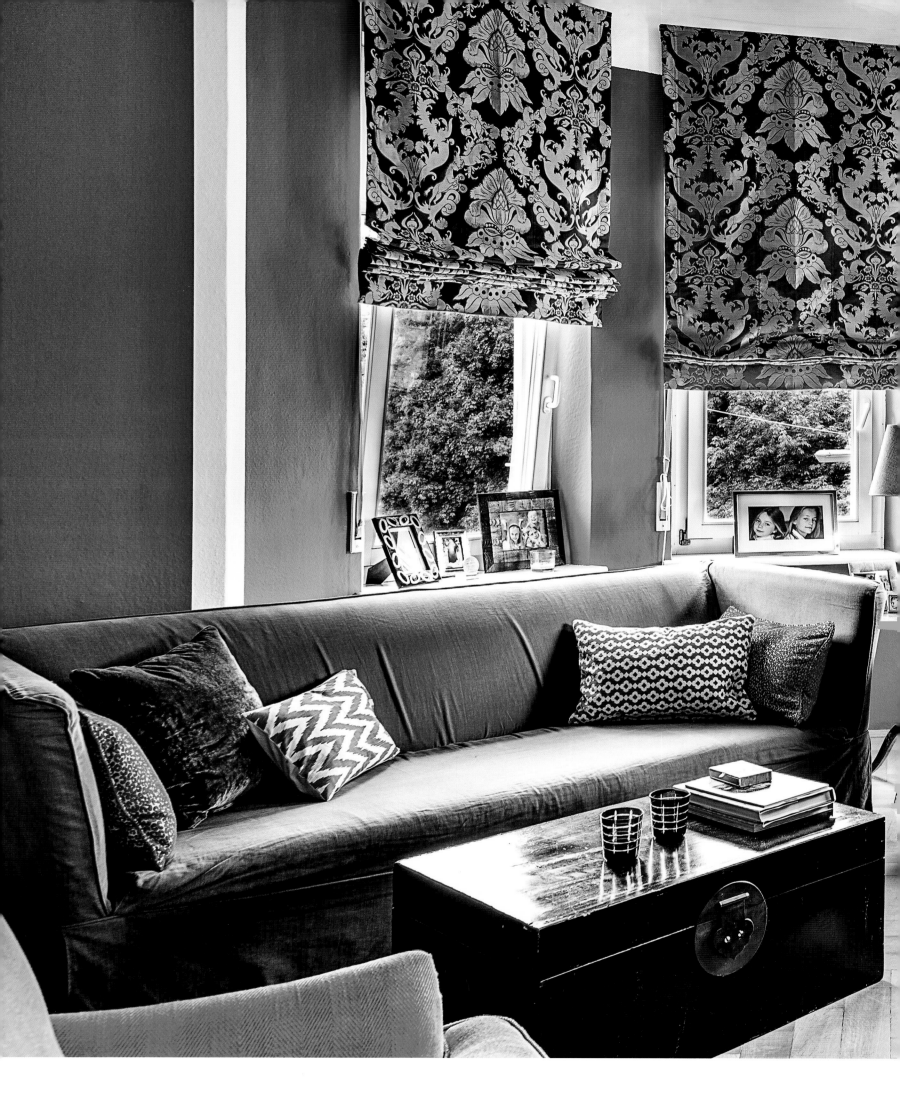

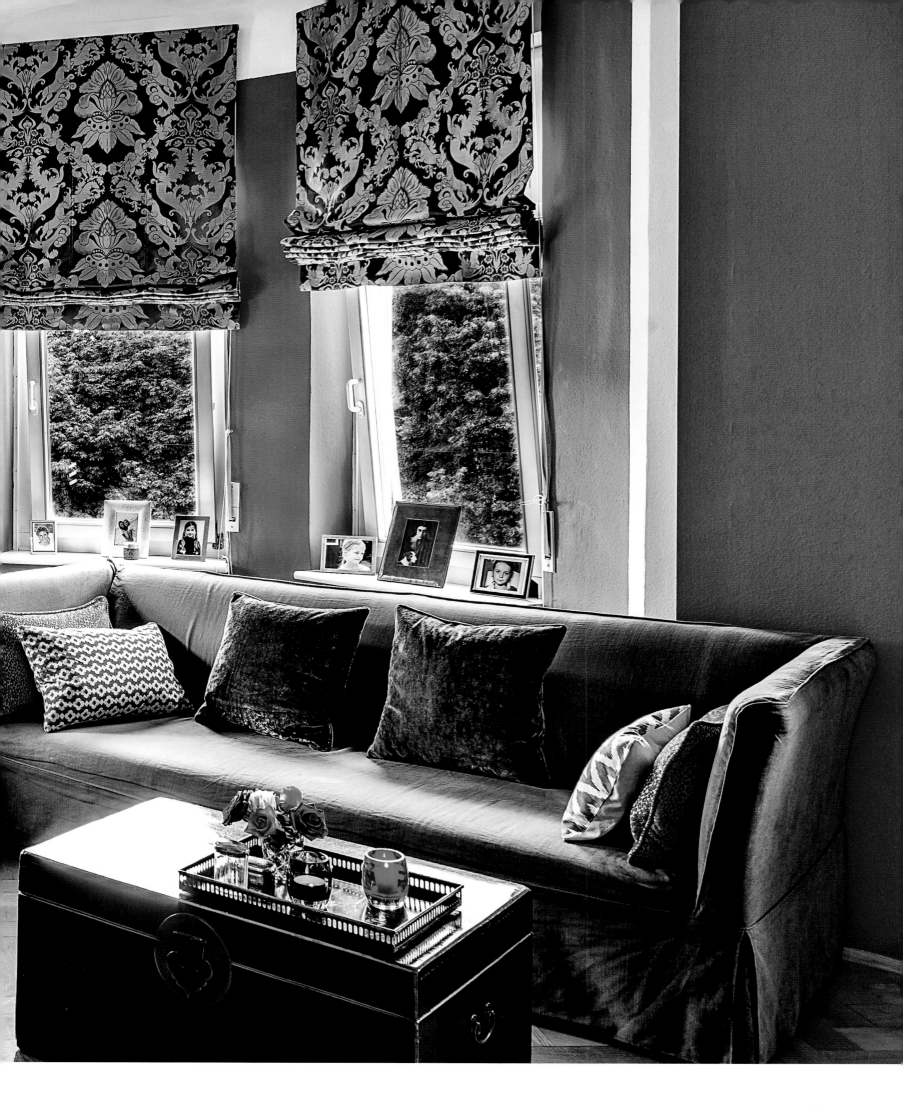

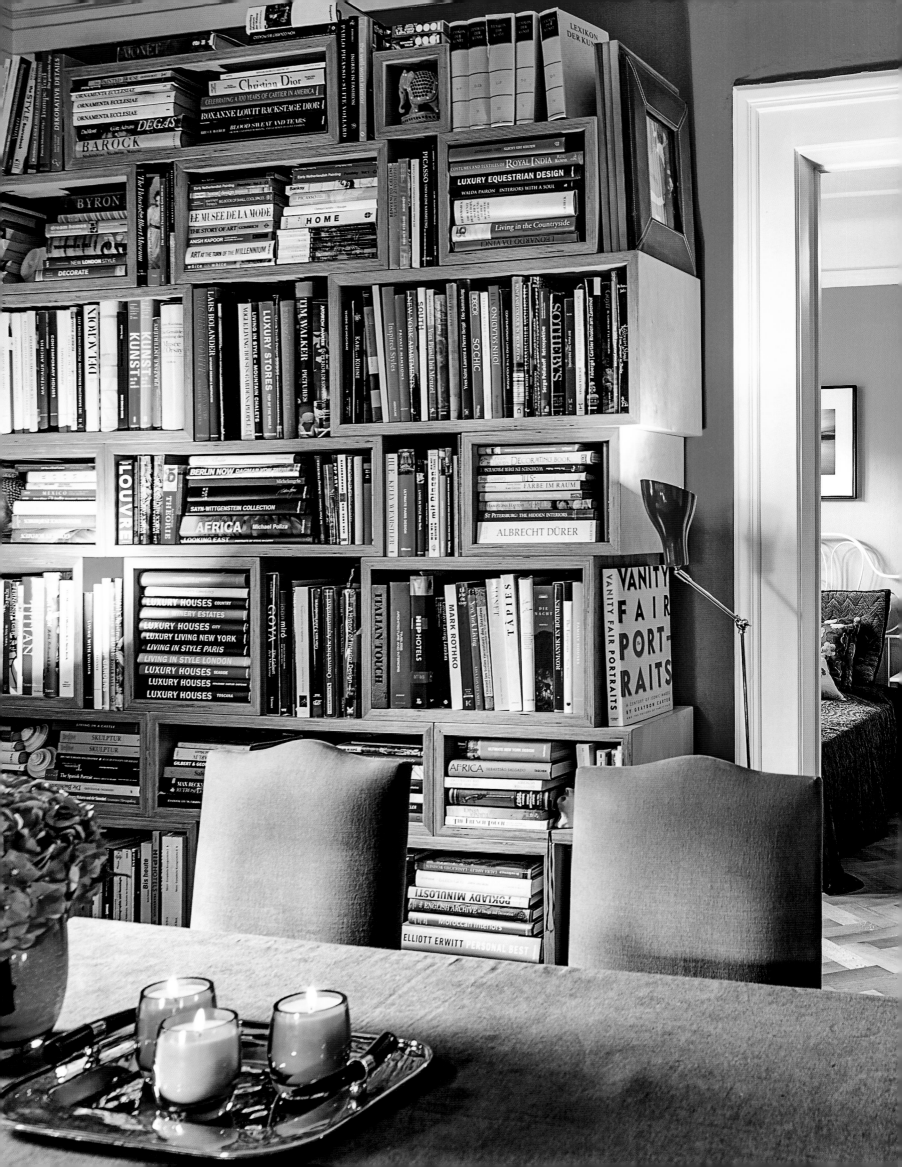

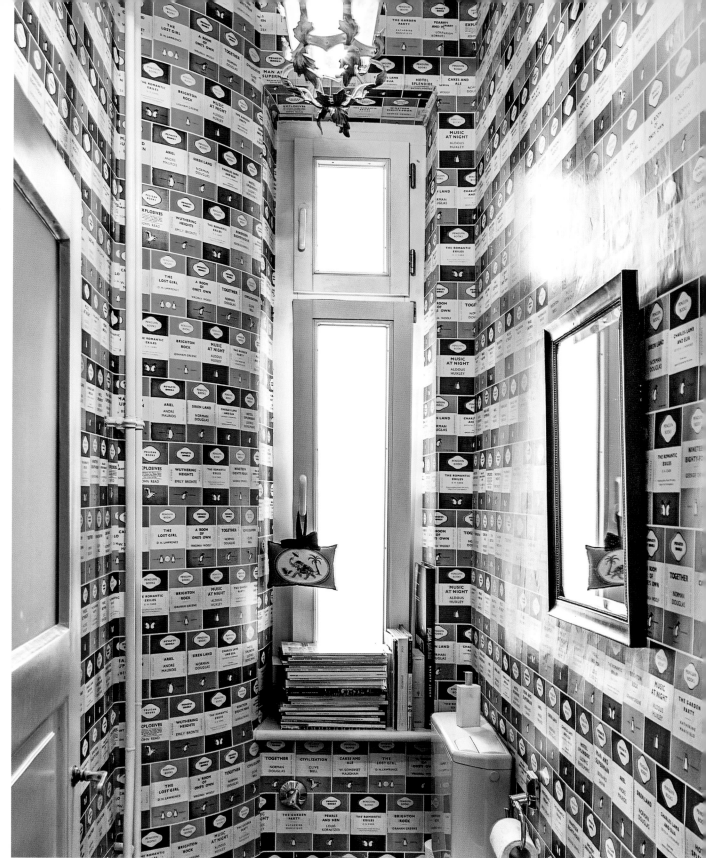

Im kleinen und sehr hohen Gästebad hat Maria Brandis eine Tapete
von Osborne & Little mit Buchtiteln von Penguin Books angebracht.

Maria Brandis decorated this small, high-ceilinged guest bathroom with
Osborne & Little wallpaper that displays titles published by Penguin Books.

Pour les toilettes exiguës et très hautes de plafond, Maria Brandis a choisi
un papier peint Osborne & Little représentant des couvertures de livres
parus chez Penguin Books.

Im dunkelblau gestrichenen Schlafzimmer stehen Antiquitäten, wie der aus einem Kloster stammende frühere Küchenschrank, neben moderner Kunst.

Antiques such as this kitchen cabinet, originally from a convent, stand next to modern art in the bedroom, which is painted a dark blue.

Dans la chambre bleu sombre, quelques antiquités, comme cet ancien buffet de cuisine provenant d'un couvent, voisinent avec de l'art moderne.

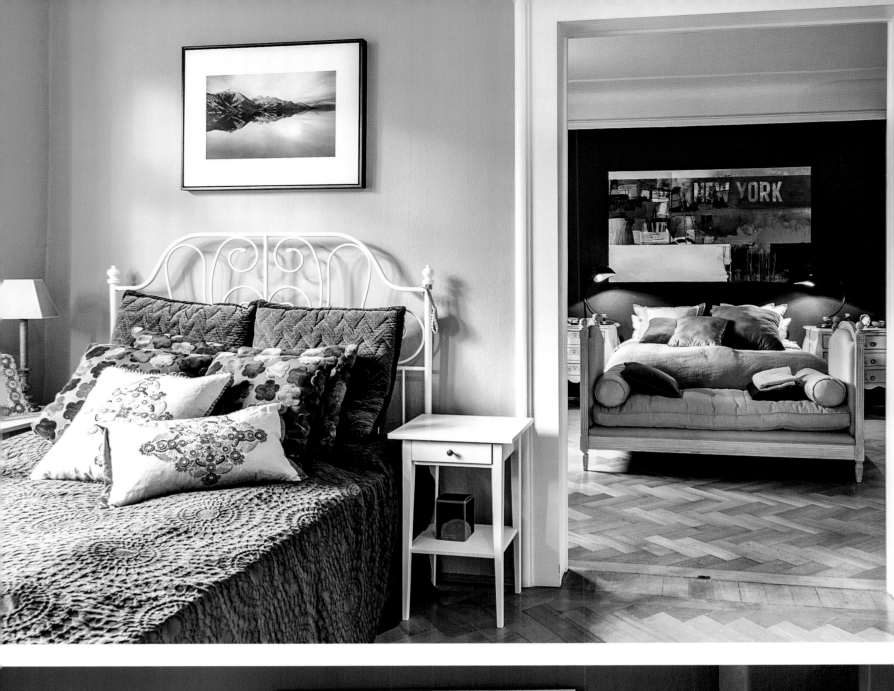
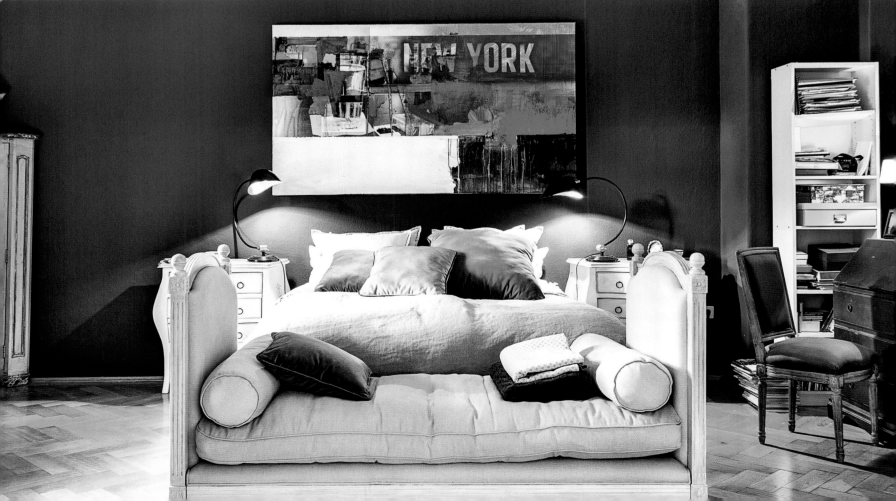

White Villa

IN EINEM PARKÄHNLICHEN GELÄNDE mit alten Bäumen steht die Villa eines Unternehmerehepaars. Von außen erstrahlt sie in herrschaftlichem Weiß mit landhausähnlichen Kolonnaden, und auch innen herrschen helle Farben vor. Das vorwiegend nach Feng-Shui-Prinzipien geplante Haus empfängt seine Gäste in einer zweigeschossigen Eingangshalle unter einem prunkvollen Lüster. Die Wohnzimmer sind nach Süden ausgerichtet und mit einer Glasfront vom Garten mit Außenpool getrennt. Im Erdgeschoss befindet sich der Wellnessbereich mit Sauna, Dampfbad und Fitnessgeräten. Da der Bauherr ein Rennsportfan ist, hat er bei der Planung auch an seine Autos gedacht: Eine eigene Tiefgarage mit mehreren Stellplätzen bietet ausreichend Platz.

SURROUNDED BY PARK-LIKE GROUNDS with old-growth trees, this villa belongs to an entrepreneurial couple. The home's exterior is resplendent in white and has colonnades that are reminiscent of a country estate. Pale colors also dominate the interior. Designed primarily according to the principles of feng shui, house guests are received under a magnificent chandelier that hangs in the two-story foyer. The living rooms face south and have a series of glass-paned doors that open onto the garden and its outdoor pool. The ground floor accommodates a wellness area, with sauna, steam room and exercise machines. Since the homeowner is motor-sports fan, he planned the house with its own underground garage. It provides plenty of parking space for his car collection.

C'EST DANS UN CADRE ARBORÉ, planté de vieux arbres, que se trouve la villa de ce couple d'entrepreneurs. De l'extérieur, cette bâtisse à colonnades resplendit d'un blanc majestueux, auquel font écho les couleurs claires de l'intérieur. La demeure, conçue en grande partie selon les principes du Feng Shui, accueille ses hôtes dans un vaste vestibule double hauteur éclairé par un lustre cossu. Les salons orientés au sud sont séparés du jardin et de sa piscine par une série de portes-fenêtres. Le rez-de-chaussée abrite l'espace bien-être avec sauna, hammam et équipements sportifs. Lors de la conception de la maison, le propriétaire, fan de course automobile, a aussi pensé à ses voitures, pour lesquelles il a prévu des emplacements en nombre suffisant dans un garage particulier en sous-sol.

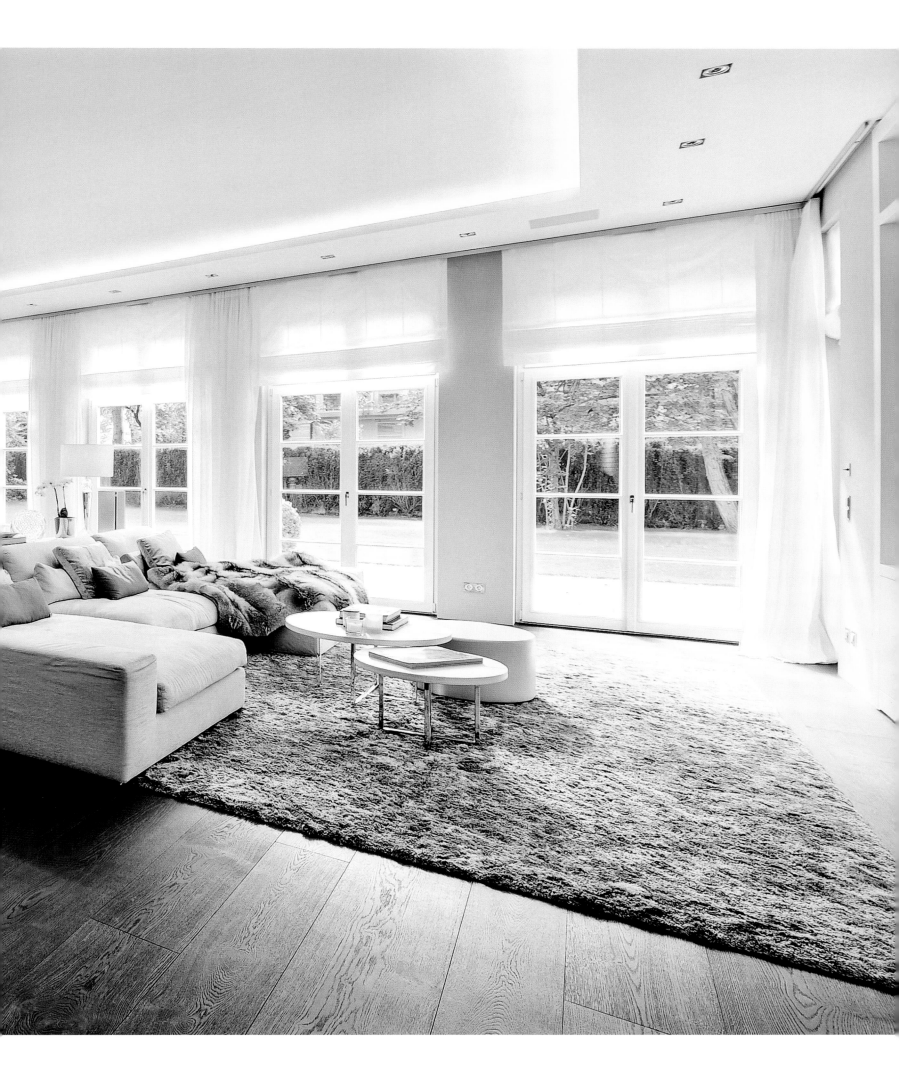

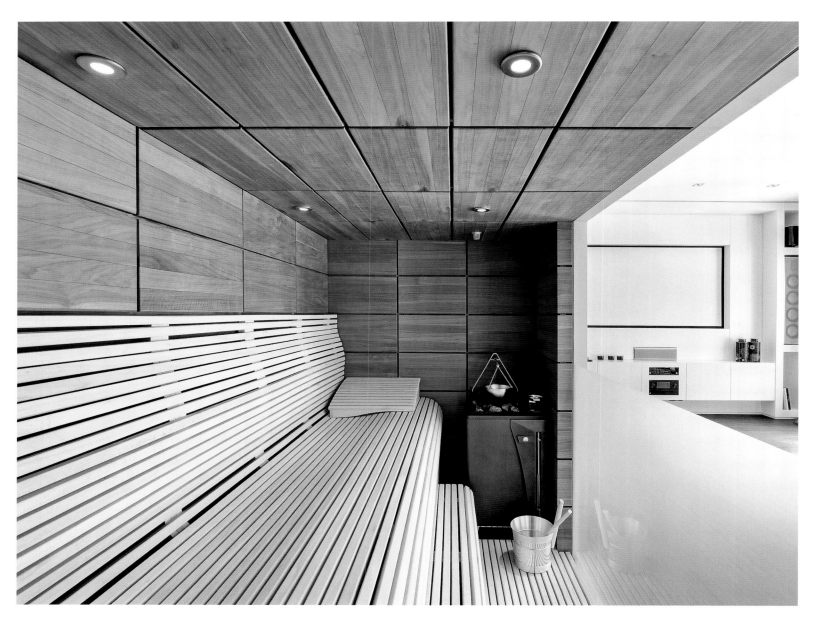

Der großzügige Wellnessbereich befindet sich im Erdgeschoss des Hauses. Er verfügt über eine Sauna und ein Hamam. An den Masterbedroom schließen sich geräumige Ankleidezimmer für sie und für ihn an.

The spacious wellness area on the ground floor includes a sauna and a hamam. Large dressing rooms for him and her adjoin the master bedroom.

Situé au rez-de-chaussée de la maison, le vaste espace bien-être dispose d'un sauna et d'un hammam. Deux dressings spacieux, pour elle et pour lui, jouxtent la chambre de maîtres.

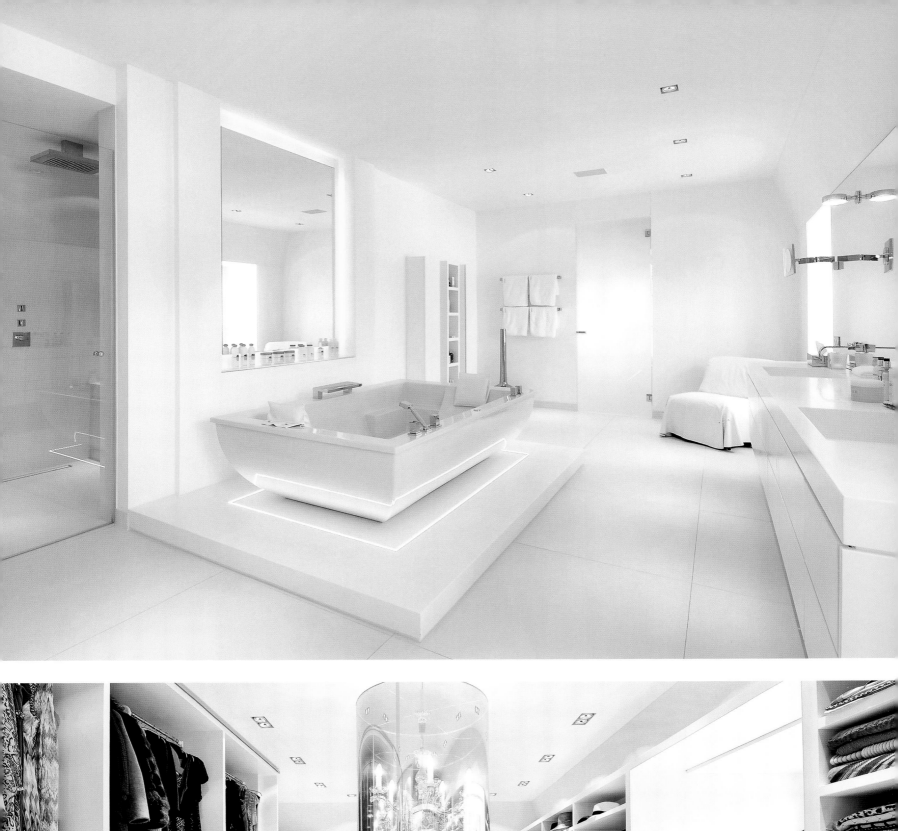
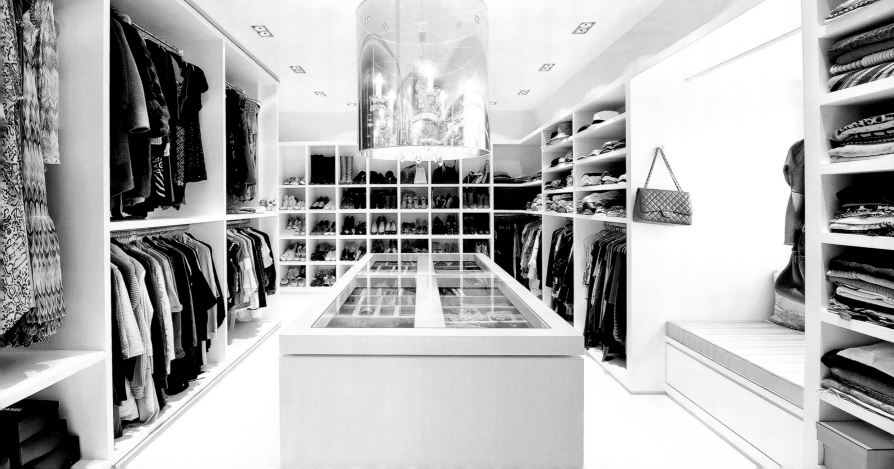

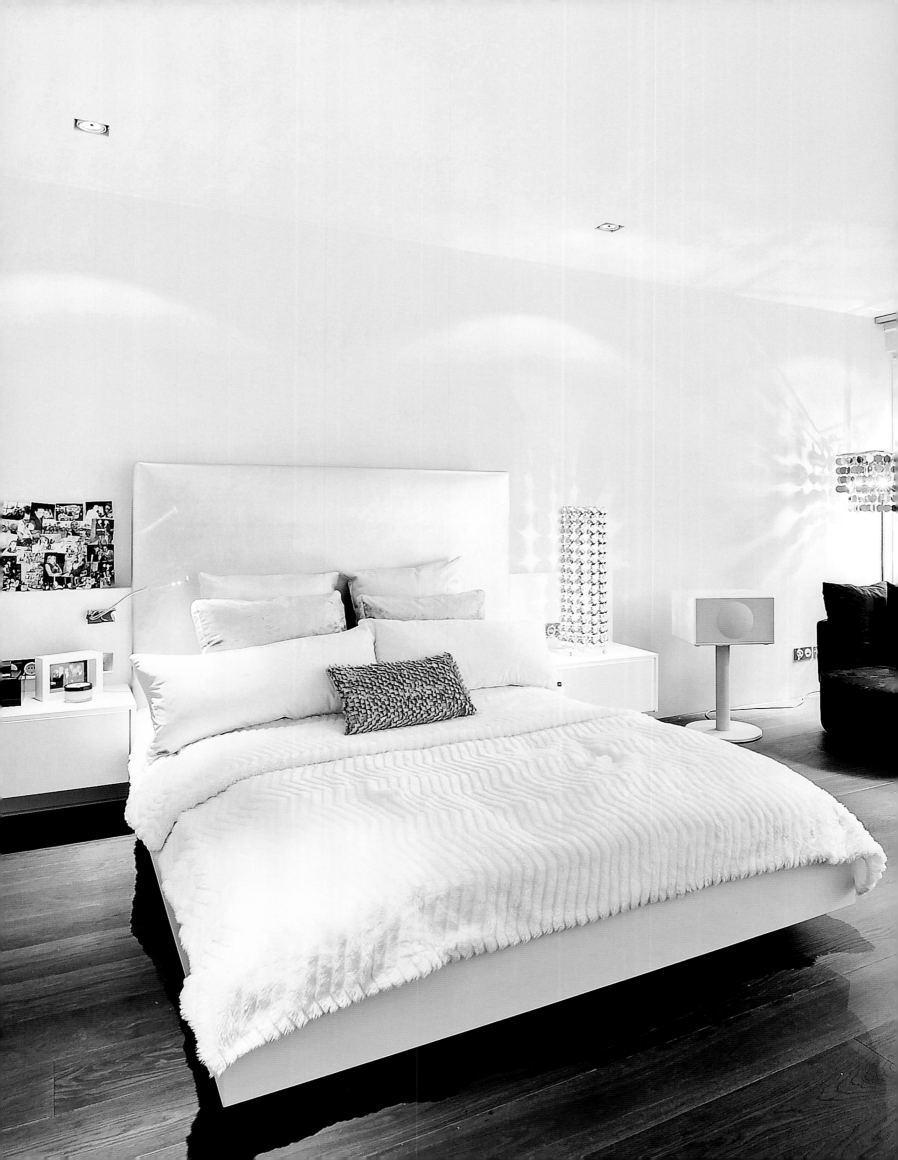

Bei der Einrichtung wurde auf helle Farben gesetzt. Der dunkle Holzfußboden verleiht der Villa dennoch ein gemütliches Ambiente.

While pale colors dominate the décor, the dark wood floor lends the villa a comfortable ambience.

Lors de l'aménagement, le choix s'est porté sur des couleurs claires. Le parquet sombre procure cependant à la villa une ambiance chaleureuse.

Der großzügige Hobbyraum befindet sich im Untergeschoss der Villa.
Er setzt sich farblich von den Weiß- und Cremetönen der oberen Etagen
ab und wirkt deutlich maskuliner.

The colors in a spacious den that occupies the villa's basement contrast with
the whites and creams of the upper floors. The effect is much more masculine.

Ce vaste salon de loisir se trouve au sous-sol de la villa. Par ses couleurs,
il se démarque des tons blanc et crème des étages supérieurs et semble
nettement plus masculin.

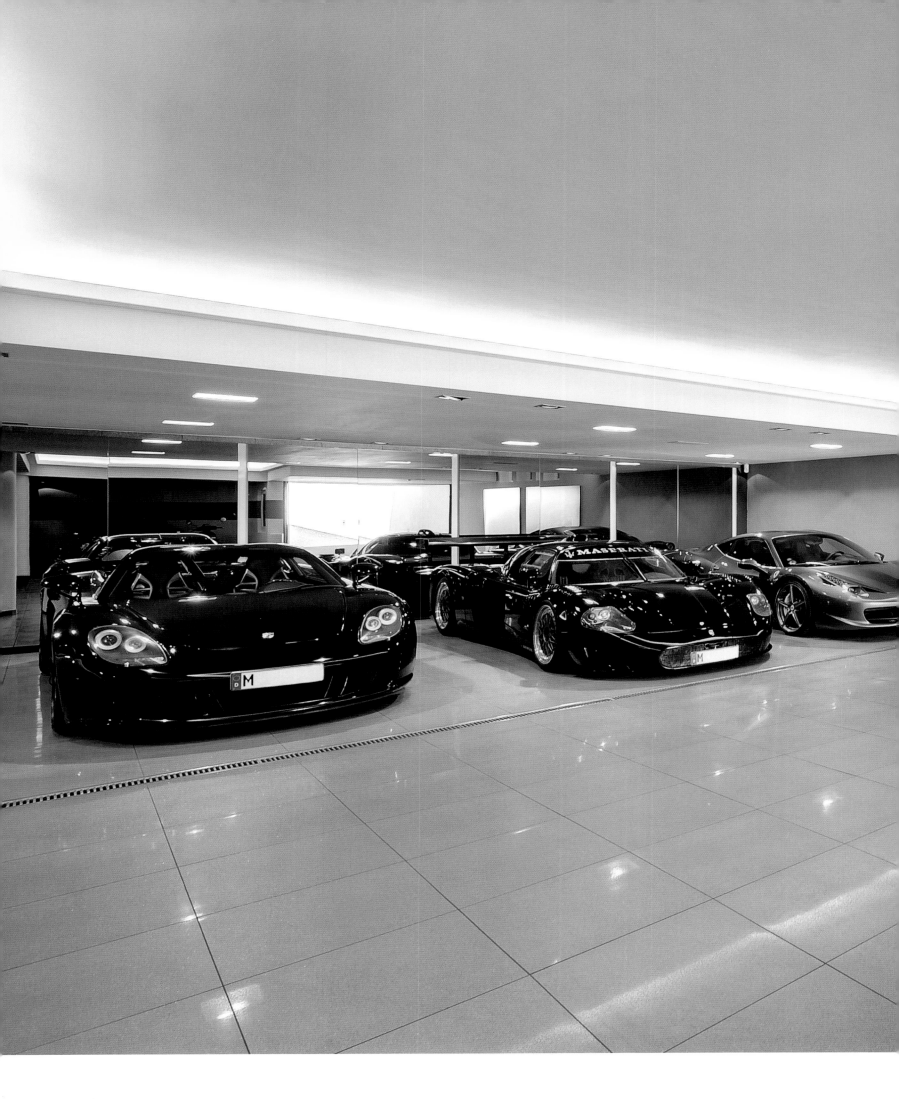

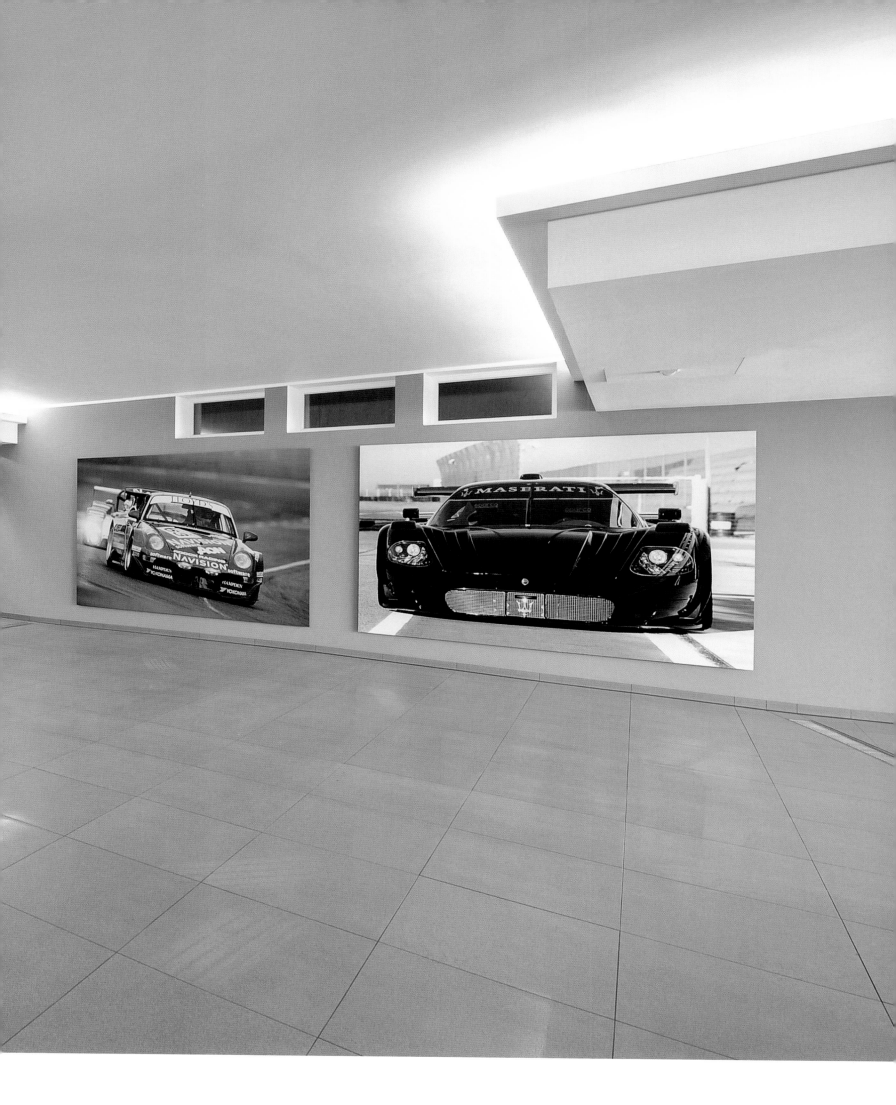

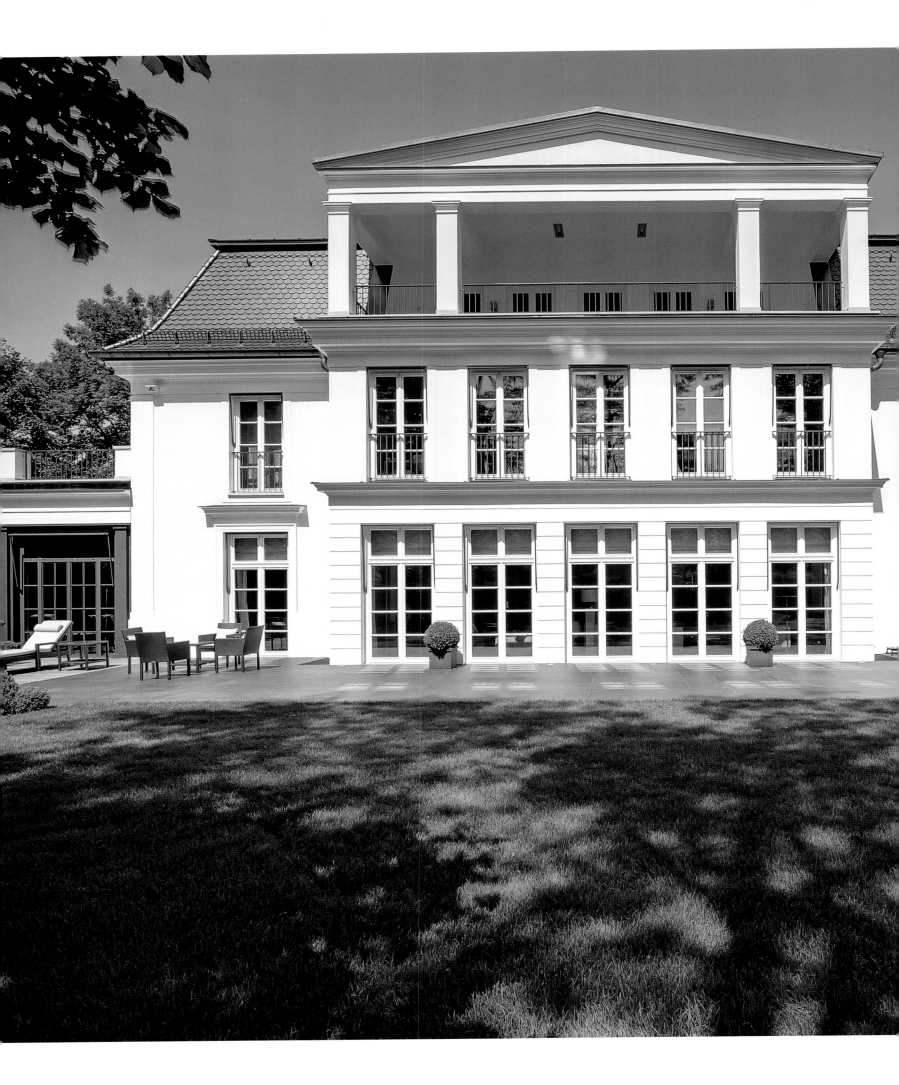

Die weiße Villa steht auf einem parkähnlichen Grundstück mit mehr als
1 845 Quadratmetern Fläche. Der Außenpool und die Terrasse sind nach Süden ausgerichtet.

The half-acre of grounds surrounding the white villa resemble a park.
The outdoor pool and terrace face south.

Cette blanche villa se situe sur un terrain arboré de plus de 1 845 mètres carrés.
La piscine extérieure et la terrasse sont orientées au sud.

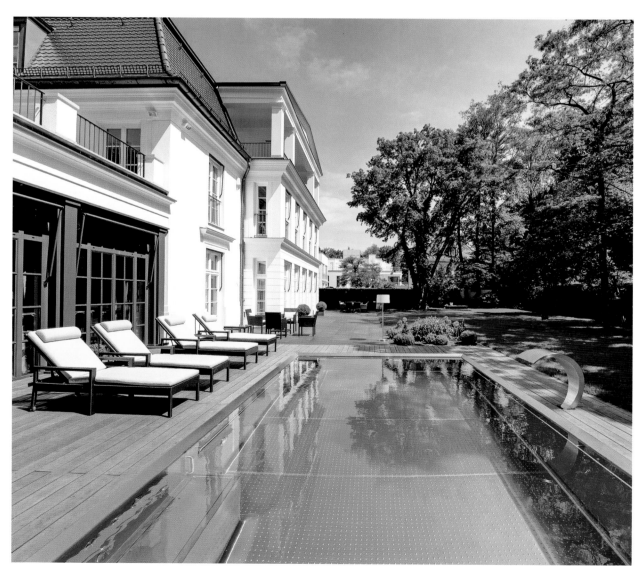

Modern Country Life

ALS INTERIOR- UND Landscapedesigner Holger Kaus seinen Hof am Tegernsee entdeckte, war es Liebe auf den ersten Blick. „Der Hof aus dem 18. Jahrhundert war in den frühen 1980ern herrschaftlich, aber auch etwas zu sehr im Stile der 80er Jahre umgebaut worden", erzählt er. „Was mich aber von Anfang an faszinierte, war die Abgeschiedenheit im Hinterland und die friedvolle Lage direkt am Wald. Durch seinen Standort neben aktiven Bauerhöfen wirkte er besonders authentisch." Sein Ziel war die Rückführung in einen ländlichen Hof mit viel Holz und handverlesenen Stoffen, die ruhig im Gegensatz zu den feinen Marmorbädern stehen dürften. „Ich liebe Kontraste, wenn sie sich natürlich ergeben", sagt der Hausherr, der auf seinem Gut auch arbeitet. Seine Stadtwohnung hat Holger Kaus inzwischen aufgegeben und gibt sich vollkommen dem Landleben hin.

WHEN INTERIOR AND landscape designer Holger Kaus discovered his farm on Lake Tegernsee, it was love at first sight. "While the 18th-century farmhouse had been renovated in grand style in the early 1980s, it was a little too reminiscent of that decade," he remarks. "From the start, I was fascinated by the property's seclusion deep in the countryside and the tranquility of its location right on the edge of the forest. Situated amid working farms, it had a particularly authentic feel." He wanted to return the home to its rustic origins by incorporating plenty of wood and hand-picked fabrics, allowing them to provide a counterpoint to the elegant marble bathrooms. "I love contrasts, as long as they come naturally," says the homeowner, who also works on his estate. Holger Kaus has since given up his apartment in town and devotes himself entirely to country living.

LORSQUE HOLGER KAUS, architecte d'intérieur et paysagiste, a découvert sa demeure du Tegernsee, il a eu un véritable coup de foudre. « Cette ferme du XVIIIe siècle était au début des années 1980 un édifice somptueux, mais qui sacrifiait un peu trop au style des années 1980, raconte-t-il. Ce qui m'a fasciné dès le départ, c'est sa situation isolée dans l'arrière-pays et au calme, à l'orée de la forêt. Entouré de fermes en exploitation, il paraissait particulièrement authentique. » Son objectif était le retour à une demeure bucolique avec beaucoup de bois et de matériaux choisis qui contrasteraient sans problème avec le marbre des salles de bain raffinées. « J'aime les contrastes lorsqu'ils se produisent naturellement », dit le propriétaire, qui a aussi son agence sur place. Holger Kaus a abandonné son appartement en ville pour vivre à temps plein à la campagne.

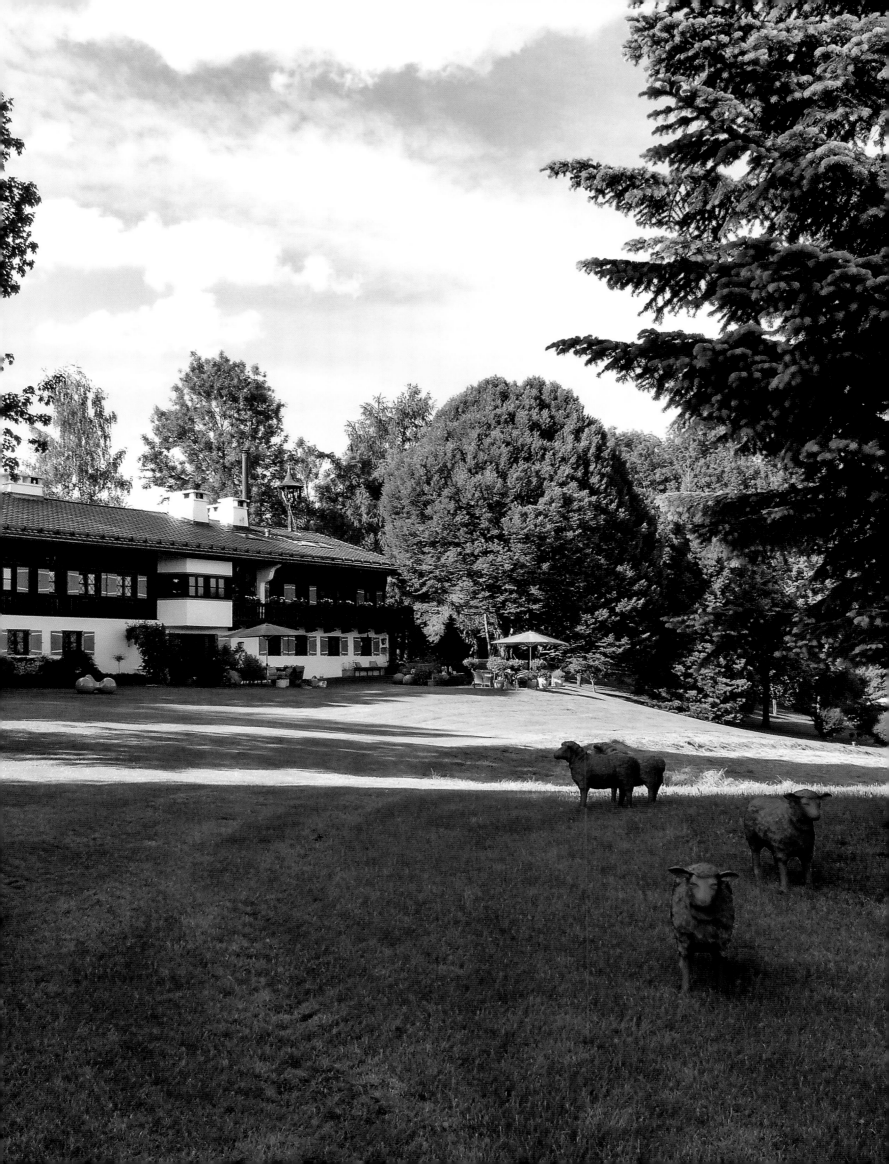

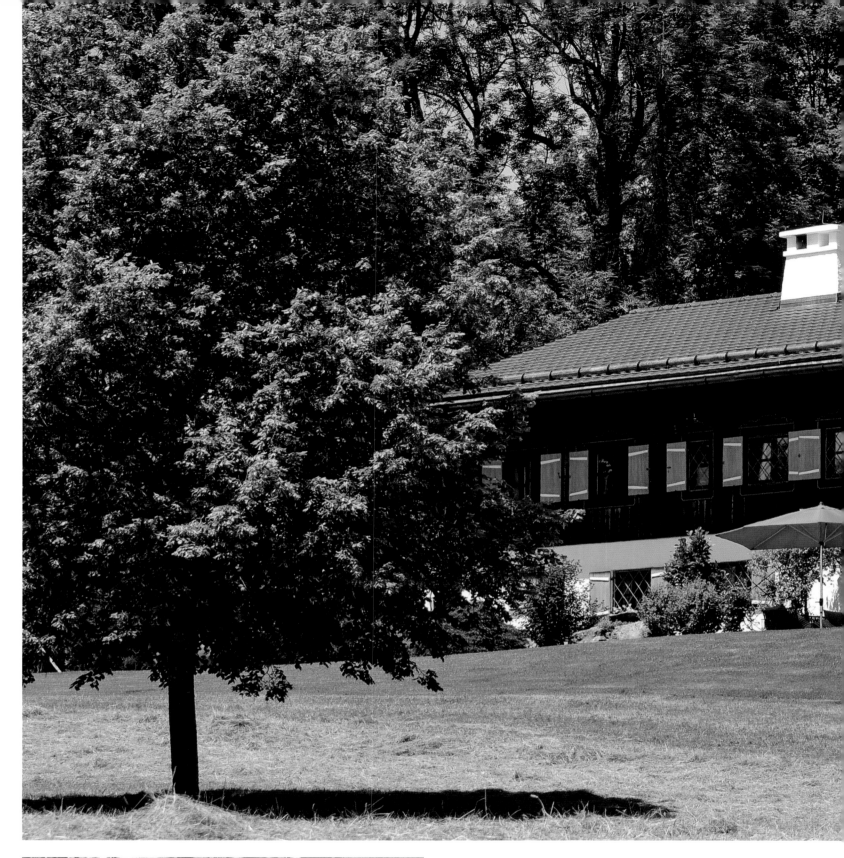

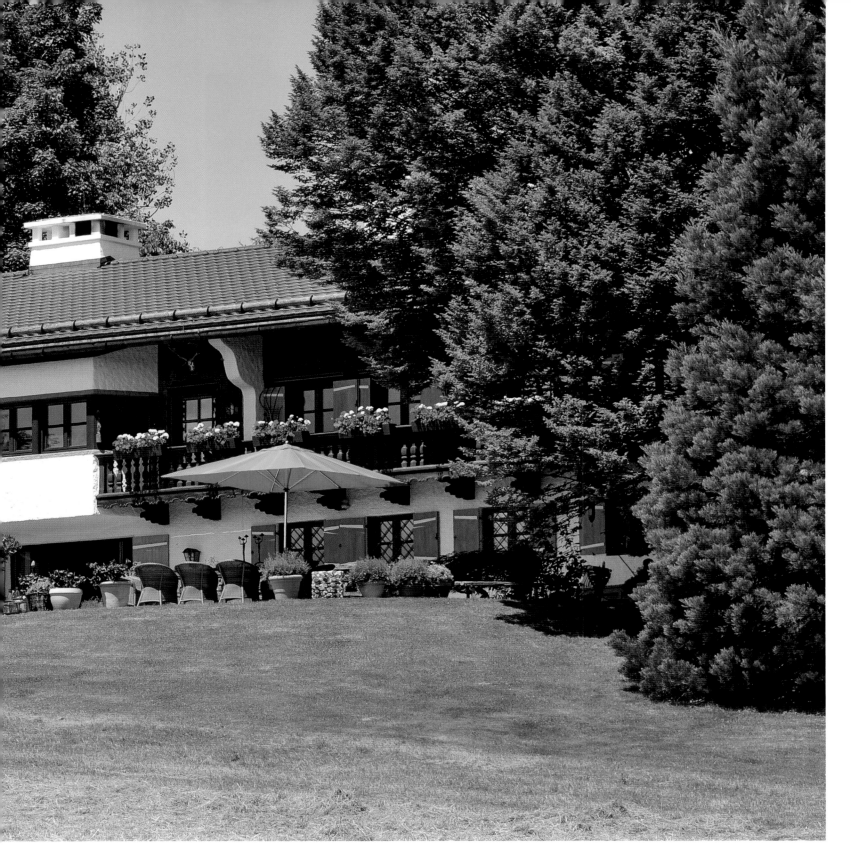

Ein abgeschiedener Bauernhof dient heute einem Interior Designer als Ort
zum Leben und Arbeiten. Die Weite der Landschaft und die ursprüngliche
Umgebung begeisterten ihn sofort.

An interior designer lives and works in this secluded farmhouse.
The vast and pristine landscape all around delighted him at first glance.

C'est dans une ferme isolée que vit et travaille aujourd'hui un architecte d'intérieur.
Les grands espaces et la nature environnante préservée l'ont aussitôt séduit.

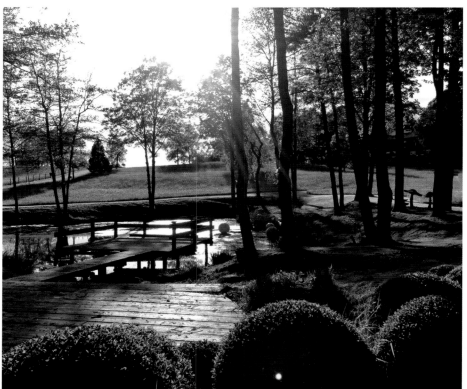

Ein kleiner See macht die Bilderbuchidylle auf dem Gugghof perfekt.
Für Holger Kaus bedeutet das Landleben Ruhe und Entschleunigung.

A small pond turns the Gugghof estate into a perfect, picture-book idyll. Holger Kaus
views country living as an opportunity to slow down and take things easy.

Un petit lac met la touche finale au tableau idyllique formé par le Gugghof.
Pour Holger Kaus, la vie à la campagne signifie calme et rythme ralenti.

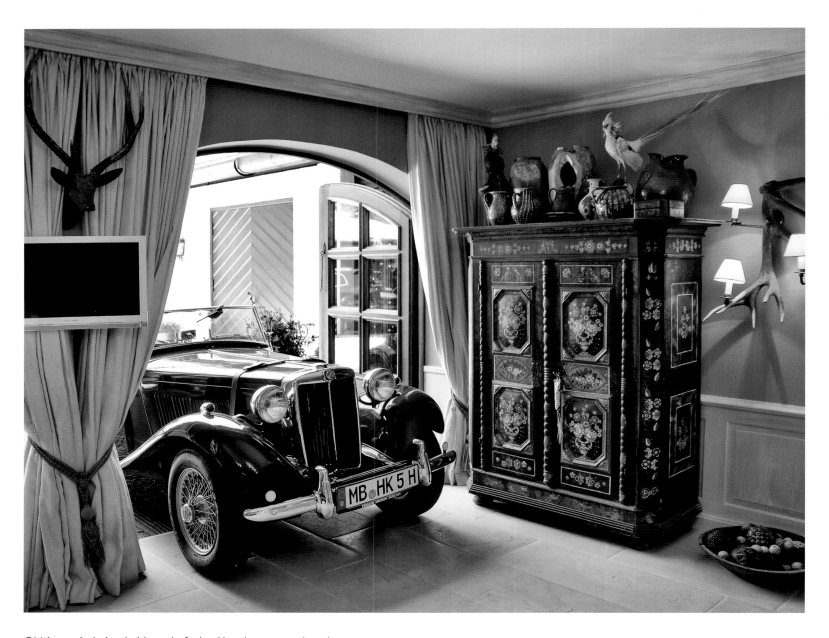

Oldtimer sind eine Leidenschaft des Hausherren, und auch
bei der Einrichtung besann er sich auf Stücke mit Tradition.

Classic cars are one of the homeowner's passions, and he
incorporated a few traditional examples in his decorating concept.

Passionné de voitures anciennes, le maître de maison a intégré
des pièces de tradition jusque dans l'aménagement intérieur.

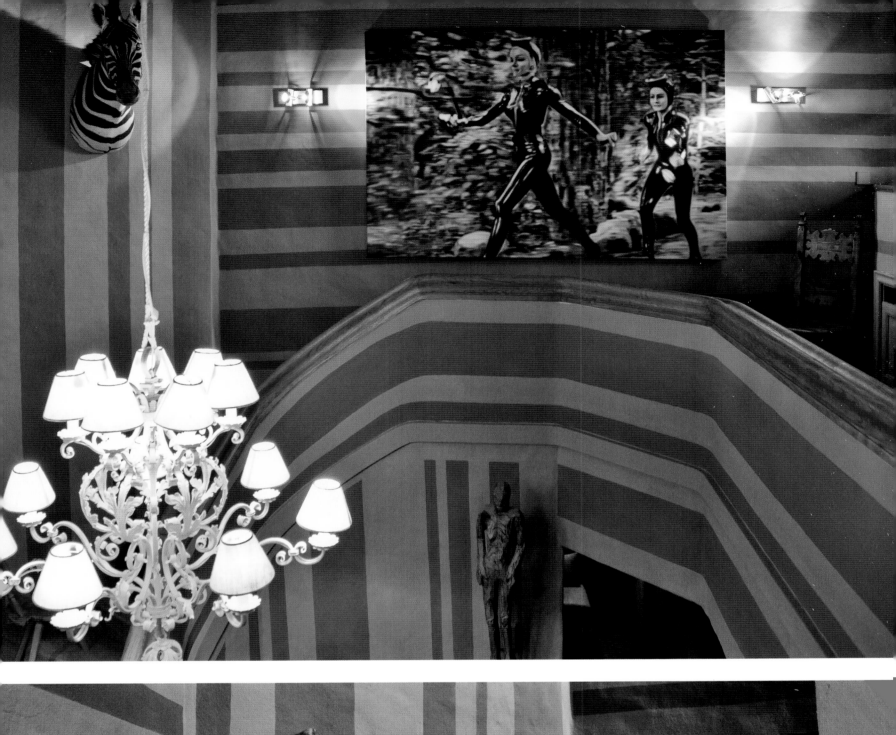

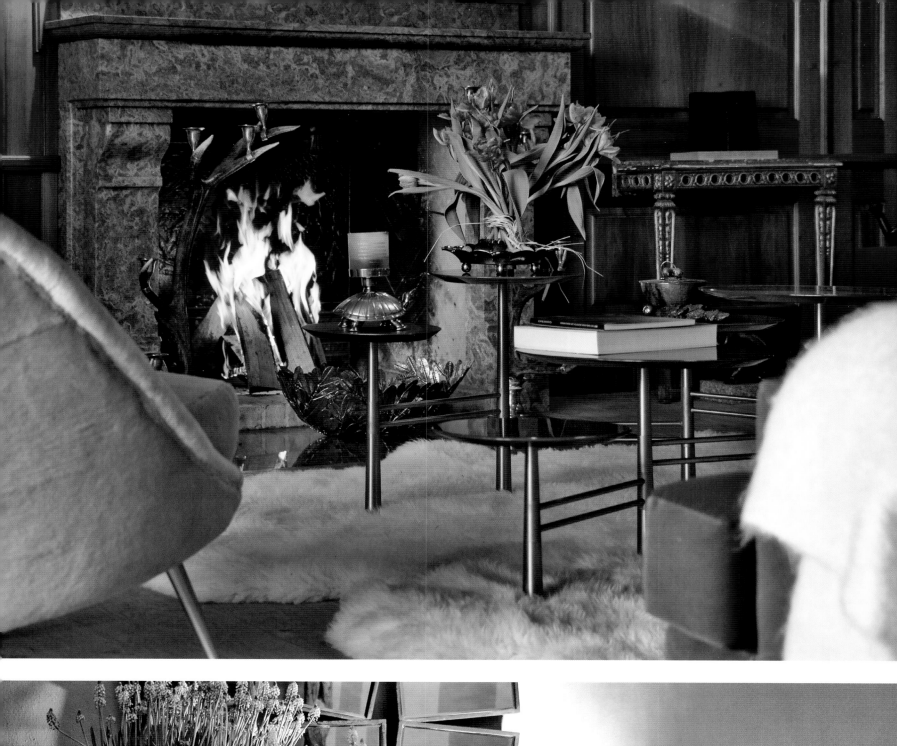

Viele Möbel in seinem Haus erstand Holger Kaus auf Versteigerungen.
Oft kombiniert er sie mit modernen Stoffen.

Holger Kaus acquired much of his furniture at auction and often combines
them with modern fabrics.

Pour sa maison, Holger Kaus a acheté de nombreux meubles dans
des ventes aux enchères. Souvent, il les associe à des étoffes modernes.

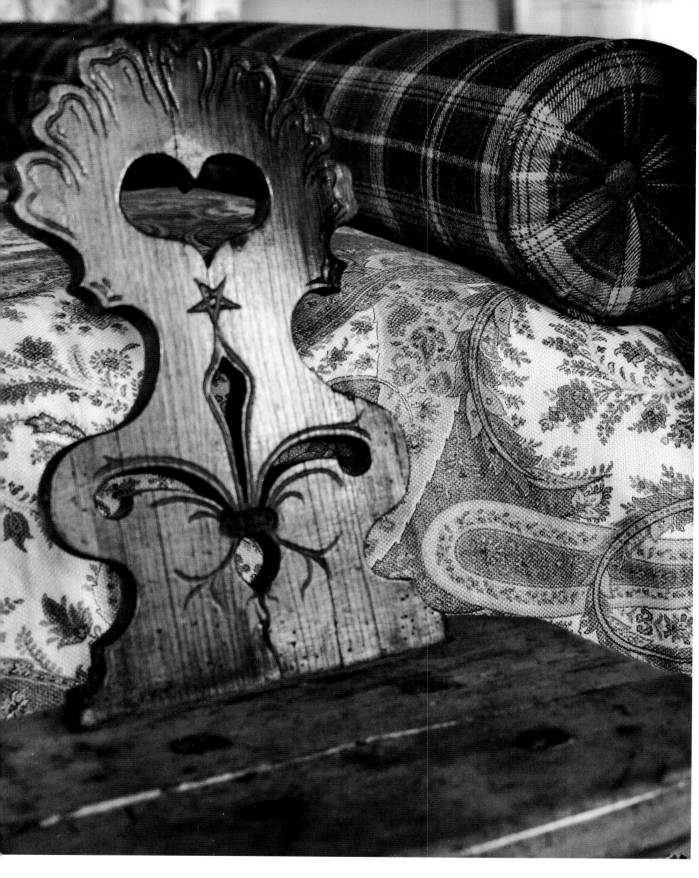

Das bayerische Bett ist eine seltene Antiquität aus dem 18. Jahrhundert und wurde
in Oberösterreich hergestellt. Der Betthimmel ist aus der Mulberry Home Collection.

The 18th-century Bavarian bed is a rare antique made in Upper Austria. The canopy is
from the Mulberry Home Collection.

Antiquité rare du XVIIIe siècle, le lit de style bavarois a été fabriqué en Haute-Autriche.
Le baldaquin provient de la Mulberry Home Collection.

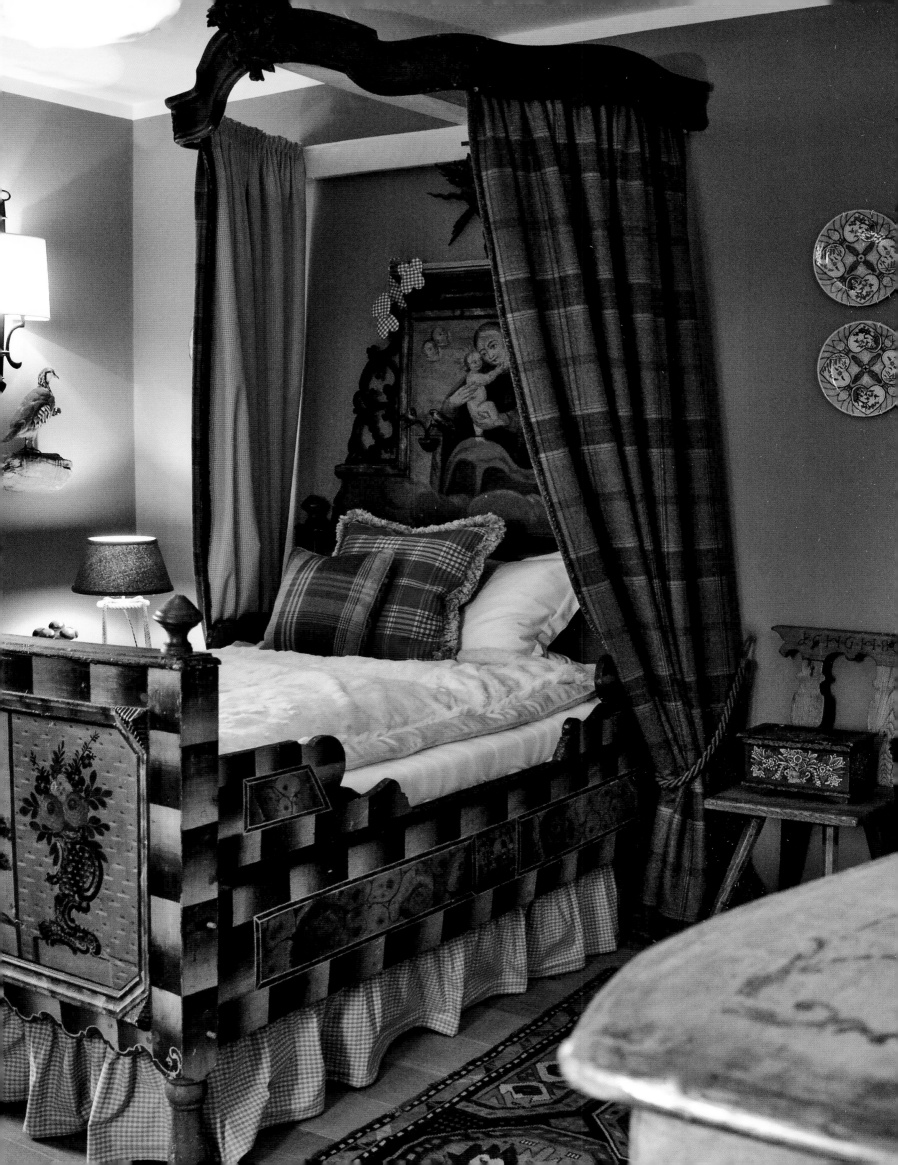

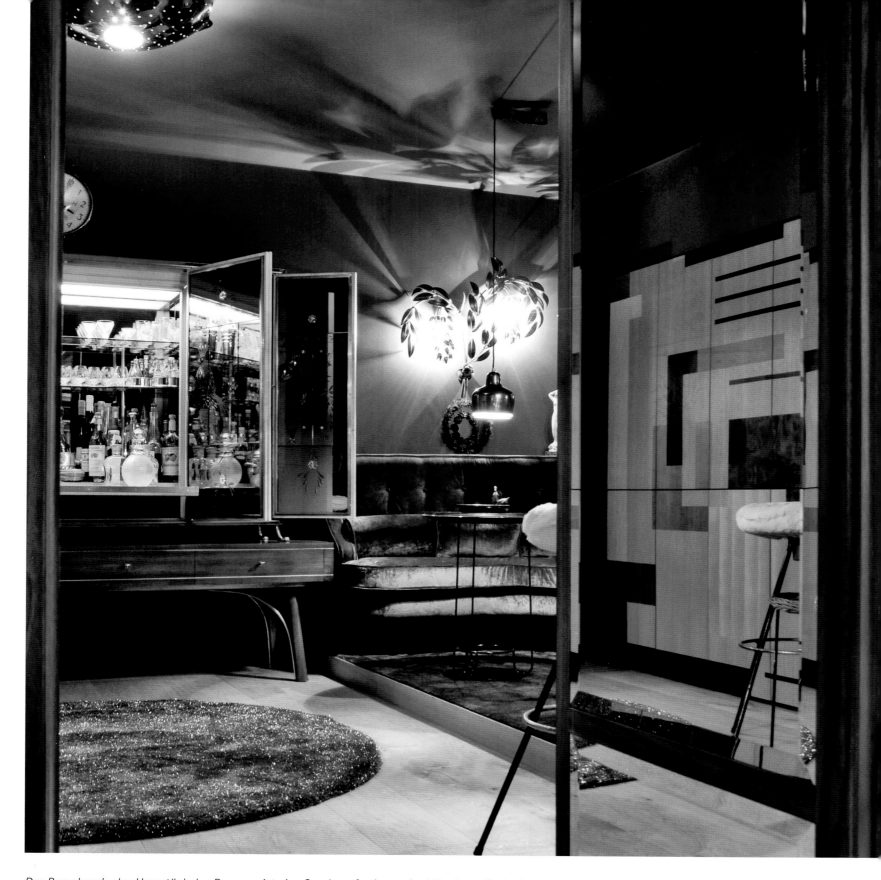

Der Barschrank, das Herzstück des Raumes, ist eine Sonderanfertigung der Münchner Werkstätten aus den fünfziger Jahren, dazu kombinierte Holger Kaus einen maßgefertigten Teppich von Tai Ping und eine Pariser Wandleuchte aus den Sechzigern. Die Sitzbank und Tische sind von Holger Kaus persönlich entworfen.

This 1950s liquor cabinet at the heart of the room is a custom-made design by the Münchner Werkstätten. Holger Kaus paired it with a tailor-made carpet from Tai Ping and a 1960s wall lamp from Paris. The settee and tables are his own designs.

Un meuble-bar des années 1950, commandé spécialement aux Münchner Werkstätten, est l'élément central de la pièce. Holger Kaus lui a associé un tapis sur mesure signé Tai Ping et une applique murale parisienne des années 1960. La banquette et la table ont été dessinées par Holger Kaus lui-même.

Design meets Art

DURCH EIN GROSSZÜGIGES ENTREE betritt man den Eingangsbereich mit einer edlen hochglanzlackierten Decke. Früher bewohnte die Unternehmerfamilie nur die beiden oberen Geschosse, bevor sie auch noch das Erdgeschoss für sich umbauen ließ. „Der reduzierte und dennoch wohnliche Einrichtungsstil sollte sich durch das gesamte Haus ziehen, so dass alles wie aus einem Guss wirkt", beschreibt Heino Stamm, Geschäftsführer der Stamm Planungsgruppe die Herausforderung des Umbaus. Im lichtdurchfluteten Erdgeschoss ist nicht nur das Esszimmer sondern auch die Küche ein Ort für Empfänge. Eine indirekte Beleuchtung setzt Einbauten wie die Bücherregale in Szene und spendet warmes Licht. Dazu wurden Polstermöbel mit gemustertem Velours von Hermès kombiniert. Die Fensterfronten geben den Blick frei auf den neu gestalteten Garten mit Pavillon und Brunnen.

A SPACIOUS ENTRANCE LEADS to the foyer and its elegant, high-luster ceiling. The family of entrepreneurs once occupied only the two upper floors, until they decided to renovate the ground floor as well. "We wanted the streamlined and yet comfortable décor to repeat throughout the entire home, giving the entire space a seamless look," says Heino Stamm, CEO of Stamm Planungsgruppe, describing the challenges presented by the renovation work. On the ground floor level, which is flooded with light, both the dining room and the kitchen provide space for receptions. Indirect lighting draws attention to built-in elements such as the bookcases and provides soft illumination. The upholstered furniture blends with patterned velour from Hermès. A bank of windows offers an unobstructed view of the redesigned garden, with its pavilion and fountain.

C'EST PAR UNE VASTE ENTRÉE que l'on pénètre dans le bel espace de réception au plafond laqué façon miroir. Cette famille d'entrepreneurs n'occupait auparavant que les deux étages supérieurs avant de faire également aménager le rez-de-chaussée pour son propre usage. « Le style d'aménagement épuré et pourtant confortable devait se décliner dans toute la maison afin que l'ensemble forme un tout homogène », explique Heino Stamm, directeur de l'agence de conception Planungsgruppe Stamm à propos du défi de cette transformation. Au rez-de-chaussée inondé de lumière, la cuisine est un lieu de réception au même titre que la salle à manger. Un éclairage indirect met en scène les aménagements tels que les bibliothèques et dispense une lumière chaude. Des sièges revêtus de velours structuré signé Hermès complètent le tableau. Les façades vitrées offrent une vue dégagée sur le jardin réaménagé avec kiosque et fontaines.

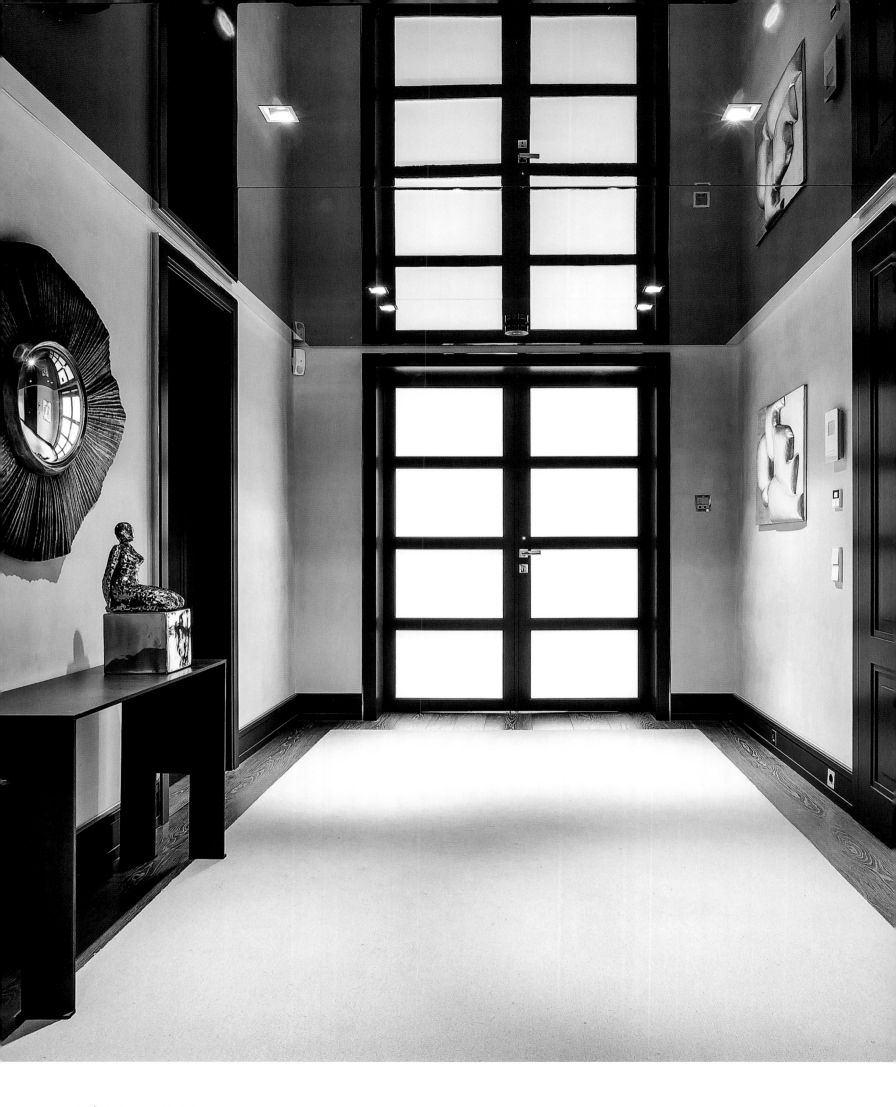

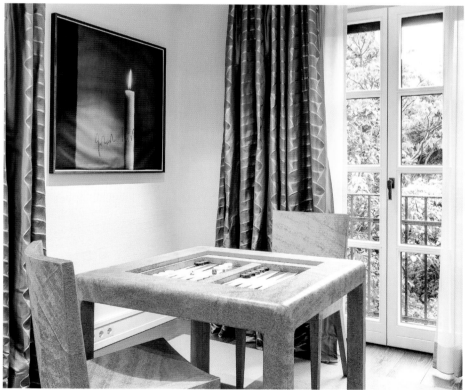

Die dunkle Hochglanzdecke und die Kunstgegenstände
unterstreichen das stilsichere Empfangsambiente.

A dark high-luster ceiling and several art objects underline
the sophisticated ambience of the hallway.

Le plafond sombre laqué façon miroir et les objets d'art
renforcent l'atmosphère stylée du vestibule.

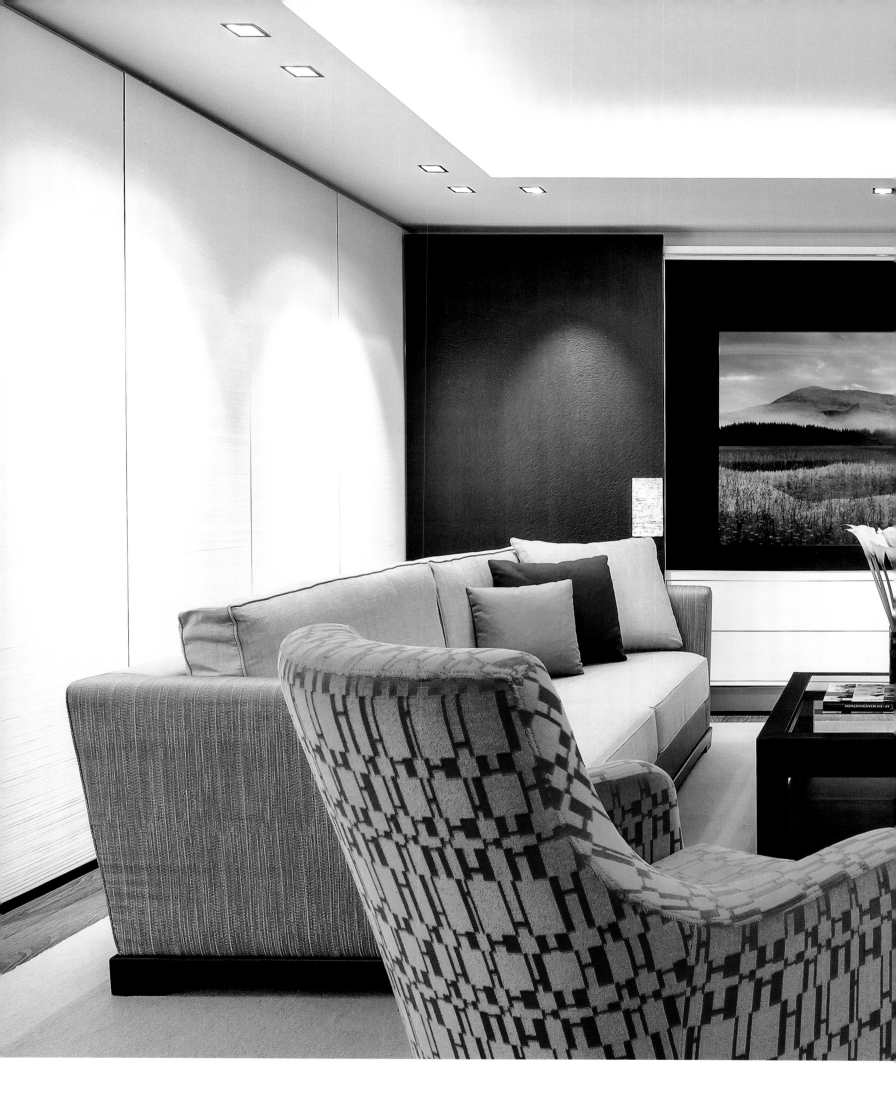

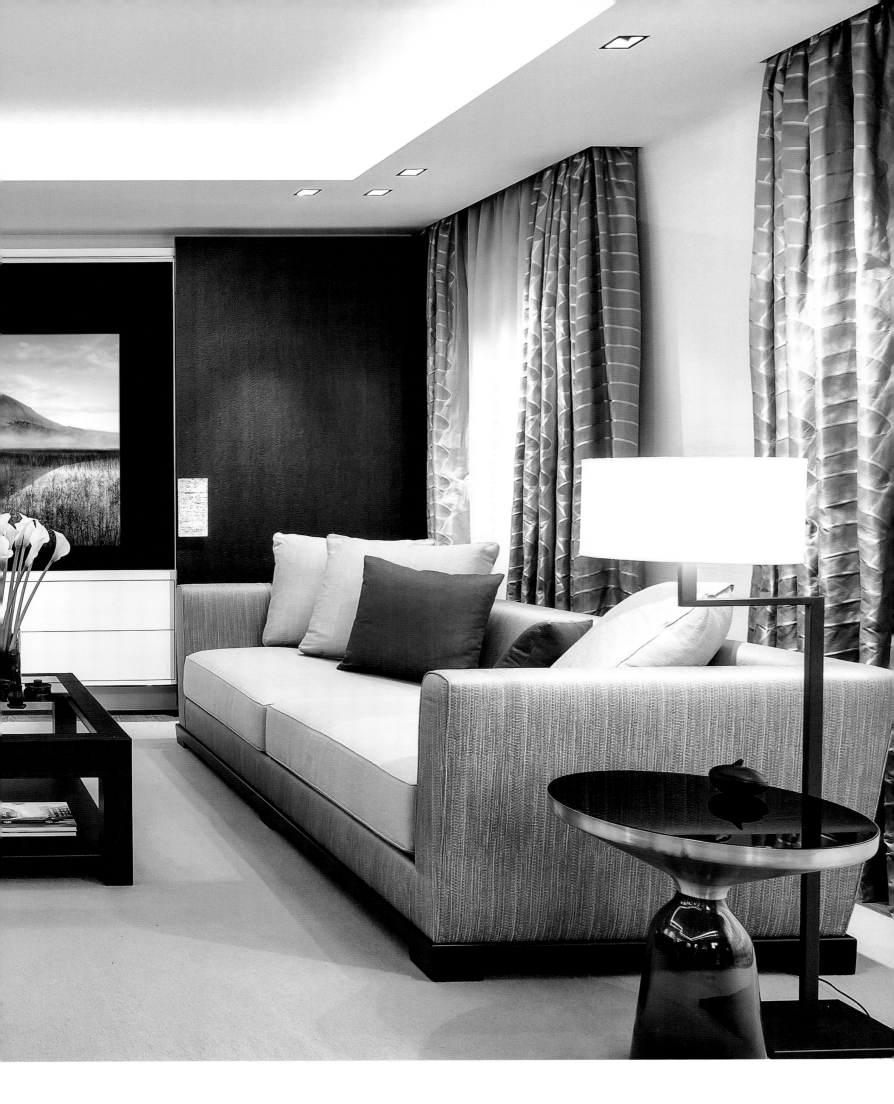

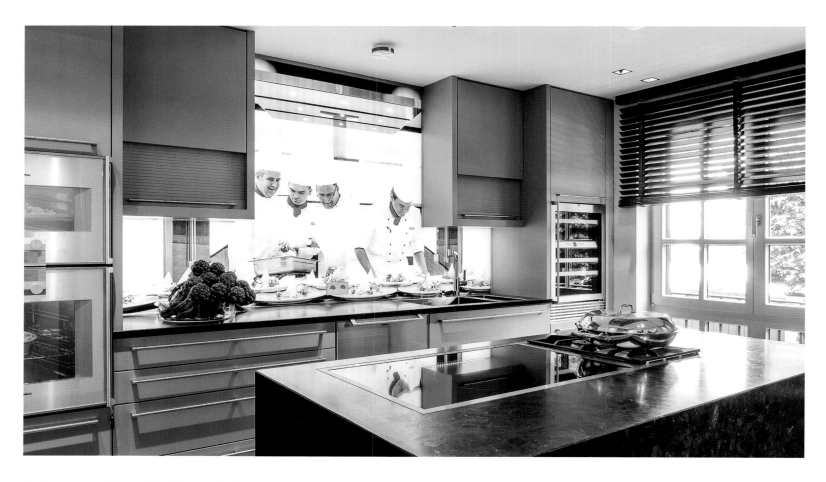

In die moderne Showküche lädt der Bauherr gerne renommierte Köche für die Verköstigung seiner Gäste. Die Baccarat Lüster von Philippe Starck unterstreichen die elegante Atmosphäre der Stadtvilla.

The homeowners envisioned the open show kitchen as a place for socializing and often invite renowned chefs to cook for their guests. Two elaborate chandeliers by Philippe Starck create an elegant atmosphere.

Le propriétaire invite volontiers dans sa cuisine ouverte moderne des chefs renommés à ravir les papilles de ses invités. Les lustres en cristal de Baccarat signés Philippe Starck soulignent l'atmosphère élégante qui règne dans cette villa citadine.

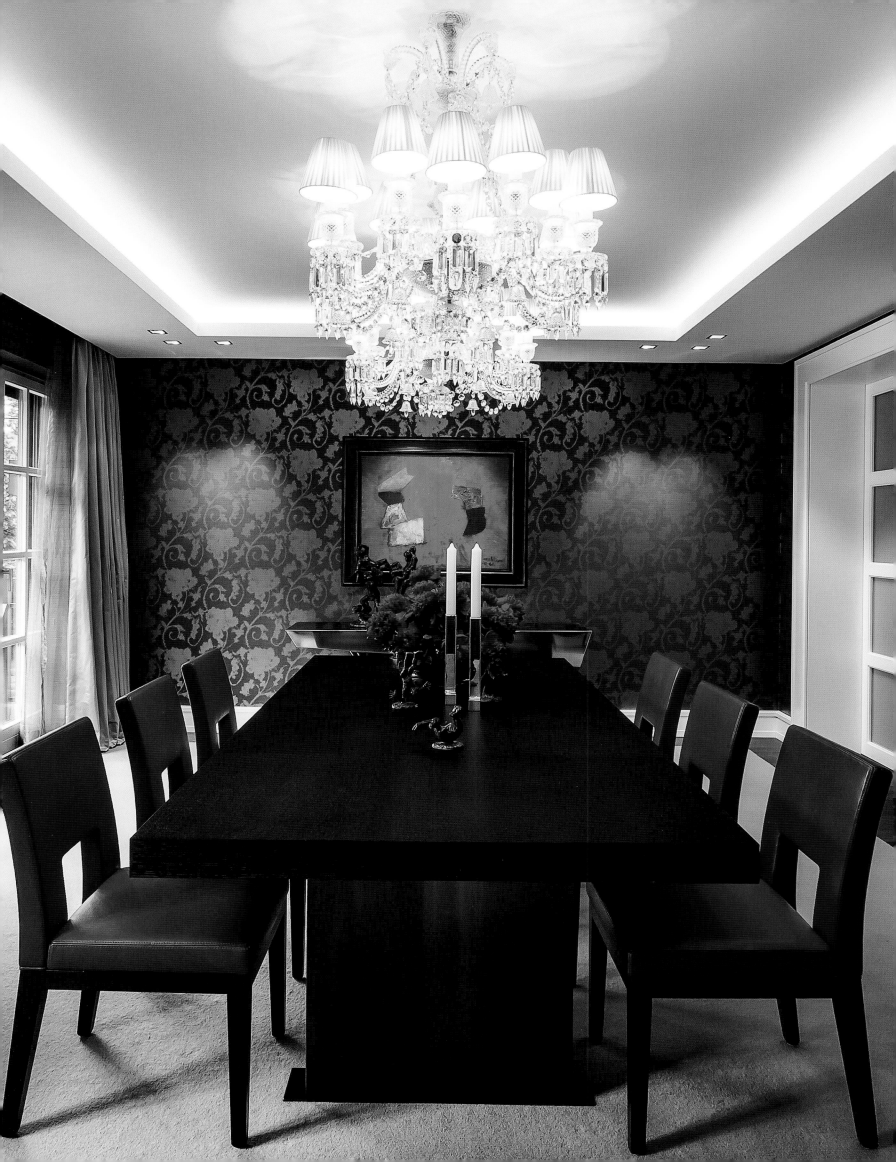

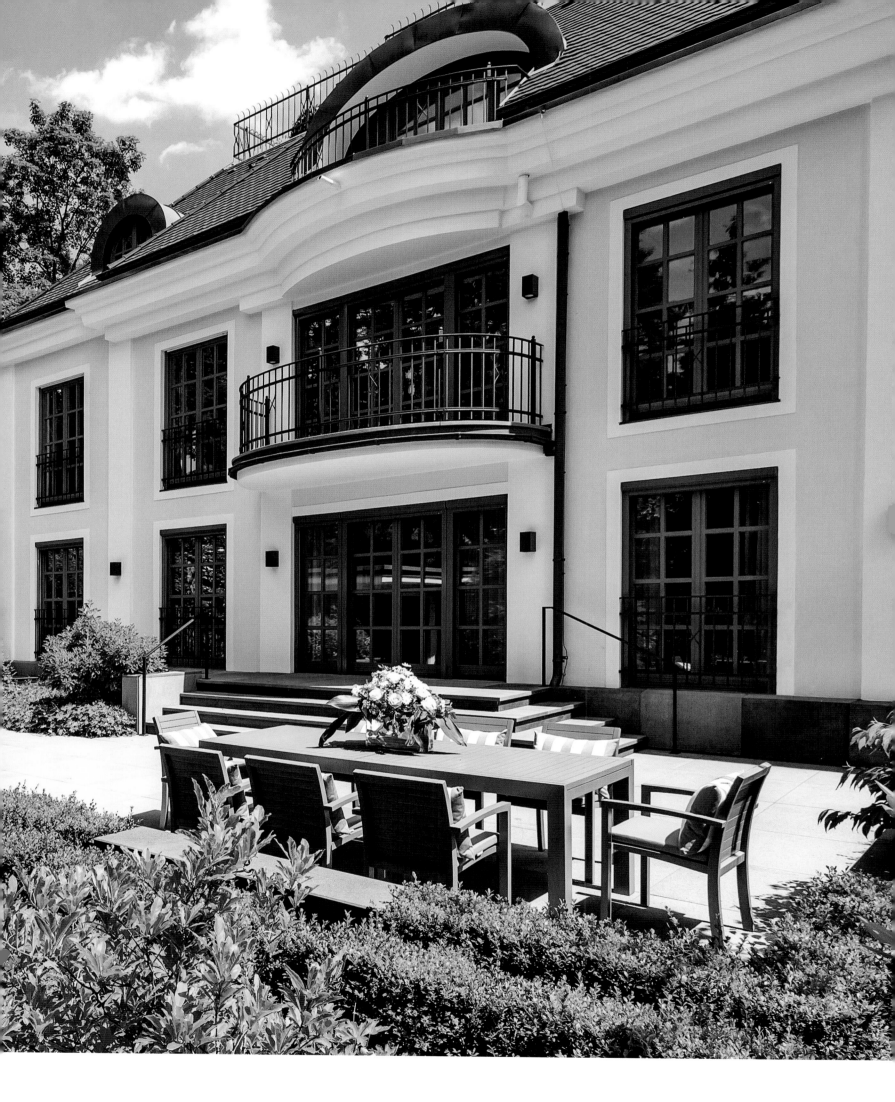

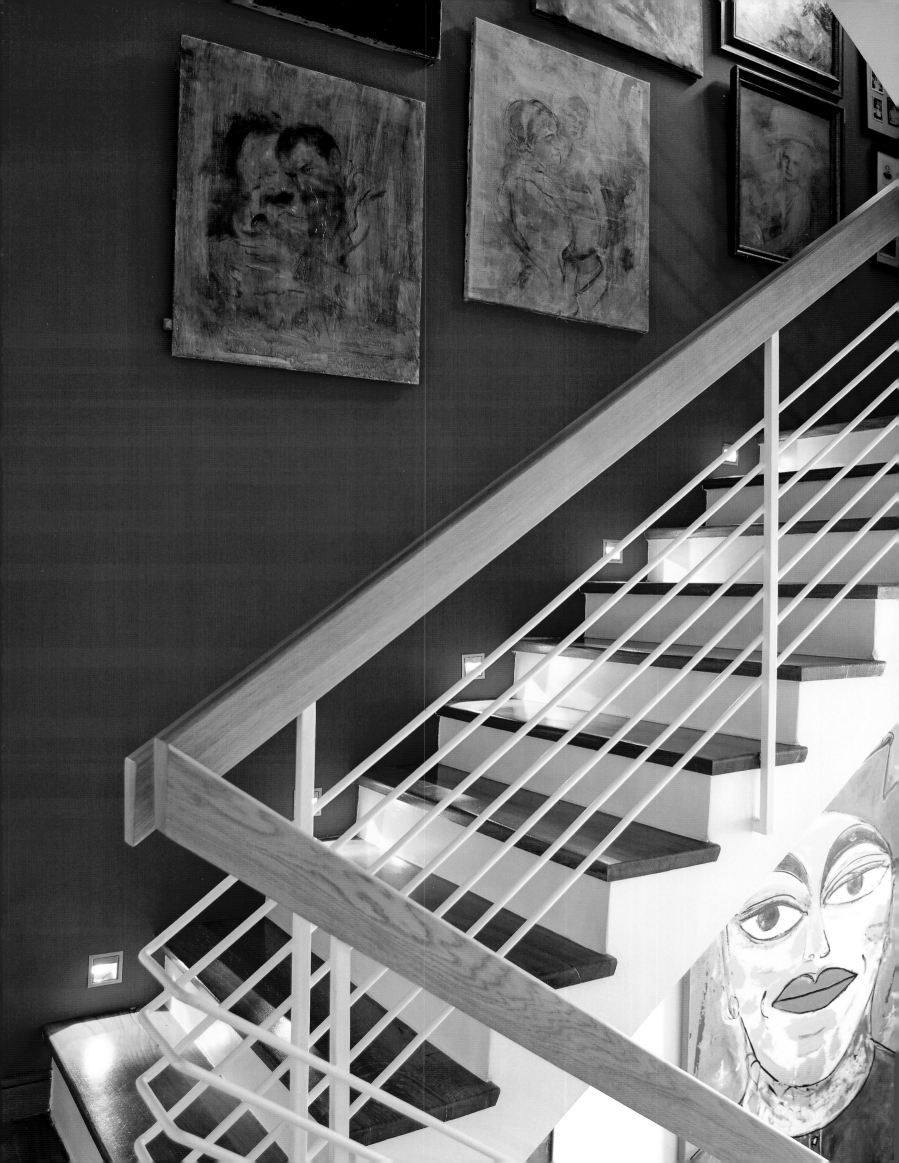

Art Lovers' Home

ALS „VILLA KUNTERBUNT" bezeichnet Immobilienmakler Detlev Freiherr von Wangenheim seine Familienresidenz in der Münchner Innenstadt. Und tatsächlich wurde in dem ehemaligen Umspannwerk nicht mit Farben gespart: Da hebt sich der lila Sessel vor dem Bücherregal ab, da erstrahlt das Treppenhaus in leuchtendem Rot, und Kunst hängt überall – sogar in der Gästetoilette. „Viele Werke stammen von befreundeten Künstlern", sagt seine Frau, Kunsthistorikerin Leslie von Wangenheim. Auch die Reisefreude der Amerikanerin und ihres Mannes schlägt sich in der Ausstattung nieder: Im Schlafzimmer hängen gerahmte antike asiatische Kostüme und im Garten thront der echte Schädel eines afrikanischen Elefanten neben dem Pool. „Bayerisch sind an unserem Haus höchstens die grünen Fensterläden", bemerkt Leslie von Wangenheim lachend.

REAL ESTATE BROKER Detlev Freiherr von Wangenheim dubs his family residence in Munich's city center "Villa Kunterbunt," a reference to Pippi Longstocking's wildly colorful home. Once an electrical substation, the homeowners spared no color in decorating this home. An armchair, upholstered in lilac, stands out against an enormous built-in bookshelf, while the staircase is radiant in bright red and works of art hang everywhere—even in the guest bathroom. "Many of these paintings are by our artist friends," says lady of the house, art historian Leslie von Wangenheim. The décor also reflects how much the American and her husband love to travel. Framed antique costumes from Asia hang on the bedroom wall, while the genuine skull of an African elephant dominates the pool area in the garden. "The most Bavarian features of our home are the green shutters in the windows," Leslie von Wangenheim remarks with a laugh.

« LA VILLA DRÔLEDEREPOS », c'est ainsi que le baron Detlev von Wangenheim, agent immobilier, a surnommé sa résidence familiale en plein Munich. En effet, dans cet ancien poste de transformation, on n'a pas lésiné sur les couleurs : ici, le fauteuil tapissé en violet se détache sur le gigantesque mur de livres, là la cage d'escalier resplendit d'un rouge vif, et l'art se retrouve partout – jusque dans les toilettes. « Beaucoup d'œuvres émanent d'amis artistes », explique Leslie von Wangenheim, son épouse. La décoration reflète aussi la passion des voyages de cette historienne de l'art américaine et de son époux : aux murs de la chambre sont accrochés des vêtements asiatiques anciens, encadrés sous verre, et dans le jardin, près de la piscine, trône un véritable crâne d'éléphant d'Afrique. « Seuls les volets verts de notre maison sont bavarois », remarque Leslie von Wangenheim en riant.

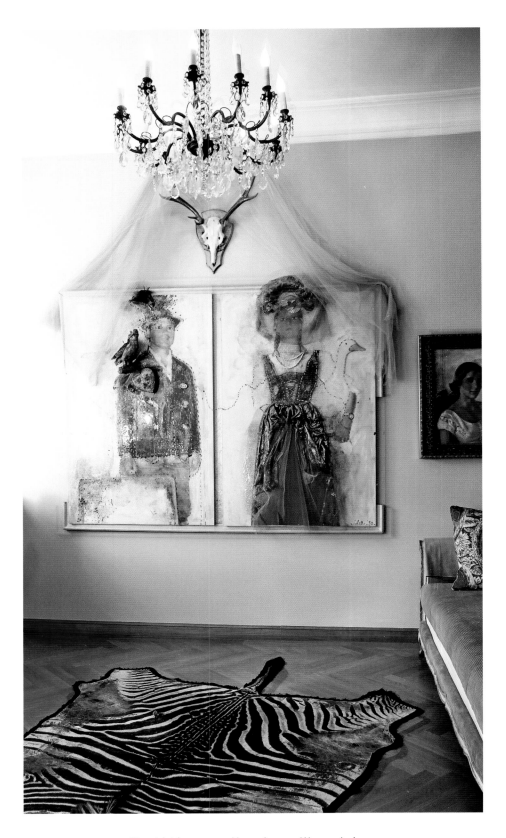

Kunst ist im ganzen Haus der von Wangenheims
präsent. Fast alle Werke stammen von
befreundeten Künstlern.

The von Wangenheims' home is filled with art,
nearly all of it created by their artist friends.

L'art est présent dans toute la maison des
Wangenheim. Presque toutes les œuvres
émanent d'amis artistes.

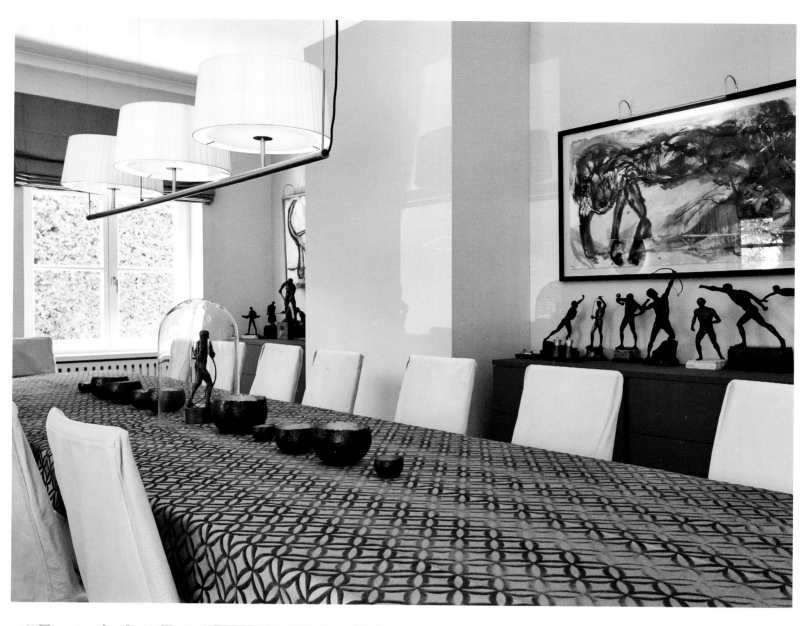

Am langen Esstisch ist Platz für große Gesellschaften. Modernes Design und Erbstücke wurden von den Hausherren mutig gemischt.

The long dining table offers plenty of room for large parties. The homeowners boldly mix modern design with heirlooms.

La longue table peut accueillir de nombreux convives. Les maîtres de maison ont mêlé avec audace design moderne et meubles de famille.

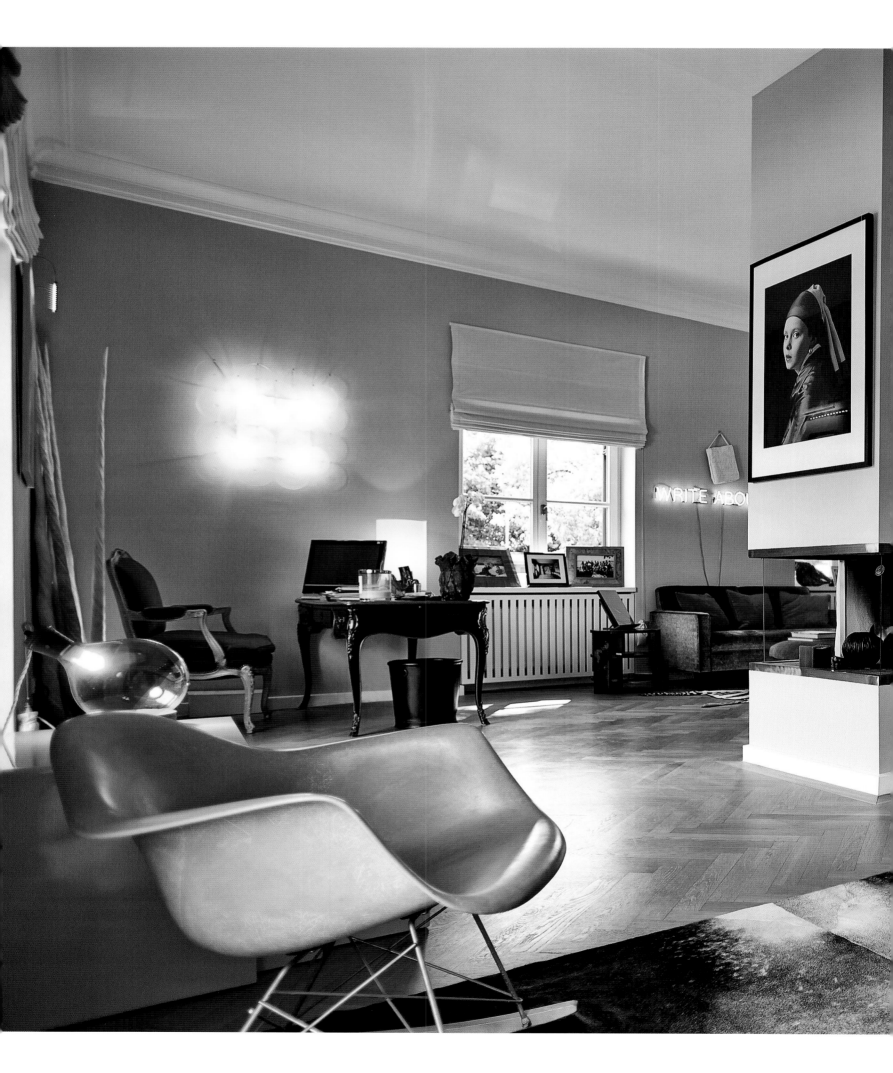

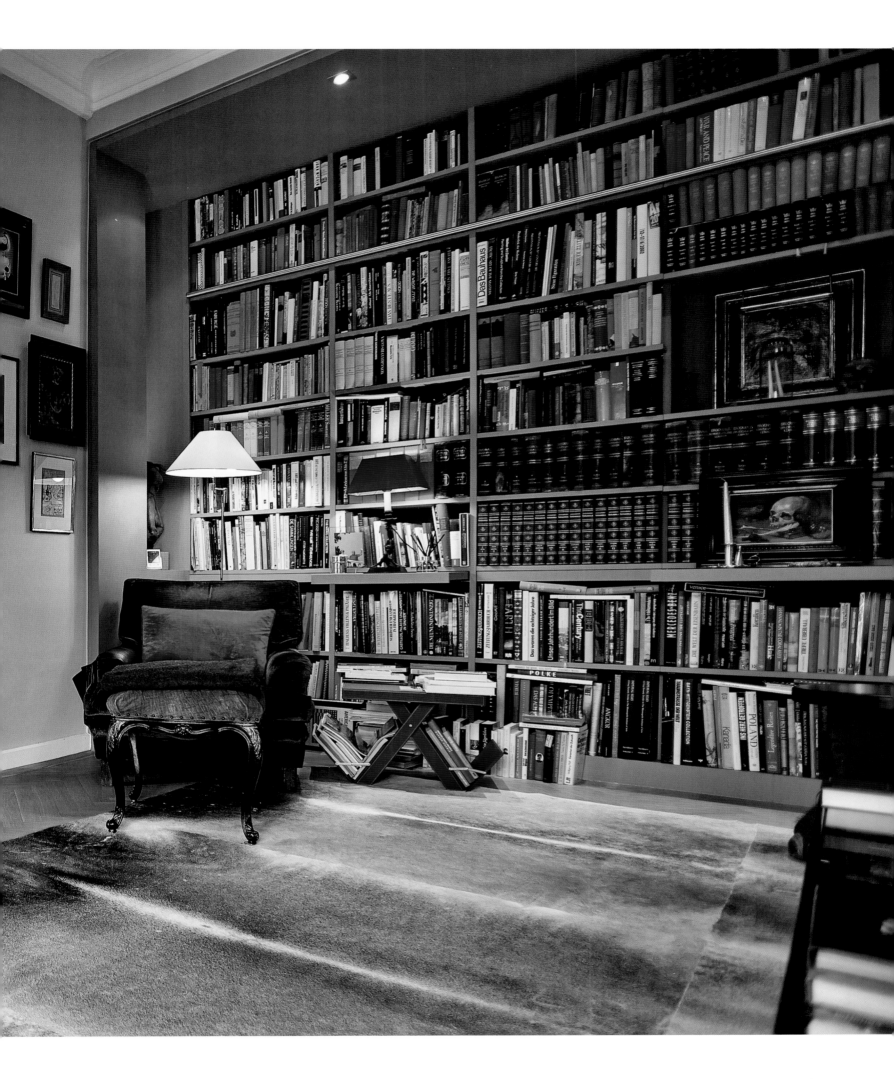

*Auch im Garten steht Kunst wie dieser echte Elefanten-
schädel. Ein acht Meter hoher Wasserstrahl speist
den Pool.*

*Even the garden showcases art, such as this genuine
elephant's skull. A 26-foot geyser feeds the pool.*

*L'art est aussi présent au jardin, en l'occurrence sous
la forme d'un véritable crâne d'éléphant. Un jet d'eau
de huit mètres de hauteur alimente le bassin.*

Sportsman's Paradise

WEGEN SEINER HOBBYS Stand-up-Paddeln und Windsurfen zog der Unternehmer und begeisterte Sportler an den Starnberger See. Hier ließ er sich ein Haus bauen, das mit seinem obligatorischen Satteldach von der Straße her nicht weiter auffällt. Sein wahrer Reiz entfaltet sich zum See hin. Diese Seite des Hauses ist fast komplett verglast. Egal ob vom Schlafzimmer, von der Wohnküche oder vom Wohnzimmer aus, das Wasser hat der Hausherr immer im Blick. „Deshalb bin ich ja hierher gezogen", sagt er. Oft stehen die dreiteiligen Schiebeelemente, die sich zu zwei Drittel öffnen lassen, offen. Eine 120 Quadratmeter große Terrasse aus dem Hartholz Ipe ragt dort ins Wasser. Innen dominiert edles Taekholz. Viele Ideen zur effizienten Nutzung der knapp 75 Quadratmeter Wohnfläche wie die „Koje" im Schlafzimmer stammen aus dem Schiffsbau.

THE ENTREPRENEUR AND sports enthusiast moved to Lake Starnberg because of his hobbies: stand-up paddle boarding and windsurfing. He built a house here, complete with the obligatory pitched roof, which doesn't stand out from its neighbors when viewed from the street. The home's true charm lies on the side facing the lake, where it is almost entirely glassed in. The homeowner has a clear view of the water from everywhere in the house: the bedroom, the eat-in kitchen and the living room. "After all, the lake is why I moved here in the first place," he says. The three-part windows, which open two-thirds of the way, are often left open. A hardwood deck made of Brazilian walnut and measuring 1,292 square feet in size extends into the water. Luxurious teak dominates the home's interior. Many ideas on ways to use the barely 800 square-foot living space more efficiently are taken from ship-building—including the bunk-style beds in the sleeping quarters.

SES LOISIRS, à savoir stand up paddle (planche à rame) et planche à voile, ont mené au lac de Starnberg ce chef d'entreprise passionné de sport. Il s'y est fait construire une maison qui, avec son toit règlementaire à deux pans, passe inaperçue de la route, son véritable charme ne se dévoilant que vu du lac. Ce côté de la maison est presque entièrement vitré. Que ce soit de la chambre, de la cuisine ou du séjour, le propriétaire a toujours vue sur l'eau. « C'est pour cela que je me suis installé ici », précise-t-il. Souvent, il ouvre aux deux tiers les baies coulissantes. Une terrasse de 120 mètres carrés en ipé, un bois dur, s'élance au-dessus de l'eau. À l'intérieur domine le bois de teck noble. De nombreuses idées pour optimiser la surface habitable, de tout juste 75 mètres carrés, comme le lit-couchettes dans la chambre, sont empruntées à la construction navale.

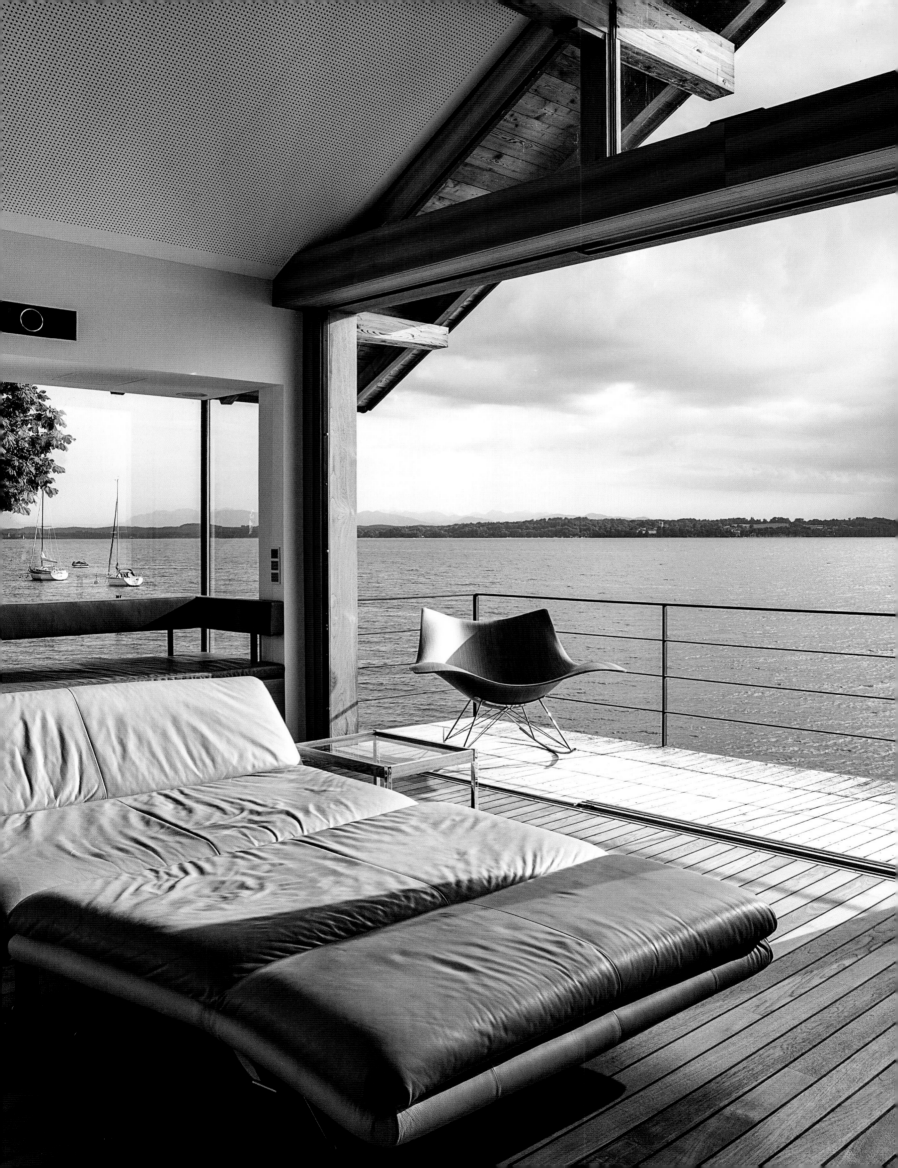

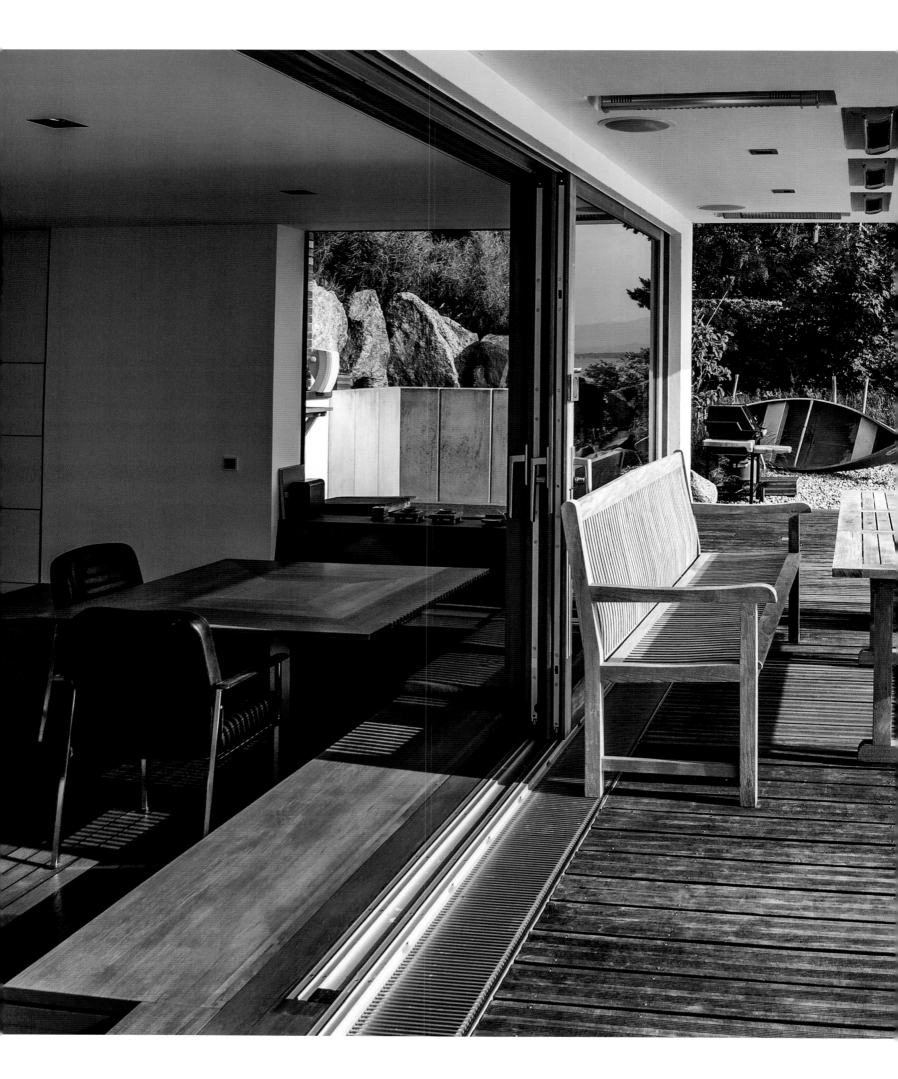

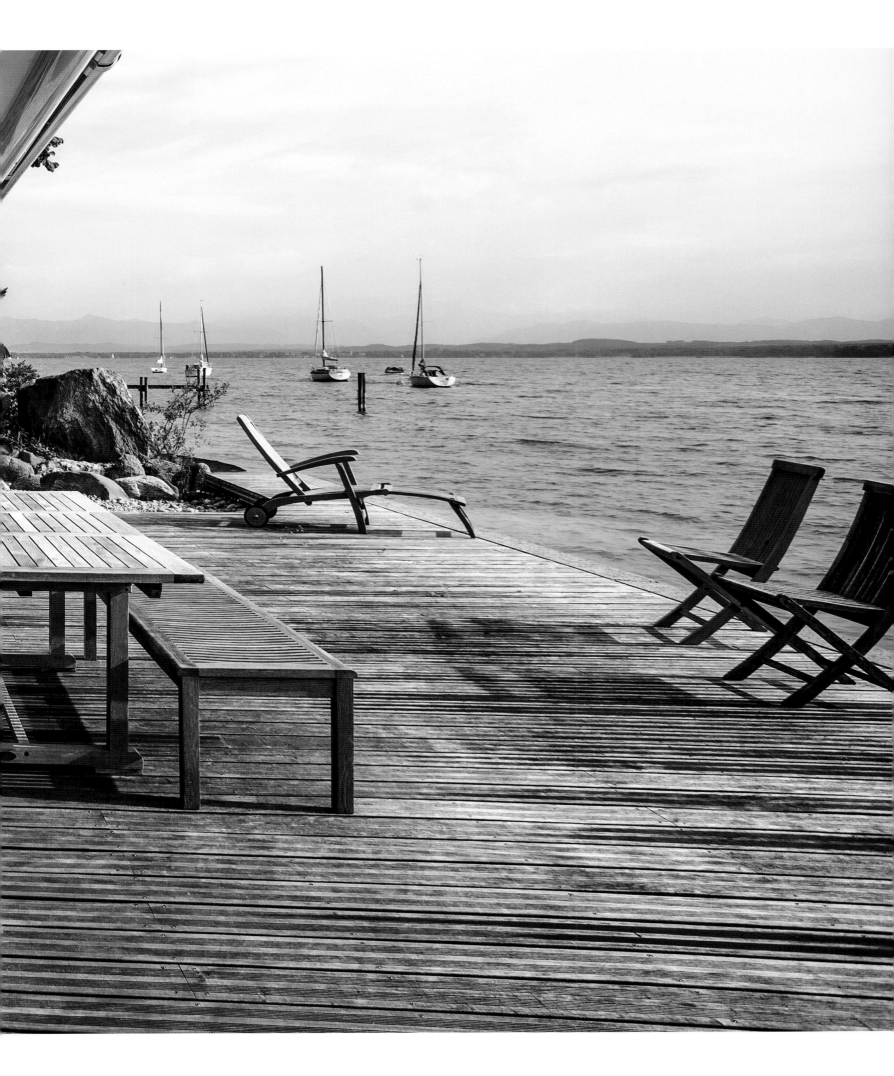

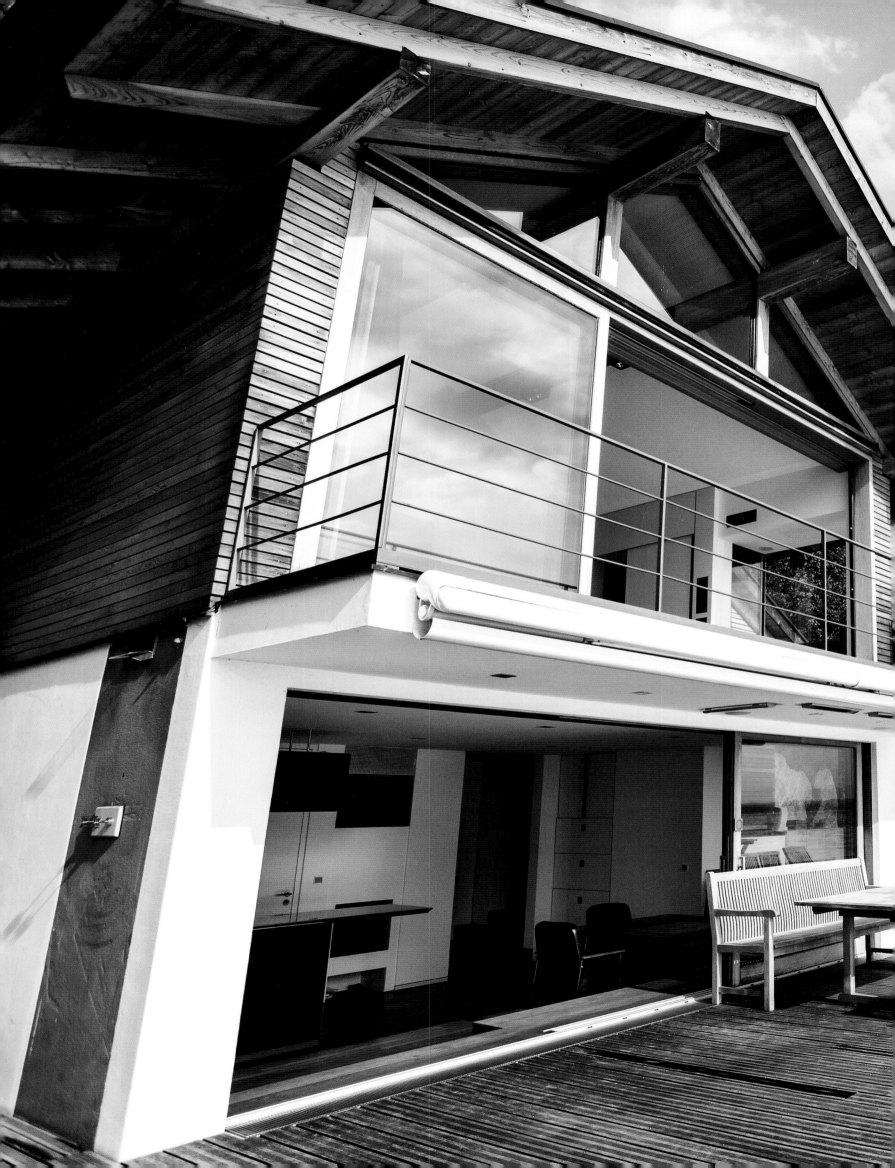

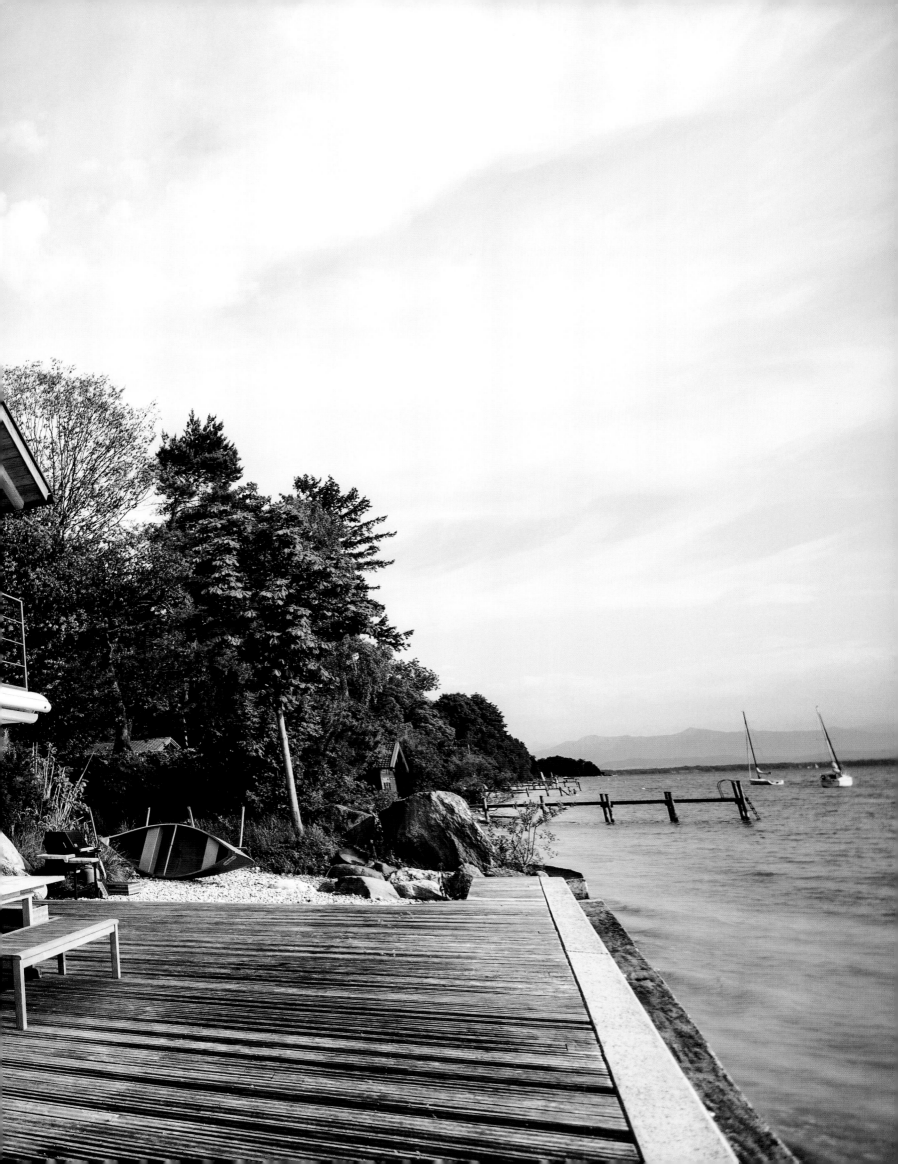

French Classicism

DAS KULTIVIERTE WOHNEN ist für die Besitzerin der Villa in der Münchner Innenstadt ein Erbe ihrer französischen Mutter: Guter Geschmack und ein Sinn für Proportionen wurden ihr quasi in die Wiege gelegt. Aus dem Elternhaus stammen auch viele Erbstücke, die heute den Charme des Hauses ausmachen. „Wir haben das Haus praktisch um die Möbel herum gebaut", sagt die Hausherrin, die auch beruflich Häuser und Wohnungen einrichtet. Unterstützung bekam sie von einem Architekten, der für das Schloss von Versailles arbeitet. Er entwarf die Türen und das Treppengeländer im Stil Louis XVI. Auch der Stuck stammt aus Frankreich. Das Parkett wurde „à la française" verlegt. Eher Englisch sind hingegen die Küche und das Bad mit seiner frei stehenden Wanne und den schweren Sesseln eingerichtet. „Vorbild hierfür waren Aufenthalte in schönen Hotels", sagt die Hausherrin.

THE WOMAN WHO owns this villa in Munich's city center inherited the art of fine living from her French mother. She acquired her good taste and a sense of proportion practically in the cradle. Many of the heirlooms once stood in her childhood home and contribute to the charm of her current abode. "We more or less built the house around the furniture," says the homeowner, who decorates houses and apartments in her job as an interior designer. An architect who works at the palace of Versailles lent his assistance, designing the doors and staircase in the style of Louis XVI. Even the stucco is from France, and the parquet on the floor was laid "la française." However, the kitchen and bathroom, with its freestanding tub and heavy armchairs, are entirely English. According to the owner: "We modeled these rooms after the lovely hotels where we've stayed."

C'EST DE SA MÈRE française que la propriétaire de cette villa du centre-ville de Munich a hérité son inclination pour un habitat raffiné : bon goût et sens des proportions lui ont quasiment été donnés au berceau. De nombreux meubles provenant de la maison de ses parents font aujourd'hui le charme de cette demeure. « Nous avons pratiquement reconstruit la maison autour des meubles », dit la propriétaire, décoratrice professionnelle de maisons et d'appartements. Elle a bénéficié du soutien d'un architecte attaché au château de Versailles, qui a conçu les portes et la rampe d'escalier en style Louis XVI. Le stuc vient également de France. Le parquet a été posé « à la française ». En revanche, la cuisine et la salle de bain, équipée d'une baignoire sur pieds et de lourds fauteuils, sont plutôt dans le style anglais. « Je me suis inspirée de mes séjours dans de beaux hôtels », confie la maîtresse de maison.

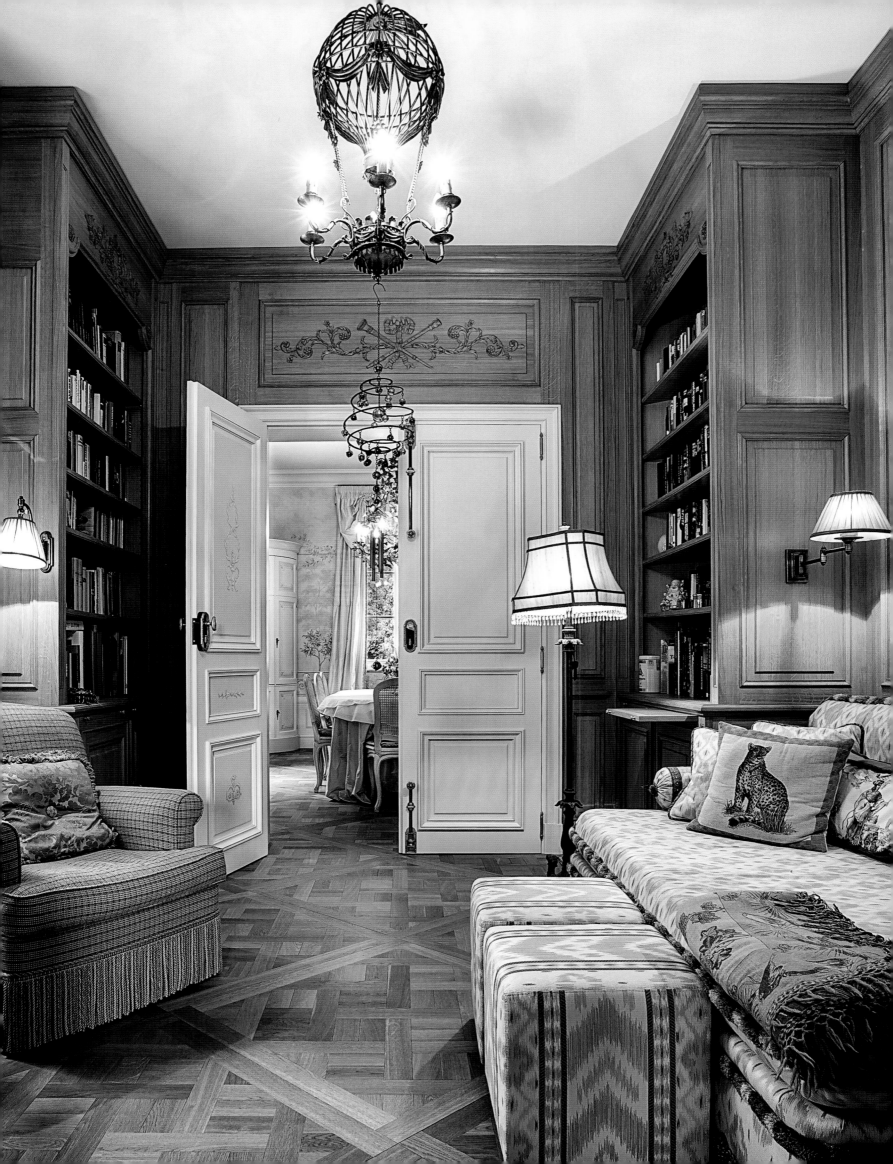

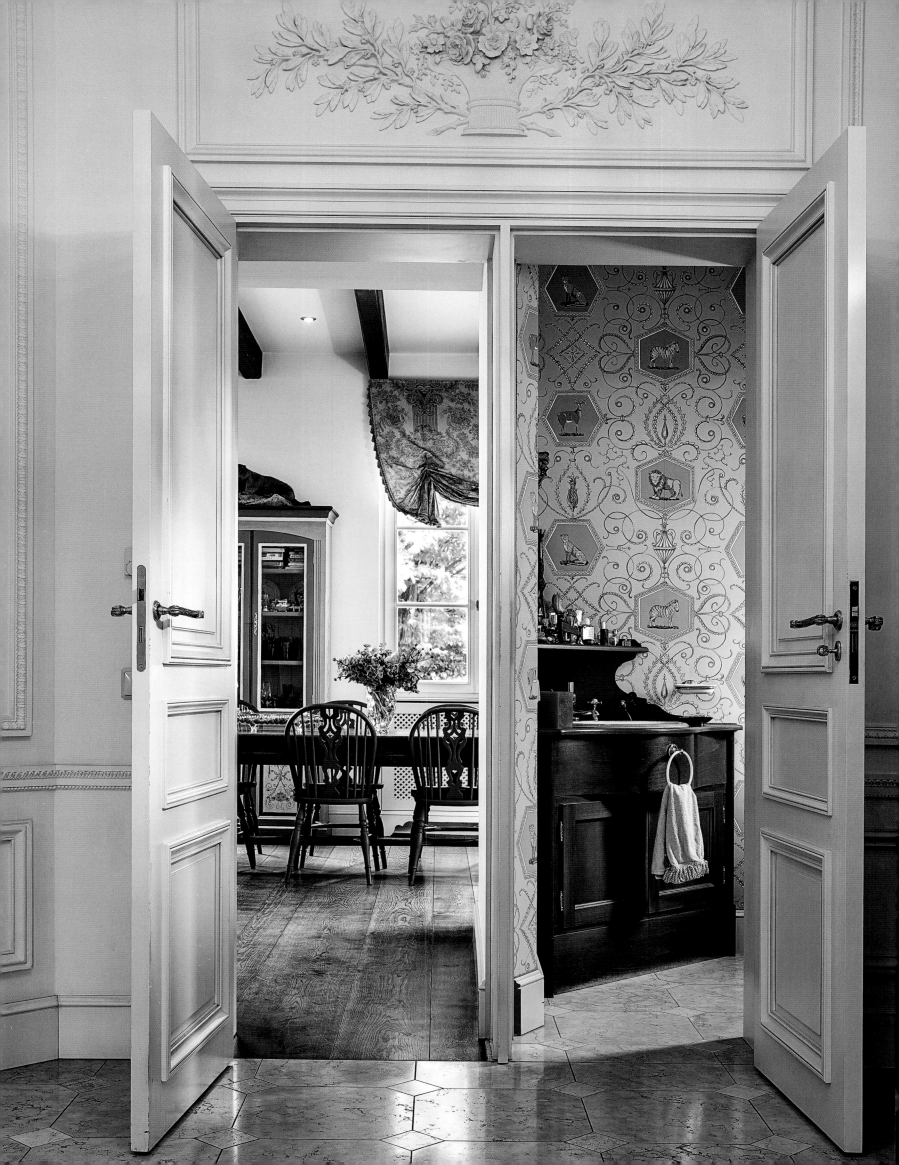

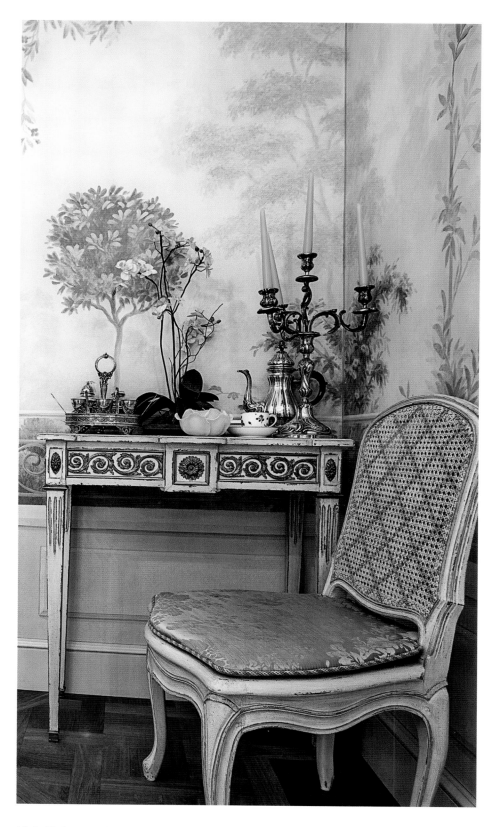

Viele Einbauten des Hauses wurden durch einen französischen Architekten realisiert, der den Versailler Stil originalgetreu umsetzte. Unter den Möbeln sind viele Erbstücke.

A French architect designed many of the home's built-in furnishings, which remain faithful to original Versailles style. Many pieces of furniture are heirlooms.

Plusieurs aménagements de la maison ont été réalisés par un architecte français, qui a fidèlement reproduit le style versaillais. De nombreux meubles sont des héritages.

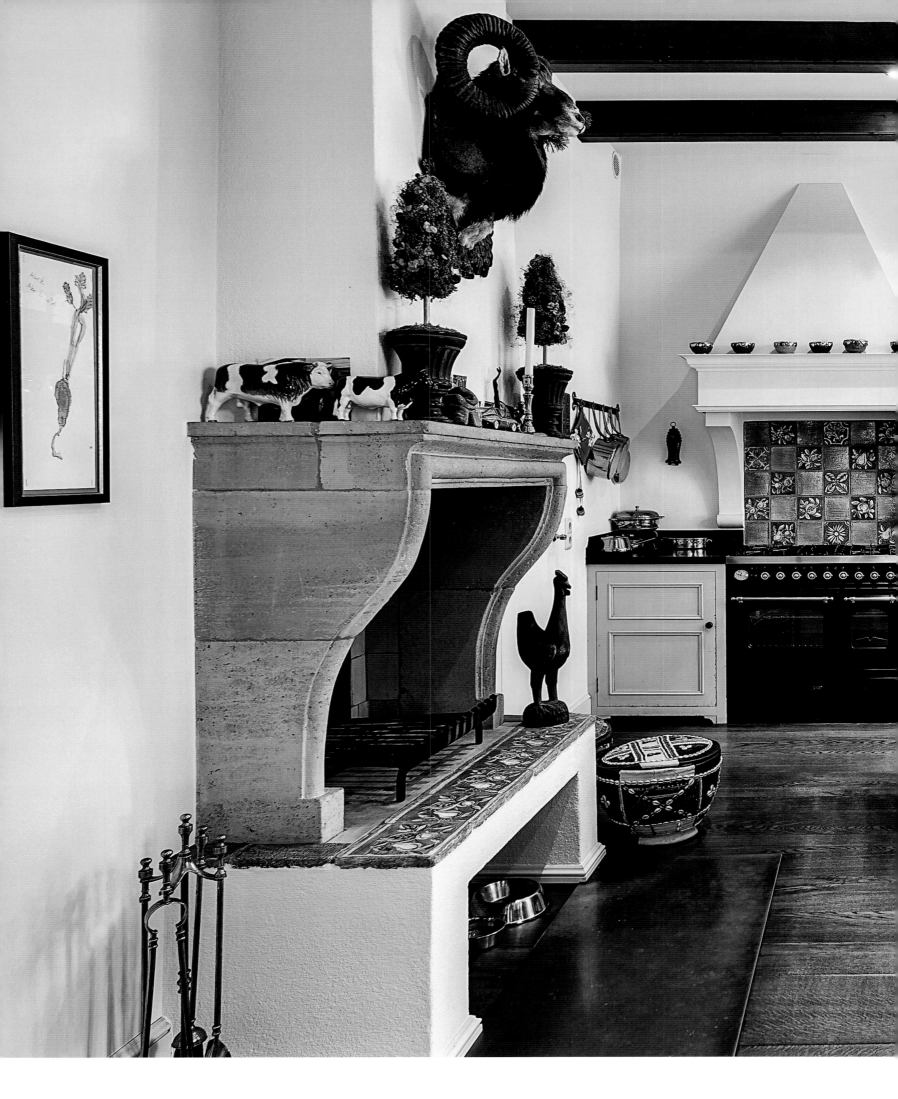

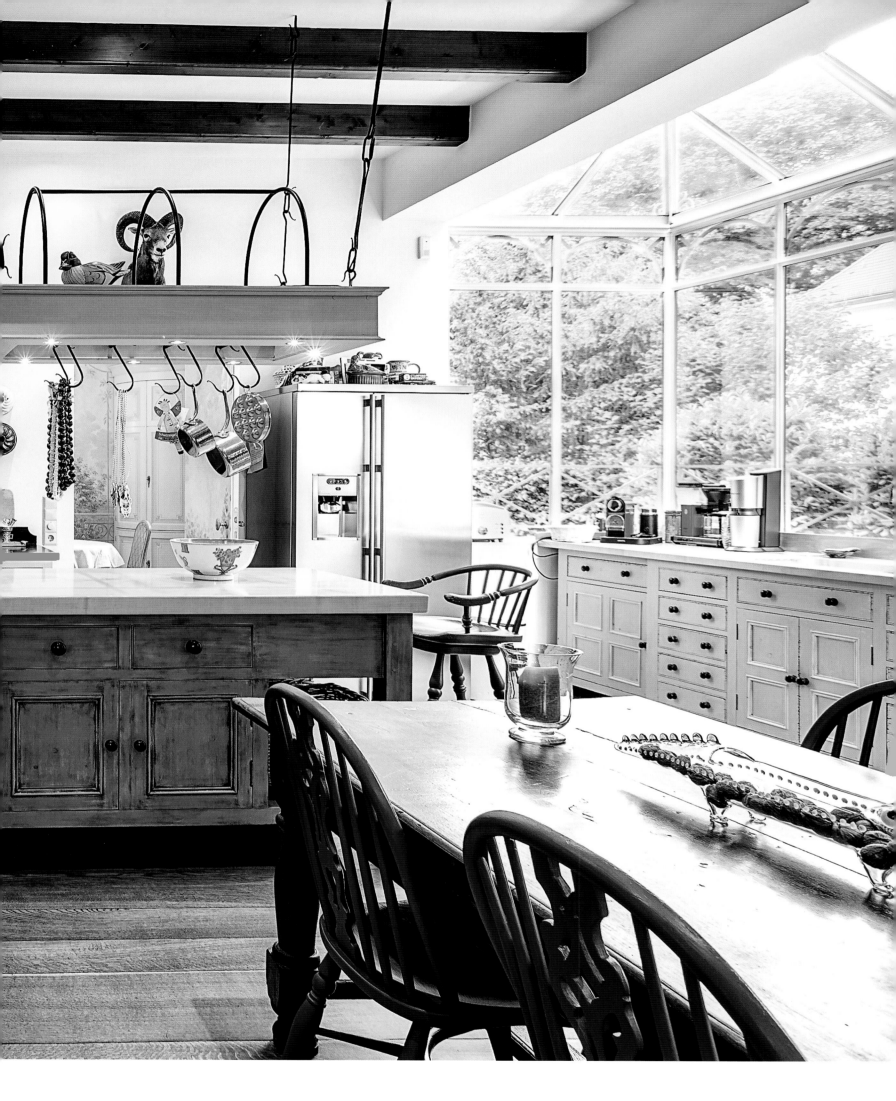

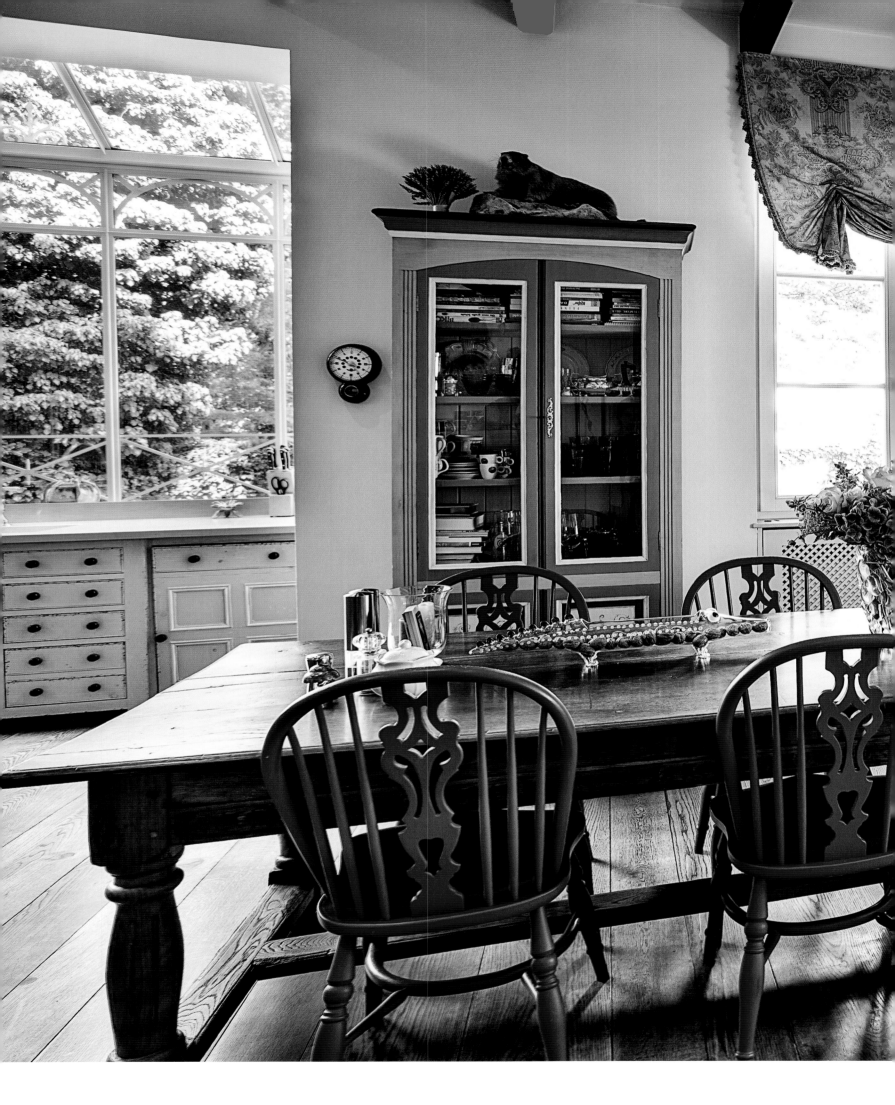

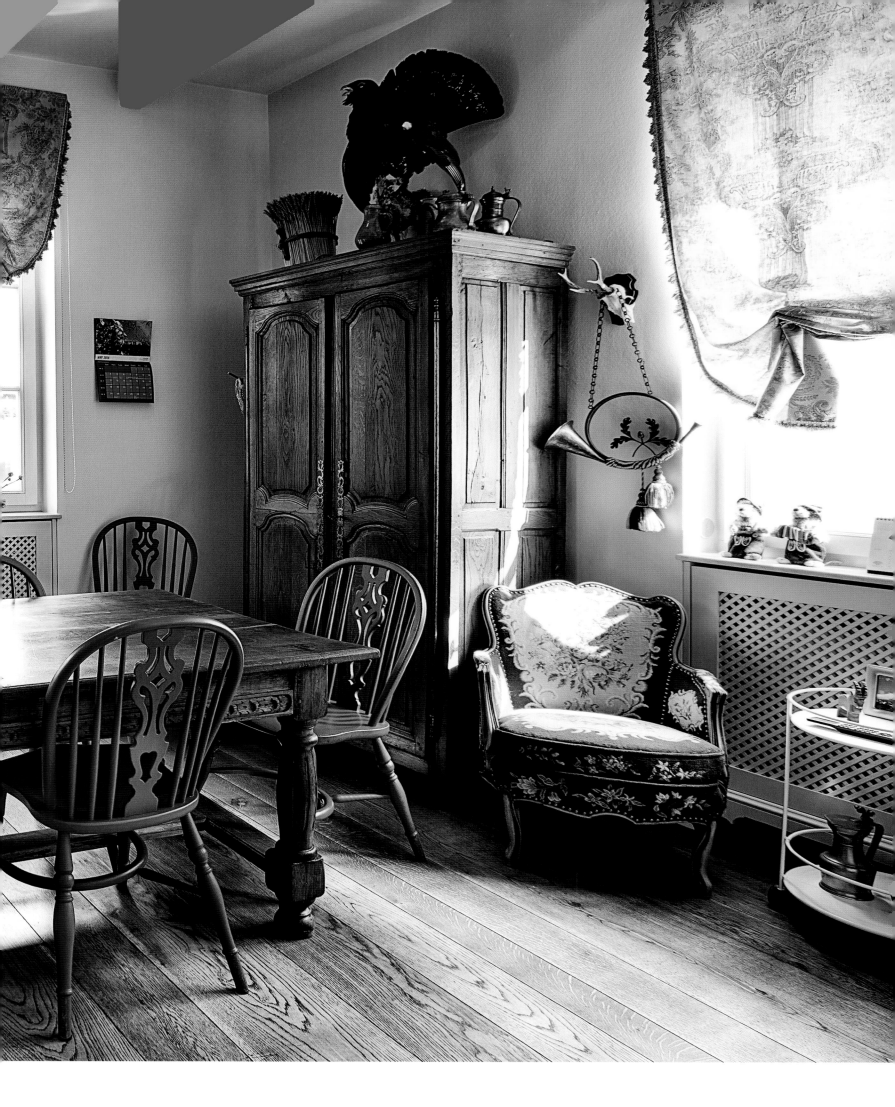

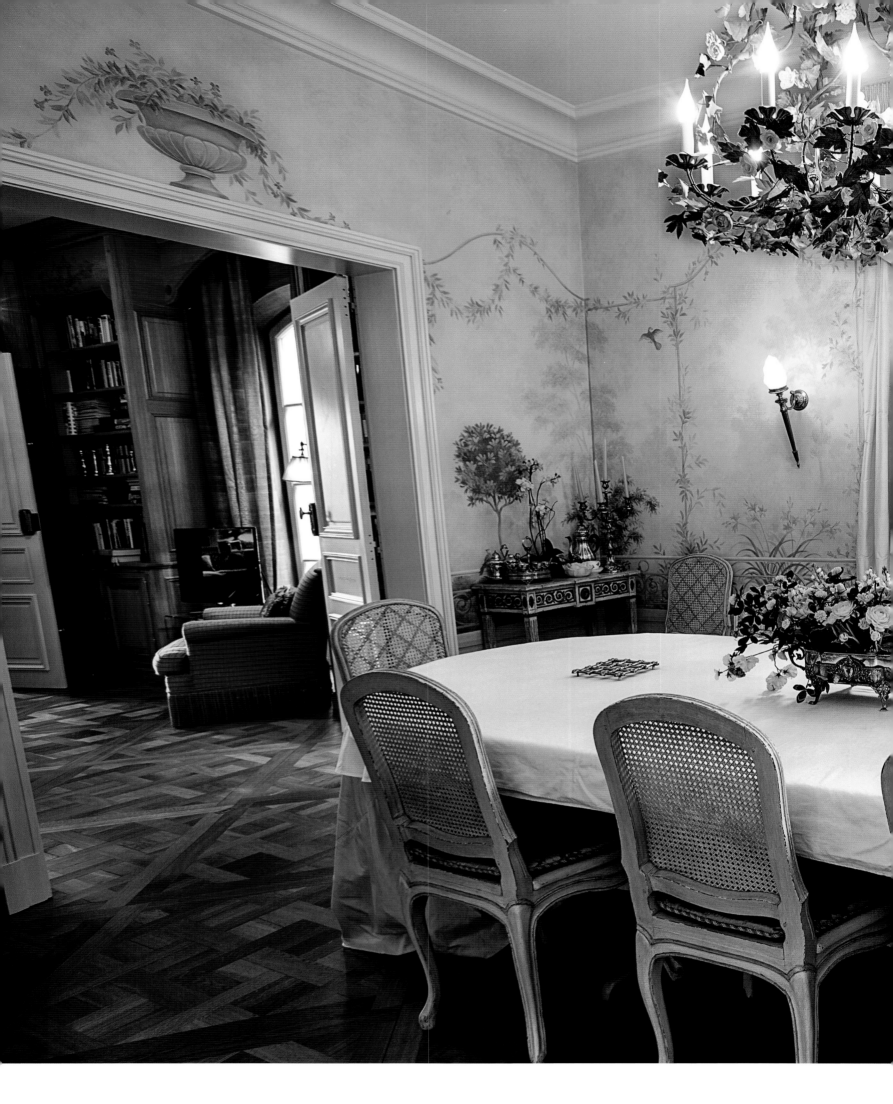

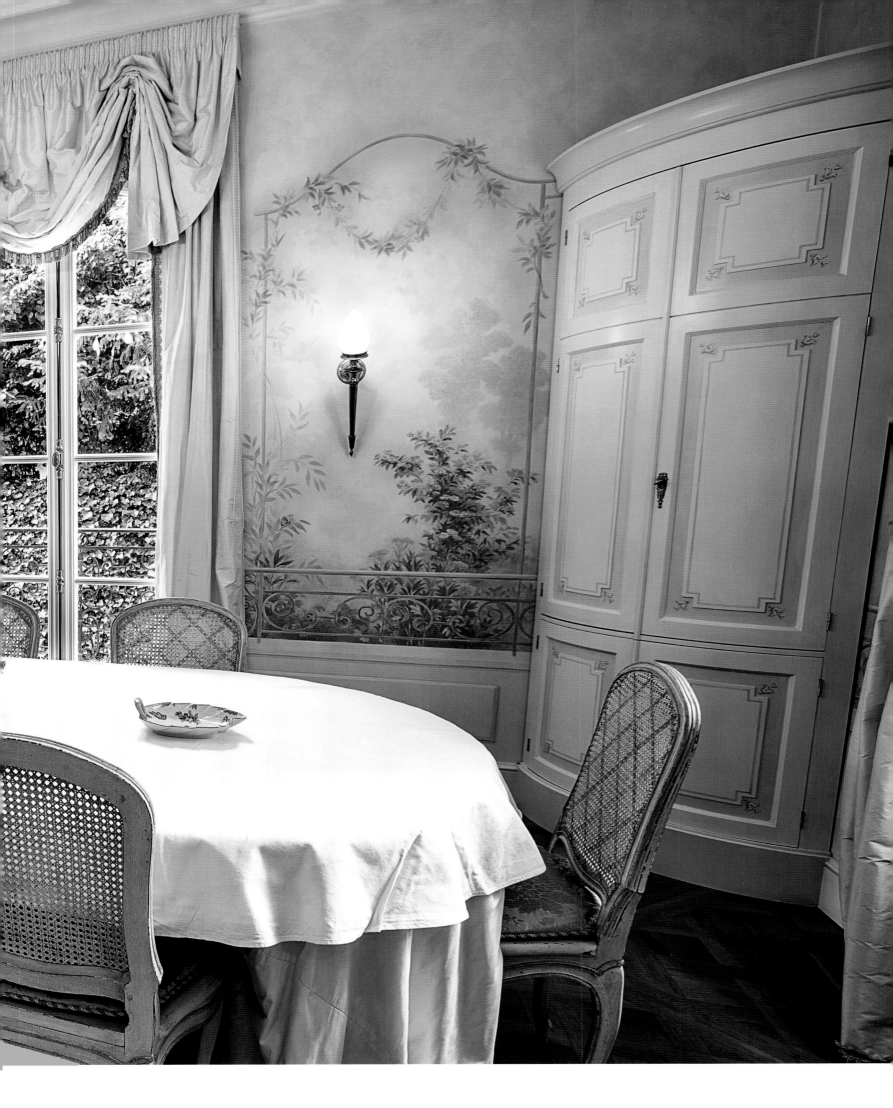

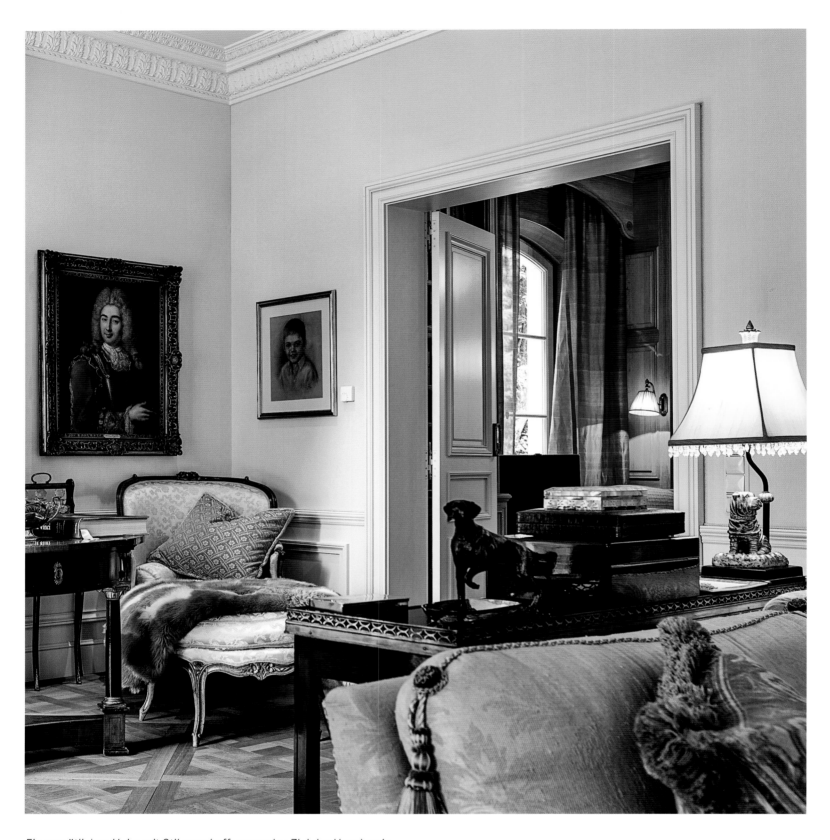

Ein gemütliches Heim mit Stil zu schaffen war das Ziel der Hausherrin.
Fast im ganzen Gebäude ließ sie französisches Fischgrätparkett verlegen.

The owner wanted to create a home that was both comfortable and stylish.
She had French herringbone parquet installed throughout the house.

Créer une maison confortable et stylée était le but de la maîtresse de maison.
Elle a fait poser dans presque toutes les pièces un parquet français « à bâtons rompus ».

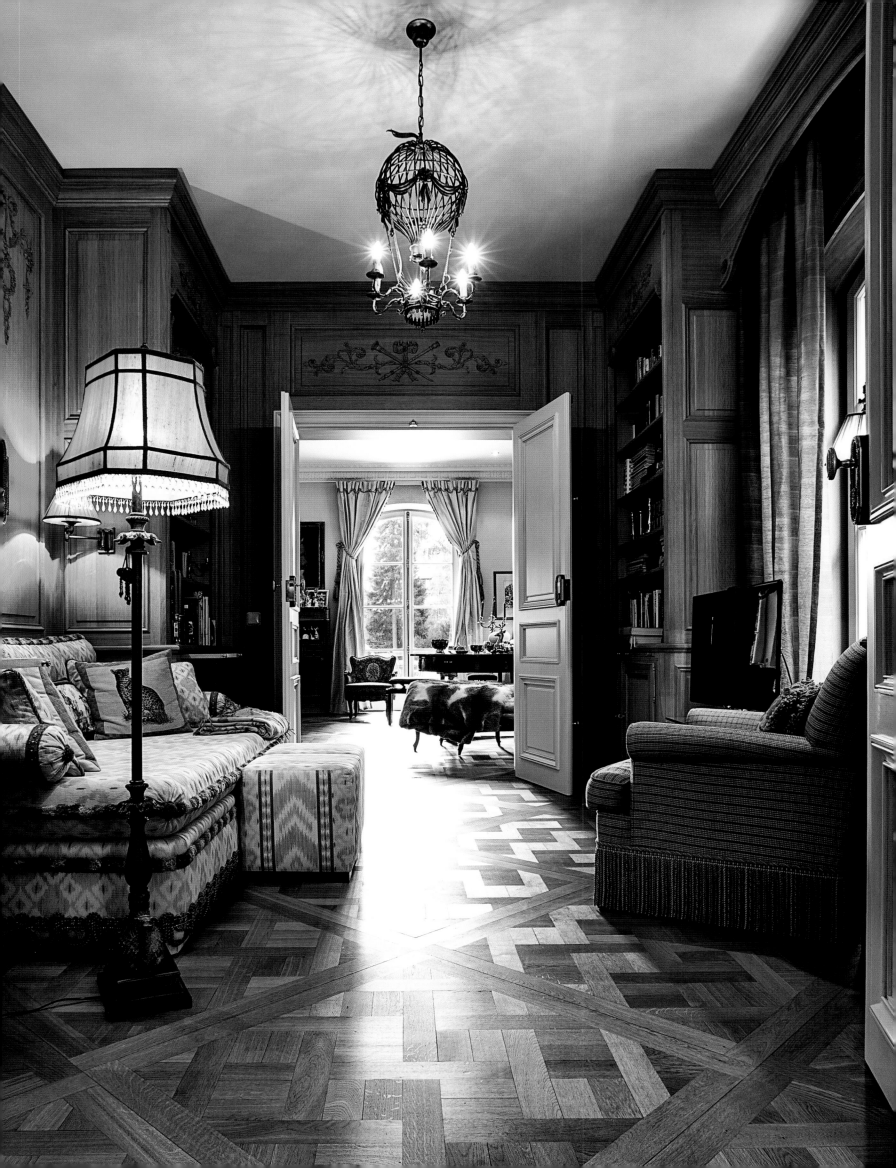

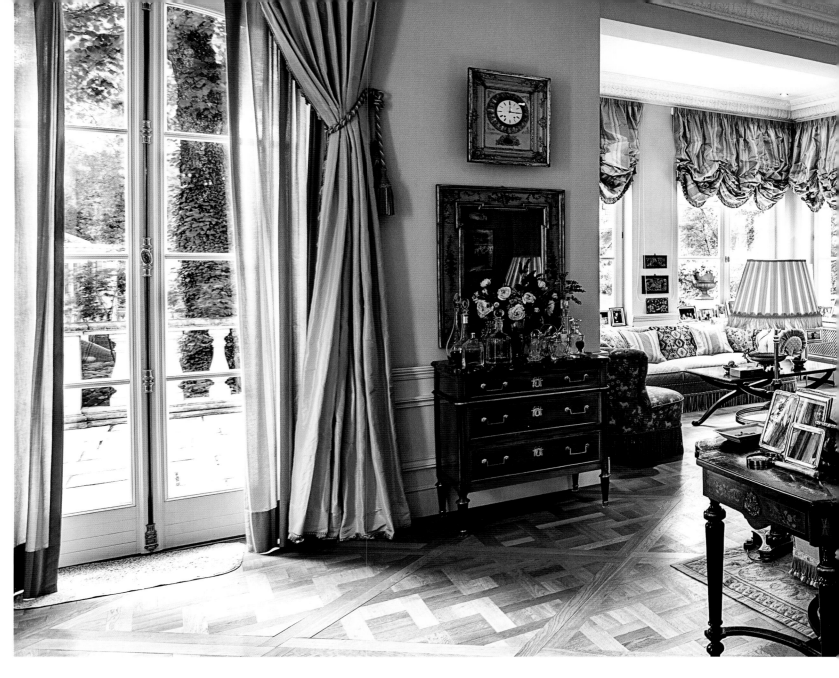

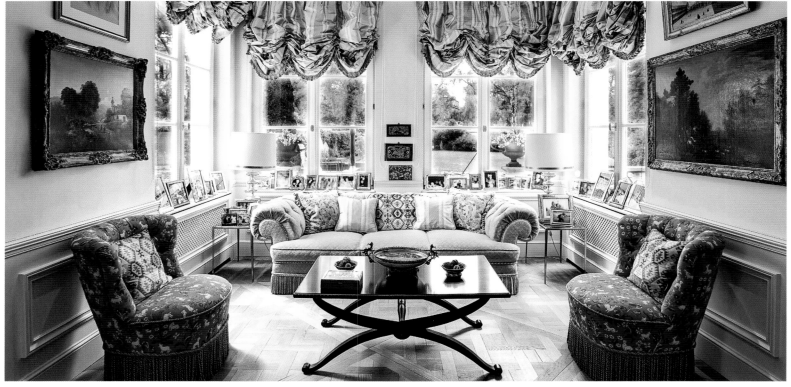

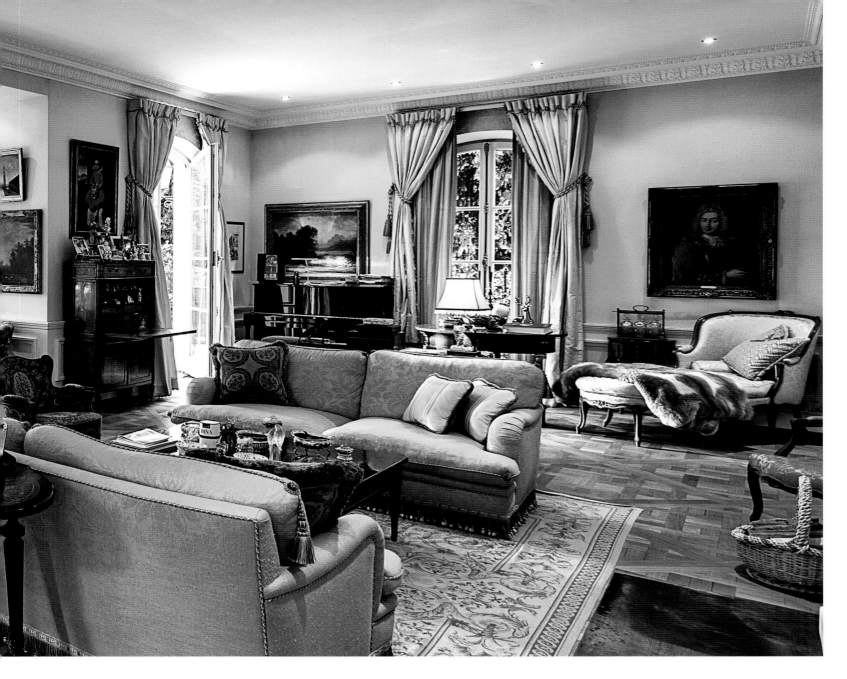

Der geräumige Salon öffnet sich zur Terrasse und zum Garten.
Einige der Stuckelemente wurden extra aus Frankreich importiert.

The spacious living room opens out to the terrace and garden.
Some of the crown moldings were specially imported from France.

Le vaste salon s'ouvre sur la terrasse et le jardin. Certains décors
en stuc ont été spécialement importés de France.

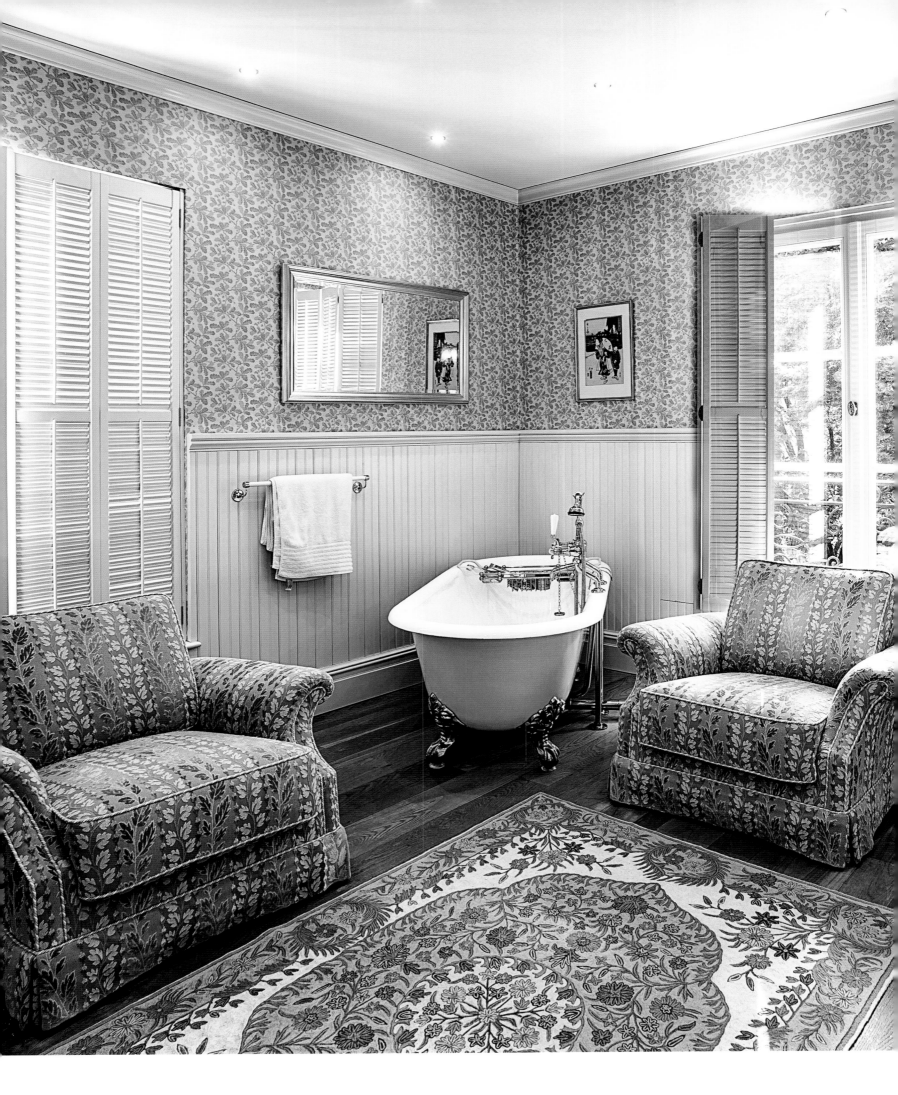

Zu dem geräumigen Badezimmer mit der freistehenden Wanne
und dem Holzboden ließ sich die Hausherrin von englischen Hotels inspirieren.

In designing the large bathroom with its freestanding tub and wood floor,
the homeowner drew inspiration from English hotels.

Pour cette spacieuse salle de bain avec baignoire sur pieds et parquet,
la maîtresse de maison s'est inspirée d'hôtels anglais.

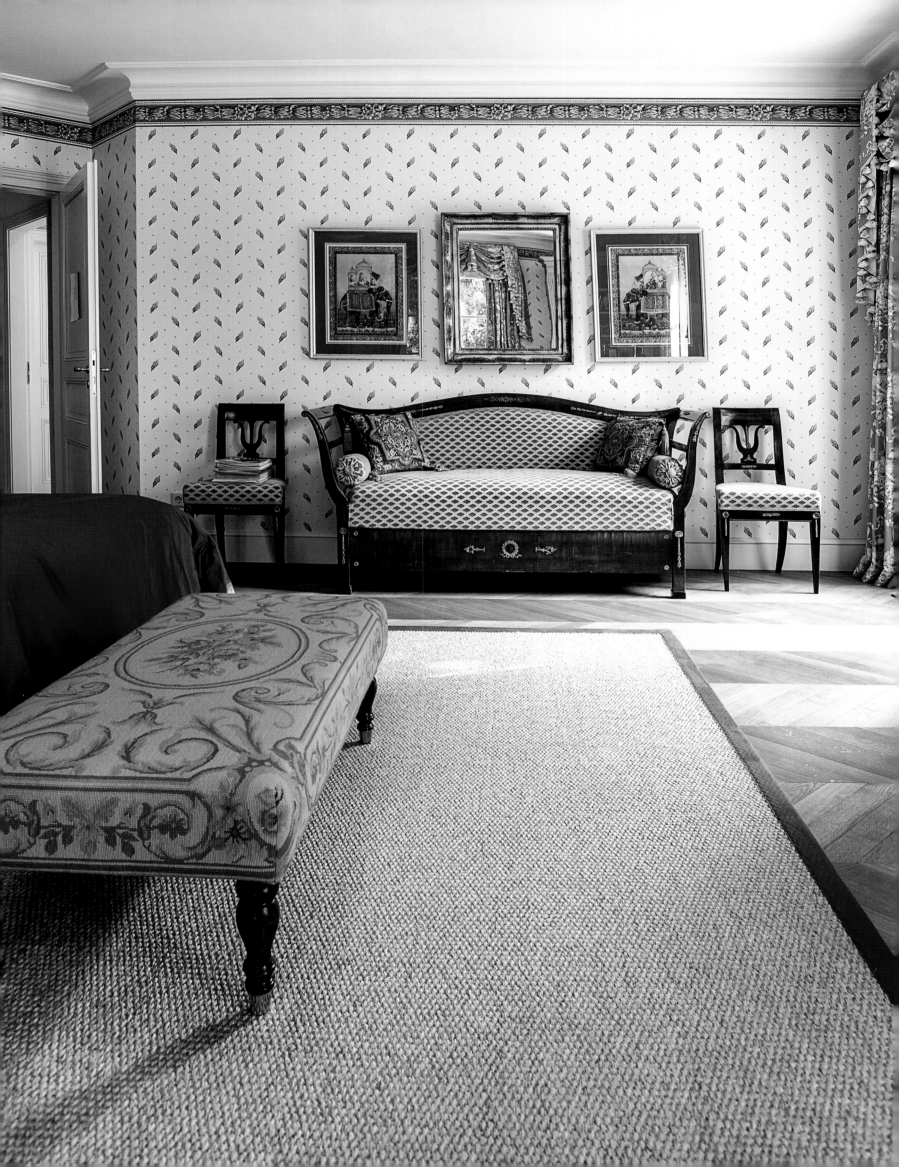

Vor einer Tapete von Brunschwig & Fils stehen Sofa und Stühle aus dem deutschen Biedermeier. Sie wurden zwischen 1820 und 1840 hergestellt.

Set against wallpaper from Brunschwig & Fils, the sofa and chairs date back to Germany's Biedermeier period and were made between 1820 and 1840.

Le sofa et les chaises se détachant sur une tapisserie de Brunschwig & Fils sont du style allemand Biedermeier. Ils ont été fabriqués entre 1820 et 1840.

Urban Wildlife

UNTERKÜHLTER MINIMALISMUS IST nichts für Alexandra Elleke. Die Interior Designerin möchte mit ihren Projekten Emotionen vermitteln und setzt dafür Mitbringsel aus aller Welt ein. Die springenden Eisenholz-Pferde an der Wand des Wohnzimmers der passionierten Reiterin stammen aus einem südindischen Tempel. Einen alten Klostertisch vom Trödler kombiniert sie zu modernen Stühlen und einem Sideboard, das in Asien gefertigt wurde. An ihre familiären Verbindungen nach Nairobi erinnern afrikanische Skulpturen. Diesen bunt gemischten Einrichtungsstil setzte Alexandra Elleke in einer Stadtvilla um, die der Münchner Architekt Josef Wiedemann entworfen hat. Hohe Fenster und eine große Dachterrasse lassen den kunstvoll geplanten Garten auch in den Innenräumen sehr präsent wirken.

RETICENT MINIMALISM IS not to Alexandra Elleke's taste. The interior designer wants her projects to express emotions, and to do this, she uses souvenirs from all over the world. The leaping ironwood horses on this avid equestrian's living room walls come from a South Indian temple. She pairs an old table from a convent with modern chairs and a sideboard made in Asia. African sculptures hint at her family connection to Nairobi. Alexandra Elleke created this eclectic mix of furnishing styles in a city villa designed by the Munich-based architect Josef Wiedemann. Tall windows and a large rooftop terrace make you feel as though the artfully designed garden has also invaded the indoor space.

LE STYLE MINIMALISTE GLACIAL n'est pas fait pour Alexandra Elleke. Cette architecte d'intérieur désire que ses projets suscitent des émotions, c'est pourquoi elle recourt à des objets glanés dans le monde entier. Les chevaux bondissants, en bois de fer, sur les murs du salon de cette cavalière passionnée proviennent d'un temple d'Inde du Sud. Elle associe une vieille table de couvent trouvée chez un brocanteur à des chaises modernes et à un buffet bas fabriqué en Asie. Des sculptures africaines rappellent ses attaches familiales à Nairobi. Alexandra Elleke a réalisé ce mélange composite dans une villa citadine conçue par l'architecte munichois Josef Wiedemann. Par de hautes fenêtres et une grande terrasse sur le toit, le jardin aménagé avec grand art s'invite dans les espaces intérieurs.

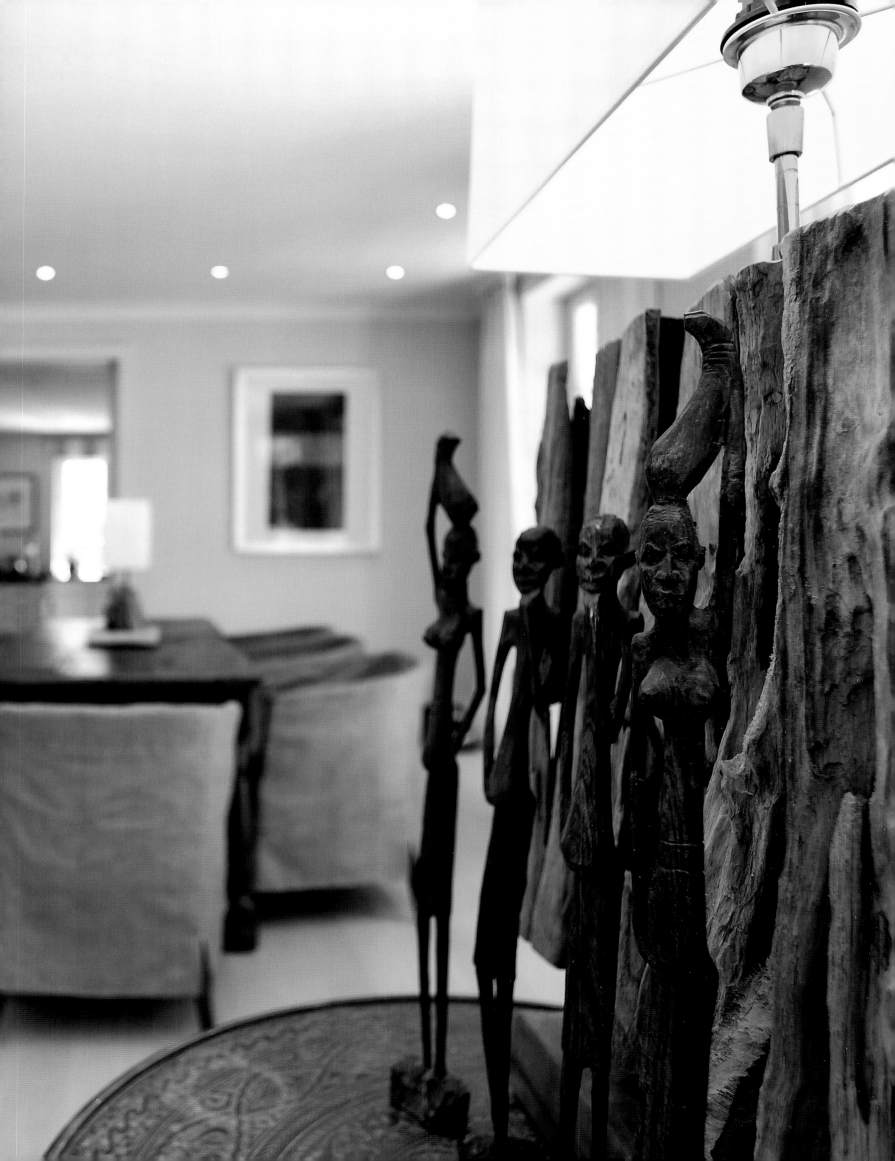

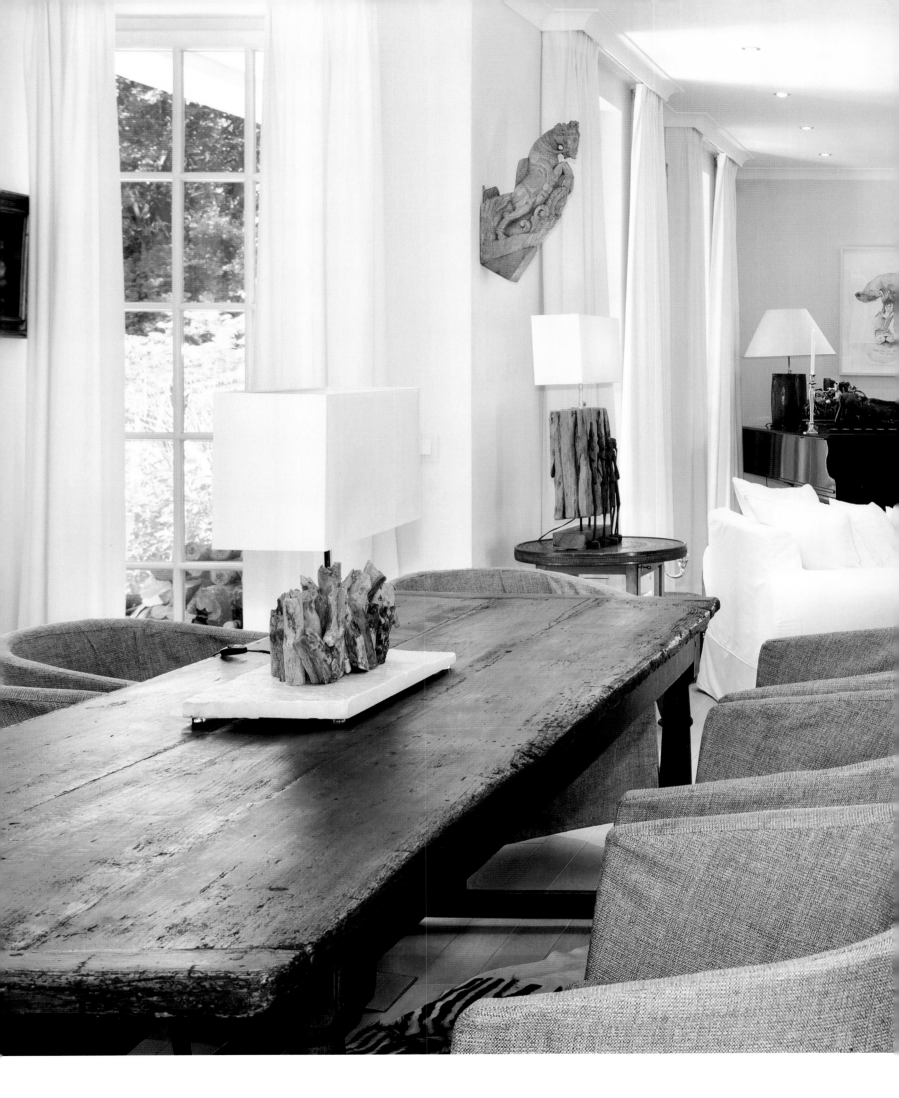

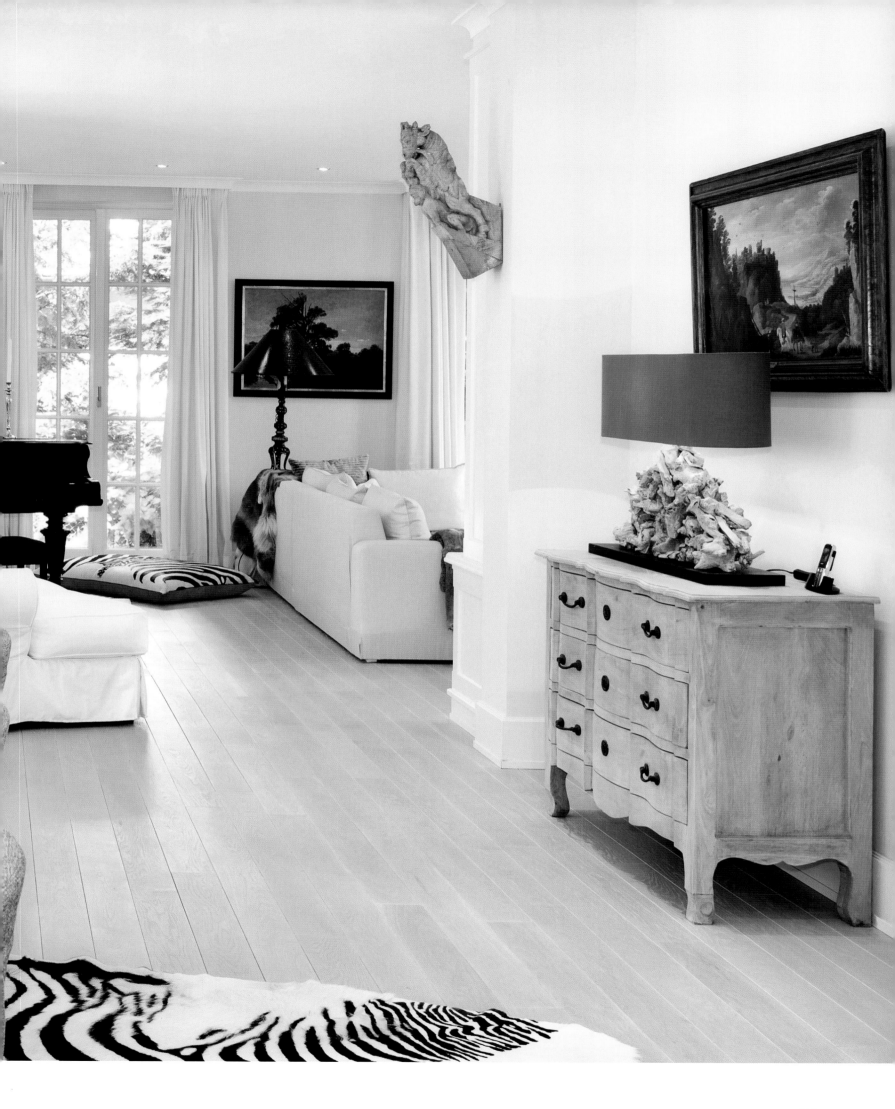

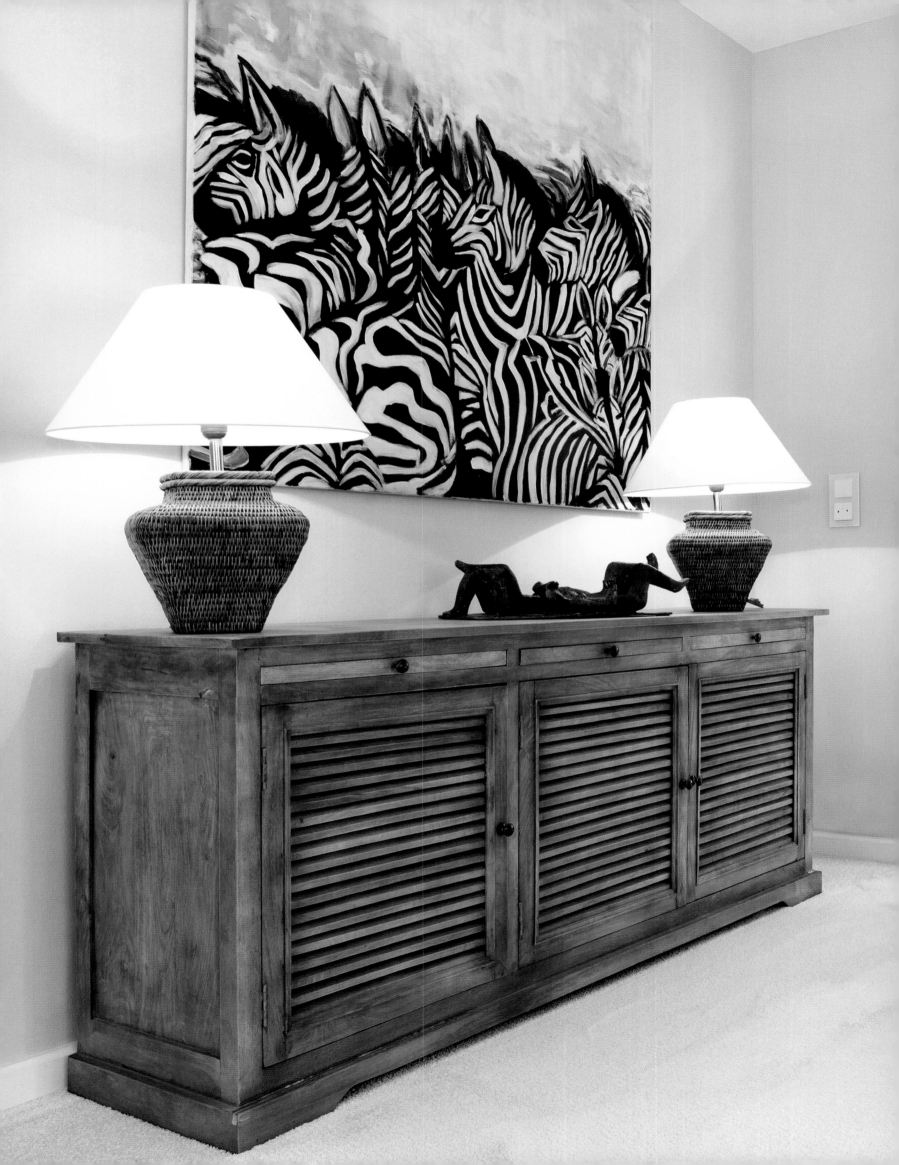

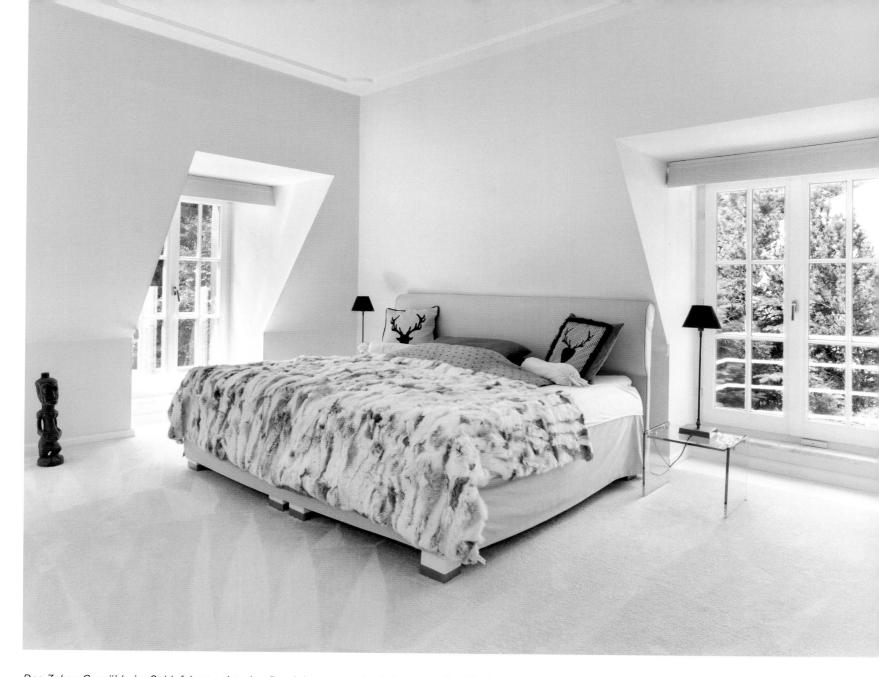

Das Zebra-Gemälde im Schlafzimmer ist eine Reminiszenz an die afrikanische Familie der Hausherrin.

The zebra painting in the bedroom is reminiscent of the homeowner's African roots.

Le tableau des zèbres dans la chambre est une réminiscence de la famille africaine de la maîtresse de maison.

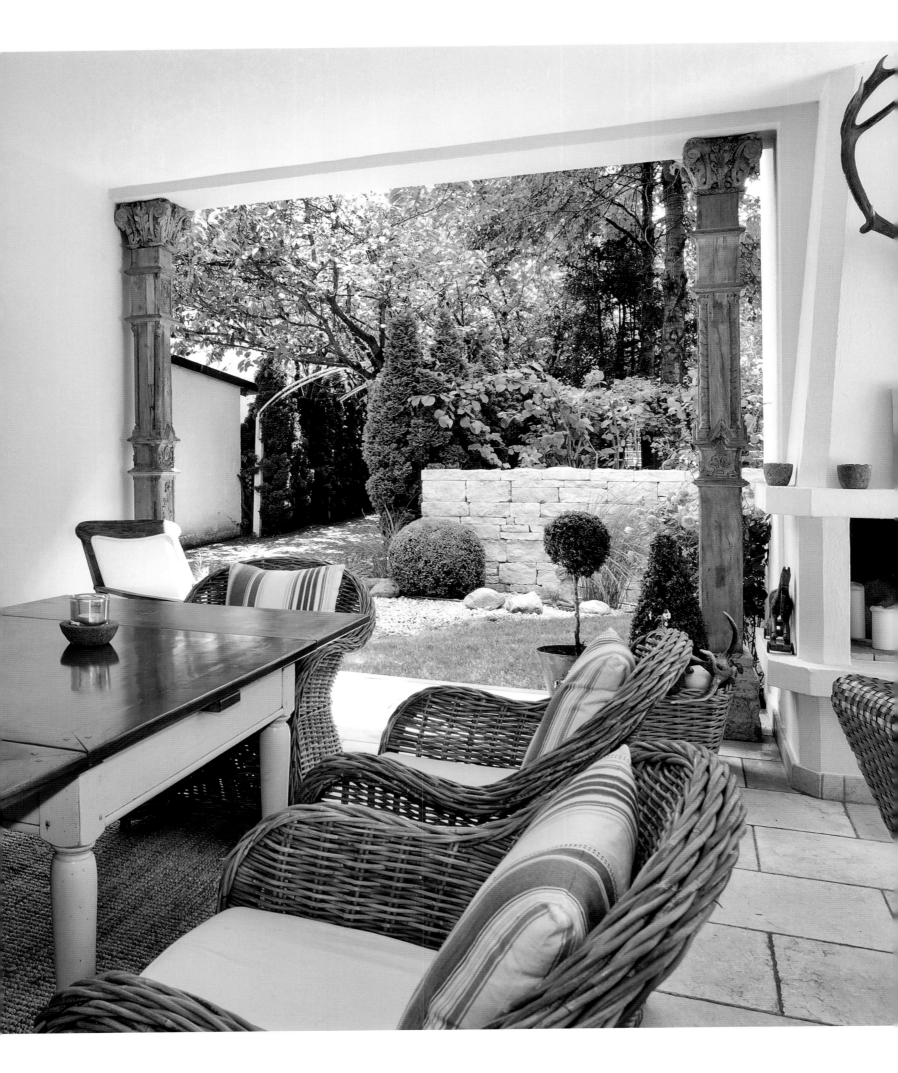

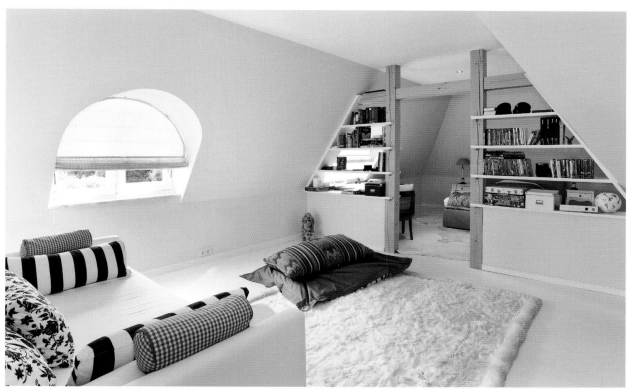

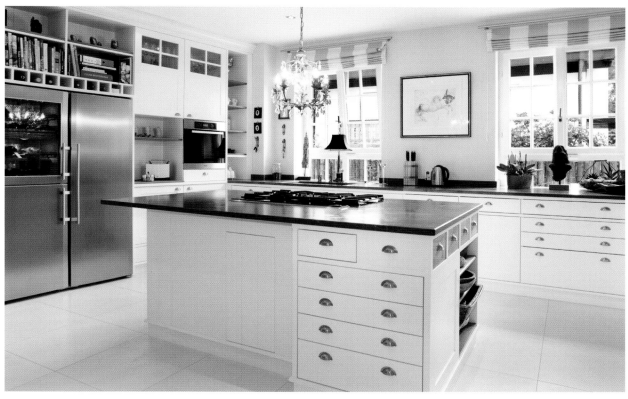

Viele Objekte im Haus der Interior Designerin stammen aus exotischen Ländern.
So sind die geschnitzten Holzsäulen aus Indien. Sie ergänzen auf exotische Weise den Landhausstil.

Many objects in the interior designer's home come from exotic lands. The carved wooden columns,
for instance, are from India and add an exotic touch to the farmhouse style.

Dans la demeure de cette architecte d'intérieur, nombre d'objets proviennent de pays exotiques.
Ainsi ces colonnes de bois sculptées ont été importées d'Inde. Elles apportent une note exotique
au style campagnard.

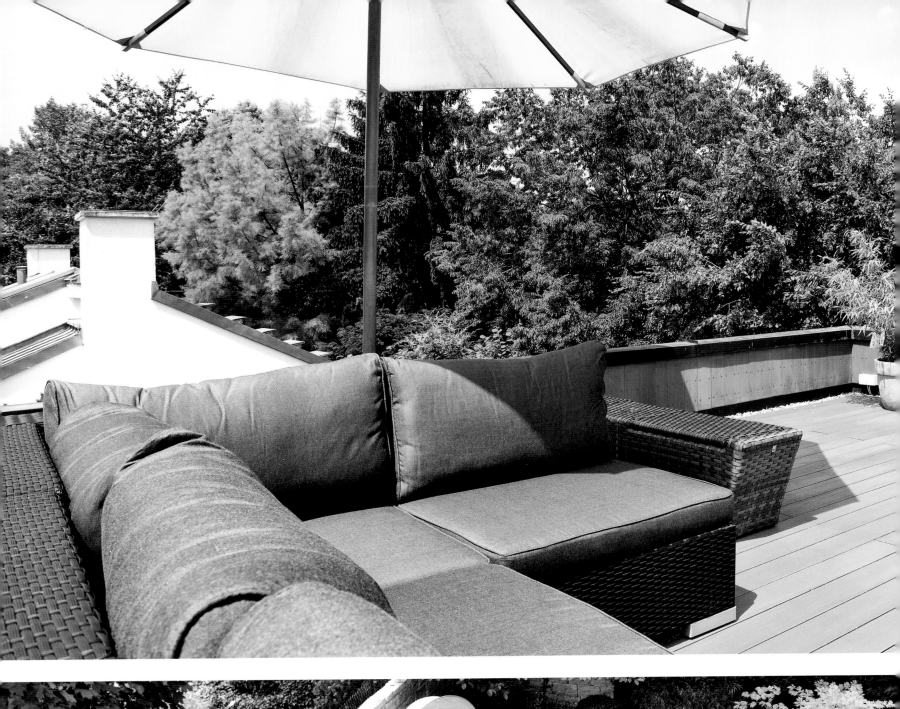
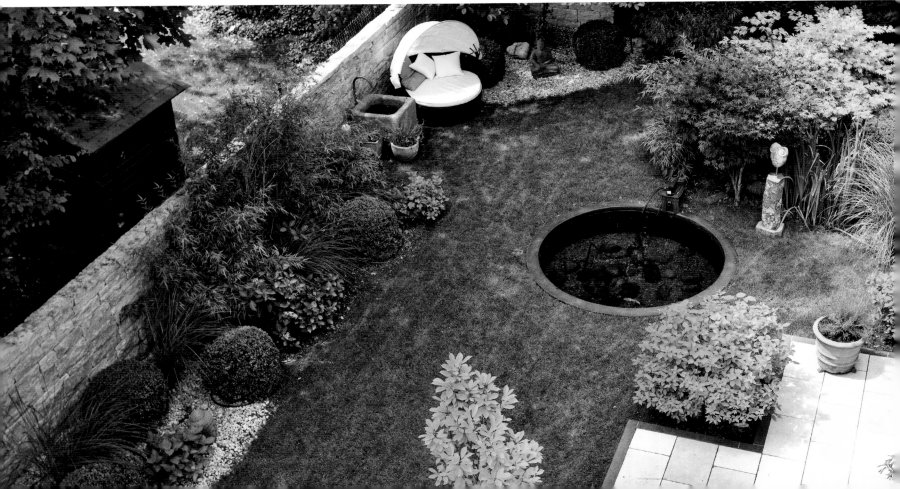

Ein Ruhepol sind die Dachterrasse und der sorgsam bepflanzte Garten.
Polstermöbel laden zum Innehalten ein.

The rooftop terrace and lovingly tended garden form an oasis of calm.
Padded furniture invites you to sit down and stay a while.

La terrasse sur le toit et le jardin soigneusement aménagé constituent
un havre de paix. Les sièges rembourrés y invitent à faire une pause.

Bavarian Heritage

DER HOF AUS dem 17. Jahrhundert hat eine bewegte Geschichte hinter sich. Er wurde im Tegernseer Tal abgetragen und näher zum See wieder aufgebaut. „Dabei wurden auch einige Neuerungen vorgenommen, zum Beispiel Zimmer zusammengelegt", erklärt Interior Designer Holger Kaus, der das Gehöft für eine Kundin fand und einrichtete. Trotz dieser Neuerungen hat das etwa 600 Quadratmeter große Haus seine Authentizität und seinen rustikalen Charme nicht eingebüßt. Zentrum des gesellschaftlichen Lebens ist die Wohnküche mit der gegenüberliegenden Stube. Hier trifft sich die Familie, die das Haus besonders im Sommer und an Wochenenden nutzt. Von einem breiten Flur aus gehen weitere Räume ab. Sie sind überwiegend mit Erb- und Fundstücken eingerichtet. An den Wänden hängen alte Meister und moderne Kunst, die vor der Massivbauweise des alten Gehöfts eine ganz spezielle Wirkung entfalten.

THIS 17TH-CENTURY FARMHOUSE boasts a colorful past. Originally built in Tegernsee Valley, it was torn down and relocated to a site closer to the lake. "We also made a few improvements, such as combining rooms," explains interior designer Holger Kaus, who discovered and furnished the property for a client. Even with these renovations, the 6,458 square-foot home has not lost any of its authentic feel or rustic charm. Communal life centers around the eat-in kitchen, across the hall from the living room. This is where the family gathers when they are in residence, usually in the summer and on weekends. More rooms lead off a wide corridor and are furnished primarily with heirlooms and more recent finds. Old masters hang next to modern art, creating a truly special effect against the solidly built walls of the old farmhouse.

SITUÉE À L'ORIGINE dans la vallée du Tegernsee, cette demeure datant du XVIIe siècle a une histoire mouvementée. Elle a été démantelée pour être reconstruite plus près du lac. « Nous en avons profité pour apporter quelques modifications, comme réunir certaines pièces », explique l'architecte d'intérieur Holger Kaus, qui a trouvé et aménagé la ferme pour une cliente. Malgré ces innovations, la grande demeure d'environ 600 mètres carrés n'a rien perdu de son authenticité, ni de son charme rustique. Le cœur de sa vie sociale est constitué par la cuisine à vivre et le séjour en vis-à-vis. C'est ici que se retrouve cette famille, qui utilise la maison surtout en été et durant les week-ends. Un large couloir dessert d'autres pièces principalement garnies de meubles provenant d'héritages ou de brocantes. Aux murs, des tableaux de maîtres anciens et modernes produisent un effet tout à fait particulier dans le contexte de cette construction massive ancienne.

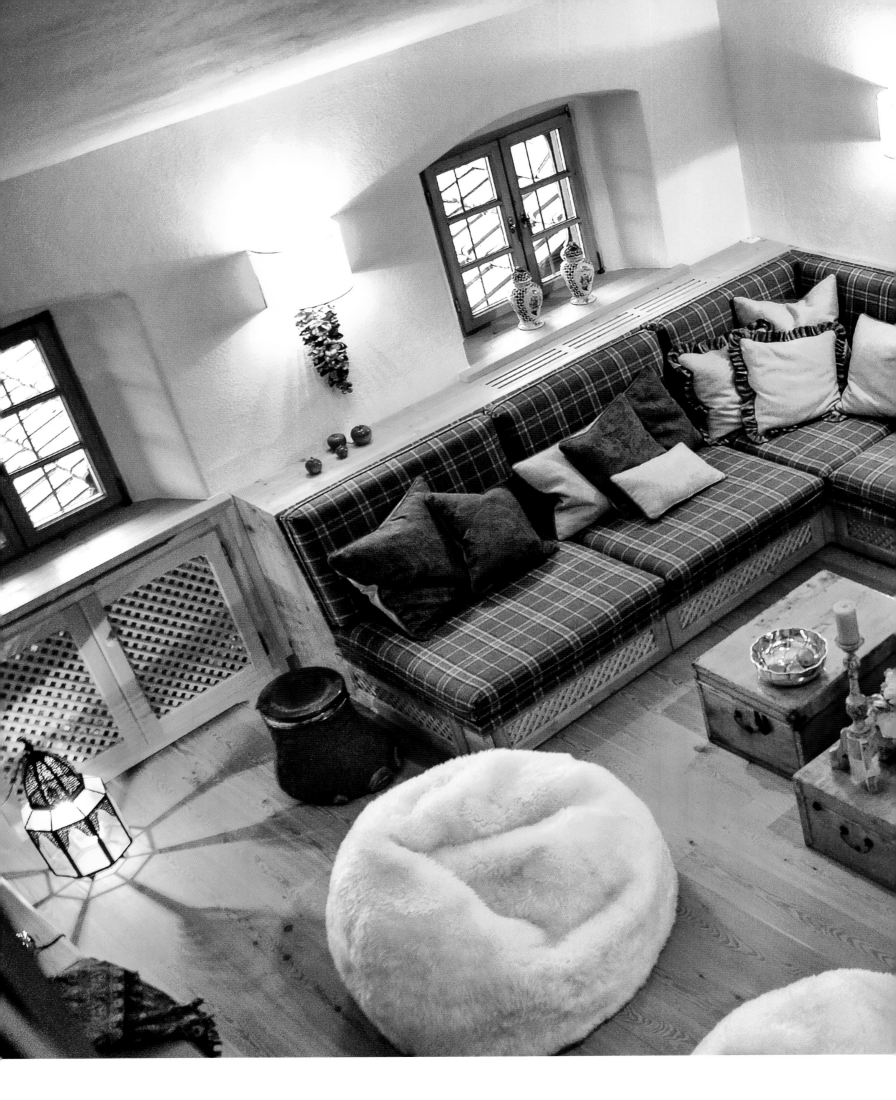

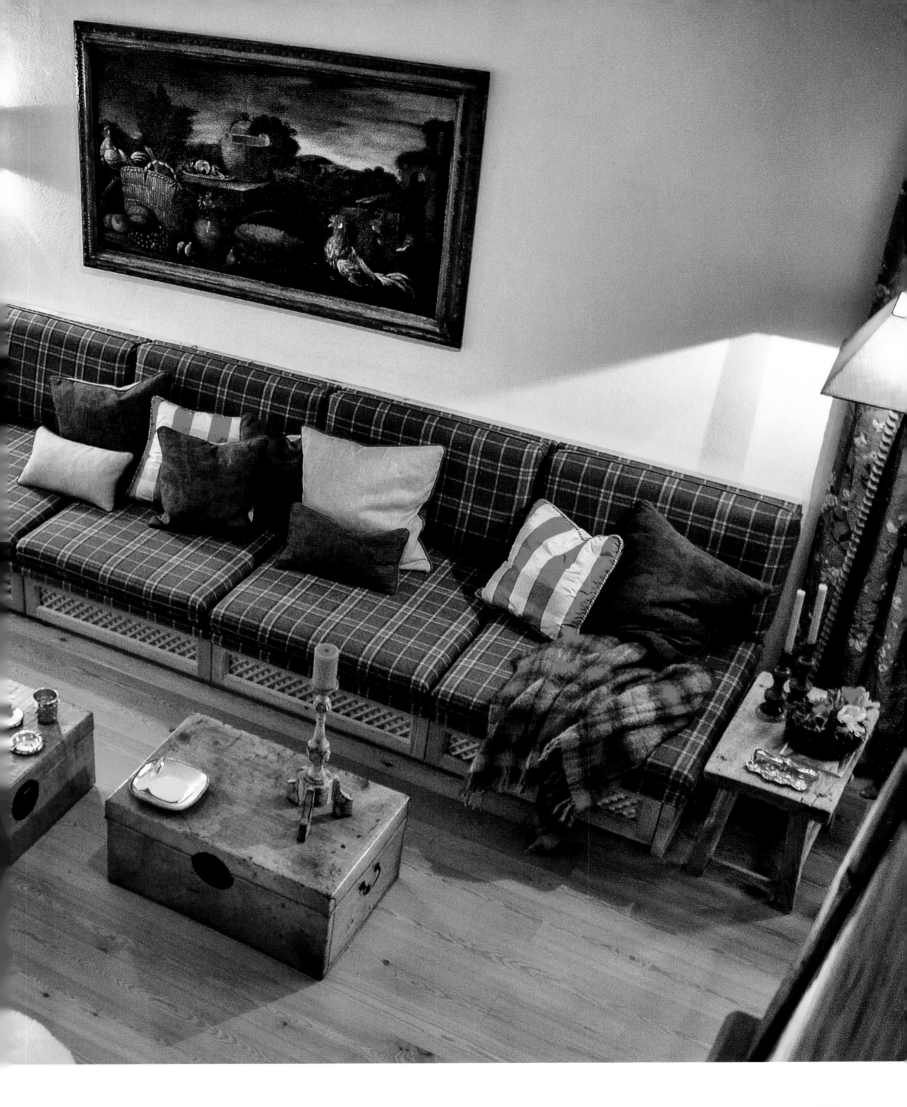

Im Untergeschoss mischte Holger Kaus ländlichen Charme mit modernen Elementen.
Der Salon dient als Treffpunkt für die Familie.

Holger Kaus blended rustic charm with modern elements in this basement room.
The family comes together in the representative parlor.

Au sous-sol, Holger Kaus a associé charme campagnard et éléments modernes.
C'est au salon que se retrouve la famille.

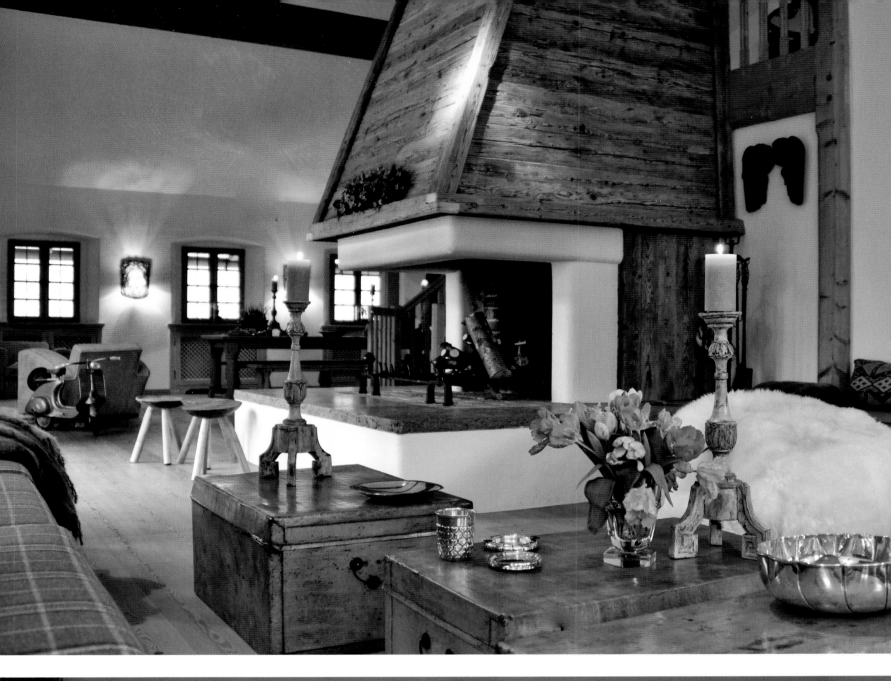
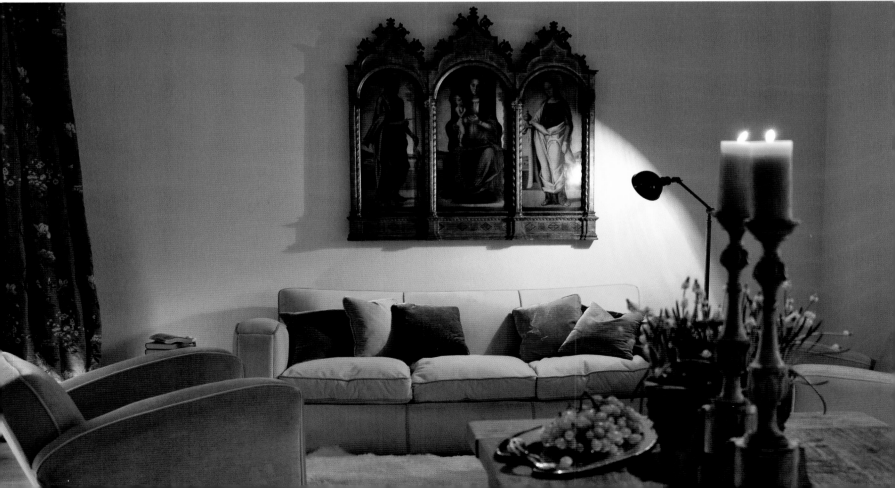

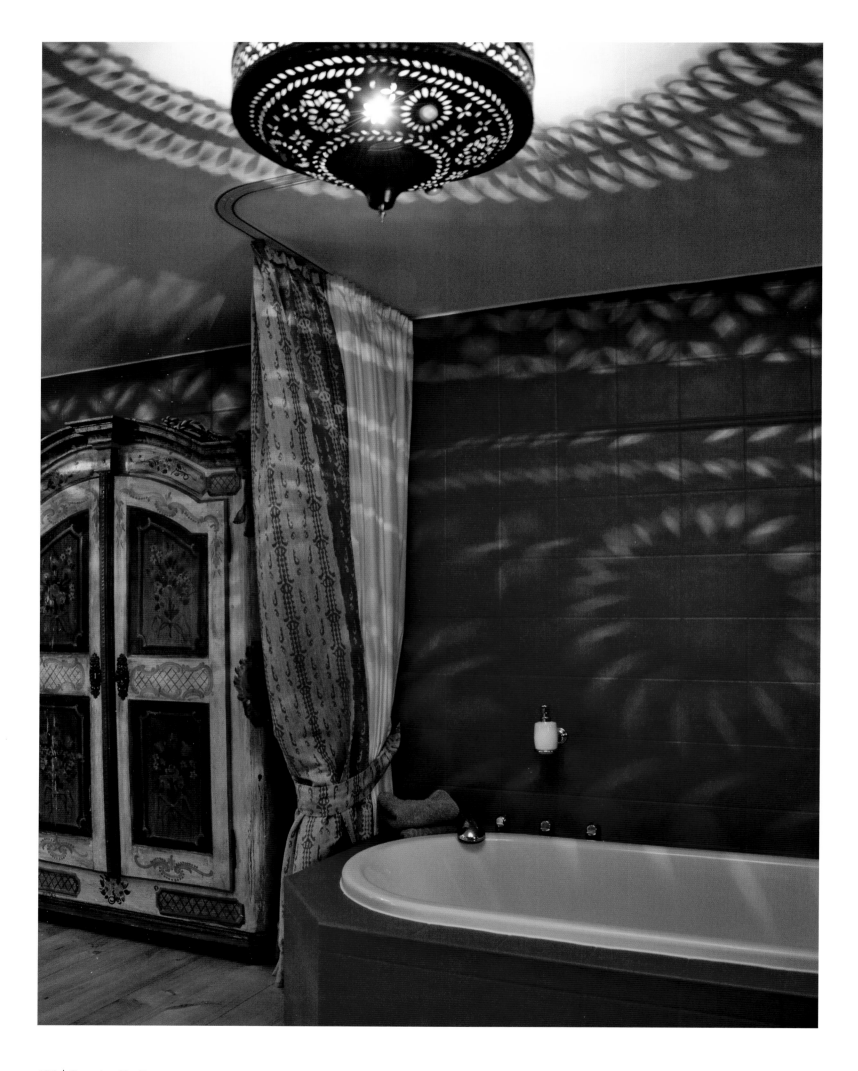

Orientalische Elemente treffen im Bad auf ländlich-verspieltes Design.
Die rote Wand gibt dem Raum eine warme Atmosphäre.

Oriental elements meet a playfully rustic design in the bathroom.
The red wall lends the space a warm atmosphere.

La salle de bain associe éléments orientaux et design campagnard
ornementé. Le mur rouge donne à la pièce une atmosphère chaleureuse.

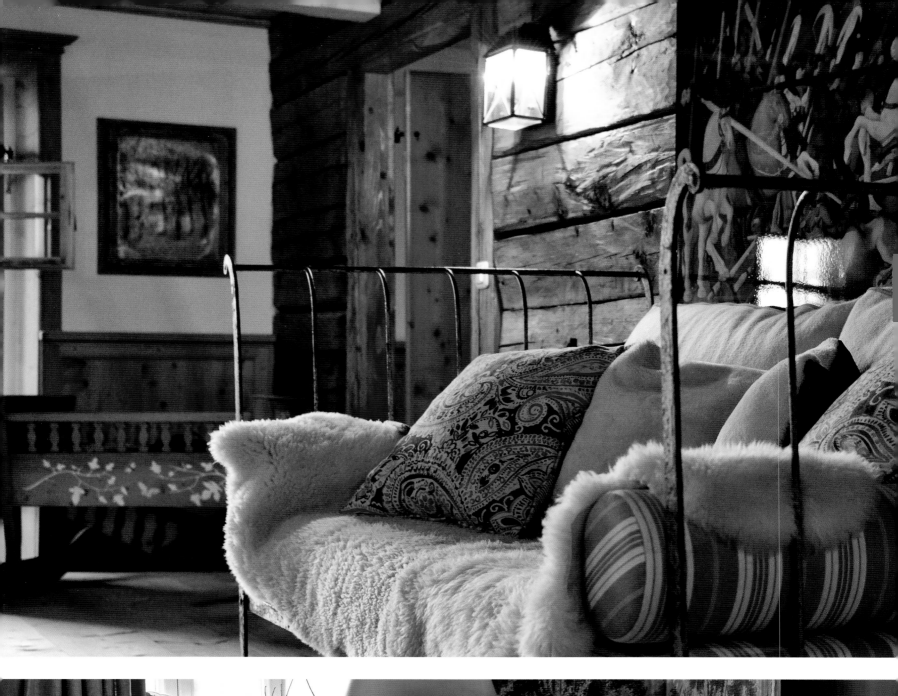
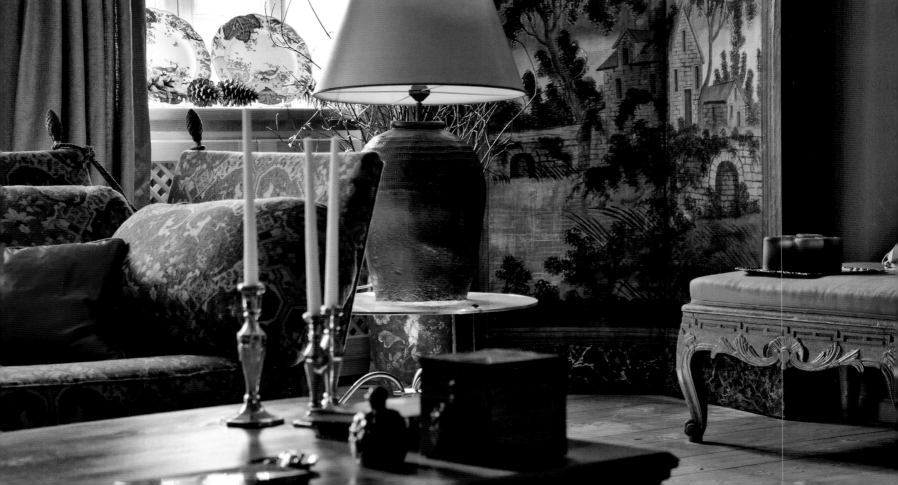

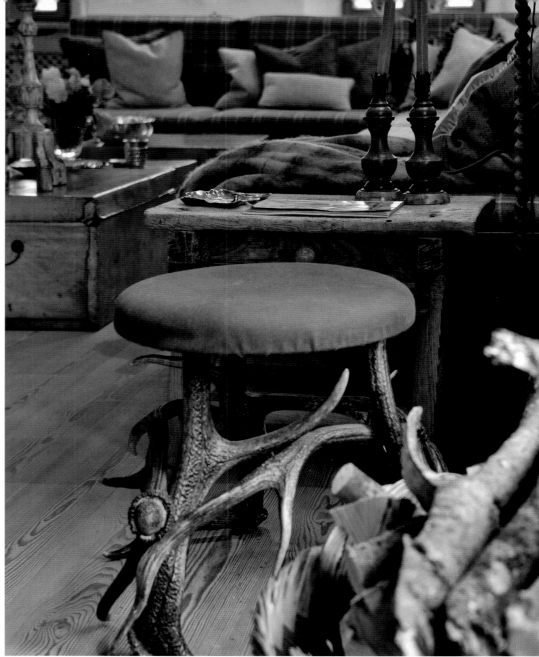

Die Kunst im Haus bildet einen eklektischen Gegensatz
zum rustikalen und ursprünglichen Ambiente des Hofes.

The owners filled their home with art that shows an eclectic
contrast to the rustic ambience of the farm.

Dans cet intérieur, les objets d'art font contrepoint
à l'ambiance rustique et naturelle de la ferme.

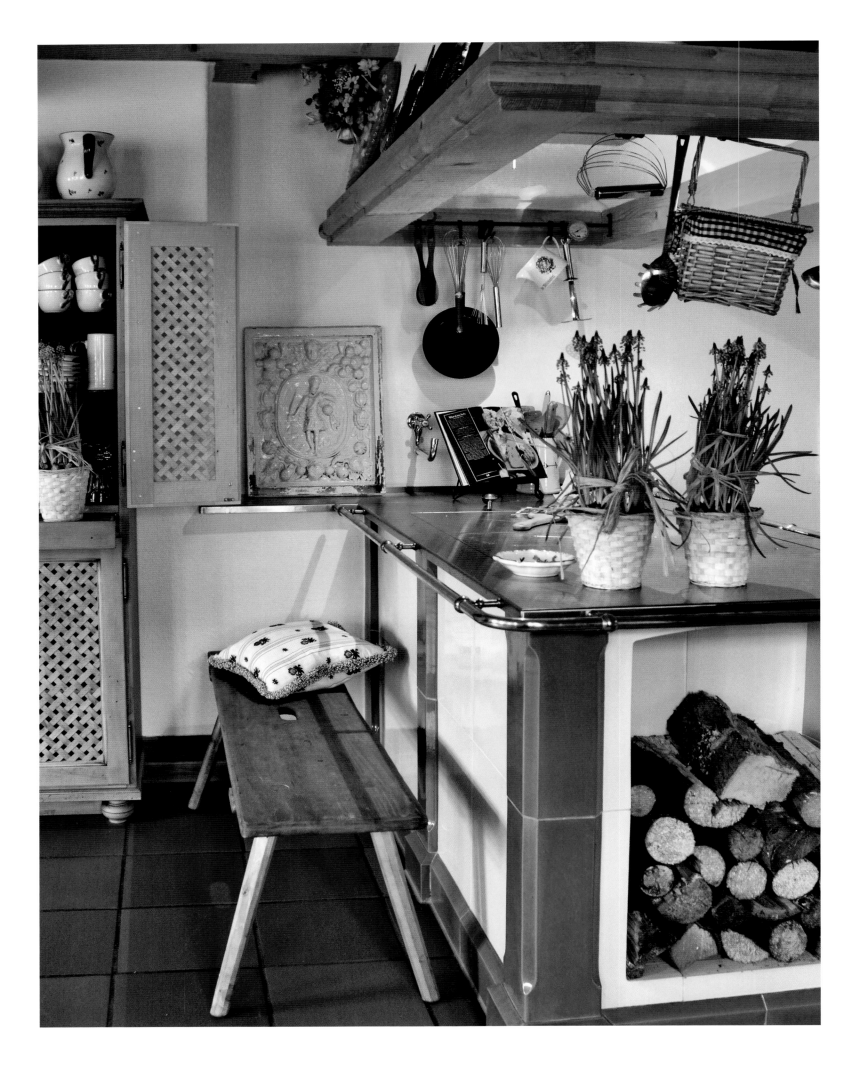

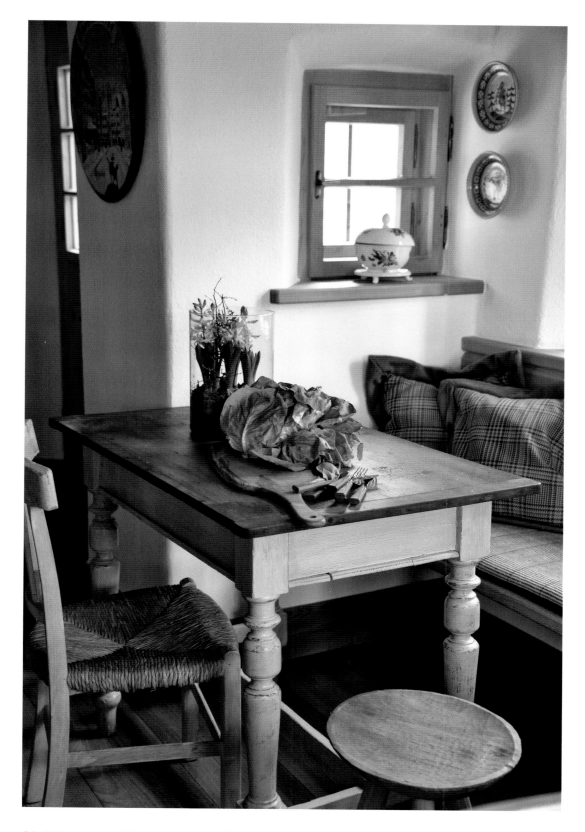

Die Möbel der gemütlichen Landhausküche wurden bewusst eklektisch zusammengestellt.

This cozy farmhouse kitchen was decorated with a deliberately eclectic mix of furniture.

L'accueillante cuisine de ferme a délibérément été meublée de façon éclectique.

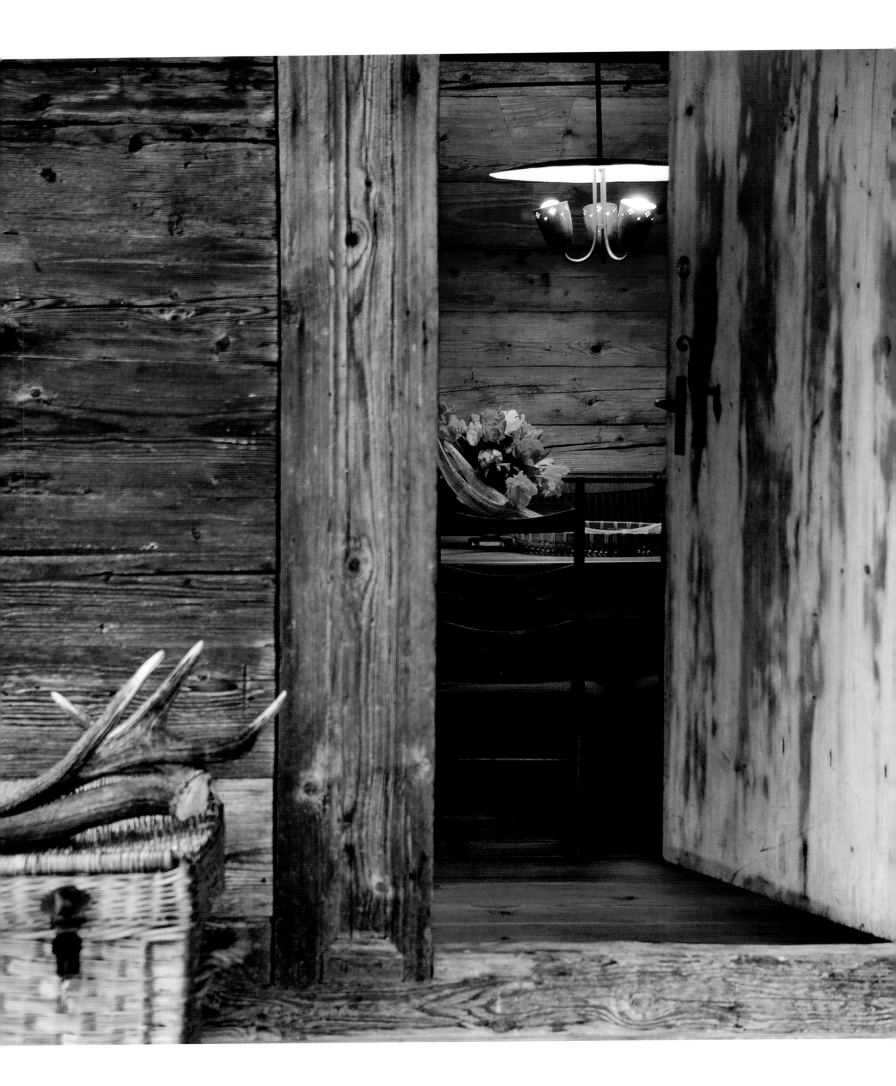

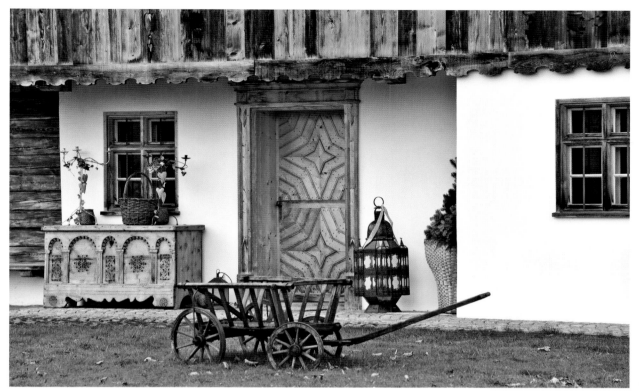

Der idyllische Bauernhof aus dem 17. Jahrhundert befindet sich im Tegernseeer Tal.

The idyllic farmhouse, situated in Tegernsee Valley, was built in the 17th century.

Cette ferme idyllique datant du XVIIe siècle est située dans la vallée du Tegernsee.

Modernity meets Antiques

DIE VILLA AUS den dreißiger Jahren befindet sich in einem großen Garten mit einer modernen Edelstahlskulptur des Schweizer Künstlers Carlo Borer. „Die Kunst schlägt den Bogen zum Inneren", sagt Heino Stamm, Kopf der Stamm Planungsgruppe. Er renovierte die Villa vor einigen Jahren für ein Unternehmerehepaar und fügte einen überdachten Eingangsbereich und eine Terrasse hinzu. Die Landschaftsarchitekten Jühling & Bertram gaben dem Garten ein gradliniges Aussehen. Im Inneren kombinierte Heino Stamm Antiquitäten aus dem Familienbesitz der Bauherren mit zeitgenössischem Design. In diesem Ambiente kommt die umfangreiche Kunstsammlung der Hausherrin besonders gut zur Geltung. So hat sich das Haus mit den Jahren zu einem beliebten Ort für Empfänge der Münchner Gesellschaft entwickelt.

THIS VILLA DATES back to the 1930s and stands in the middle of a large garden with a modern stainless steel sculpture by the Swiss artist Carlo Borer. "The art builds a bridge between the outdoors and the indoors," says Heino Stamm, the head of Stamm Planungsgruppe. Several years ago, he renovated the villa for an entrepreneurial couple, adding a covered entrance area and a terrace. The Jühling & Bertram landscaping firm gave the garden its rectilinear appearance. This setting provides the perfect ambience for the owner to show her extensive art collection to its best advantage. Over the years, the home has become a popular venue for receptions attended by Munich society.

CETTE VILLA des années 1930 se situe dans un grand jardin orné d'une sculpture moderne en acier inoxydable de l'artiste suisse Carlo Borer. « C'est l'art qui établit la passerelle vers l'intérieur », dit Heino Stamm, directeur de l'agence de conception Planungsgruppe Stamm. Il y a quelques années, il a rénové cette villa pour un couple d'entrepreneurs en y adjoignant un espace d'entrée couvert ainsi qu'une terrasse. Les architectes-paysagistes Jühling & Bertram ont donné au jardin un aspect rectiligne. À l'intérieur, Heino Stamm a marié design contemporain et antiquités que possédait la famille des propriétaires. Cette ambiance met particulièrement bien en valeur la riche collection d'art de la maîtresse de maison. Au fil des années, cette maison est devenue un des lieux où le Tout-Munich aime se retrouver à l'occasion de réceptions.

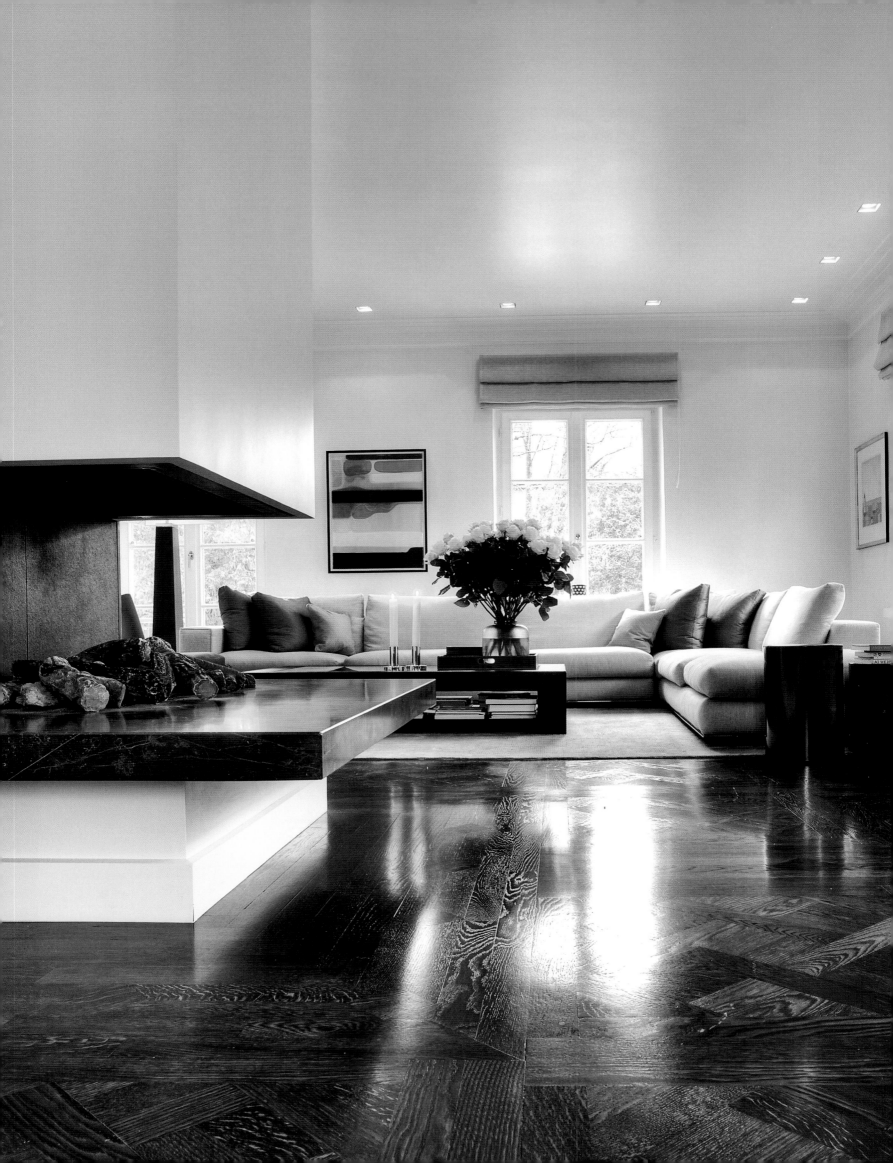

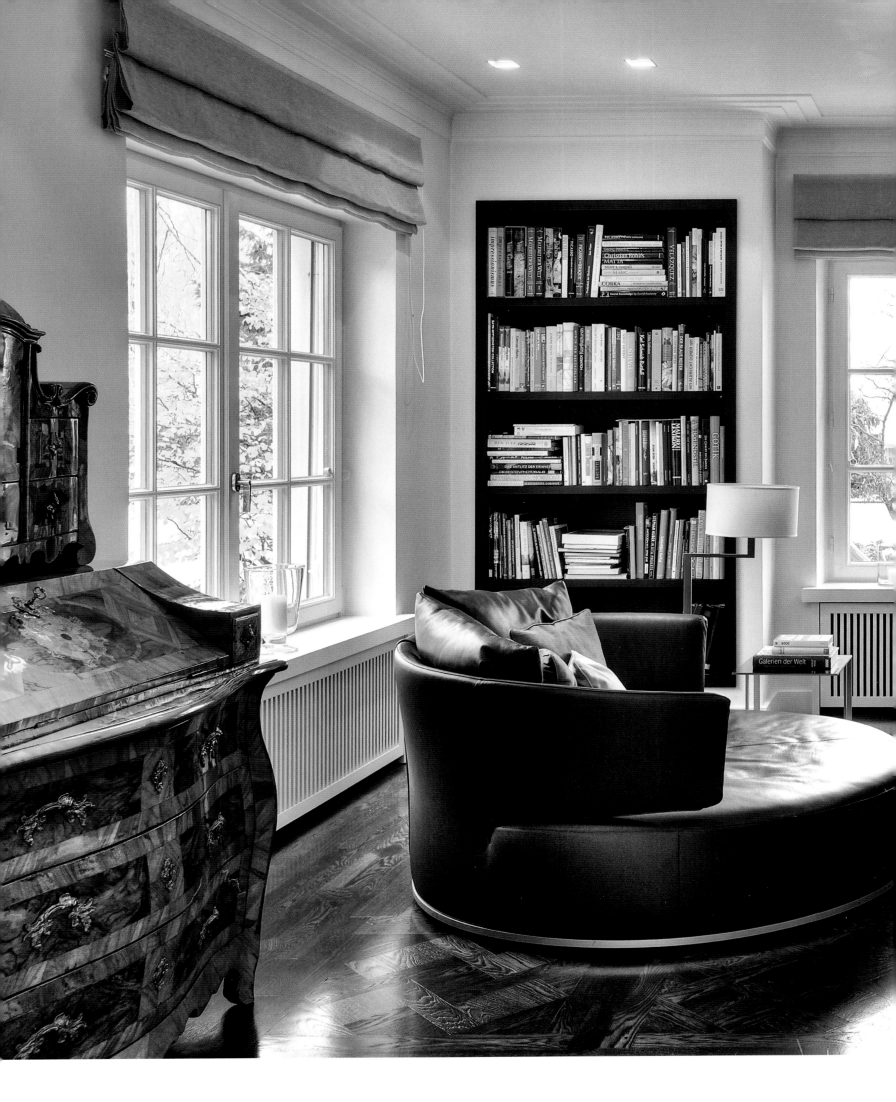

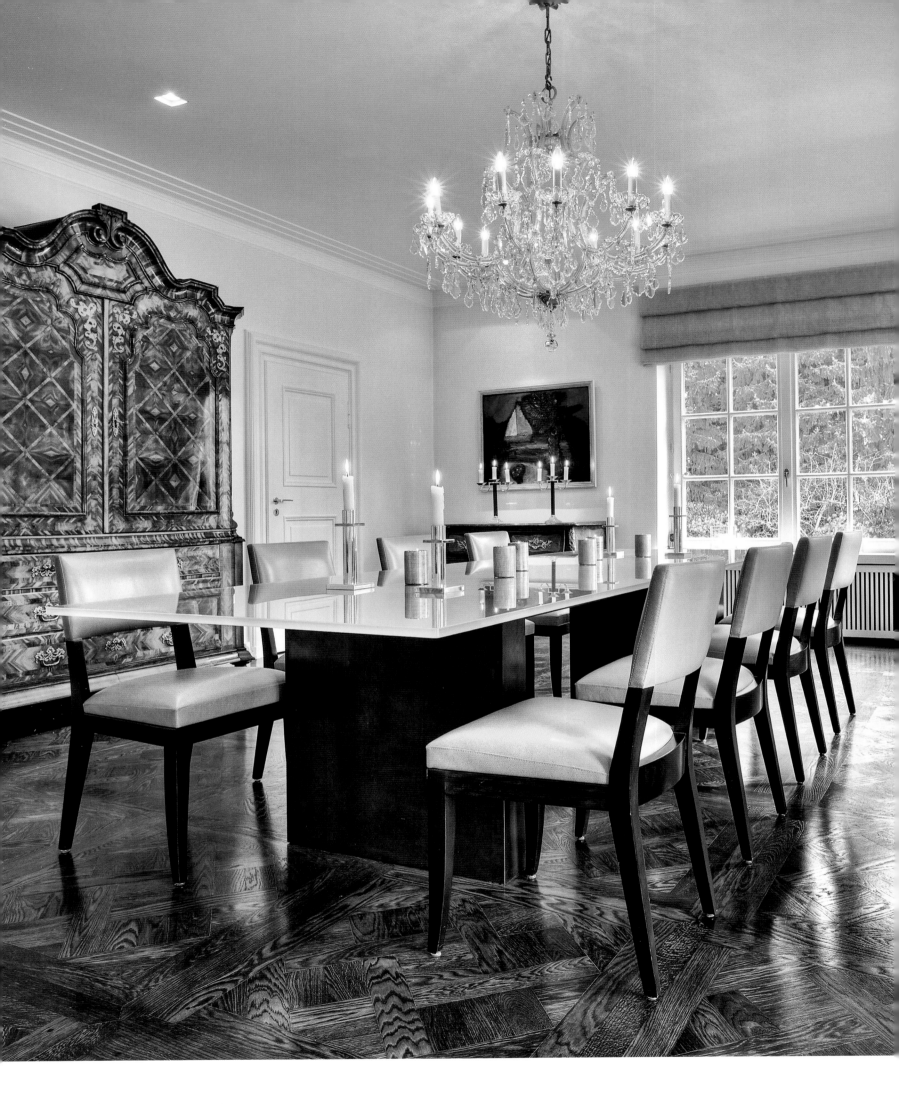

Drei Räume wurden zu einem großzügigen offenen Wohnbereich verbunden. Zwischen Wohnbereich und Bibliothek befindet sich ein zu drei Seiten offener Gaskamin. Das alte Tafelparkett wurde überarbeitet und passend zum neuen Farbkonzept dunkel gebeizt.

Three rooms have been combined to create a spacious open living area. An open-hearth fireplace is situated between the living area and library. The old panel parquet was refurbished and stained a dark color to match the new color scheme.

Trois pièces ont été réunies pour former le spacieux séjour, séparé de la bibliothèque par une cheminée au gaz à foyer ouvert sur trois côtés. Le parquet d'origine a été restauré et bruni pour s'accorder à la nouvelle palette chromatique.

Traveler's Home

DAS HOTEL SOFITEL Munich Bayerpost ist im ehemaligen königlich-bayerischen Postamt Münchens untergebracht. Der historische Bau wurde von 2001 bis 2004 komplett entkernt und von den Münchner Architekten Fred Angerer & Gerhard Hadler neu gestaltet. Wahrt das Gebäude von außen noch seine wilhelminische Pracht, so ist es innen ein Beispiel moderner Architektur und zeitgenössischen Designs geworden. Das zeigt sich bereits in der Lobby, deren 27 Meter hohe Decke – dem Alpenglühen nachempfunden – in warmen Orangetönen erstrahlt. Jede der 47 Junior- und Maisonettesuiten wurde in einem anderen Stil eingerichtet: Die Imperial Suite wird an der Stirnseite von einem deckenhohen Kunstwerk in Lilatönen dominiert. Dazu kombinierte Innenarchitekt Harald Klein weiße Polstermöbel und goldene Kugellampen. Vornehmlich in Rot erstrahlt hingegen die zweigeschossige Juniorsuite. Das Thema Holz bestimmt die gemütliche Naturelle Suite mit ihren vertäfelten Dachschrägen.

THE HOTEL SOFITEL Munich Bayerpost occupies Munich's former Royal Bavarian Post Office. The historic building was completely gutted between 2001 and 2004 but has since been renovated by the Munich architects Fred Angerer & Gerhard Hadler. While the exterior may have retained its magnificent Wilhelmian style, its interior is now a living example of modern architecture and design. This transformation is apparent immediately upon entering the lobby, whose 89-foot ceiling radiates warm orange hues that emulate an alpenglow. Each of the 47 junior and maisonette suites is furnished in a different style. A lilac-hued work of art that stretches all the way to the ceiling dominates one end of the Imperial Suite. Interior designer Harald Klein paired it with white upholstered furniture and golden sphere lamps, while red is the dominant color of the two-level junior suite. The cozy Naturelle Suite has a rustic theme, with sloping ceilings paneled in wood.

L'HÔTEL SOFITEL Munich Bayerpost est installé dans l'ancienne poste royale de Bavière. Entre 2001 et 2004, cet édifice historique a été démoli à l'exclusion des façades et réaménagé par les architectes munichois Fred Angerer & Gerhard Hadler. Si le bâtiment conserve à l'extérieur sa splendeur wilhelmienne, l'intérieur est devenu un modèle d'architecture moderne et de design. Cela se voit dès le lobby, dont le plafond culminant à 27 mètres de hauteur rayonne d'un orange chaleureux inspiré des couchers de soleil alpins. Chacune des 47 suites junior et en duplex a été aménagée dans un style particulier : dans la suite impériale domine une œuvre d'art dans des tons de violet qui couvre intégralement le mur de fond. L'architecte d'intérieur Harald Klein combiné cet élément de décor avec de moelleux sièges blancs et des suspensions sphériques dorées. En revanche, c'est surtout le rouge qui illumine la suite junior en duplex. Placée sous le signe du bois, la douillette suite Naturelle est dotée de plafonds et murs lambrissés.

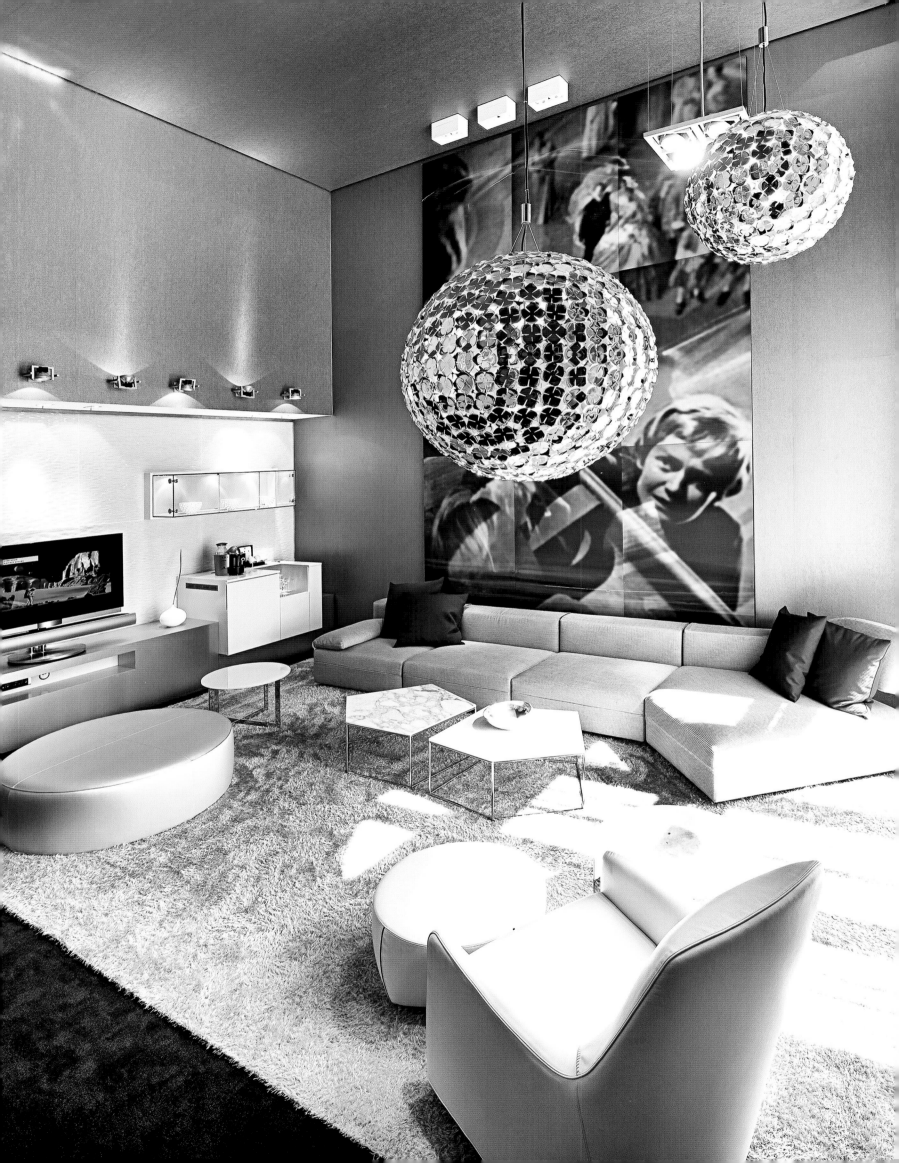

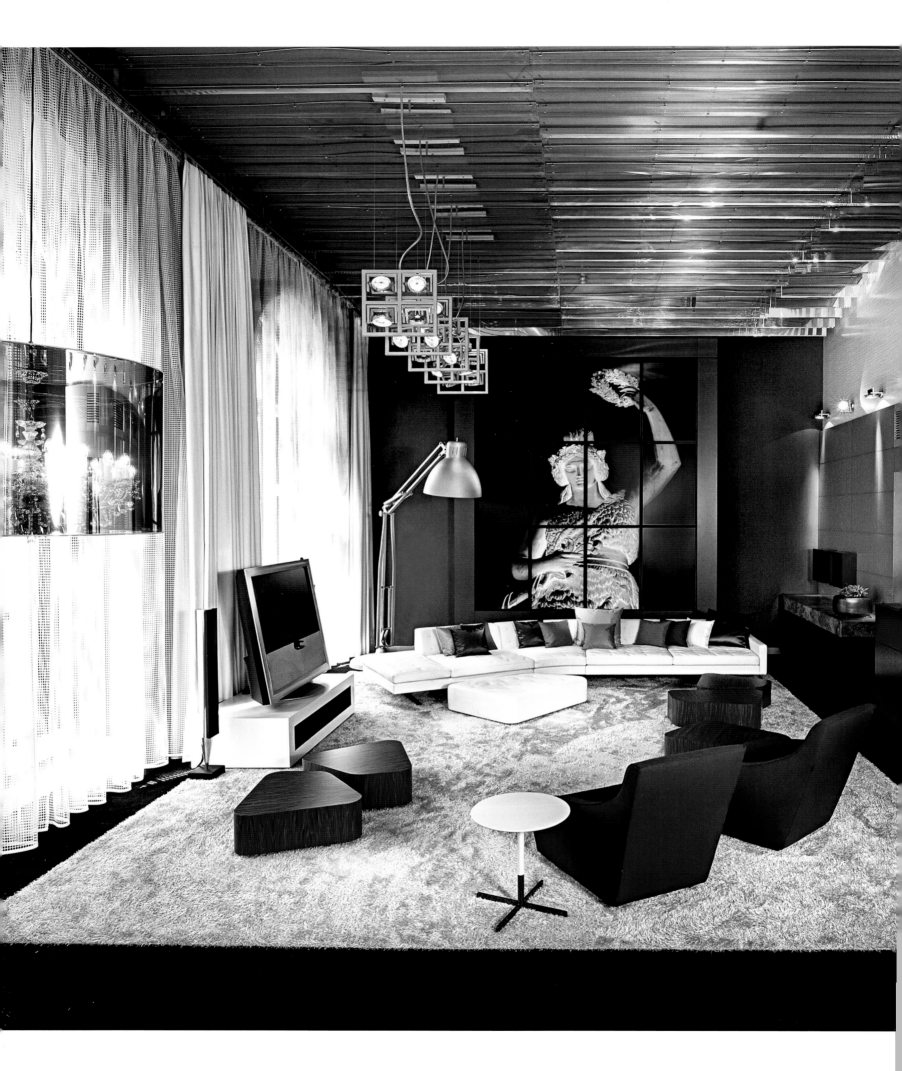

Das Magnificent Apartment „Oyster" ist die größte Suite des Sofitel Munich Bayerpost.
Auf einer 13 Quadratmeter großen Monitorwand können sich die Gäste eigene Filme oder Fotos ansehen.

The "Oyster" Magnificent Apartment is the largest suite in the Sofitel Munich Bayerpost.
Guests can watch movies or view photos on a 140 square-foot screen.

Le magnifique appartement « Oyster » est la plus grande suite du Sofitel Munich Bayerpost.
Les hôtes peuvent y visionner leurs propres films ou photos sur un large mur-écran de 13 mètres carrés.

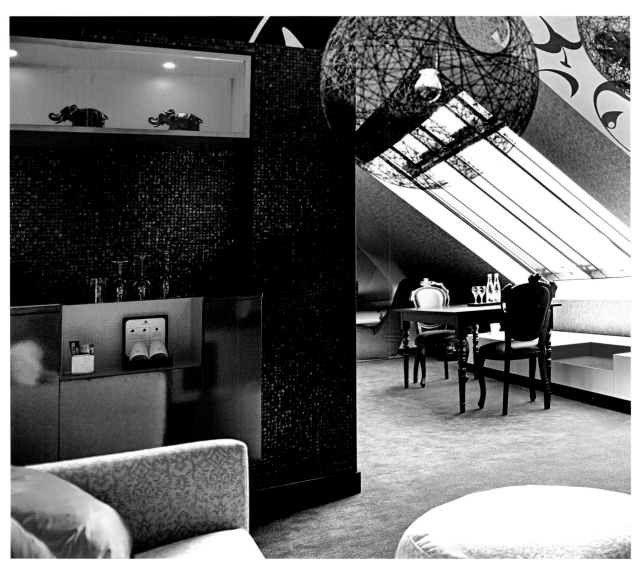

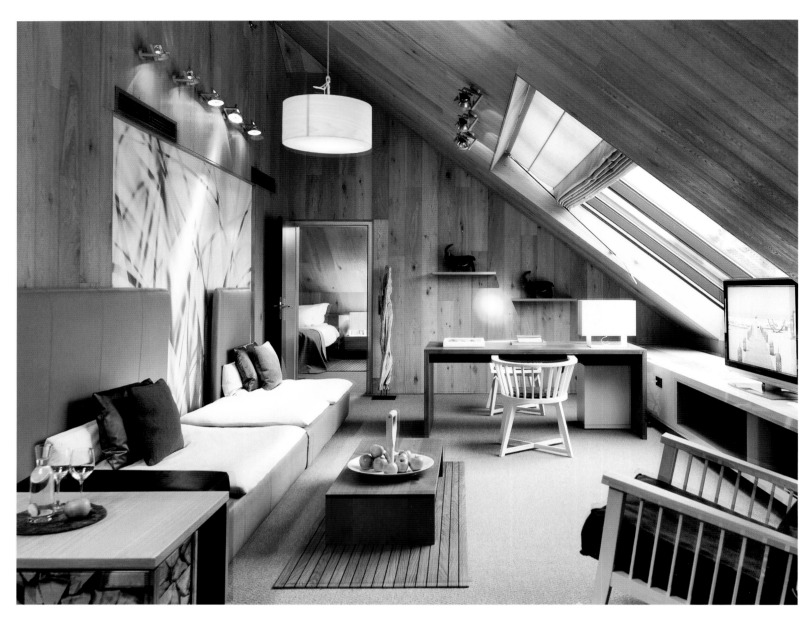

Einige Suiten sind als Maisonette angelegt und erstrecken sich über zwei Etagen.
Von allen Zimmern aus hat man einen faszinierenden Blick über die Stadt.

Some of the suites have a maisonette floor plan and cover two floors.
All rooms offer fascinating views of the city.

Quelques suites sont aménagées en duplex. De toutes les chambres,
la vue sur la ville est fascinante.

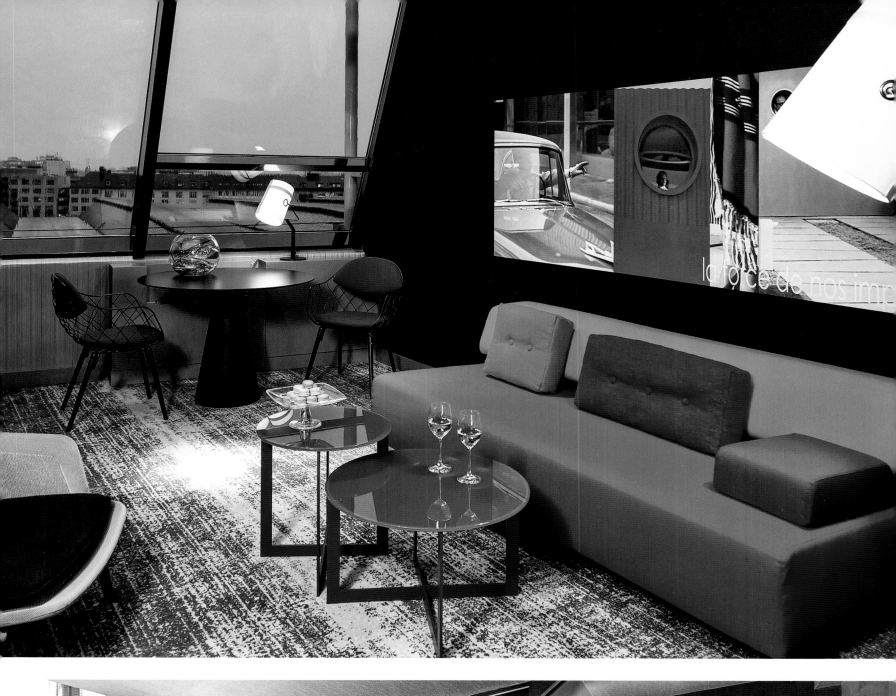
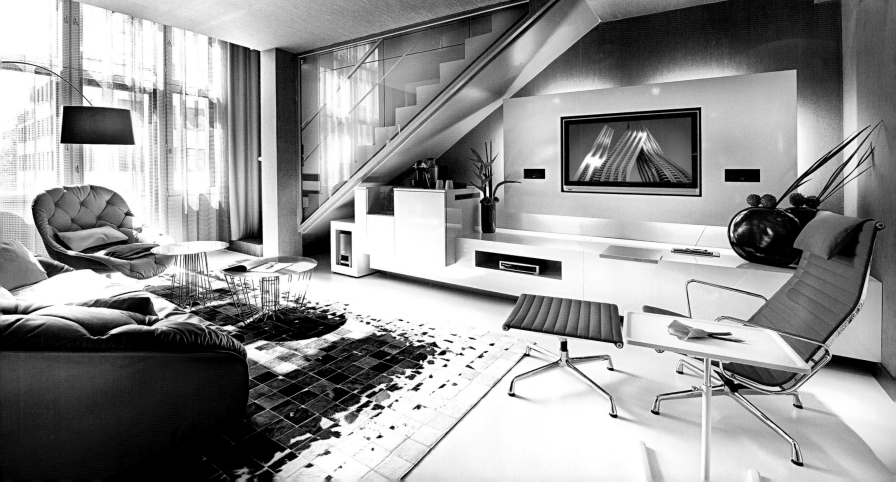

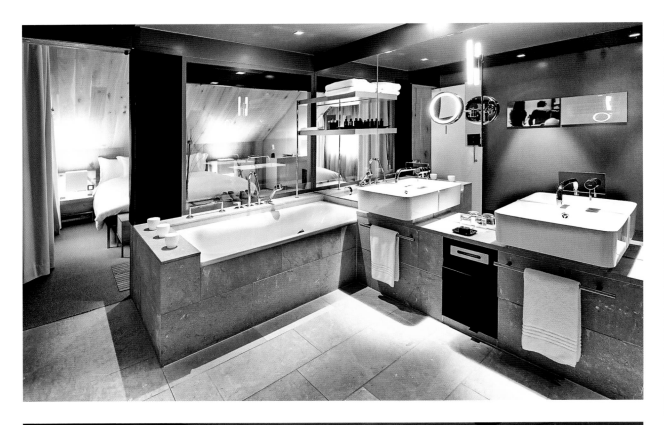

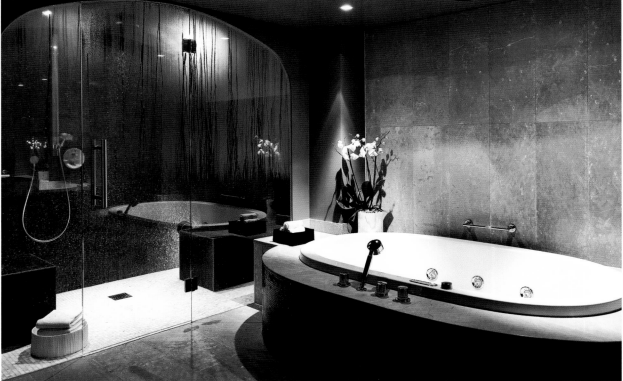

*Als eine zeitgemäße Interpretation der Almhütte verstehen die Inneneinrichter
das Design der Opera Suite „Naturelle", wo der Gast unter holzgetäfelten Dachschrägen schläft.*

*The interior designers envisioned the "Naturelle" Opera Suite as a contemporary
interpretation of an alpine cottage, where guests sleep under sloping ceilings paneled in wood.*

*Les décorateurs ont donné une interprétation très actuelle du chalet montagnard au design
de la suite Opéra « Naturelle », où le visiteur dort dans une mansarde lambrissée de bois.*

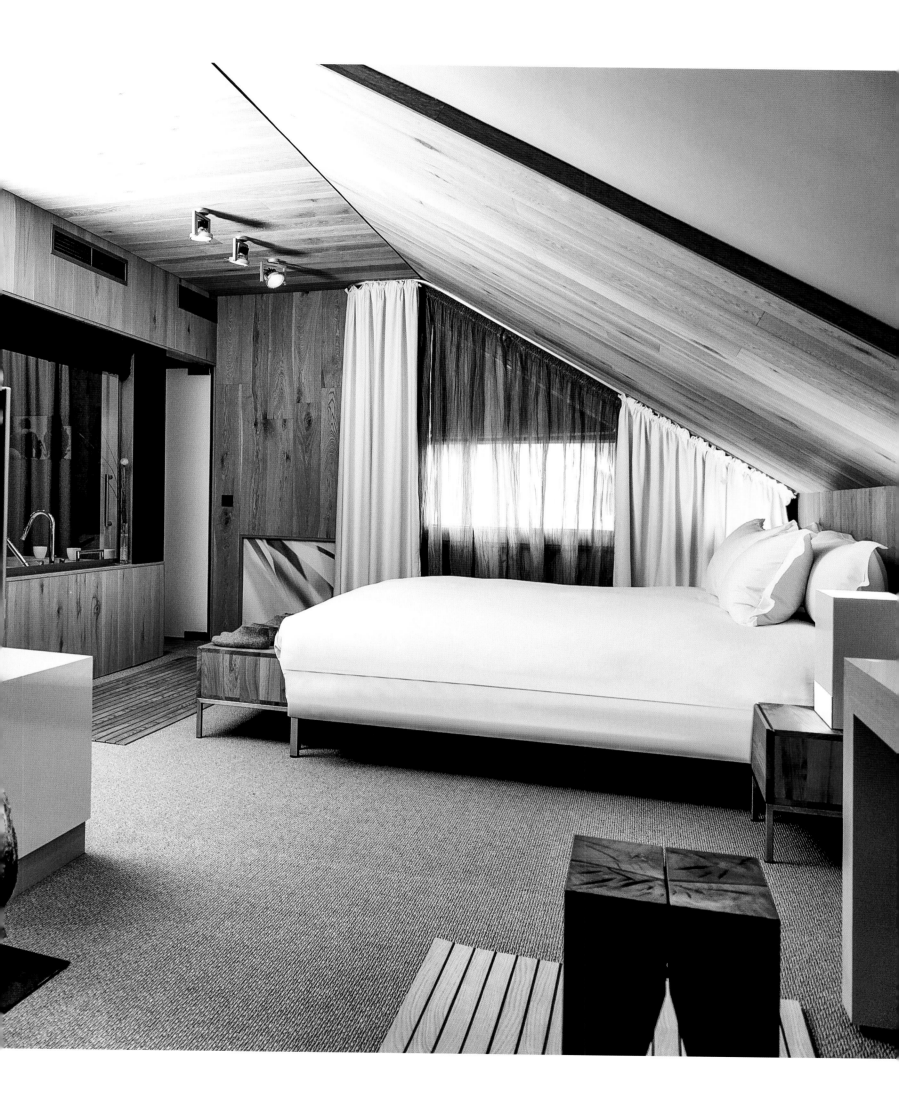

Gray Only

ES KOMMT NICHT oft vor, dass sich ein Paar bei der Farbgestaltung seines Hauses so schnell einig ist: In der Villa zweier Geschäftsleute im Münchner Süden sollte Grau die vorherrschende Farbe sein, kombiniert mit Akzenten in Blau und Petrol. Interior Designer Peter Buchberger setzte den Wunsch mit dem Quarzit „Antique Brown" um, einem schwarzen Stein mit „Leather Finish". Er bildet den Bodenbelag für den Eingangsbereich, das Treppenhaus und die Bäder. In den Schlafräumen und einem Teil der Wohnräume entschied man sich dagegen für anthrazit gebeizte Eiche. Auch die Einbauten und Wände sind in Grau gehalten. Eine Hommage an den Künstler Damien Hirst stellt die Trennwand zwischen Küche und Wohnzimmer dar: Sie ist mit unregelmäßigen Löchern durchbrochen und mit Spiegeln hinterlegt.

IT ISN'T OFTEN that a couple can agree on the color scheme for their home so quickly. The entrepreneurs who own this villa in South Munich chose gray as the primary color, combining it with blue and petrol accents. Interior designer Peter Buchberger carried out their wishes by installing "Antique Brown" quartzite, a black stone with a "leather" finish, which covers the floors in the entrance area, the staircase and the bathroom. In contrast, anthracite-stained oak was the material of choice for the bedrooms and some of the living areas. The built-in shelves and walls are also gray. The partition between the kitchen and living room pays homage to the artist Damien Hirst, with inset mirrors and openings placed at irregular intervals.

IL EST RARE qu'un couple s'accorde aussi rapidement sur le choix des couleurs de sa maison : dans cette villa dans le Sud de Munich, propriété d'un couple de commerçants, le gris devait être la dominante, ponctuée de quelques touches bleues et pétrole. L'architecte d'intérieur Peter Buchberger a exaucé ce vœu avec le quartzite « brun antique », pierre noire à l'aspect « finition cuir » qui couvre le sol du vestibule, de la cage d'escalier et des salles d'eau. En revanche, pour les chambres et une partie des espaces de vie, le choix s'est porté sur un chêne teinté anthracite. Murs et éléments encastrés sont également dans des tons de gris. Percée de niches irrégulières au fond orné de miroirs, la cloison séparant la cuisine du salon est un hommage à l'artiste Damien Hirst.

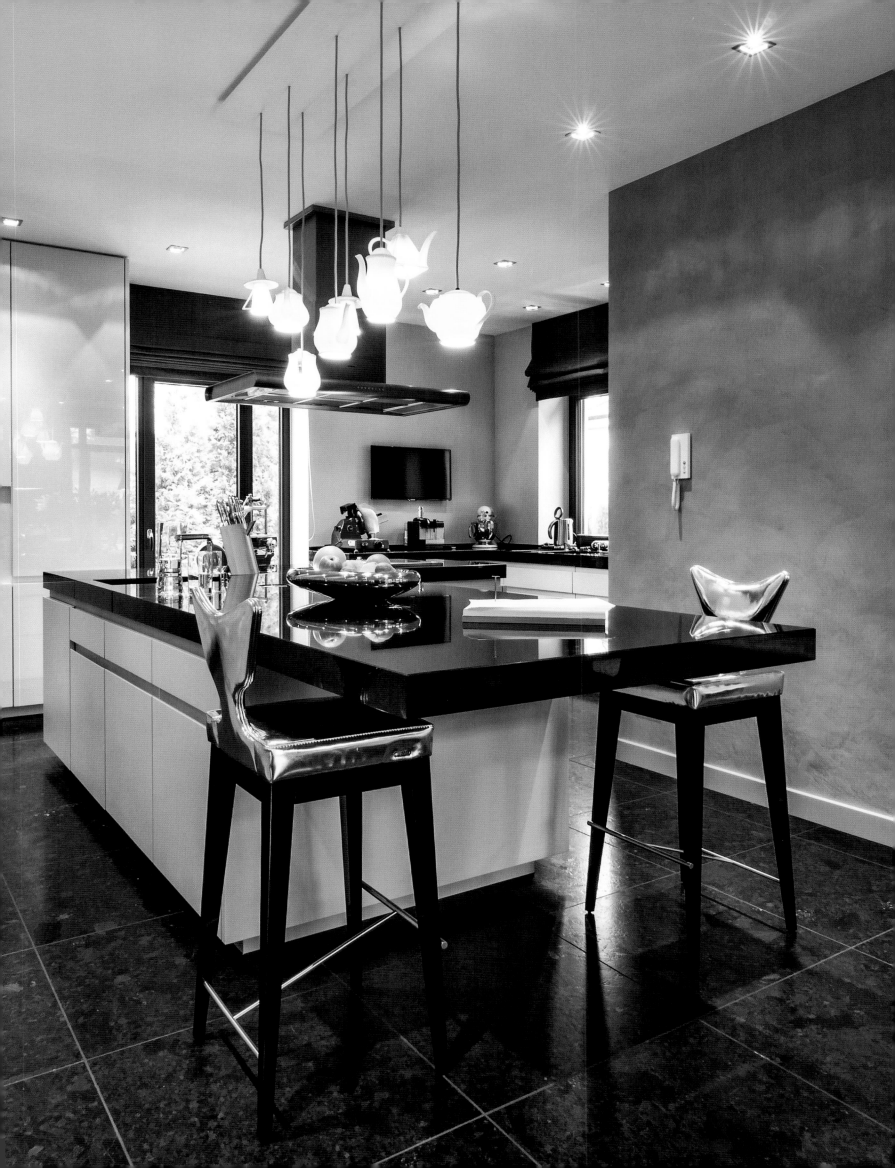

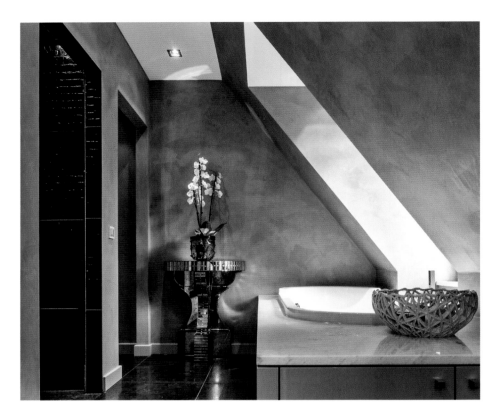

Wände, Böden und Möbel wählte Peter Buchberger
in verschiedenen Grautönen aus. Der Teppich im
Arbeitszimmer ist von Verner Panton und wird
durch Möbel von Emmemobili komplementiert.

Peter Buchberger selected walls, floors and furniture
in various shades of gray. In the home office, he paired
a carpet designed by Verner Panton with furniture from
Emmemobili.

Pour les murs, sols et meubles, Peter Buchberger
a sélectionné divers tons de gris. Autour du tapis
du bureau signé Verner Panton, des meubles conçus
par Emmemobili.

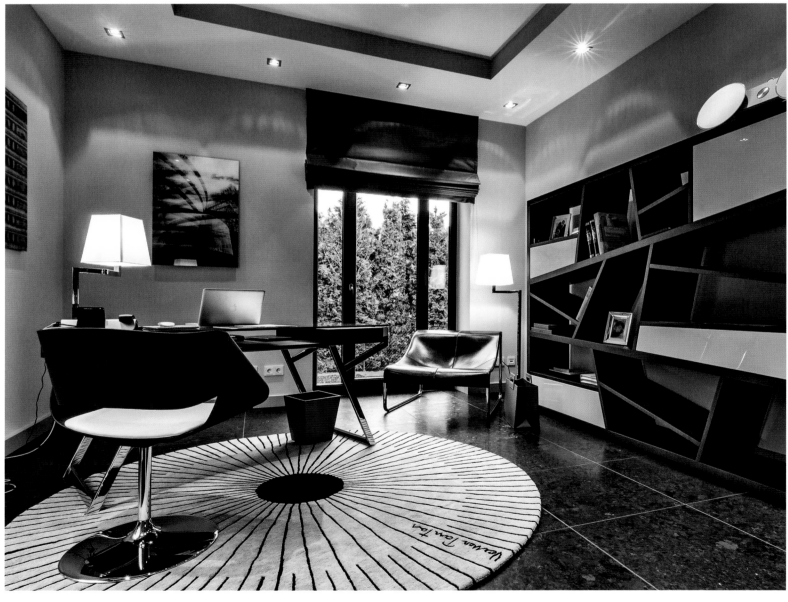

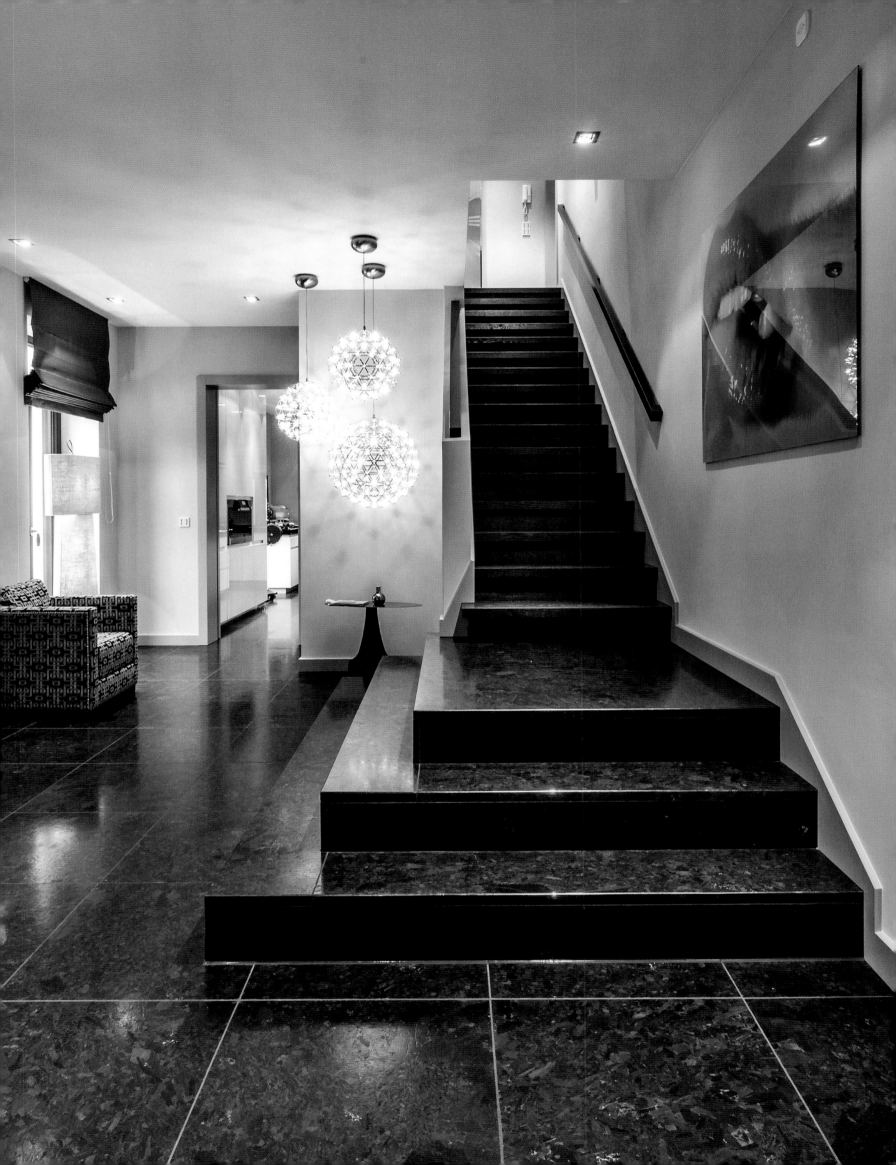

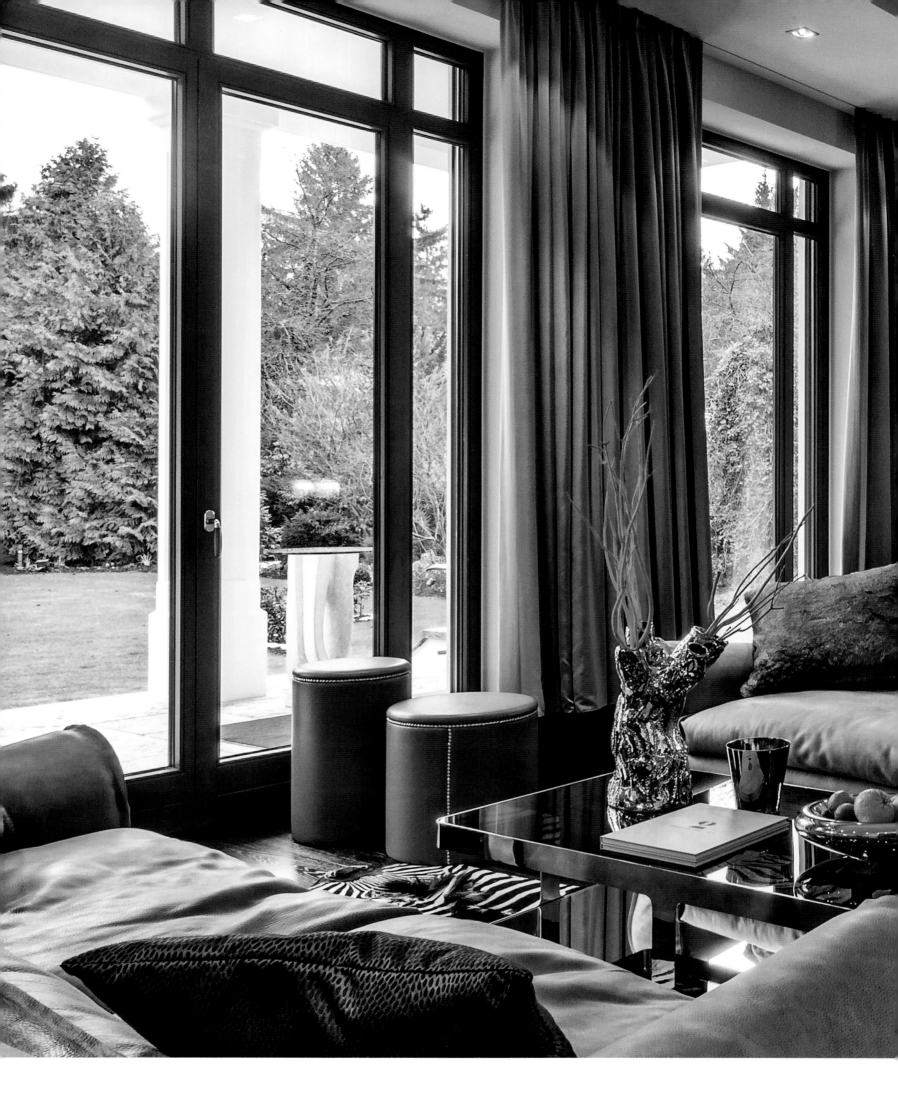

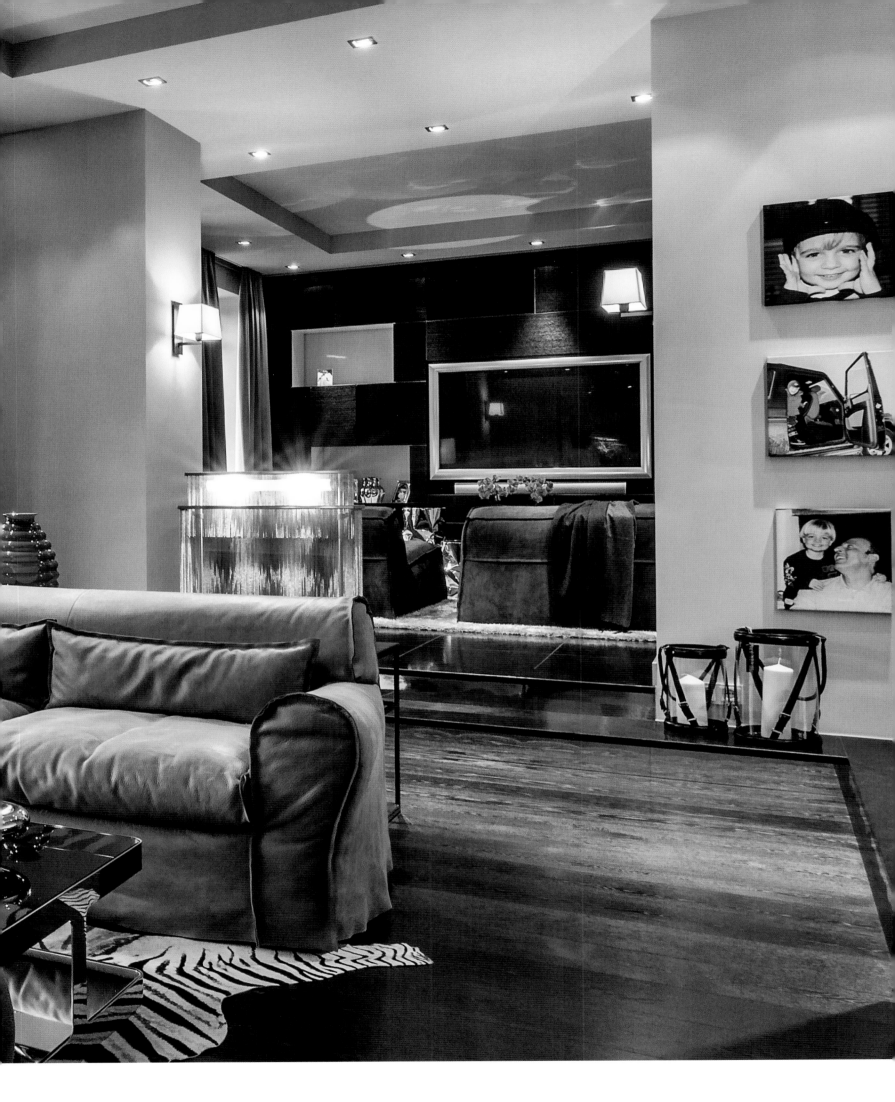

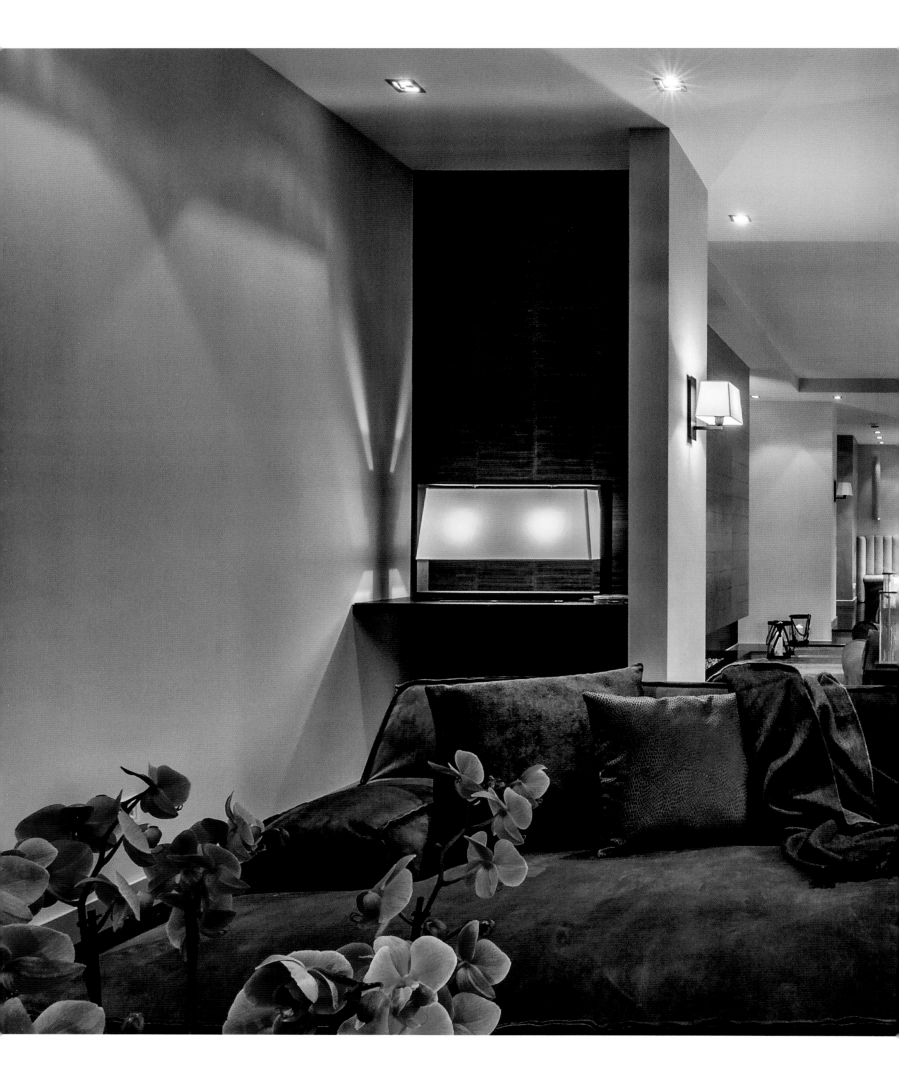

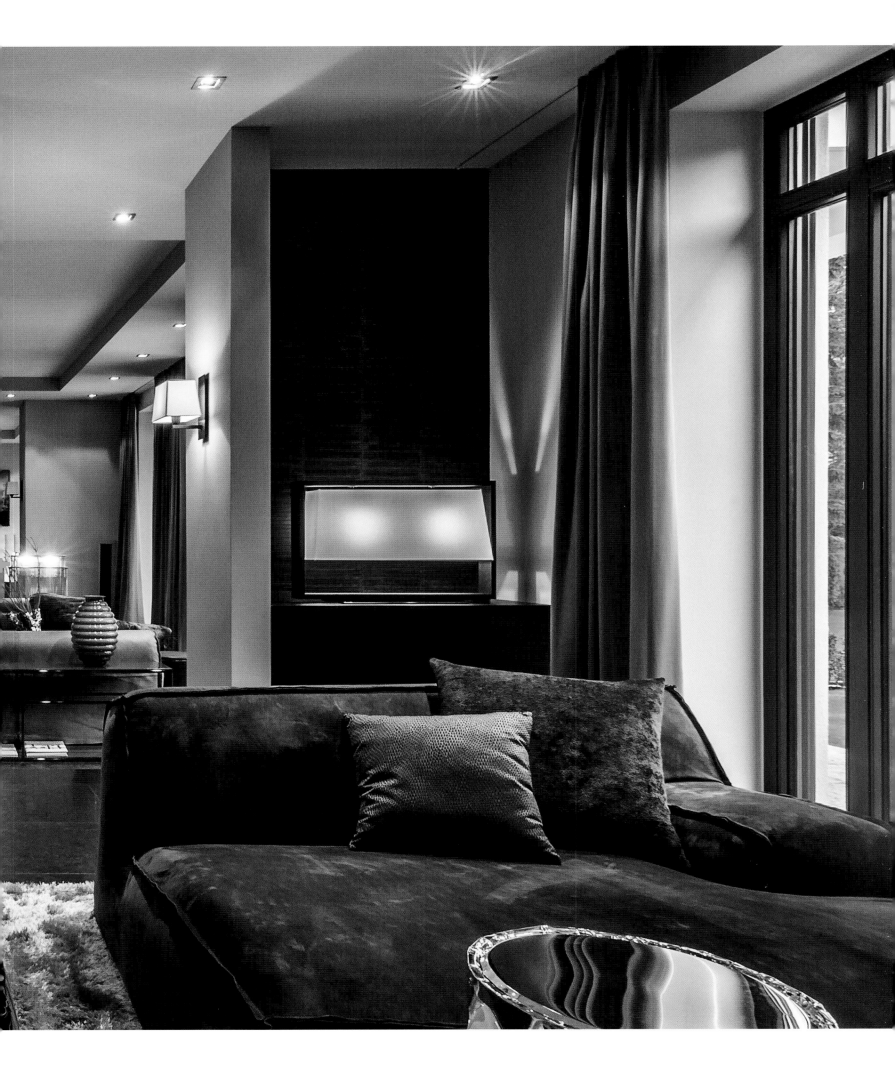

House of Colors

ALS TOCHTER DES weltberühmten Designers und Architekten Verner Panton ist die Hausherrin in einer farbgewaltigen Umgebung aufgewachsen. „Mein Vater sagte immer, Weiß sei keine Farbe", merkt sie an. Dieser Philosophie folgt auch die Einrichtung ihres Hauses, dessen Entstehung Verner Panton zum Teil noch mit begleitet hat. Jeder Raum zeigt von den Wänden über die Accessoires bis hin zu den Möbeln nur eine warme, klare Farbe. Viele Einrichtungsgegenstände sind Originalentwürfe ihres Vaters. Dazu kombinierte sie zeitgenössische Kunst im gleichen Farbton. So wirken die Zimmer niemals unruhig. Die Gänge dazwischen sind in einem neutralen Grau gehalten. Doch trotz des durchdachten Einrichtungskonzepts ist das Haus kein Museum, sondern auch ein Familienhaus, in dem Kinder leben und getobt werden darf.

AS THE DAUGHTER of world-renowned designer and architect Verner Panton, the owner of this home grew up in an environment of vibrant colors. "My father liked to say that white is not a color," she remarks. Her home's interior design, a project in which Verner Panton lent his support, holds true to this philosophy. Each room features a single, warm and distinctive color, from the walls and accessories to the furniture. Many of the furnishings are original Verner Panton designs, which the homeowner has paired with contemporary art in the same hue. As a result, the mood of the rooms is never restive. A neutral gray was selected for the connecting hallways. While this house may have a carefully planned interior design, it is no museum. It's a family home where children live and are allowed to romp about.

FILLE DU DESIGNER et architecte mondialement connu Verner Panton, la maîtresse de maison a grandi dans un cadre haut en couleurs. « Mon père disait toujours que le blanc n'est une couleur, dit-elle. » C'est cette philosophie qu'applique l'aménagement de sa maison, dont Verner Panton a encore, en partie, accompagné la conception. Chacune des pièces n'affiche que des couleurs chaudes et claires, des murs au mobilier, en passant par les accessoires. Nombre d'objets de décoration sont des créations originales de son père, qu'elle a associées à des objets d'art contemporain réalisés dans les mêmes tons. Il émane ainsi de ces pièces une totale harmonie. Pour les couloirs qui les séparent, elle s'en est tenue à un gris neutre. Toutefois, malgré ce concept d'aménagement sophistiqué, la demeure n'a rien d'un musée : elle abrite une famille avec des enfants, qui ont le droit de s'y défouler.

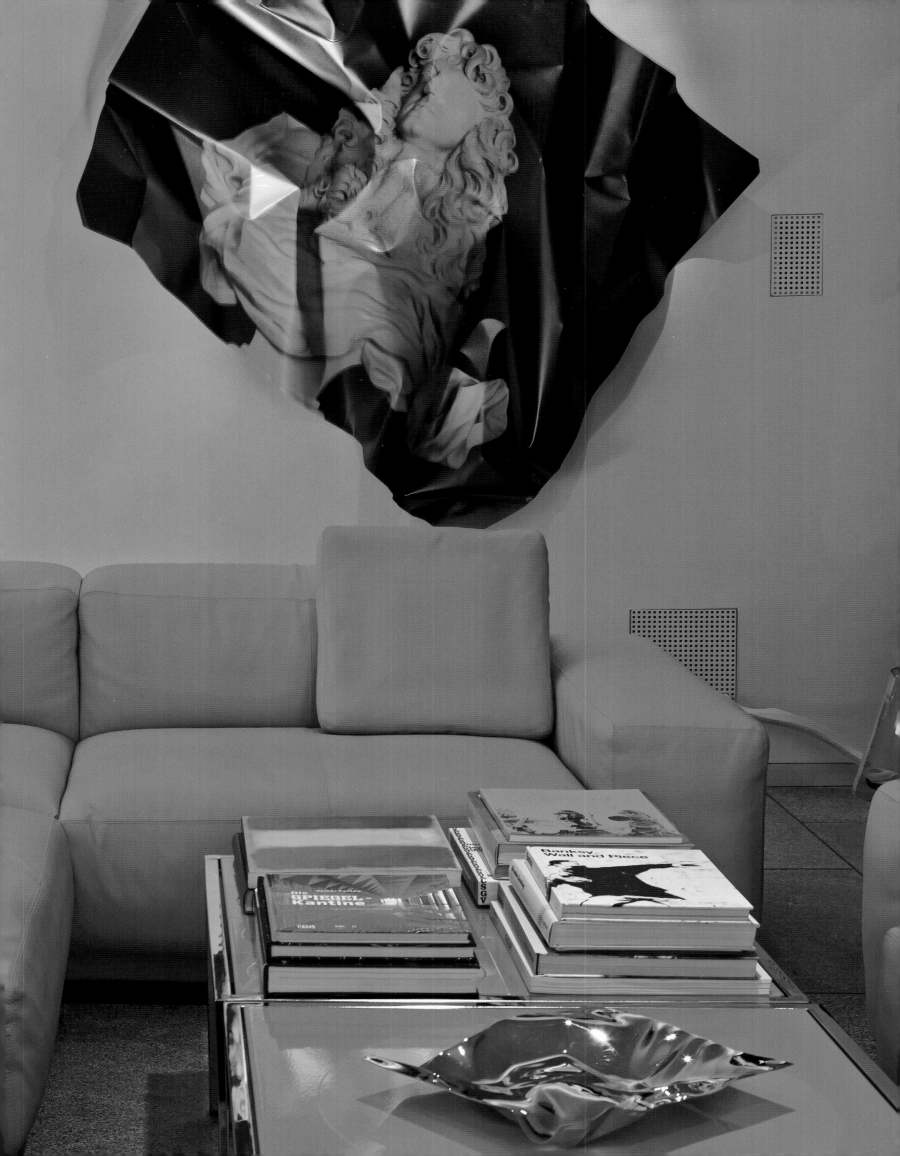

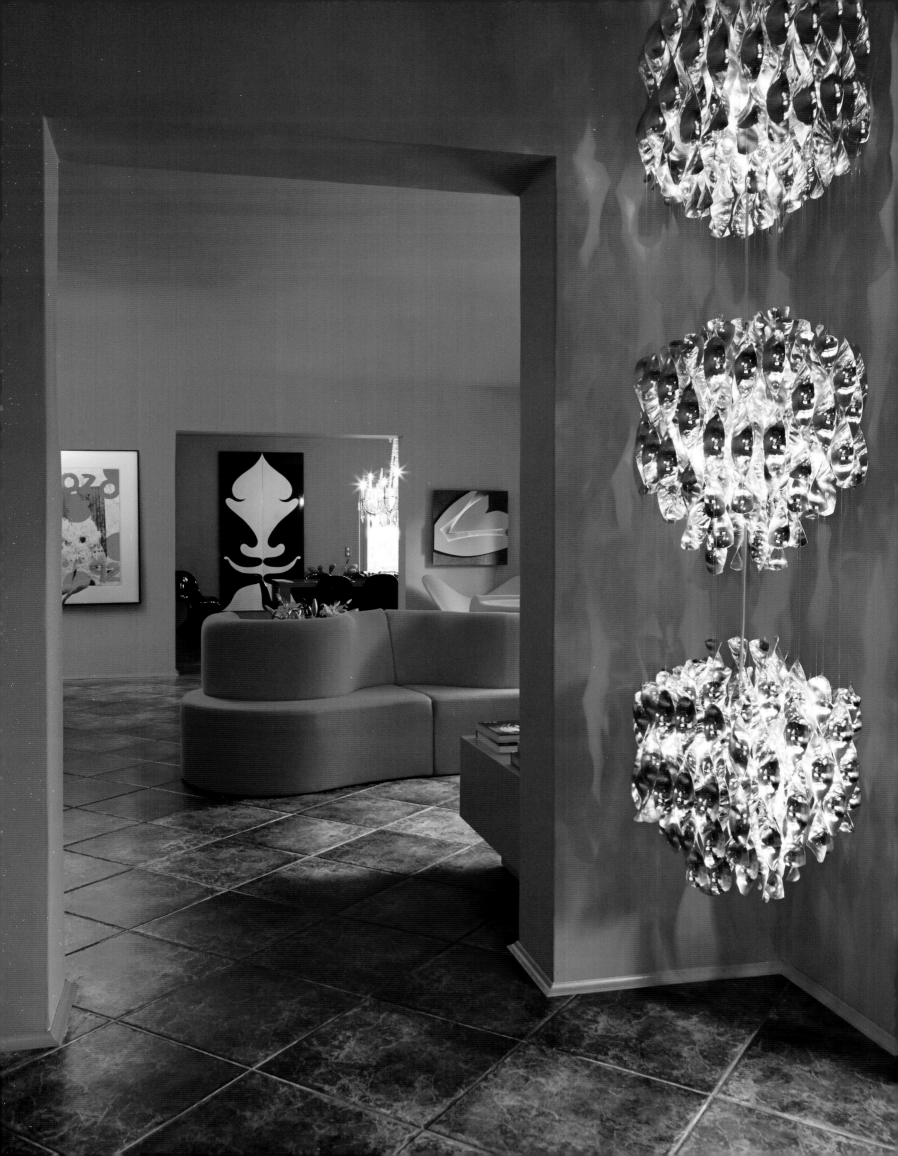

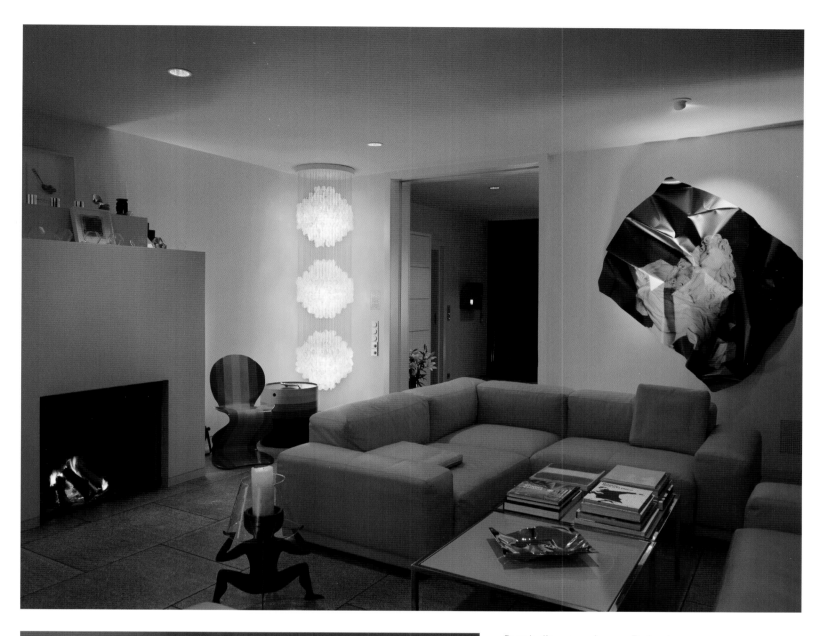

*Durch die monochrome Farbgebung
wirken die Räume niemals unruhig.*

*The mood in the rooms is never restive,
thanks to a monochrome color scheme.*

*La coloration monochrome donne
aux pièces une totale harmonie.*

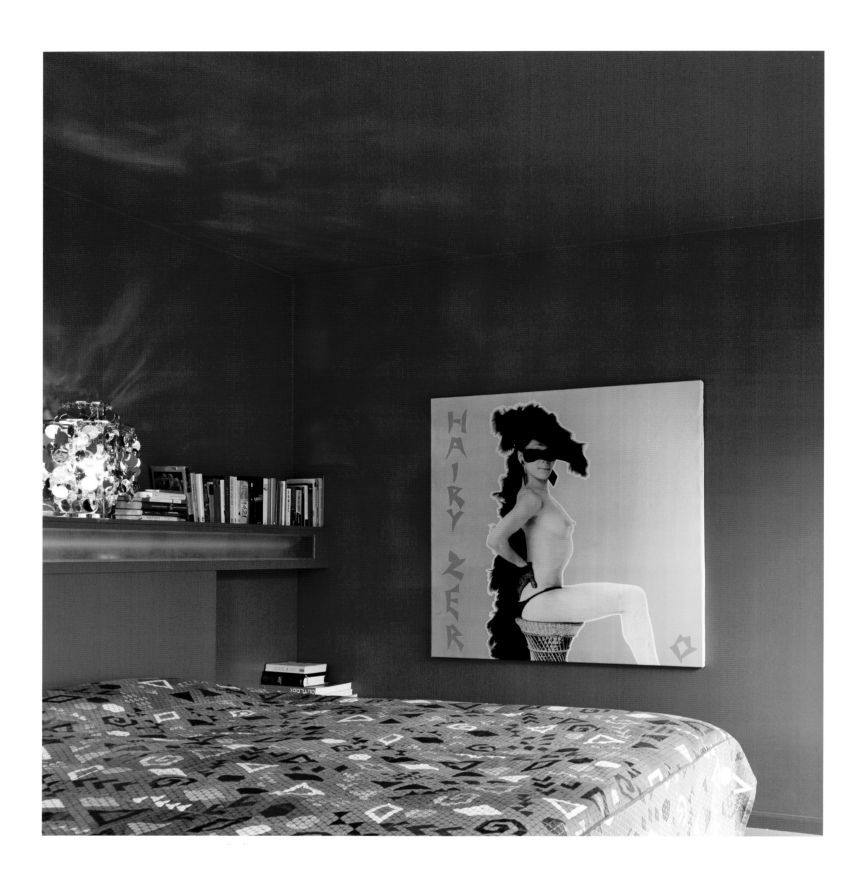

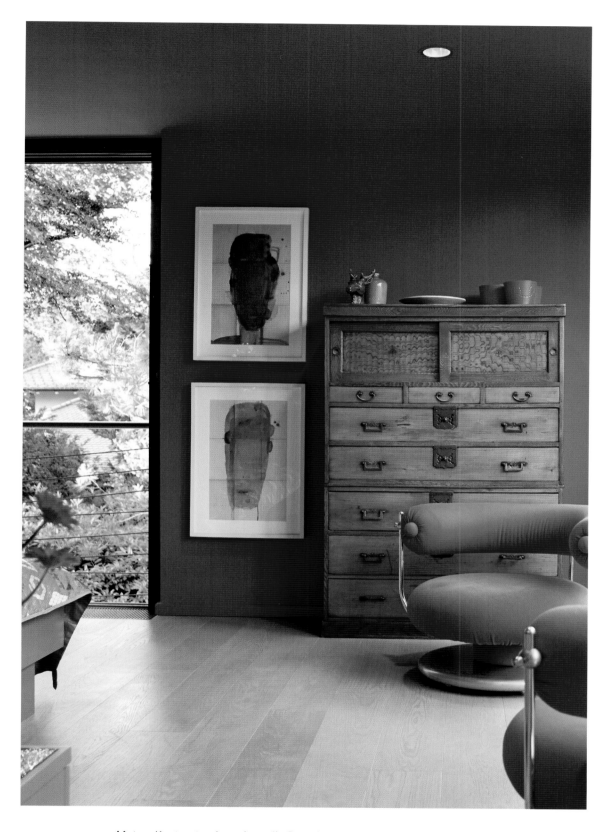

Mut zu Kontrasten beweisen die Bewohner, indem sie originale Möbel aus den sechziger Jahren mit antiken Stücken kombinieren.

The residents demonstrate their willingness to embrace contrasts by combining original furniture from the sixties with antiques.

N'ayant pas peur des contrastes, les habitants associent meubles des années 1960 et antiquités.

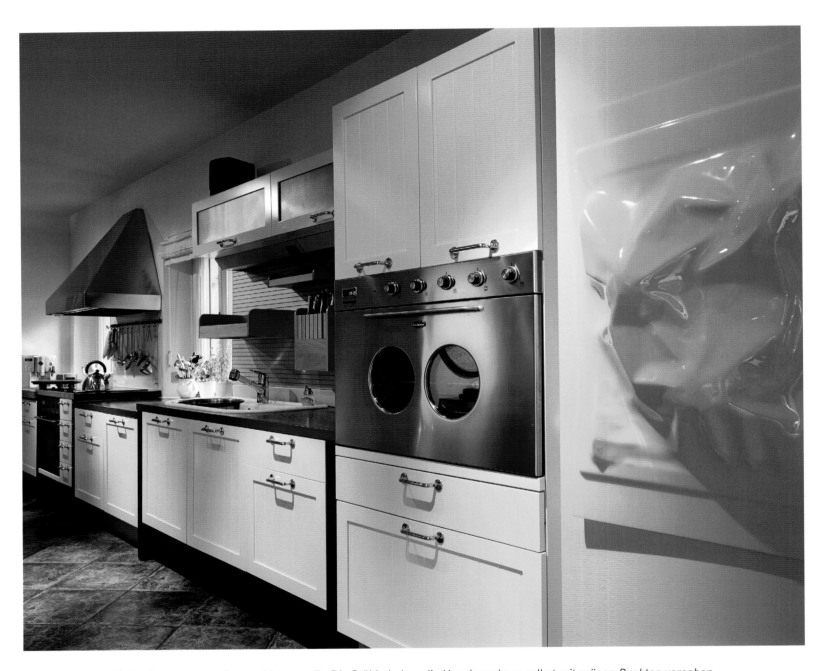

Die Küche erstrahlt in einem warmen Sonnenblumengelb. Die Stühle haben die Hausbewohner selbst mit grünen Punkten versehen.

The kitchen radiates the warm hue of sunflowers. The homeowners added green dots to the yellow chairs.

La cuisine rayonne d'un jaune tournesol chaleureux. Les chaises ont été décorées de pois verts par les habitants eux-mêmes.

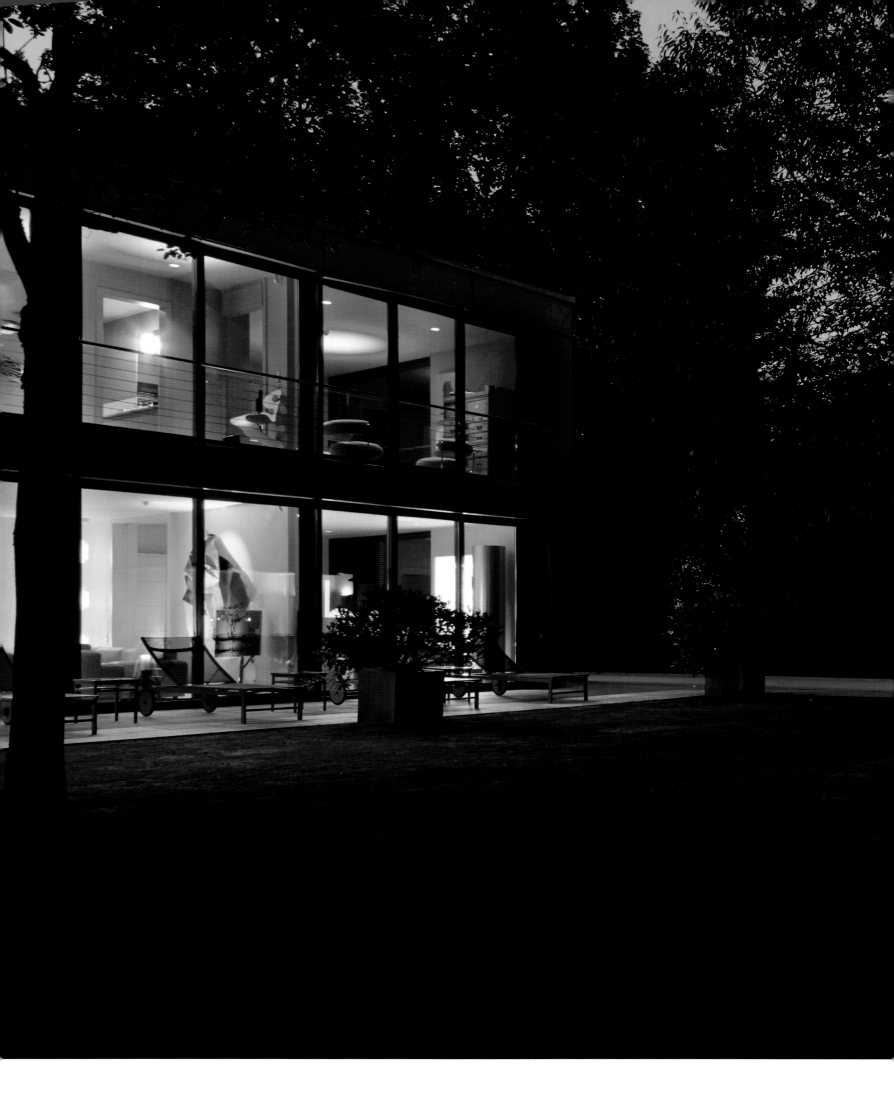

Der blau beleuchtete Pool ergänzt die leuchtenden Farben der Innenräume.

Bathed in blue light, the pool complements the bright colors of the interiors.

L'éclairage bleu de la piscine complète la palette de couleurs lumineuses de l'intérieur.

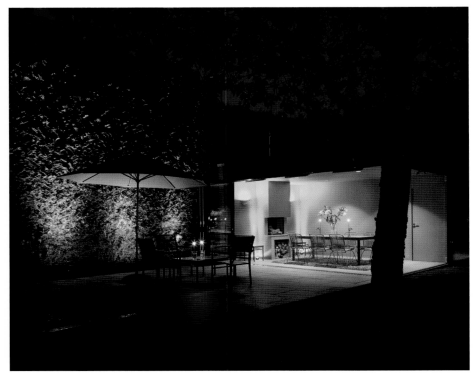

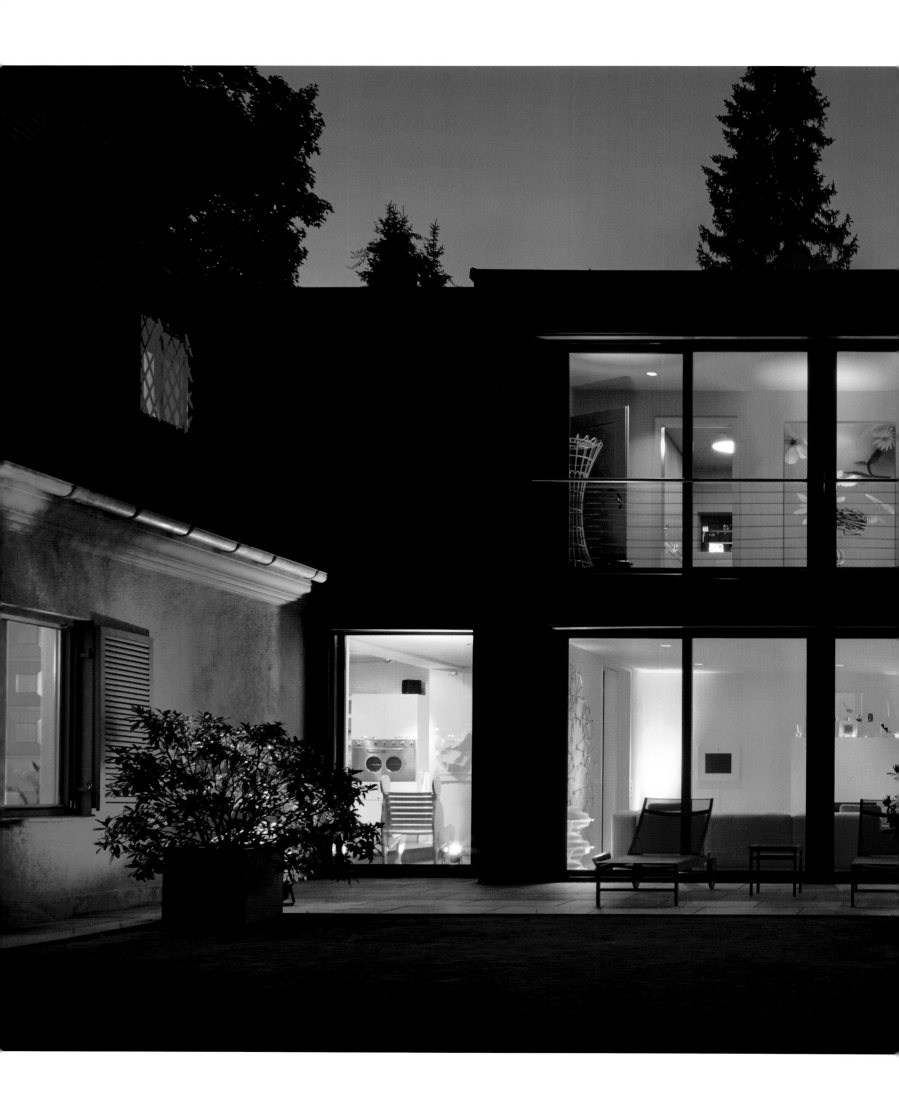

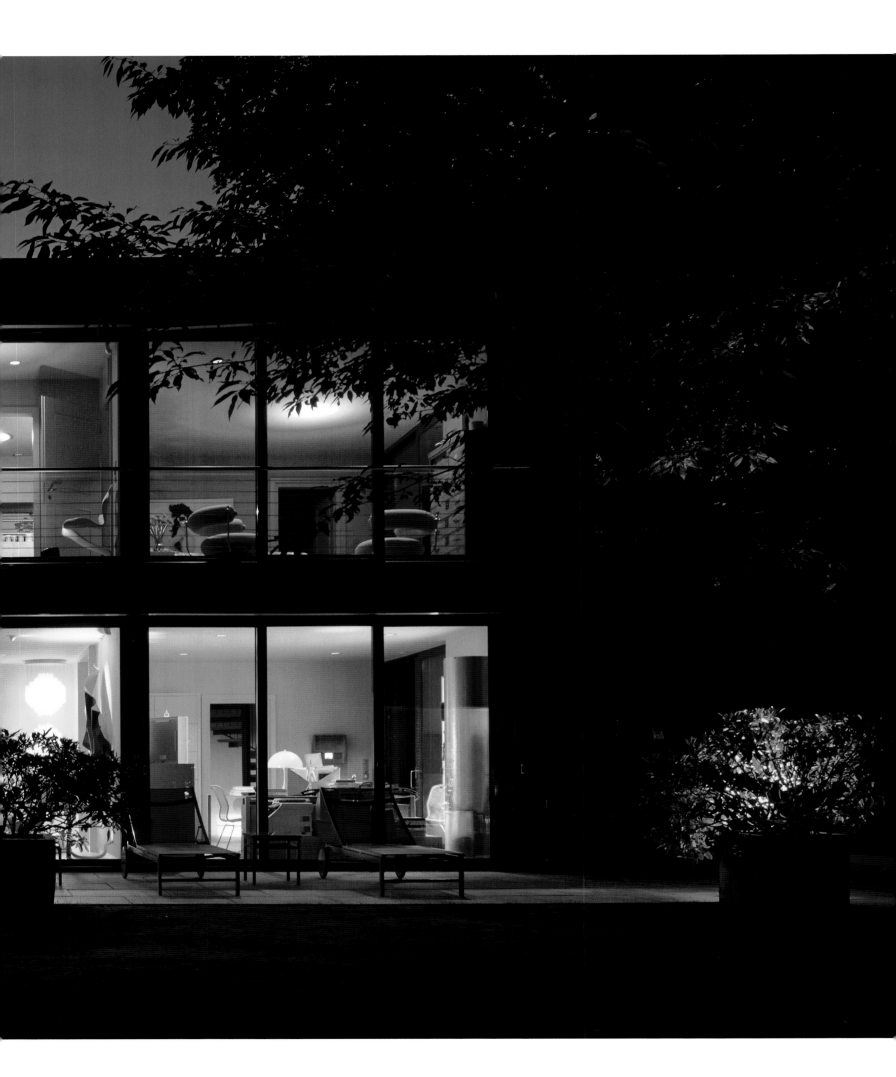

Parisian Style

EINE WOHNUNG IST für Maidi F. zur Lippe wie ein Nest, ein Ort, an dem man gegen die Unwägbarkeiten des Alltags Kraft tanken kann. Genauso richtet die Interior Designerin nicht nur für sich selbst, sondern auch für andere Menschen ein. Ihr Sinn für Ästhetik und die Freude am Schönen wurde durch die lange Zeit geprägt, die sie in Paris verbrachte. Eine Vorliebe fürs Barocke verdankt sie ihrer österreichischen Herkunft, sie spiegelt sich in der Auswahl vieler antiker Möbel wider. Die Naturaufnahmen an den Wänden der Wohnung harmonieren mit den Erdtönen, in denen die Wände gestrichen sind. Dazu kombinierte sie einen Boden aus Natureiche, der wie in einem Landhaus seine Unebenheiten haben darf. Viele verschiedene Leuchtakzente tauchen das Apartment in ein warmes, heimeliges Licht.

IN MAIDI F. ZUR LIPPE'S view, a home is like a nest, a place where you can recharge your batteries and recover from the uncertainties of everyday life. The interior designer furnishes homes accordingly, not only for herself but also for other people. She acquired her esthetic sense and love of beautiful things during the many years she lived in Paris. And she attributes her preference for the baroque to her Austrian heritage, as reflected in her frequent choice of antique furniture. The nature photography on the walls of her apartment harmonize with the earth tones of the walls themselves. She combined them with a floor made of natural oak, allowing a certain amount of unevenness to remain, just like in a country home. A variety of accent lamps bathe the apartment in warm, homey light.

POUR MAIDI F. ZUR LIPPE, un appartement est un nid, un lieu dans lequel on peut puiser la force nécessaire pour résister aux aléas du quotidien. C'est exactement ce qui motive cette architecte d'intérieur dans ses propres aménagements, mais aussi dans ceux qu'elle réalise pour les autres. Son sens de l'esthétique et son goût du beau ont été façonnés par ses longues années parisiennes. Son penchant pour le baroque, dû à son origine autrichienne, se reflète dans sa sélection de nombreux meubles anciens. Les tableaux représentant la nature s'harmonisent avec les tons de terre dans lesquels sont peints les murs de l'appartement. Maidi Lippe y a associé un parquet en chêne naturel qui, comme dans une maison de campagne, peut présenter des inégalités. De nombreux éclairages variés baignent l'appartement d'une lumière chaude et intime.

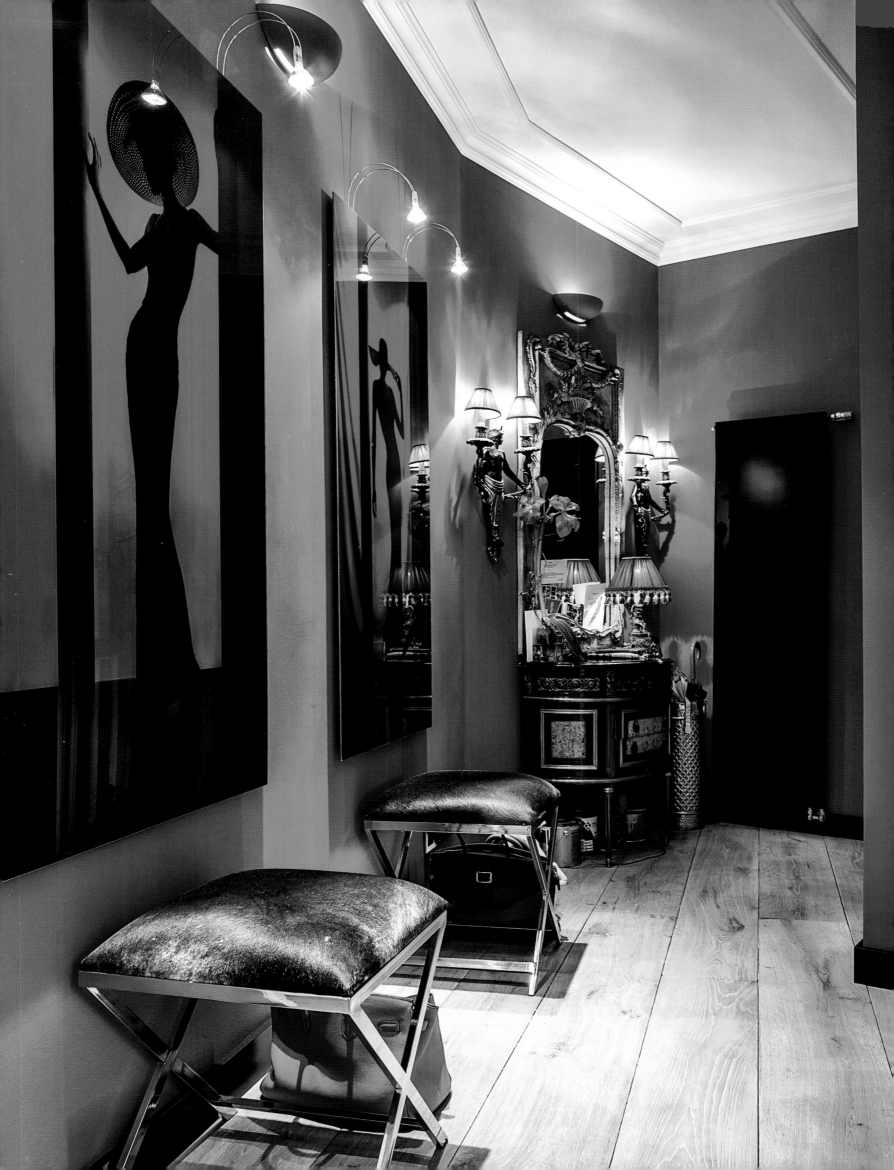

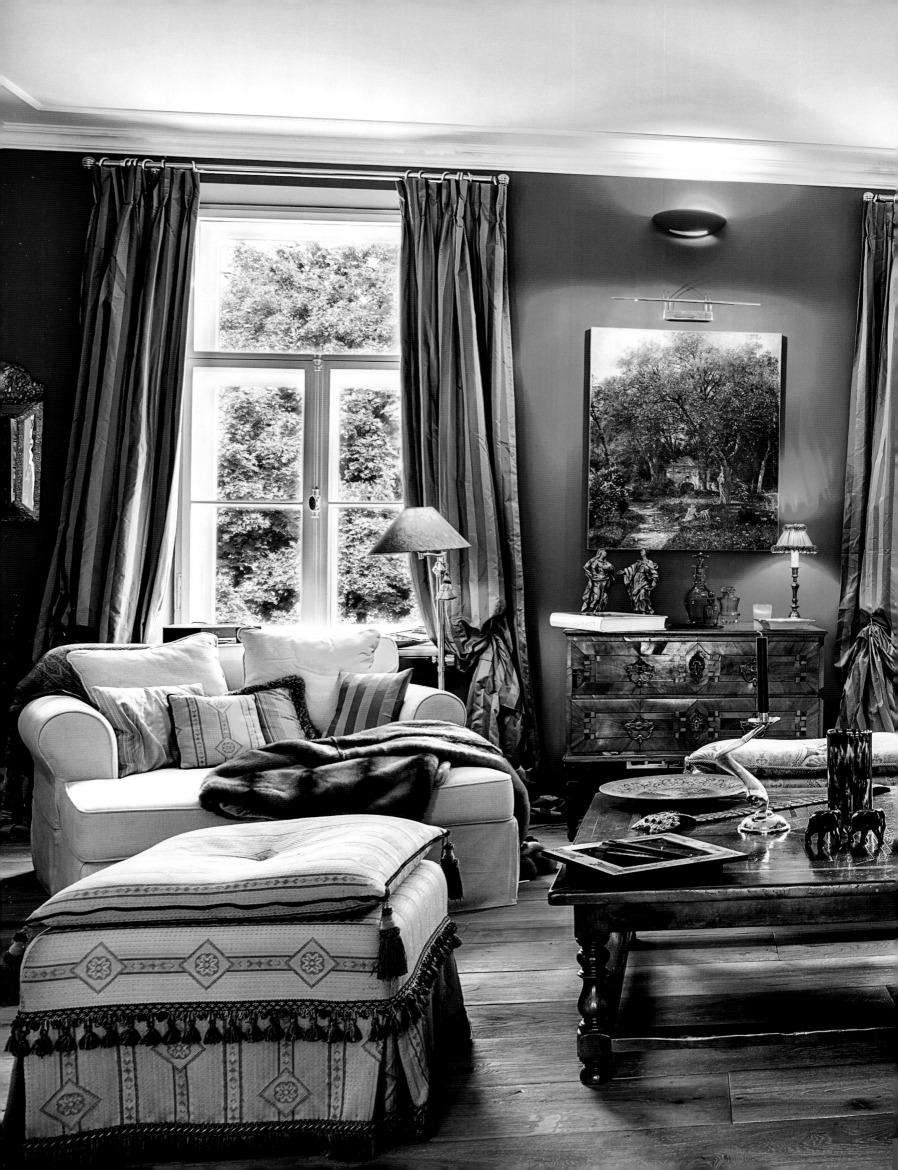

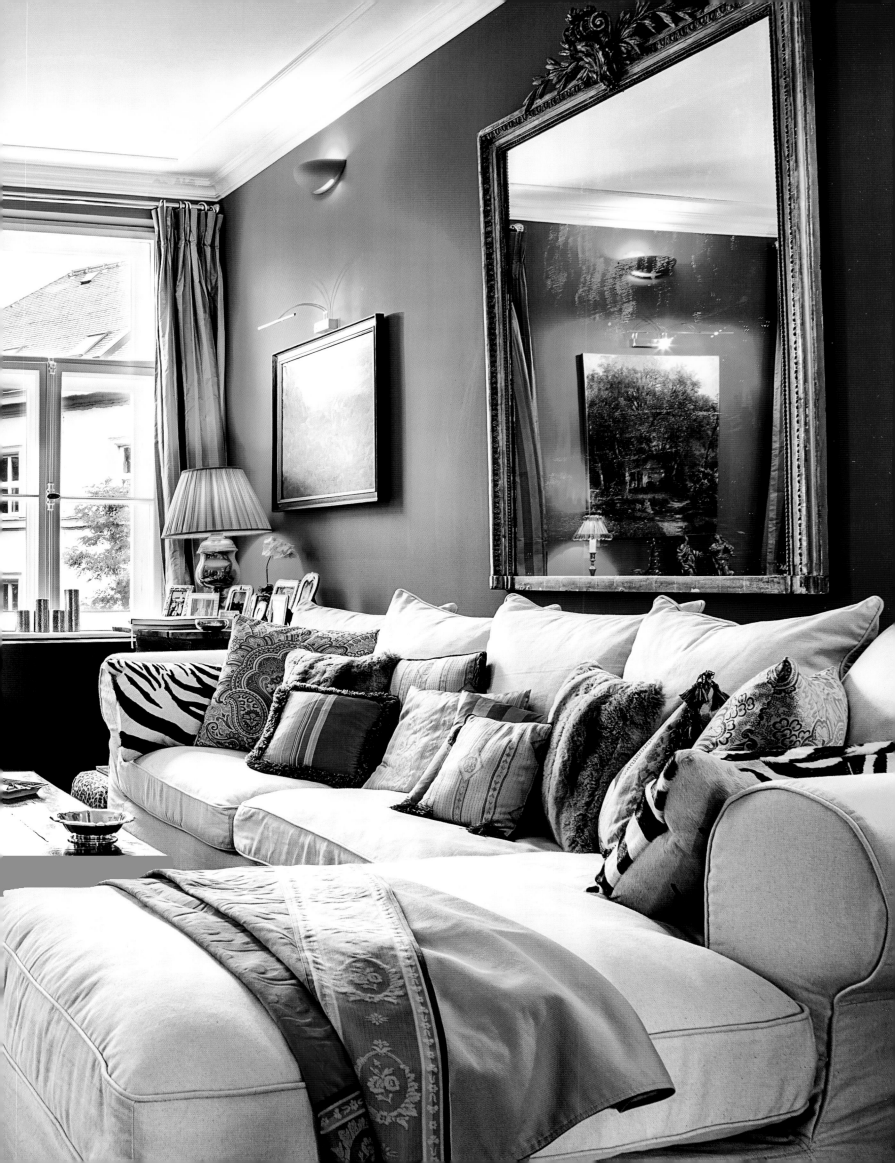

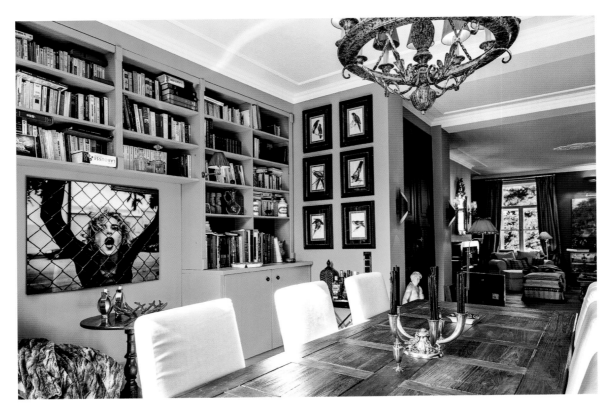

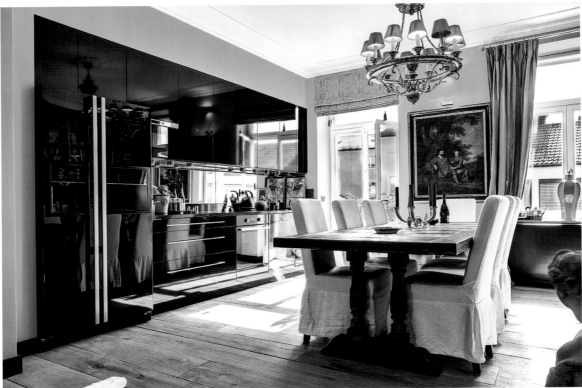

Ein großer Eichentisch dominiert das Esszimmer mit der offenen Küche.
Eine Stehleuchte taucht die orientalische Sofaecke in ein gemütliches Licht.

A large oak table dominates the dining room, which is open to the kitchen.
A floor lamp bathes the oriental sofa nook in comfortable light.

Une grande table de chêne est la pièce maîtresse de la salle à manger-cuisine ouverte.
Un lampadaire diffuse une lumière agréable dans le renfoncement abritant un divan oriental.

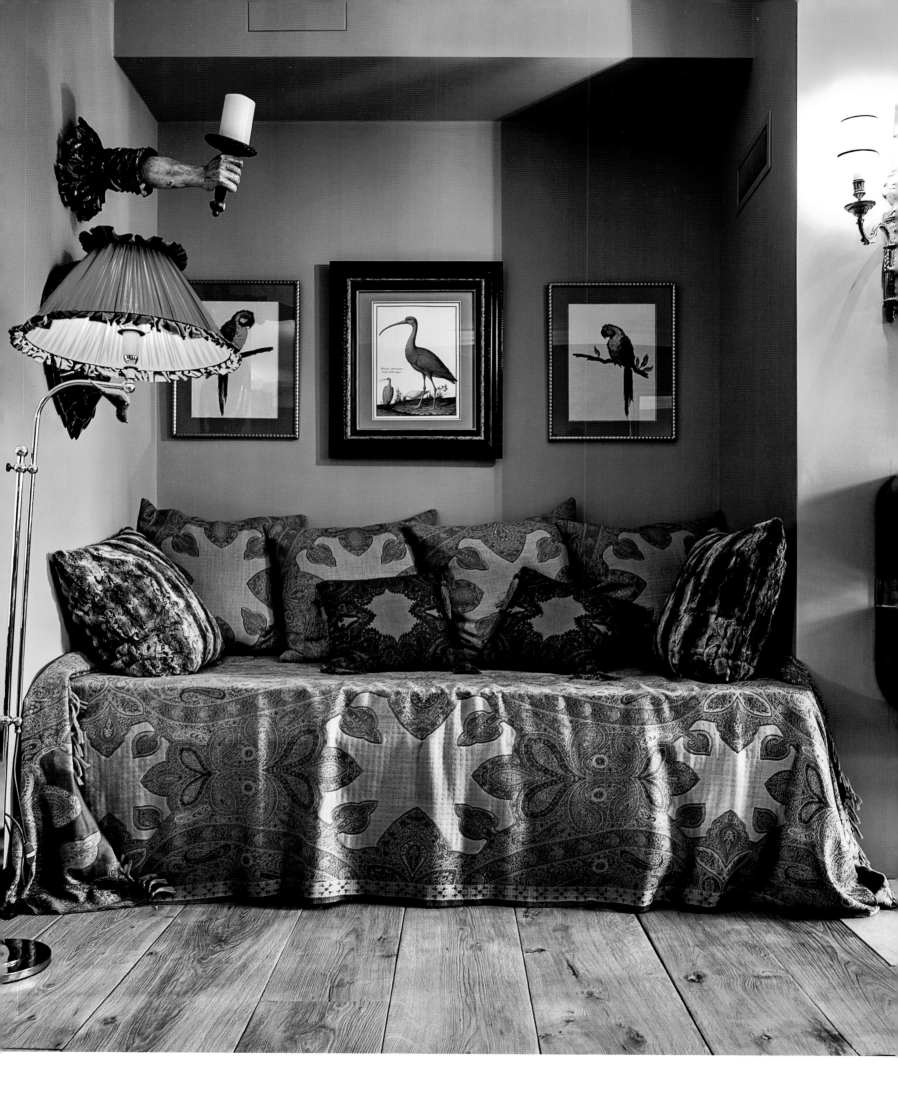

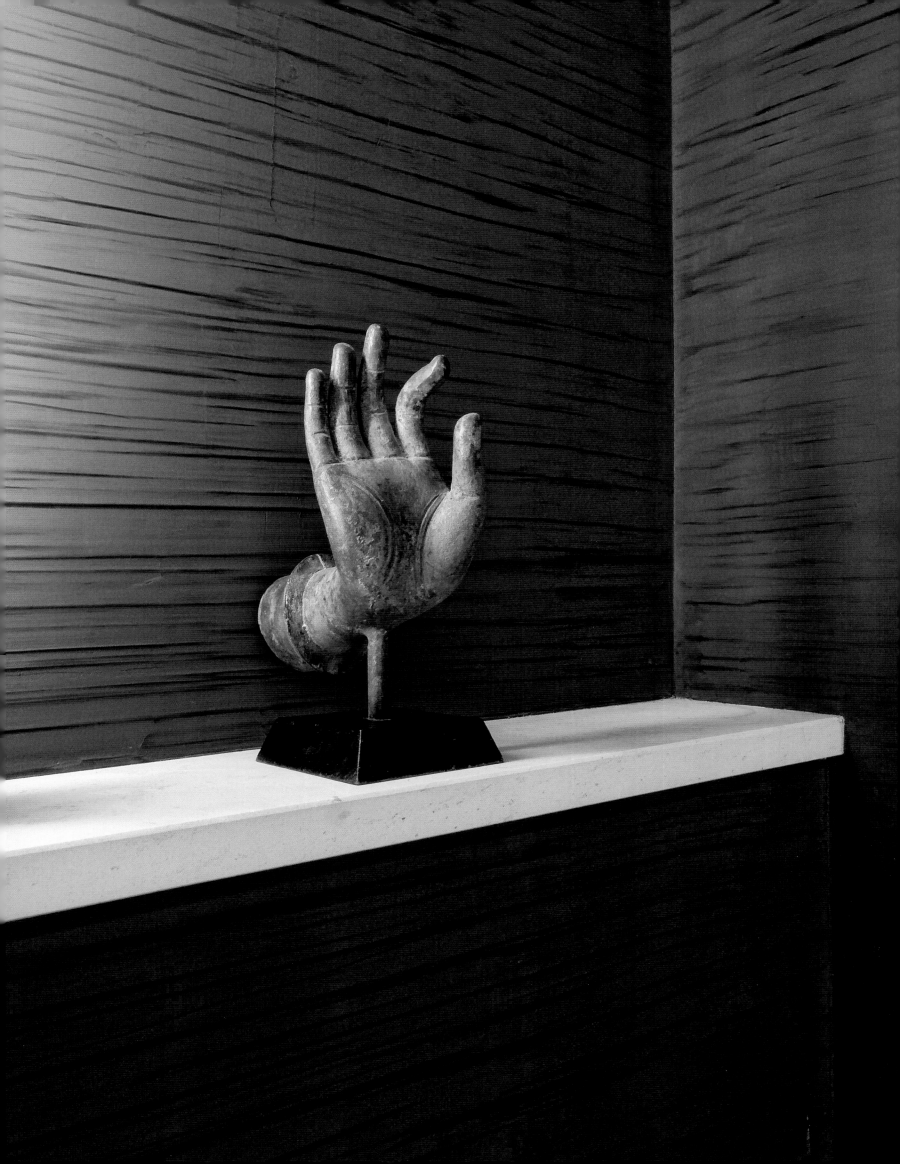

Seventies Style

FRÜHER HATTE INTERIOR DESIGNER Peter Buchberger in diesem Haus, das aus den siebziger Jahren stammt, seinen Showroom. Inzwischen nutzt er es auch als Privatwohnung. Den Einrichtungsstil beschreibt er als „Eclectic Style" und als eine Reverenz an Florida. „Da treffen Stoffe aus den fünfziger Jahren auf die Architektur der Siebziger", sagt er. Die 130 Quadratmeter Wohnfläche sind mit Originalen, von der Tapete bis hin zu den Möbeln, aus den Siebzigern eingerichtet. Der Boden im Inneren und auf dem umlaufenden Balkon ist mit weiß geölter Räuchereiche ausgelegt, wodurch eine Verbindung zwischen Innen und Außen geschaffen wurde. Das Schlafzimmer ist vom Wohnzimmer durch ein Aquarium getrennt. Im Bad kontrastiert die freistehende Badewanne „Spoon" von Agape mit der schwarzbraun gespachtelten Wand. Ein Teppich von Limited Edition verschafft die Illusion, über Kiesel zu laufen.

INTERIOR DESIGNER Peter Buchberger used to have his showroom in this house, which dates back to the seventies. It is now also his private home. Buchberger describes the décor as "Eclectic Style," a tribute to Florida. "Fabrics from the fifties meet the architecture of the seventies," he says. Original furnishings from the seventies—everything from the wallpaper to the furniture—fill the 1,400 square-foot living space. The floors inside the home and on the wraparound balcony are made of white-oiled, fumed oak, linking the indoor and outdoor areas. An aquarium separates the bedroom from the living room. In the bathroom, the free-standing "Spoon" tub from Agape stands out against the dark brown, spackled walls. A carpet from Limited Edition creates the illusion that you're walking on gravel.

L'ARCHITECTE D'INTÉRIEUR Peter Buchberger avait commencé par installer dans cette maison des années 1970 sa galerie d'exposition avant d'y établir son domicile. Selon lui, l'aménagement intérieur est de style « éclectique », en hommage à la Floride. « Ici se côtoient matériaux des années 1950 et architecture des années 1970 », dit-il. Les 130 mètres carrés de surface habitable sont agrémentés d'originaux des années 1970, des tapis jusqu'au mobilier. Le chêne fumé huilé choisi comme revêtement de sol à l'intérieur, comme sur le balcon qui ceint l'appartement, crée un lien entre l'intérieur et l'extérieur. La chambre est séparée du salon par un aquarium. Dans la salle de bain, la baignoire sur pieds « Spoon » de Agape se détache sur le mur brun sombre peint à la spatule. Un tapis de Limited Edition donne l'illusion de marcher sur des galets.

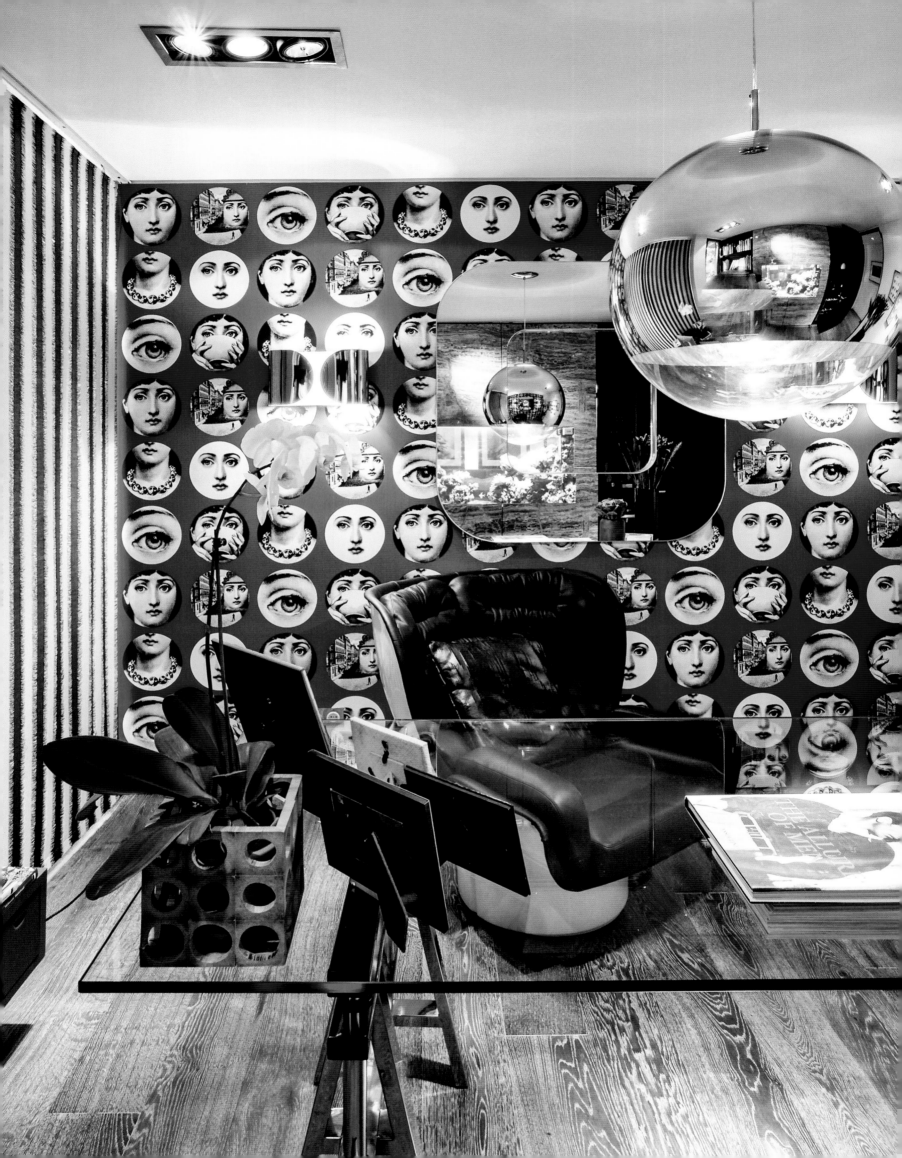

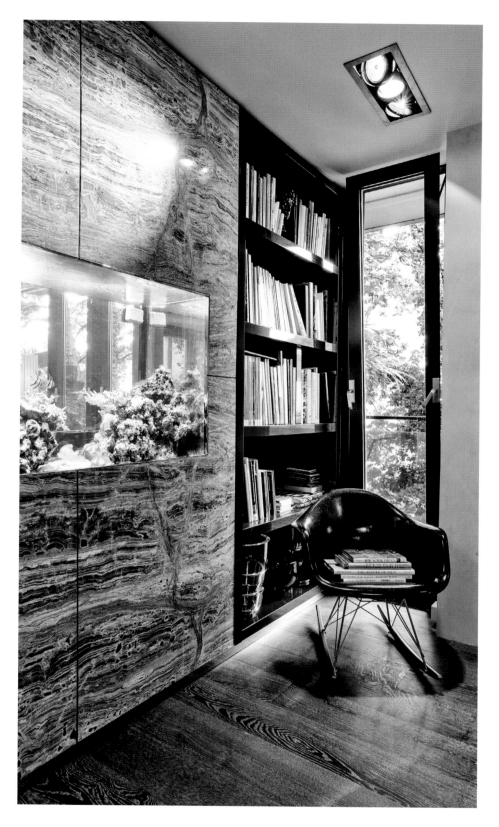

Das große Aquarium trennt das Schlaf- vom Wohnzimmer.
Im Arbeitszimmer hängt eine Tapete mit Zeichnungen von Piero Fornasetti.
Genau wie der Sessel ist sie ein Original aus den siebziger Jahren.

The large aquarium separates the bedroom from the living room.
In the home office, drawings by Piero Fornasetti decorate the wallpaper
which, like the chair, is an original dating back to the seventies.

Le grand aquarium sépare la chambre du salon. Dans le bureau, la tapisserie
à motifs signée Piero Fornasetti est une création des années 1970, tout comme
le fauteuil.

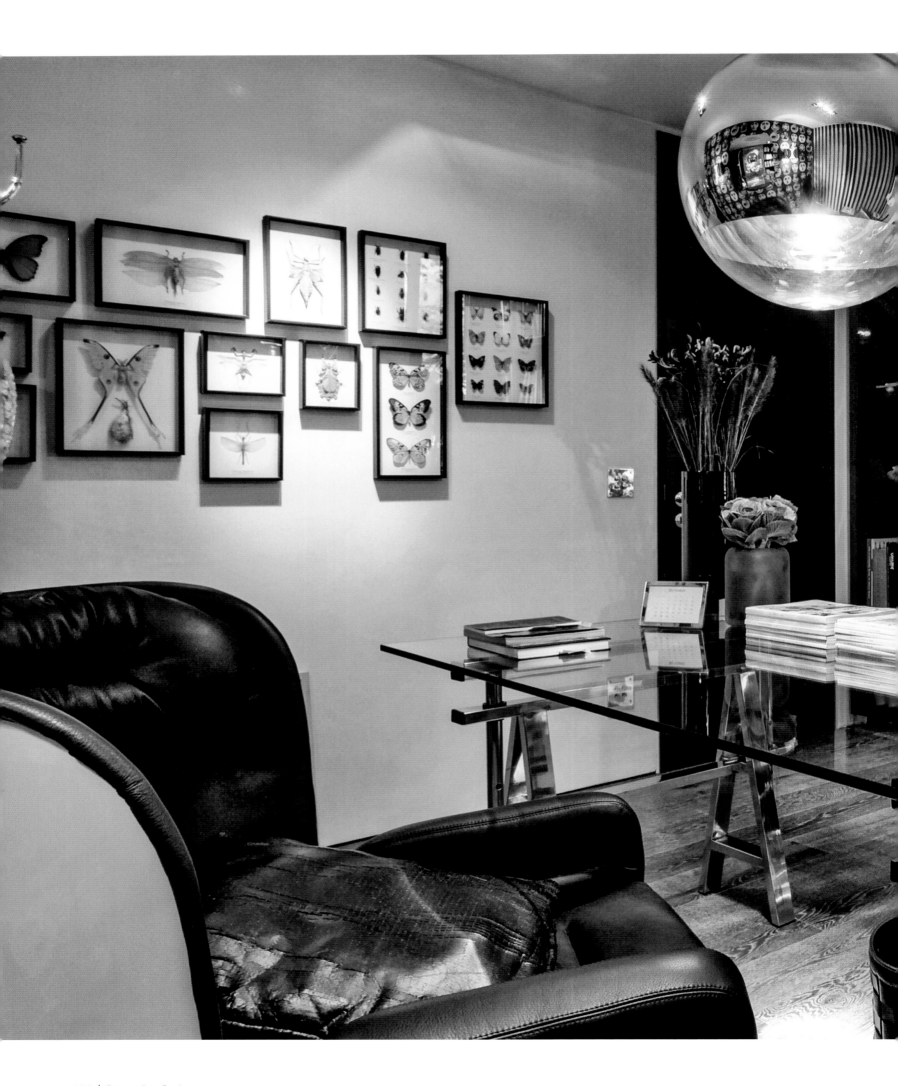

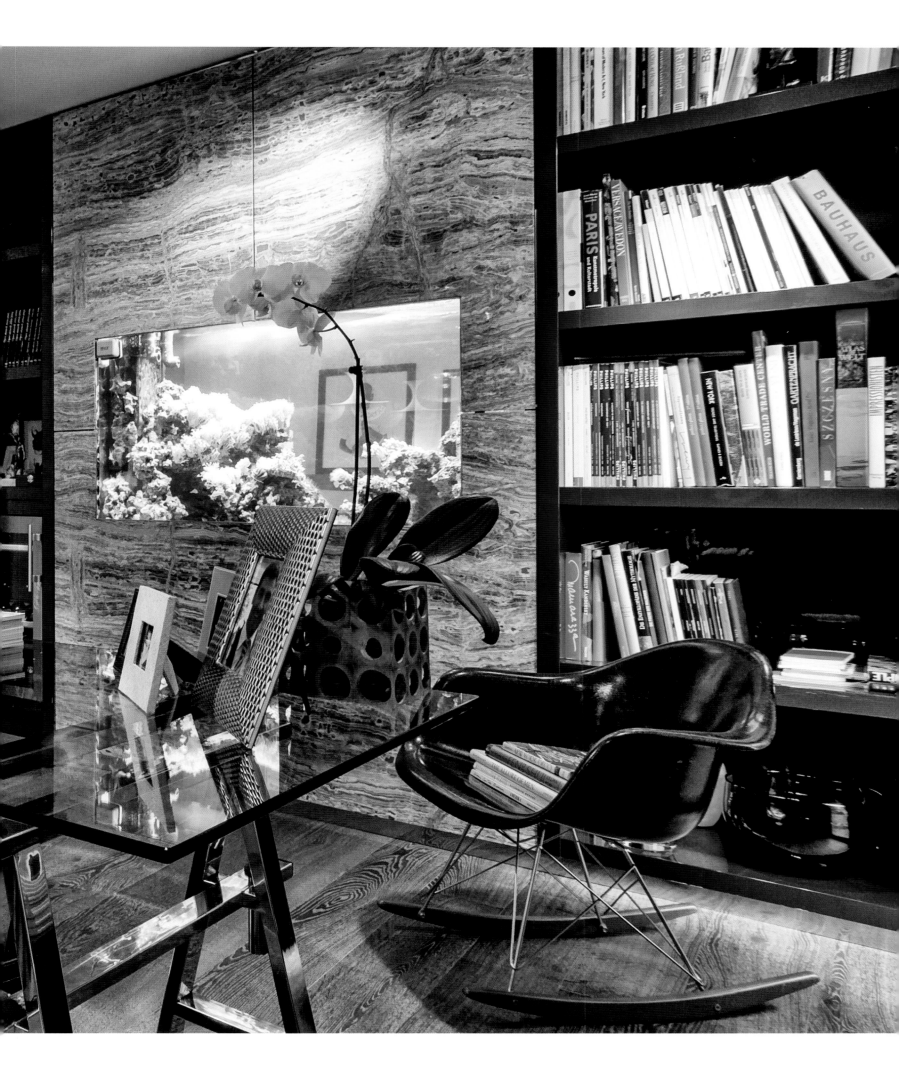

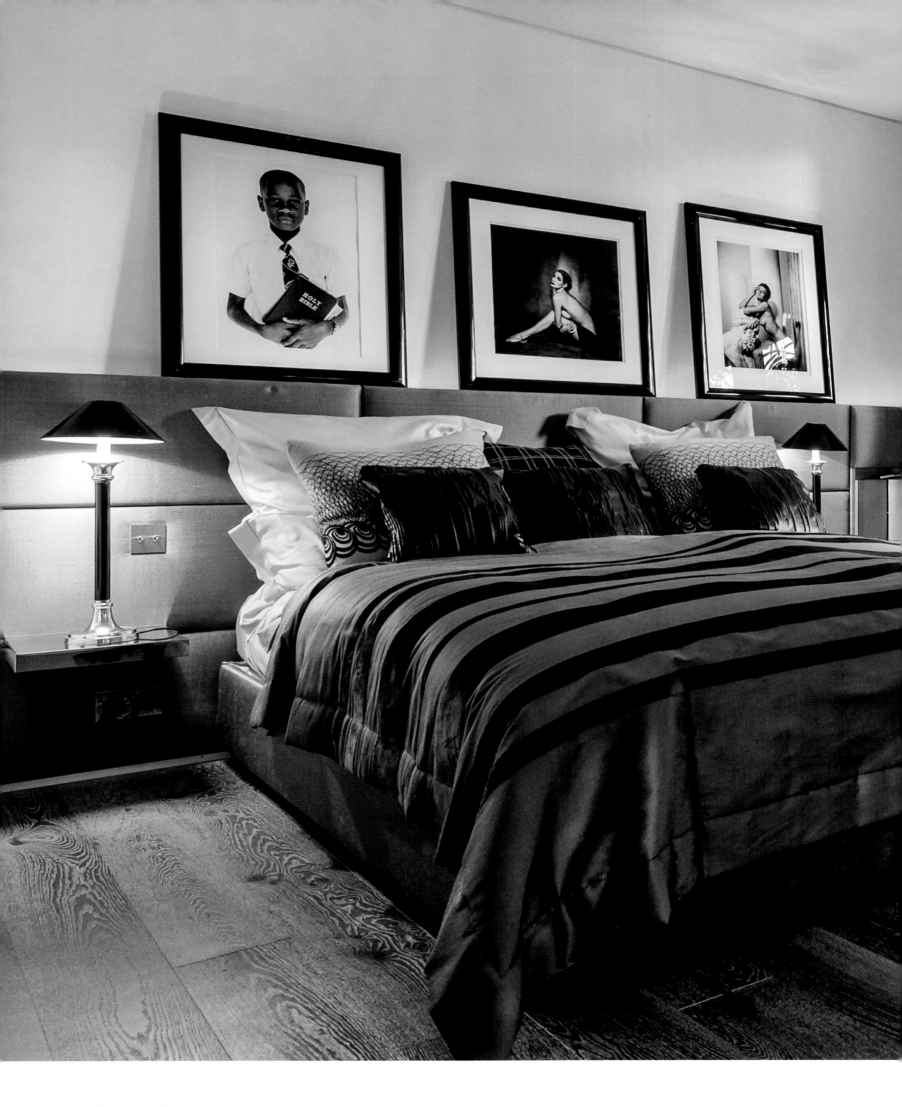

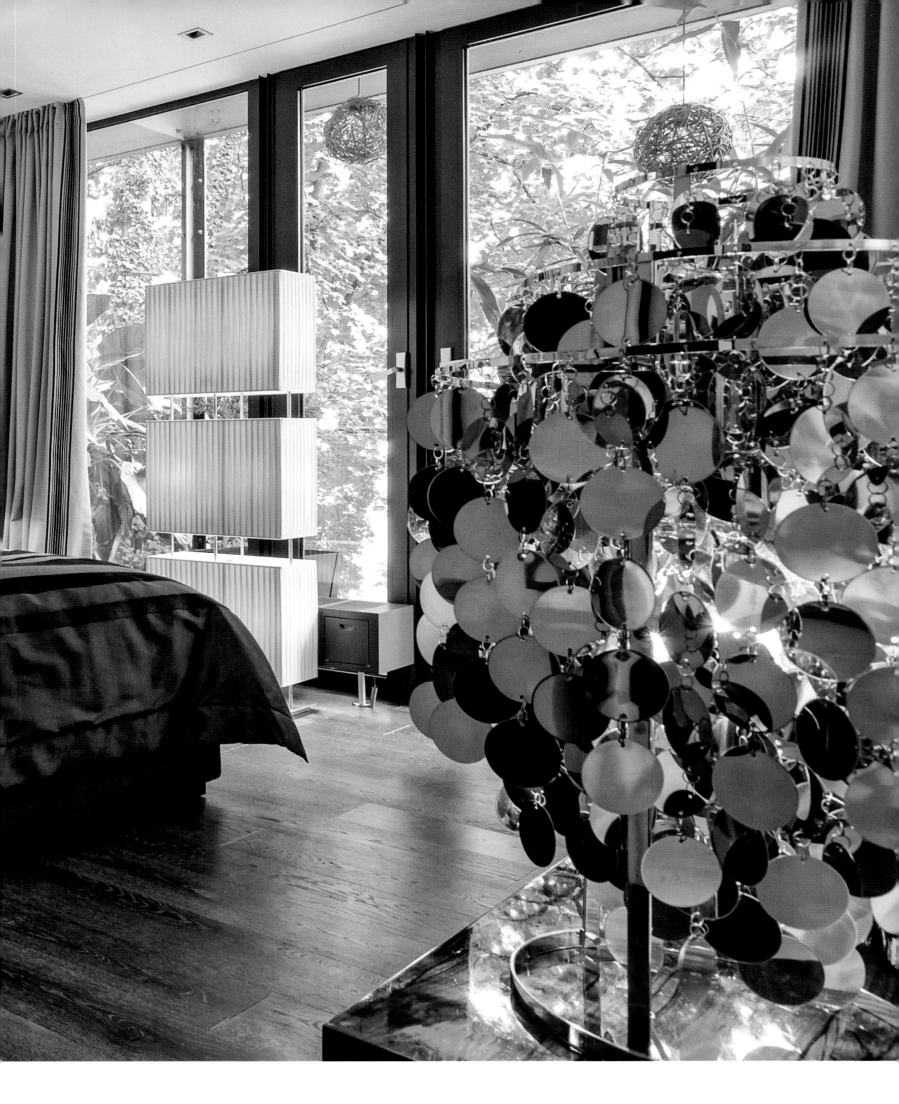

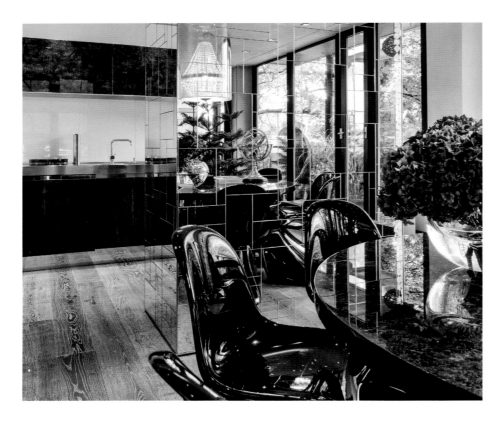

Das Wohnzimmer ist in zurückhaltenden
Grau- und Brauntönen eingerichtet.
Im Badezimmer steht die Badewanne
„Spoon" von Agape.

The living room is decorated in subtle grays
and browns. A "Spoon" tub from Agape is installed
in the bathroom.

Le salon est décoré dans des tons discrets de gris
et de brun. La salle de bain est équipée d'une baignoire
« Spoon » de chez Agape.

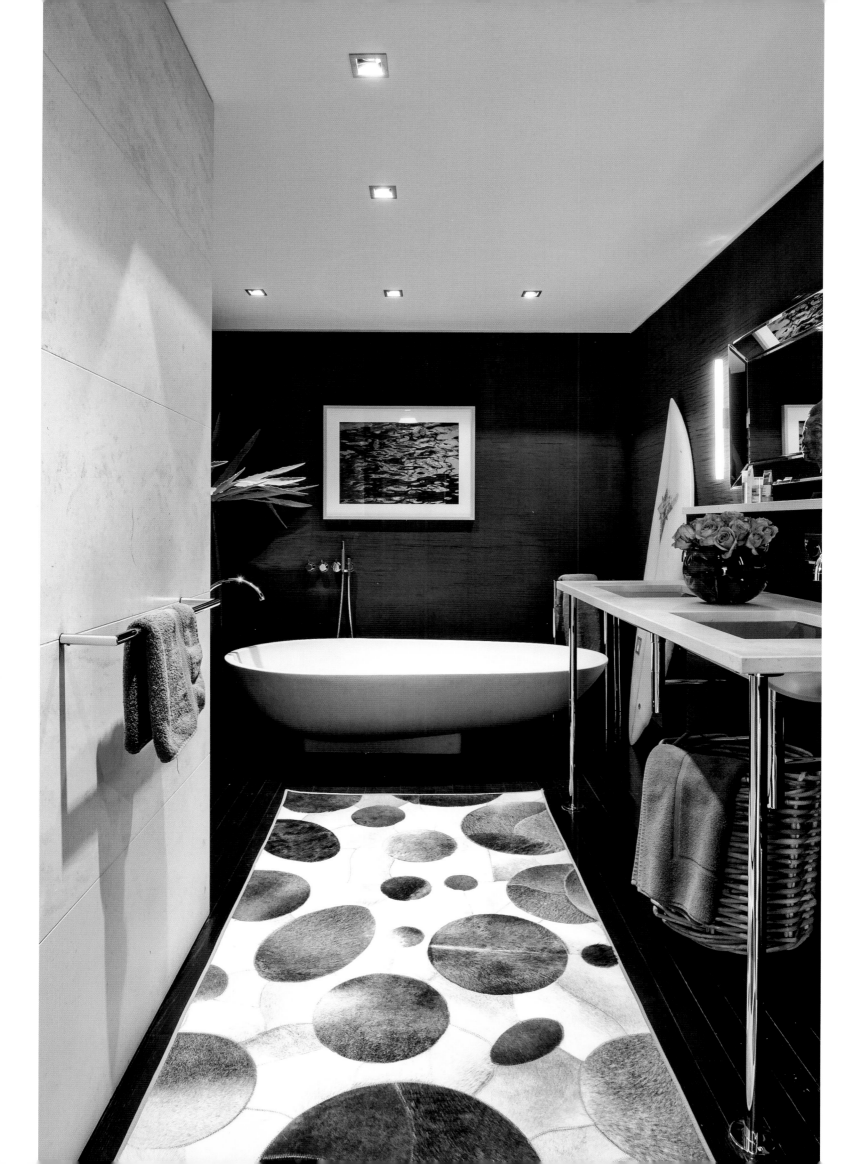

Family Villa

GERMAN BESTELMEYER BAUTE die Stadtvilla im Jahr 1911. Als die jetzigen Bewohner hier als Familie einzogen, befand sich das Innere weitgehend im ursprünglichen Zustand. Nur wenige Räume wurden zweckentfremdet: „Die Kinderzimmer kamen in den früheren Kohlenkeller und das riesige Marmorbad ins einstige Herrenzimmer", sagt die Hausherrin. Lange Zeit lebte die Familie in Südafrika. Viele Möbel, wie der große Esstisch oder ein kleiner, aus einem Stück gefertigter Schrank, sind heute mit Erinnerungen an diese Zeit verbunden. „Das Haus erzählt ein Stück weit die Geschichte unseres Lebens. Es ist alles sehr authentisch." Ihre Vorliebe für haptische Materialien und naturbelassene Farben merkt man den Räumen an. Sie bilden einen spannenden Kontrast zu den herrschaftlichen Räumen mit ihren hohen Decken und dem Fischgrätparkett.

GERMAN BESTELMEYER BUILT this urban villa in 1911. When the current residents moved in with their family, much of the interior was still in its original state. Only a few rooms were changed. "The children's bedrooms were put in the former coal cellar, and the enormous marble bath in the salon," says the lady of the house. The family lived in South Africa for many years. A lot of the furniture holds memories of that time, including the large dining table and the small, one-piece cabinet. "To some extent, the house tells the story of our lives. Everything here is absolutely authentic." The rooms reflect the homeowners' love of haptic materials and natural colors. These elements provide a striking contrast to the luxurious rooms, with their high ceilings and herringbone parquet floors.

GERMAN BESTELMEYER A CONSTRUIT cette villa citadine en 1911. Lorsque la famille qui l'habite actuellement y a emménagé, l'intérieur était en grande partie resté dans son état d'origine. Seules quelques pièces ont changé d'affectation : « Les chambres d'enfants ont été créées dans les ancienne caves à charbon, et l'immense salle de bain de marbre dans ce qui était autrefois le salon-fumoir des messieurs », précise la maîtresse de maison. La famille a longtemps vécu en Afrique du Sud. De nombreux meubles évoquent les souvenirs de cette époque, comme la grande table de la salle à manger ou la petite armoire faite d'une seule pièce. « La maison raconte un peu l'histoire de notre vie. Tout y est très authentique. » On perçoit dans cet intérieur le penchant de la propriétaire pour les matériaux bruts et les tons naturels, qui créent un contraste saisissant avec les majestueux espaces hauts de plafond et dotés d'un parquet « à bâtons rompus ».

Eine authentische Einrichtung war den Bewohnern der Stadtvilla wichtig.
Viele Möbel brachten sie von Reisen mit.

The residents of the city villa wanted their home's décor to have an authentic feel.
They collected much of their furniture on their travels.

Les habitants tenaient à aménager leur villa citadine de manière authentique,
avec de nombreux meubles rapportés de leurs voyages.

*In der Eingangshalle hängt hinter den goldenen Stühlen von Eva Kantor
ein Werk von Georgie Papageorge aus Pretoria, Südafrika.*

*In the foyer, artwork by Georgie Papageorge of Pretoria, South Africa,
hangs behind golden chairs by Eva Kantor.*

*Dans le vestibule, derrière les chaises dorées d'Eva Kantor, une œuvre
de Georgie Papageorge, artiste sud-africaine établie à Pretoria.*

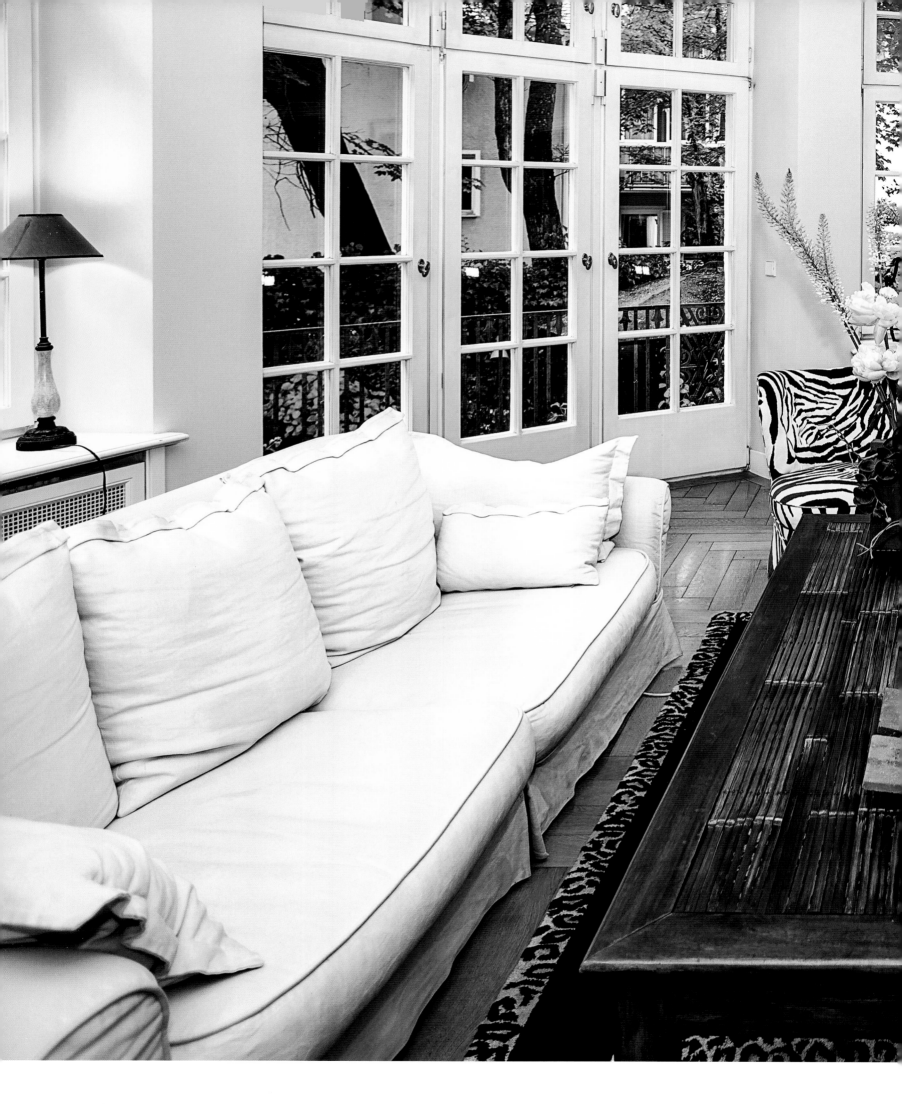

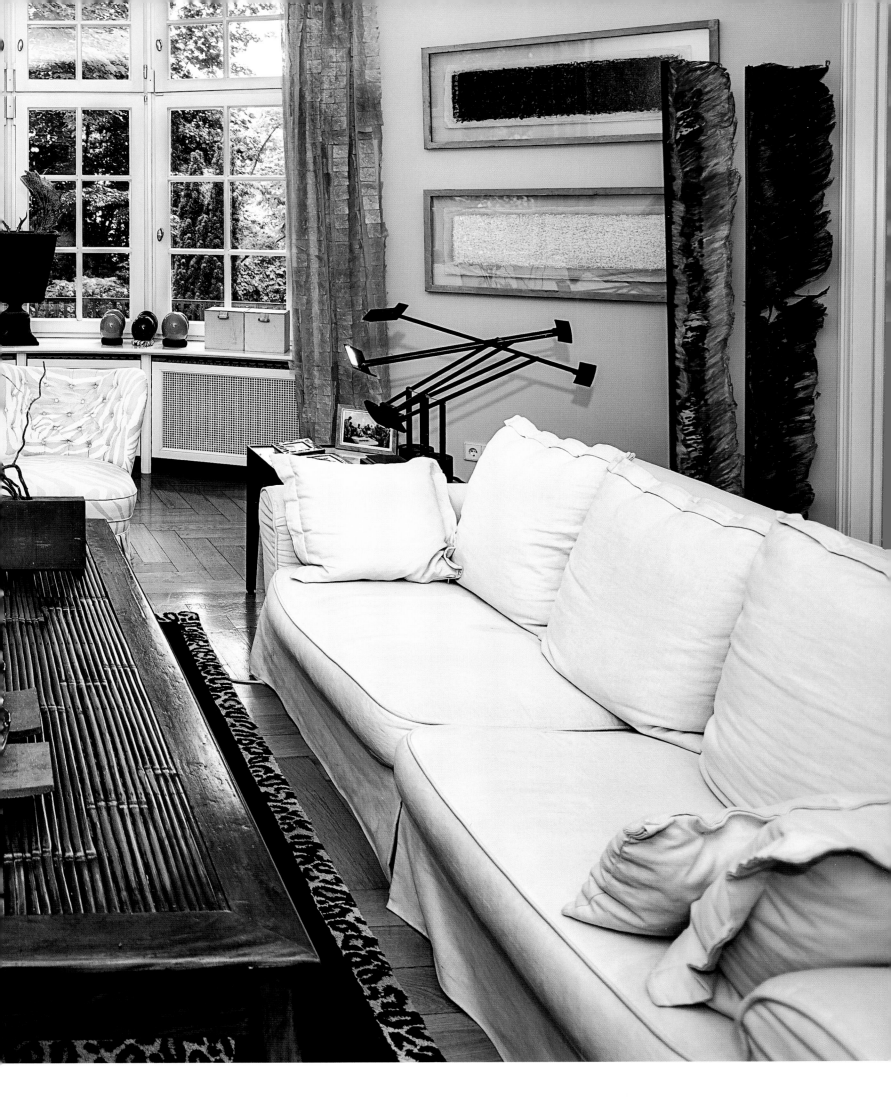

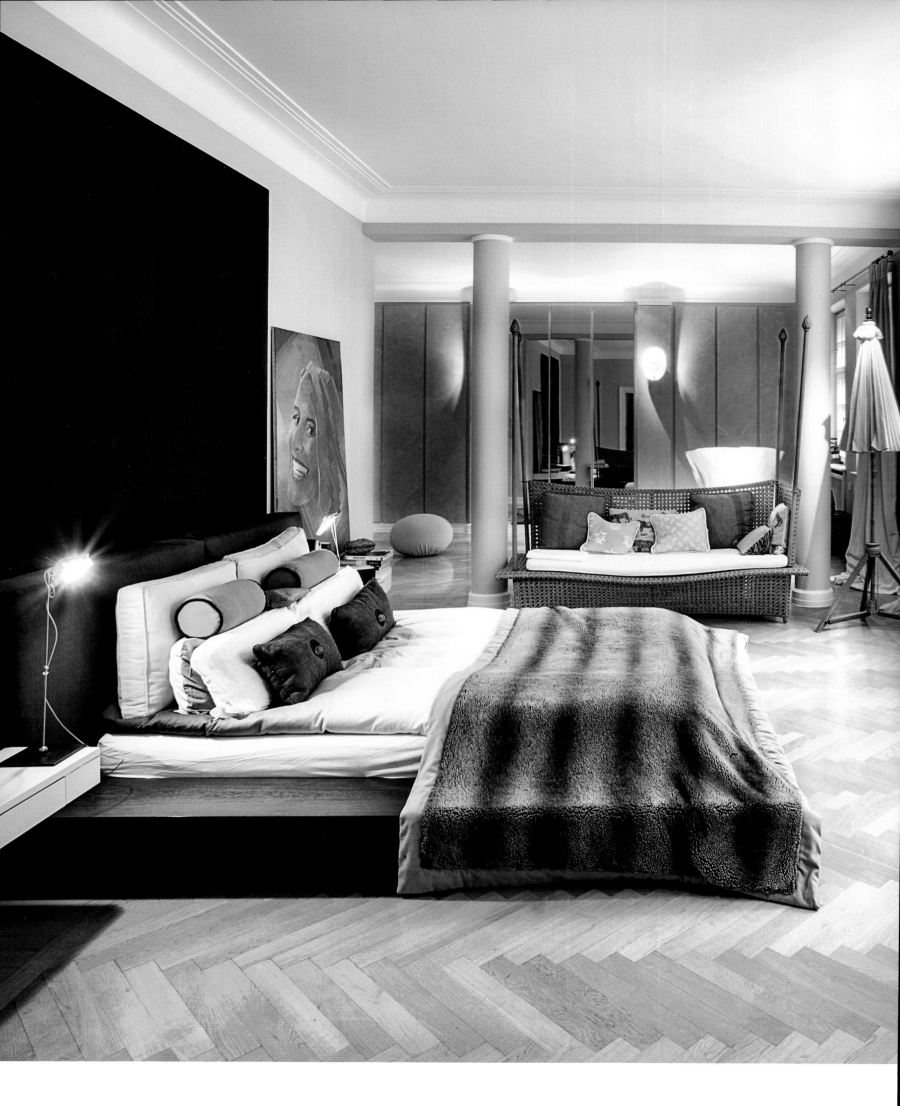

Das Bett ist ein Eigenentwurf der Hausherrin. Durch ein Korbsofa und zwei Säulen ist die Ankleide vom Schlafzimmer abgetrennt.

The bed is one of the homeowner's own designs. A wicker sofa and two columns separate the dressing room from the bedroom.

Le lit a été conçu par la maîtresse de maison elle-même. Le dressing est séparé de la chambre par un sofa corbeille et deux colonnes.

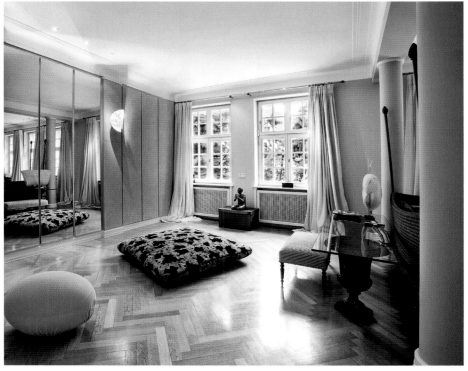

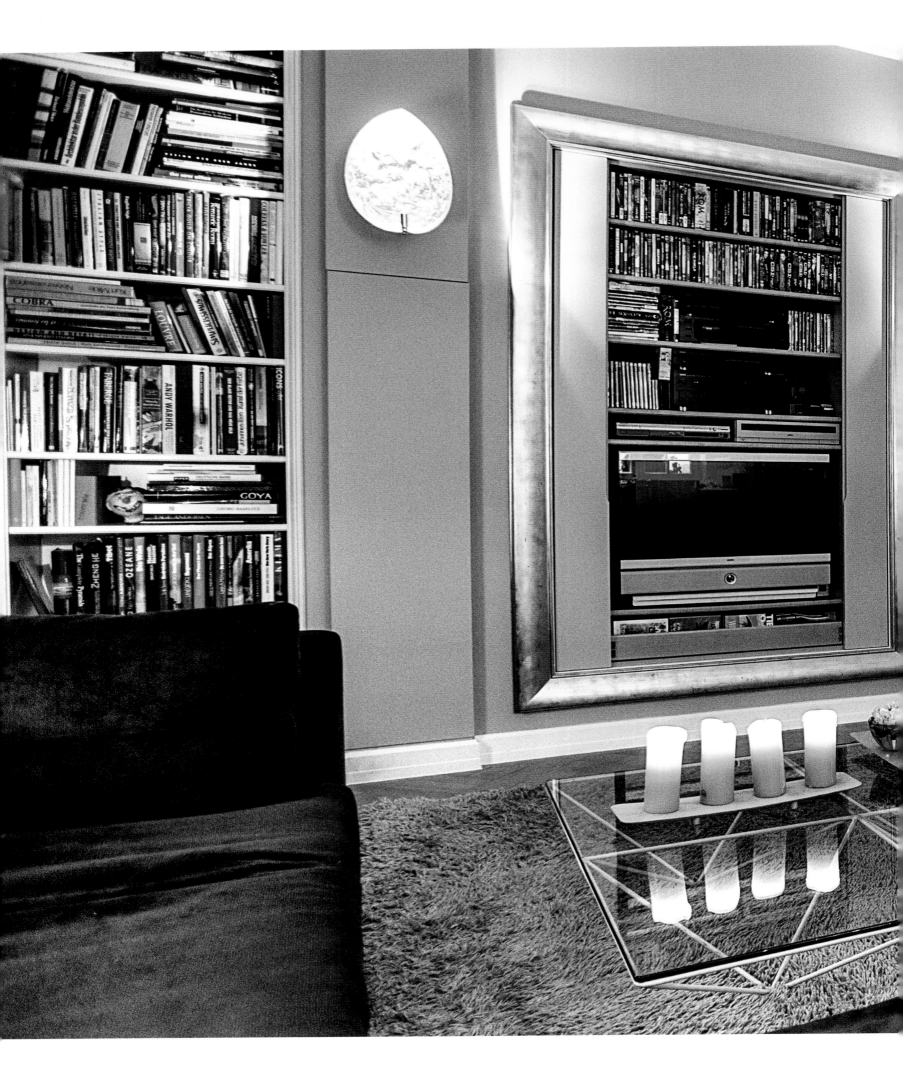

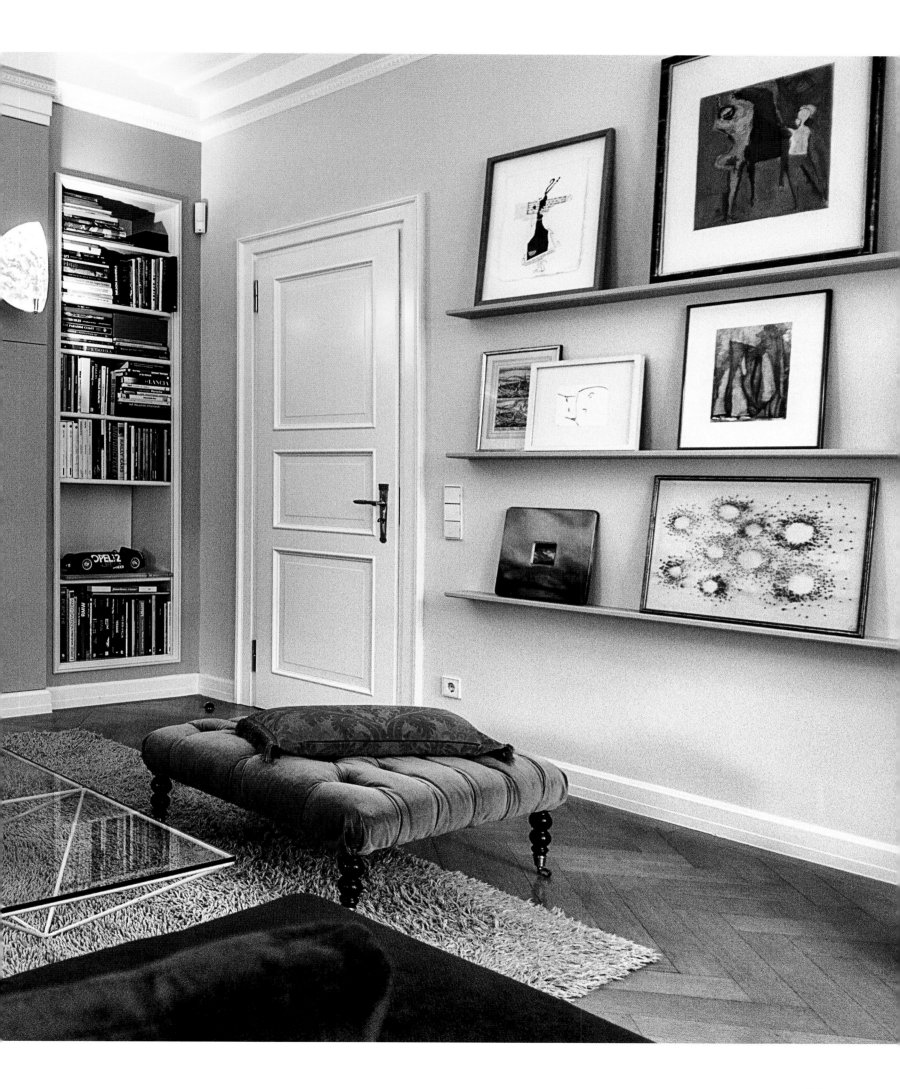

Powerful Colors

DEN MUT ZUR FARBE sieht man Tina Gräfin Khuen-Lützows Wohnung an: Die Wände sind mal wie im Esszimmer Ton in Ton mit den Vorhängen in Hummerrot gestrichen, mal Erbsengrün wie im Wohnbereich oder in einem Smaragdton wie im Flur. „Die Farben wähle ich nach Vorlieben beziehungsweise nach den Möbeln aus, die bereits vorhanden sind", sagt die Interior Designerin. In ihrem Fall war das zum Beispiel ein quadratischer Sitzhocker, den sie aus einem Needlepoint-Teppich anfertigen ließ. Er sorgt dafür, dass die Sicht auf den Kamin und das Esszimmer frei bleibt. Zugleich gliedert die Farbgebung den länglichen Raum, der sich mit seinen großen Fenstern zum Garten hin öffnet. Auch wenn sie es in ihrer Stadtwohnung gerne gemütlich-elegant mag, gestaltet Tina Gräfin Khuen-Lützow beruflich Räume ganz nach den Wünschen ihrer Kunden. „Dann zählt für mich nur, in welchem Ambiente sich meine Kunden wohlfühlen", sagt sie.

TINA GRÄFIN KHUEN-LÜTZOW doesn't shy away from the use of bold colors in her home. Lobster red walls in the dining room match the curtains shade for shade. The living area is pea green and the hallway the color of emeralds. "I choose the colors according to my own tastes or to fit with the existing furniture," says the interior designer. One such piece of furniture in her own home is a square ottoman that she had fashioned from a needlepoint carpet. It maintains an unobstructed view of the fireplace and the dining room. At the same time, the color scheme divides up the oblong room, whose windows open onto the garden. While she may enjoy comfortable elegance in her city apartment, in her professional work, Tina Gräfin Khuen-Lützow designs rooms according to her client's preferences. "The main thing is to create an ambience that makes my clients comfortable," she says.

DANS SON APPARTEMENT, la comtesse Tina Khuen-Lützow joue manifestement la carte de la couleur : les murs sont rouge homard dans la salle à manger, ton sur ton avec les tentures, vert petit pois dans la pièce de vie, ou encore vert émeraude dans l'entrée. « Je choisis les couleurs selon mes préférences ou en fonction du mobilier existant », explique la décoratrice d'intérieur. En l'occurrence, elle a fait fabriquer un pouf carré à partir d'une tapisserie à l'aiguille. La vue sur la cheminée et la salle à manger reste ainsi dégagée. L'agencement des couleurs structure également cette pièce oblongue dont les grandes fenêtres donnent sur le jardin. Bien qu'adepte du confort élégant pour son propre appartement citadin, la comtesse Tina Khuen-Lützow aménage les espaces conformément aux souhaits de ses clients. « La seule chose qui compte pour moi, c'est de savoir dans quelle ambiance mes clients se sentent bien », dit-elle.

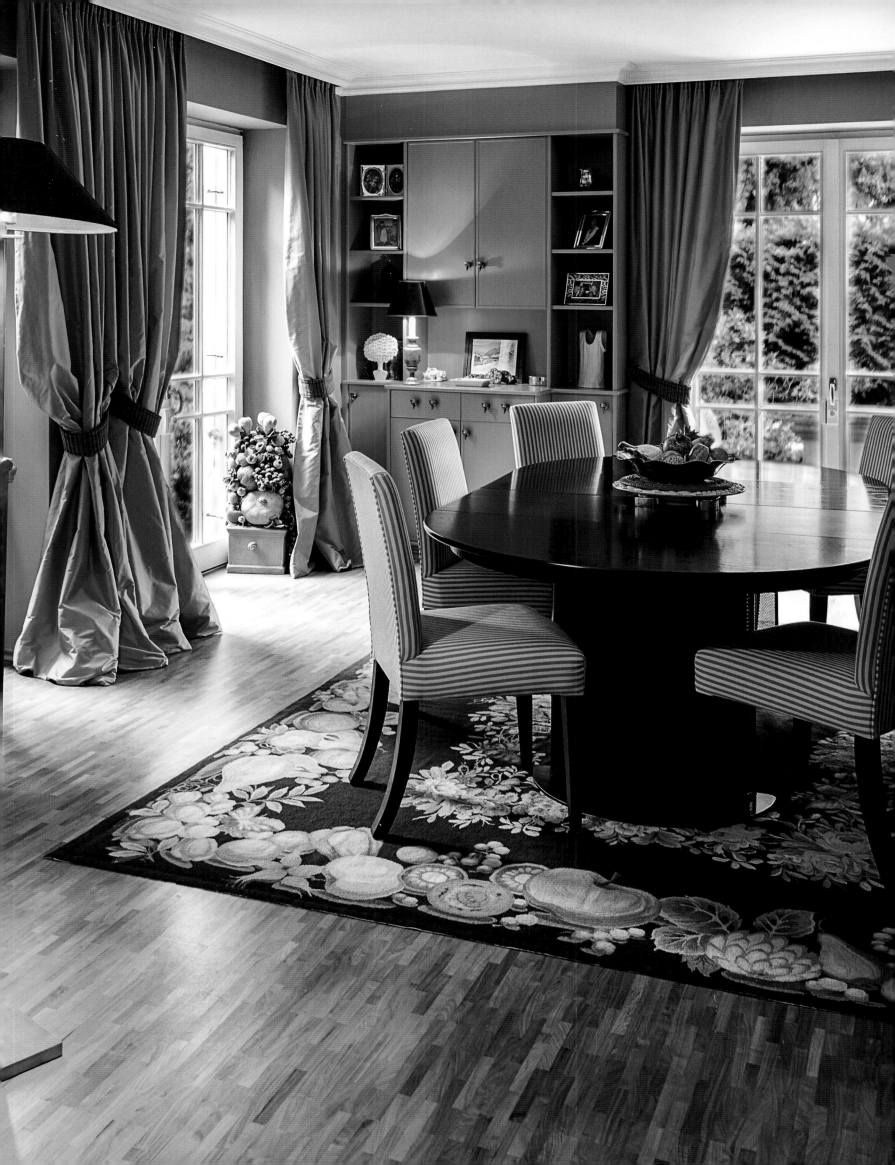

Der Empfangsbereich ist in einem Grünton gestrichen. Für Kontraste sorgen zahlreiche Kunstwerke.

The entrance area is painted a shade of green. Numerous art pieces provide contrast.

Le vestibule est peint dans un ton vert, sur lequel tranchent de nombreuses œuvres d'art.

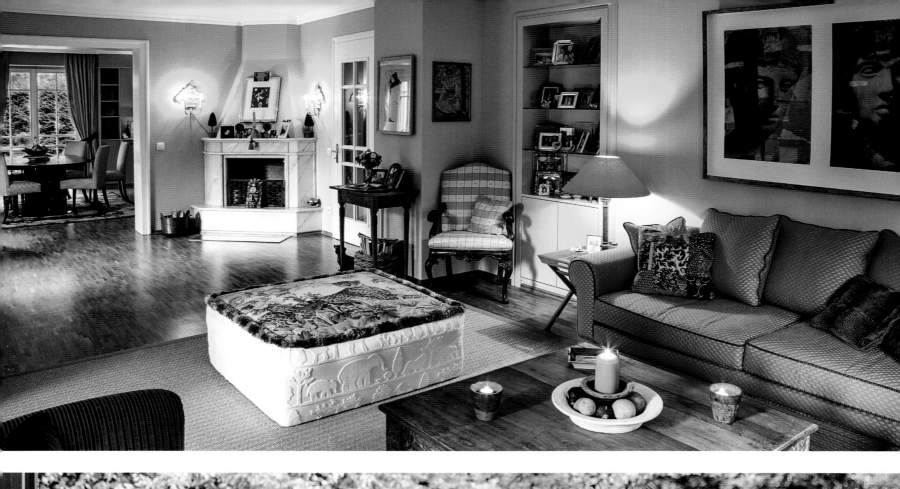

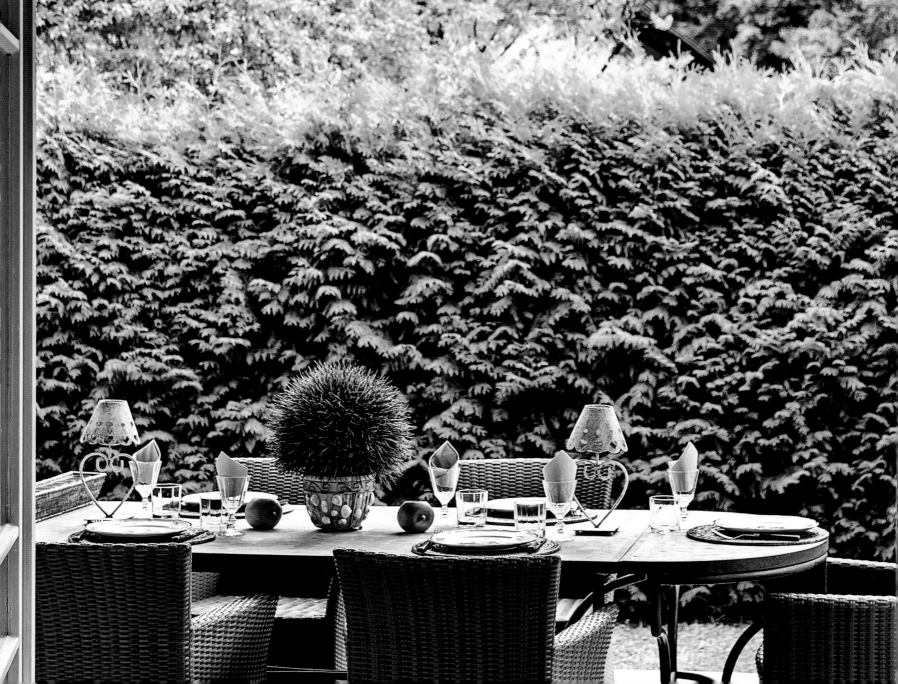

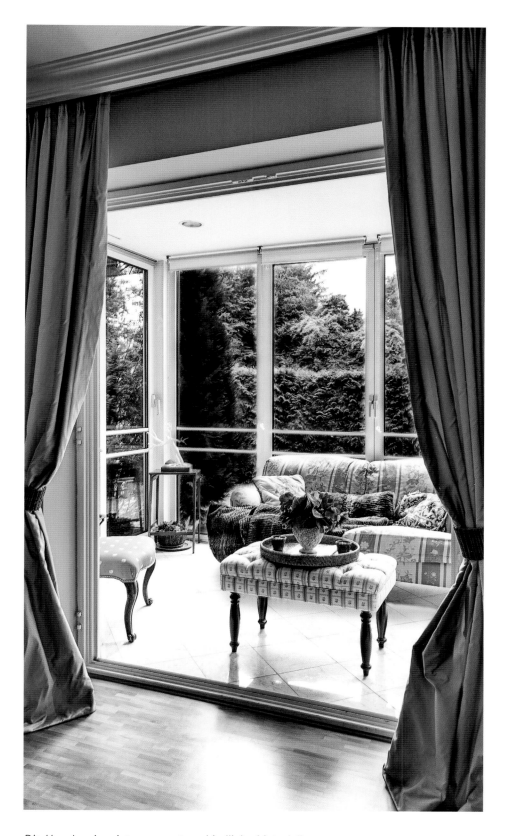

Die Hausherrin mixt gerne unterschiedliche Materialien.
So sind die Seidenvorhänge zum Wintergarten mit Raffungen aus Samt versehen.

The homeowner likes to mix different materials. As a result, the silk curtains
at the entrance to the winter garden are lined with velvet tiebacks.

La maîtresse de maison mêle volontiers les matières : les tentures de soie ouvrant
sur le jardin d'hiver sont retenues par des embrasses de velours.

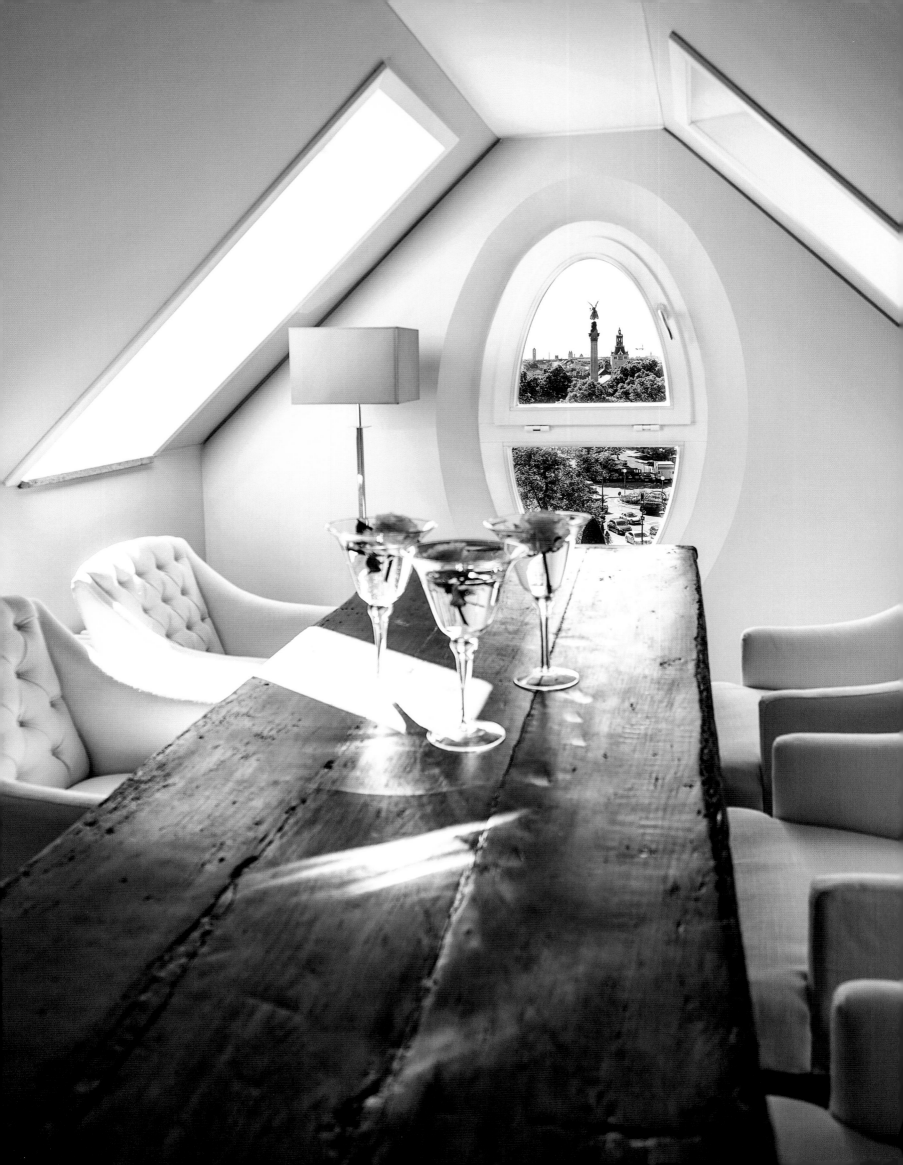

Loft with a View

WIE EINGERAHMT WIRKT der Münchner Friedensengel durch das ovale Fenster eines Lofts im fünften Stock. Interior Designerin Alexandra Elleke hat um diesen einzigartigen Blick herum eine Wohnung gestaltet, in der sie viel mit Kontrasten spielt. Naturmaterialien, wie der anthrazitfarbene Sisalteppichboden, treffen unter weißem Gebälk auf die weiche, helle Sofalandschaft der niederländischen Firma Eichholtz. Der Zebrafellläufer bringt afrikanisches Flair in das Münchner Dachgeschoss, während ihm asiatische Statuen etwas Verspieltes geben. Leuchten von Light & Living sorgen für atmosphärische Lichtakzente. Diese Liebe zum Detail macht den Stil der Interior Designerin aus. Ihr Erfolgsrezept: „Ich entwerfe niemals am Reißbrett, sondern gehe an meine Projekte immer sehr intuitiv heran."

THE OVAL WINDOW in this fifth-floor loft frames Munich's Angel of Peace. Interior designer Alexandra Elleke designed an apartment around this unique view, a space in which she played with many contrasts. Beneath white beams, natural materials, such as the coal-gray sisal carpeting, meet a soft, light-hued sofa landscape from the Dutch Eichholtz company. A zebra pelt runner adds an African flair to this Munich loft, while Asian statues contribute a somewhat playful touch. Lamps from Light & Living provide atmospheric light accents. The interior designer's style is shaped by her love of detail. Her recipe for success: "I never design anything at the drafting board but always take an intuitive approach to my projects."

VU PAR L'ŒIL-DE-BŒUF ovale de ce loft au cinquième étage, le Friedensengel de Munich semble ceint d'une auréole. C'est autour de cette vue unique que l'architecte d'intérieur Alexandra Elleke a conçu un appartement où elle joue grandement avec les contrastes. Sous la charpente blanche, des matériaux naturels, comme la moquette de sisal gris anthracite, cohabitent avec le canapé modulable clair et douillet de la firme hollandaise Eichholtz. Le tapis en peau de zèbre apporte à cet étage mansardé munichois une touche africaine, tandis que des statues asiatiques lui donnent un côté ludique. Des lampes de Light & Living ponctuent l'espace d'accents lumineux. Cet amour du détail est la marque de fabrique de cette architecte d'intérieur, qui nous livre le secret de sa réussite : « Je ne conçois jamais rien sur la planche à dessin, mais j'aborde toujours mes projets de manière très intuitive. »

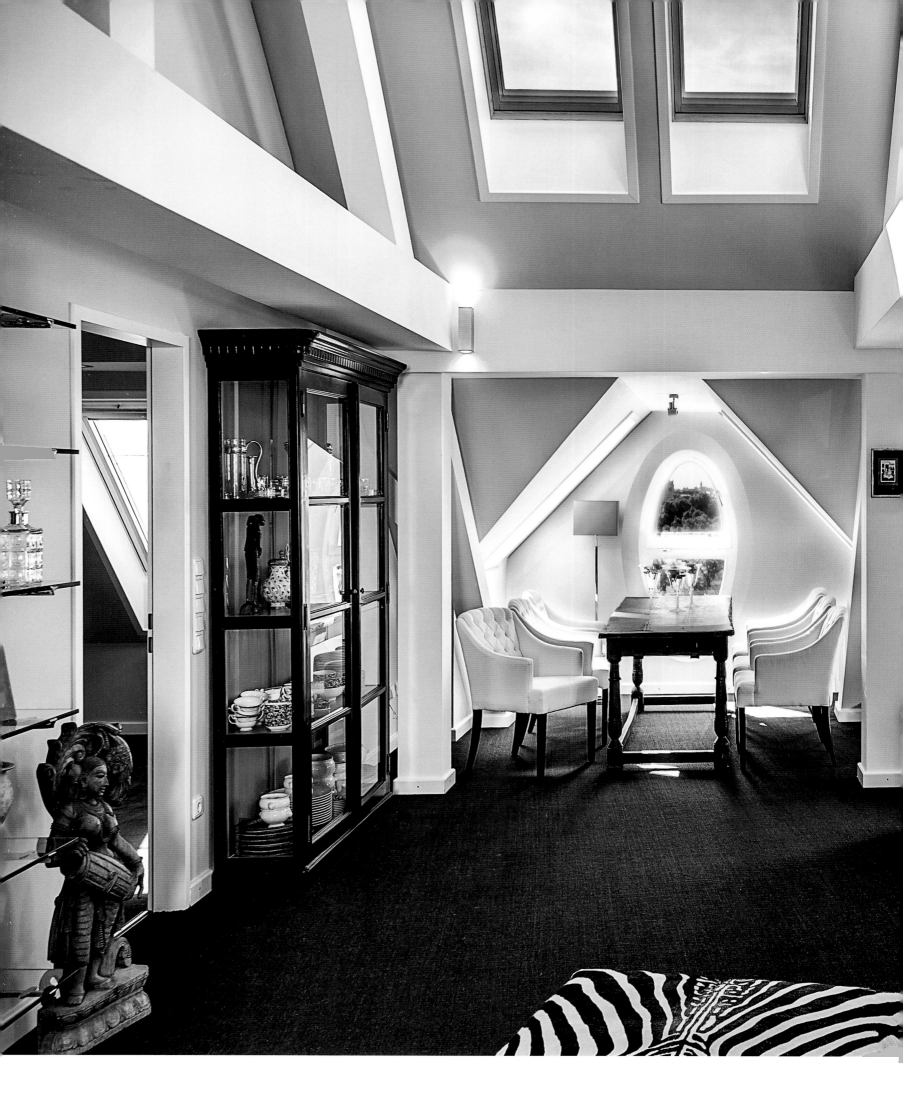

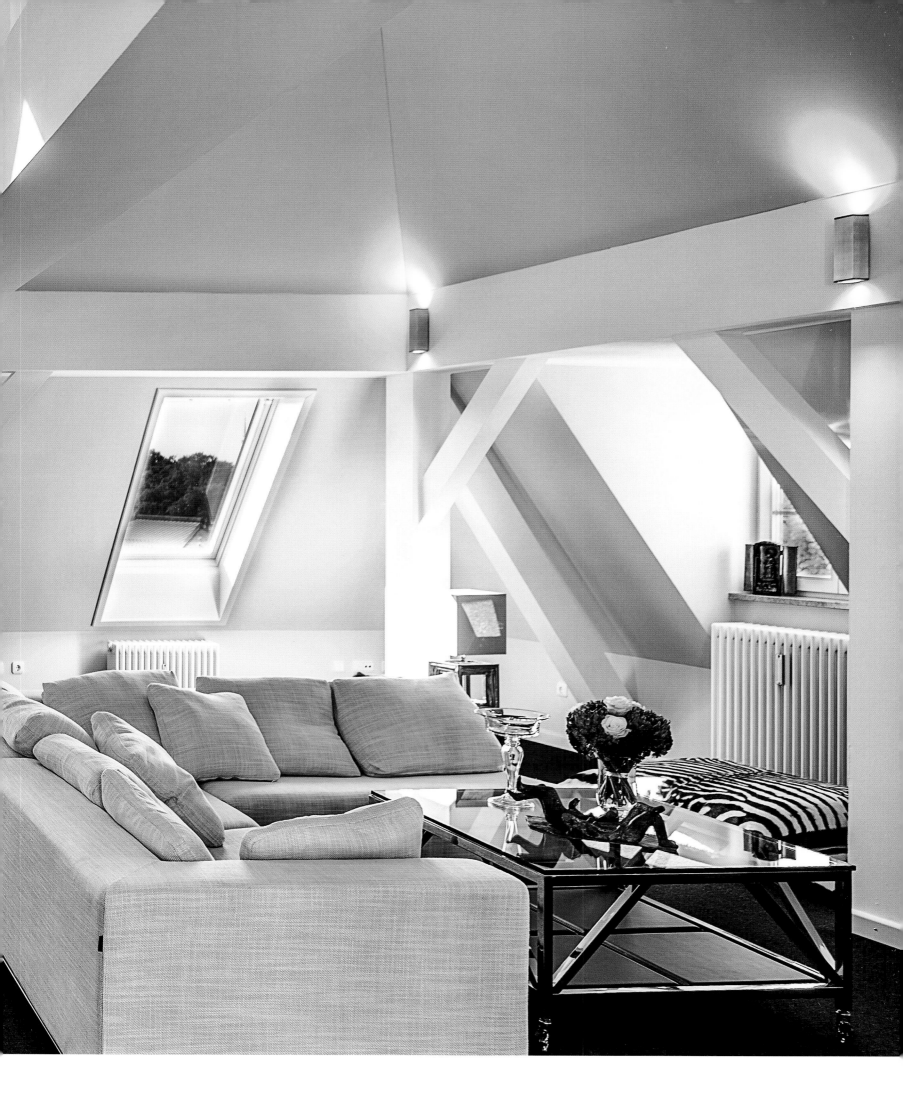

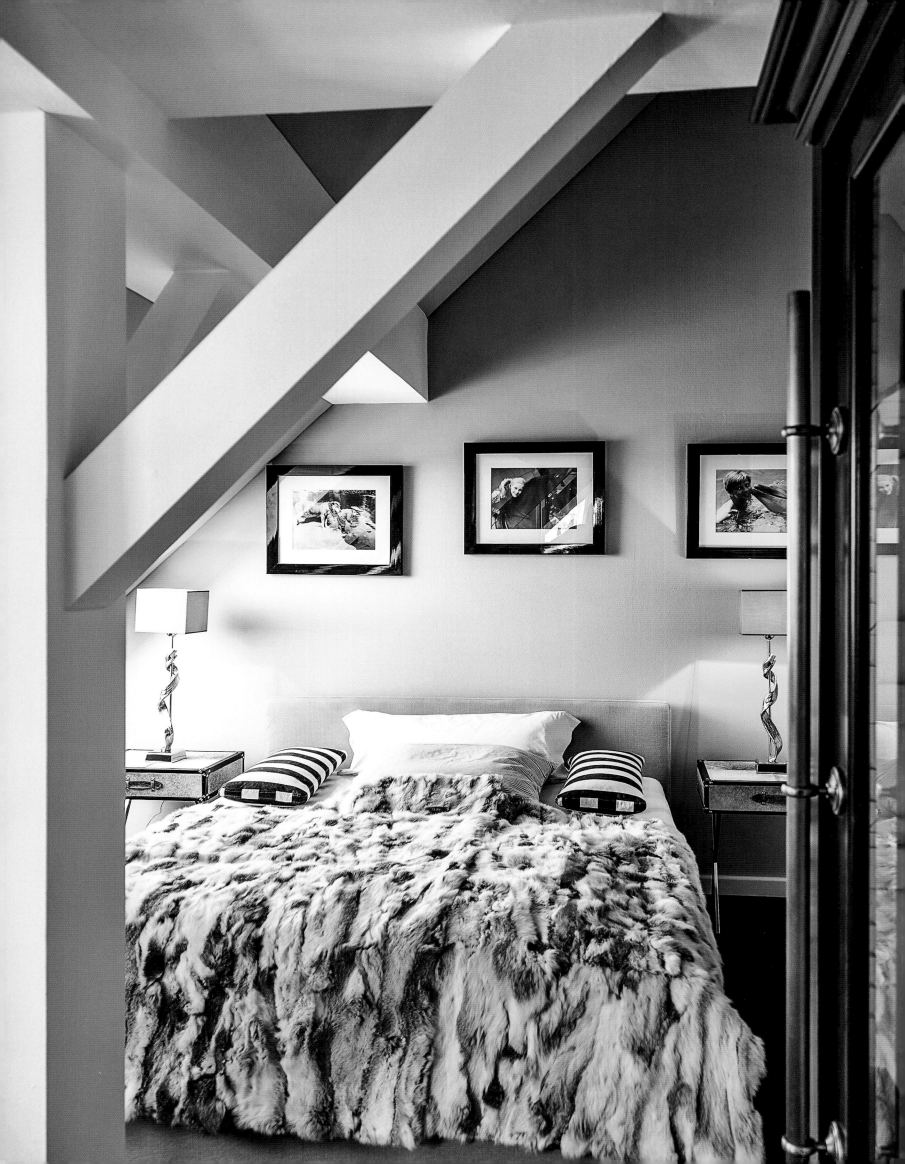

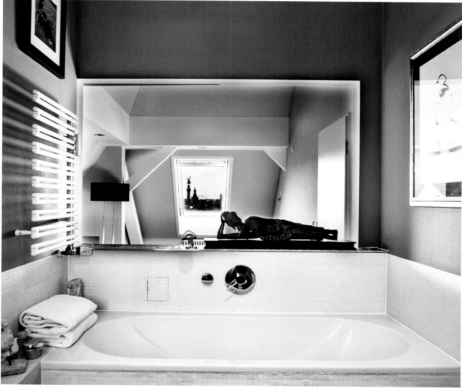

Von der Terrasse des Lofts aus reicht der Blick bis ins Gebirge.
Das blau-weiße Badezimmer nimmt griechische Einflüsse auf.

The view from the loft terrace extends all the way to the mountains.
The blue-and-white bathroom reflects Greek influences.

De la terrasse du loft, la vue s'étend jusqu'aux montagnes.
La salle de bain en bleu et blanc est d'inspiration grecque.

A Natural Connection

DER EHEMALIGE BAUERNHOF diente als Landhotel, bevor er von den jetzigen Eigentümern wegen seiner wunderschönen Lage an den Alpen übernommen wurde. Den Umbau übernahm die Hausherrin selbst in Zusammenarbeit mit dem renommierten belgischen Interior Designer und Antiquitätenhändler Axel Vervoordt. Soweit möglich, wurden die ursprünglich auf dem Hof verwendeten Materialien, wie die kunstvoll gearbeiteten Balken, bewahrt. Die Besitzer ergänzten die über Jahre gewachsene Patina mit einem Estrichboden, der mit einer Mischung aus Kalkfarbe und Erde bestrichen wurde. Auch die gekalkten Wände wurden mit Erdpigmenten versehen. Die Türschwellen bestehen aus unbearbeiteten Steinen, ebenso wie die Liegen im Spa. So erhält das Haus in seiner ländlichen Umgebung eine besinnliche und mit den Elementen verbundene Ausstrahlung.

THIS FORMER FARMHOUSE was once a country hotel before its current owners bought it on account of its beautiful alpine location. The homeowner renovated the house herself, with help from Belgian interior designer and antiques dealer Axel Vervoordt. Wherever possible, they preserved the materials originally used for the farmhouse, including the artfully worked beams. The owners added a screed floor, coated with a mixture of lime wash paint and earth, to match the patina that had developed over the course of many years. They blended earth pigments with the whitewashed walls. The door sills as well as the loungers in the spa are made of stone left in its natural state. In keeping with its rustic surroundings, the house thus radiates tranquility and blends in with the elements.

AVANT QUE SES ACTUELS PROPRIÉTAIRES, séduits par sa merveilleuse situation dans les Alpes, ne la reprennent, cette ancienne ferme faisait office d'auberge. La maîtresse de maison en a elle-même entrepris la rénovation avec le concours du célèbre architecte d'intérieur belge Axel Vervoordt. Ces derniers ont conservé dans la mesure du possible les matériaux d'origine, comme les poutres travaillées avec art. En contrepoint du bois patiné par les ans, les propriétaires ont opté pour un sol en ciment, qui a été badigeonné d'un mélange fait de peinture à la chaux et de terre. Les murs chaulés ont également bénéficié de pigments terreux. Les pas de portes sont faits de pierre brute, tout comme les banquettes du spa. Dans son environnement campagnard, la maison ainsi liée aux éléments invite à la contemplation.

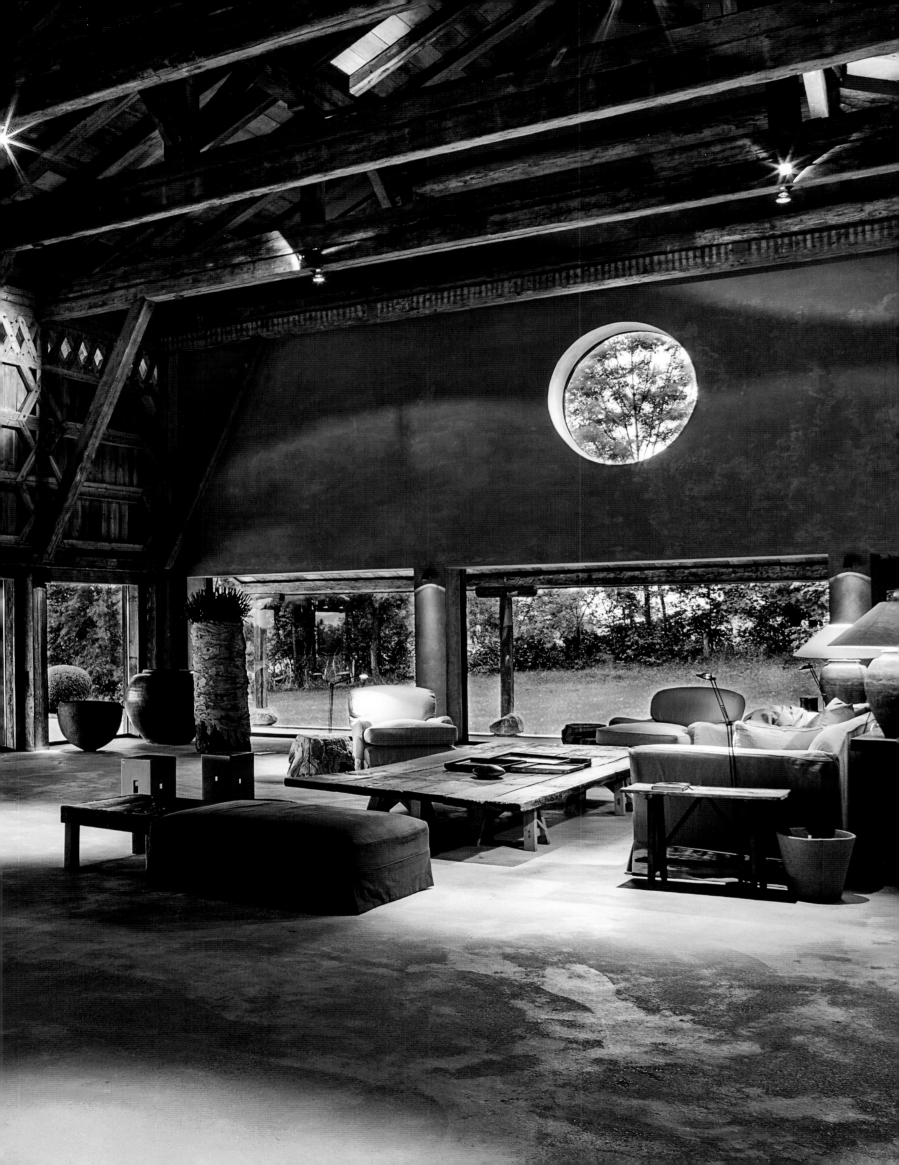

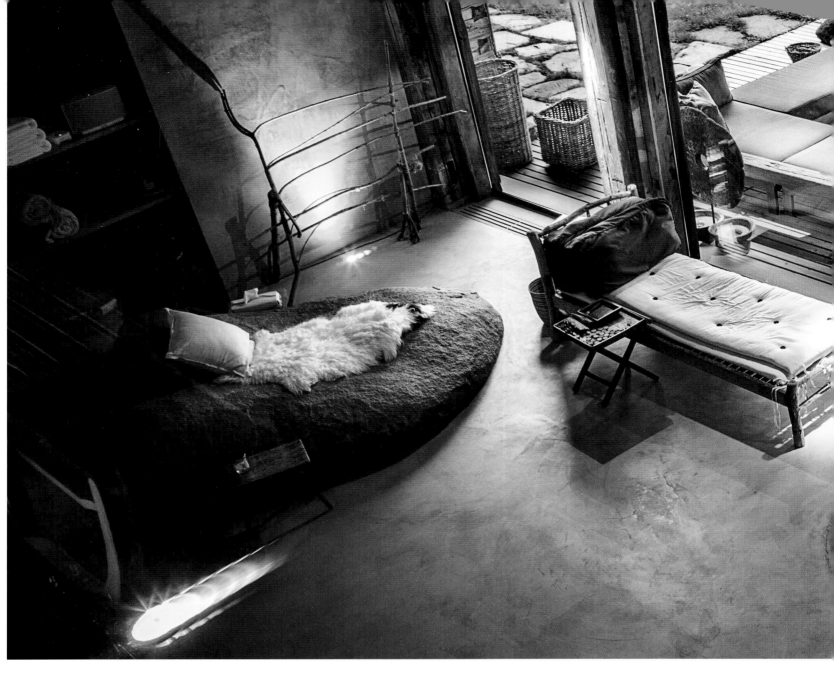

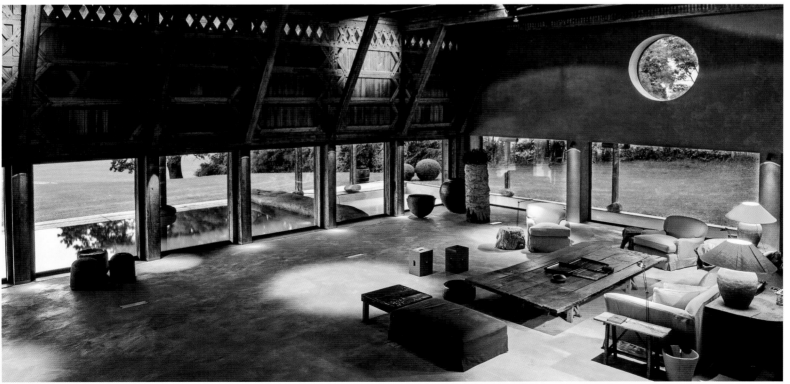

Im Spa strahlen große Liegesteine aus einem Steinbruch nahe Passau archaische Ruhe aus. Der Pool verbindet das Innere mit der Terrasse.

Large loungers made of boulders from a quarry near the town of Passau radiate archaic tranquility in the spa. The pool connects the interior with the terrace.

Dans le spa, de larges banquettes de pierre provenant d'une carrière proche de Passau irradient d'un calme archaïque. Le bassin relie l'intérieur à la terrasse.

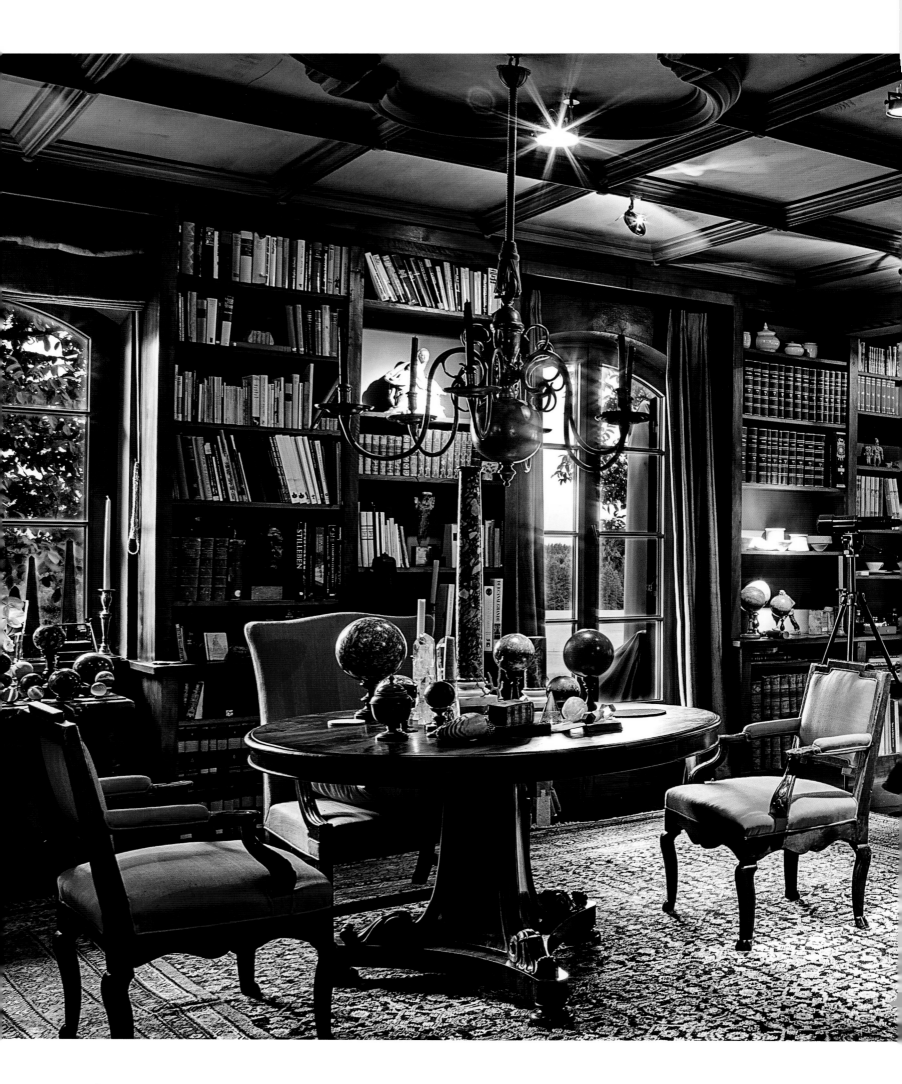

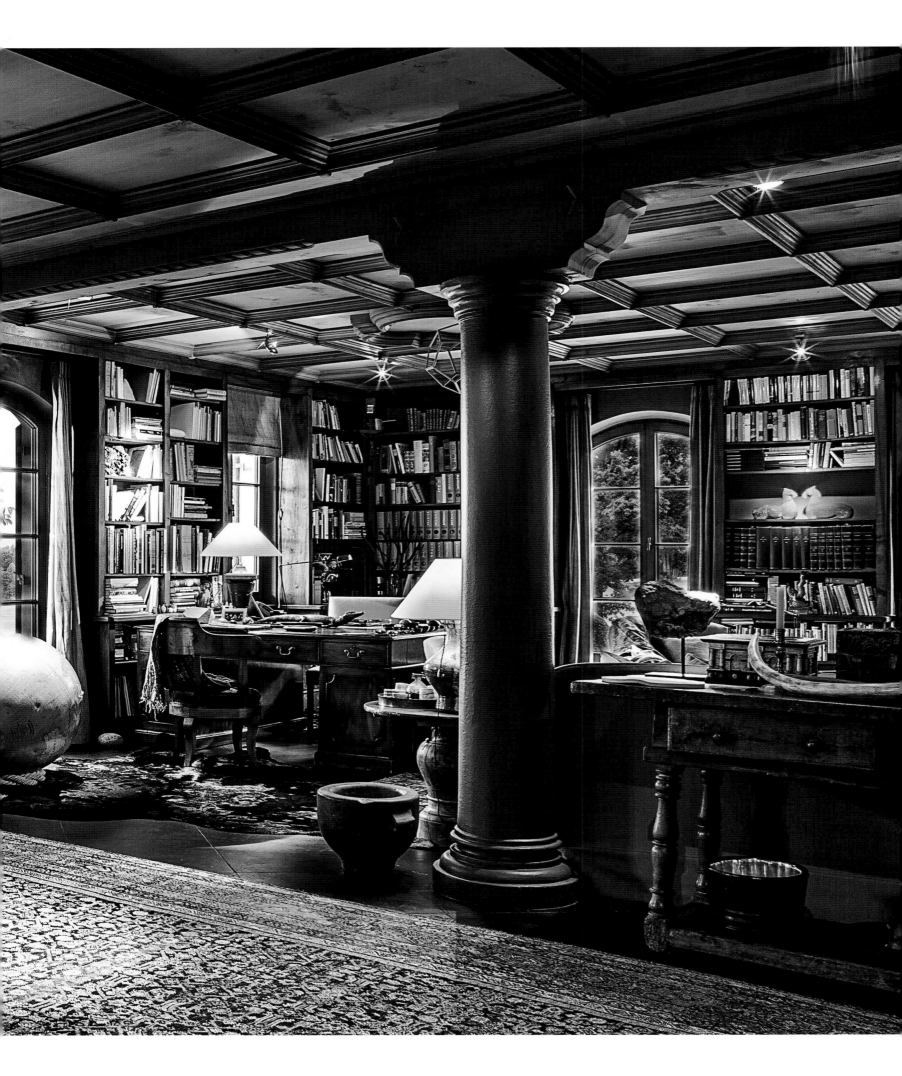

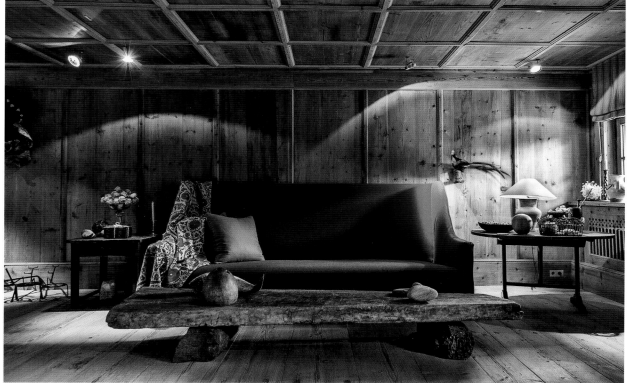

*Viele Möbelstücke, wie das große, gemütliche Sofa,
wurden von Interior Designer Axel Vervoordt eigens
für den einstigen Bauernhof entworfen.*

*Many pieces of furniture, such as this large, comfortable sofa,
were specially designed by interior designer Axel Vervoordt
for the former farmhouse.*

*De nombreux meubles, comme le grand sofa douillet,
ont été conçus spécialement pour cette ancienne ferme
par l'architecte d'intérieur Axel Vervoordt.*

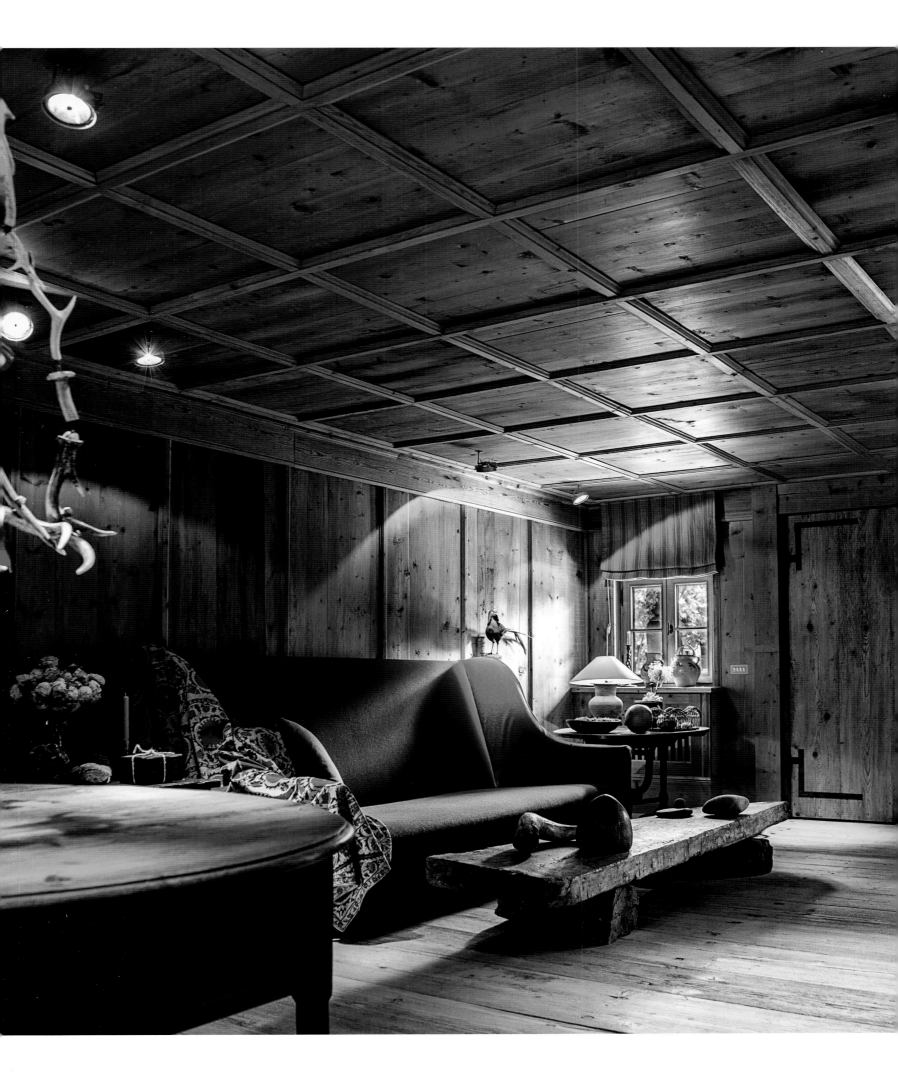

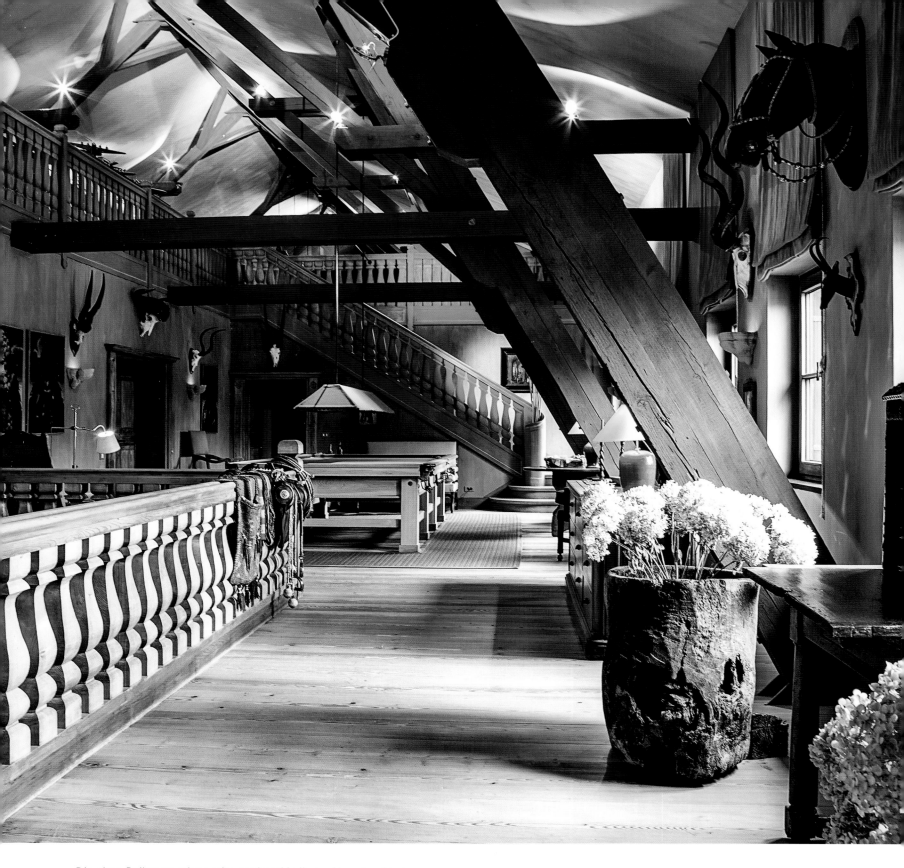

Die alten Balken wurden weitestgehend in ihrem Urzustand belassen.
Der Billardtisch verwandelt das Treppenhaus in einen wohnlichen Bereich.

Most of the old beams were left in their original condition. The pool table
transforms the stairwell into a homey space.

Les vieilles poutres ont été dans la mesure du possible conservées en l'état.
La table de billard métamorphose le palier en un espace de vie agréable à vivre.

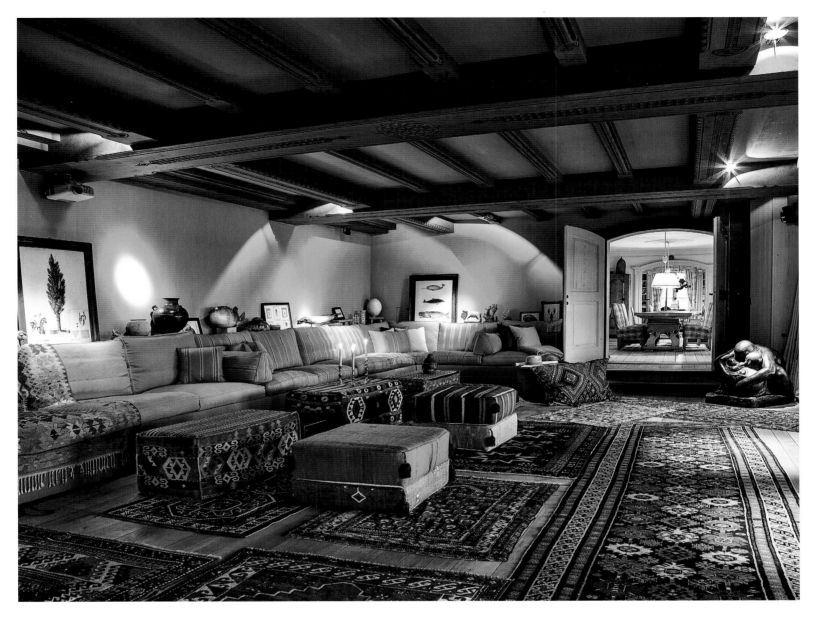

Orientalisch anmutende Sitzgelegenheiten geben dem Fernsehzimmer ein exotisches Flair.

These seats have an oriental sensibility and give the TV room an exotic flair.

Des sièges aux allures orientales donnent au salon de télévision une touche exotique.

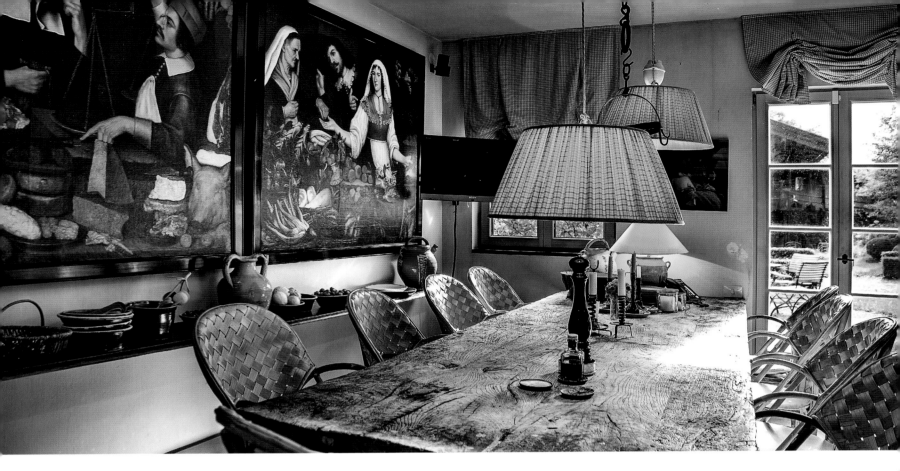
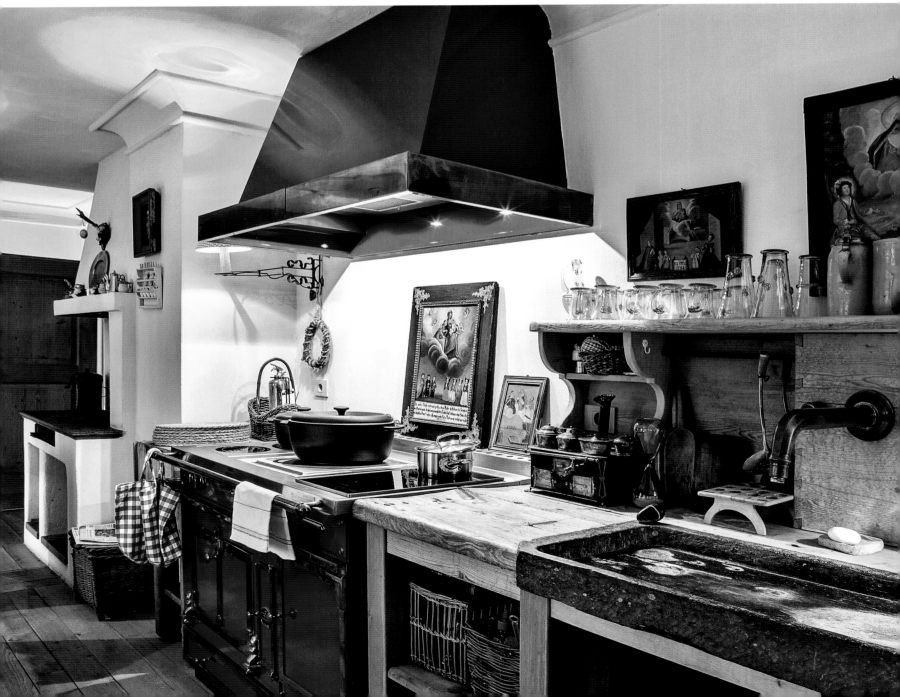

Index

ASIAN TOUCH
Private Property
Marina Steininger & Pista Kovács
(interior design)
design@pistakovacs.com

MULTICOLOR LIVING
Private Property
Maria Brandis (interior design)
www.fresohome.de
shop@fresohome.de

WHITE VILLA
Private Property
Engel & Völkers München GmbH
Ismaninger Straße 78
81675 Munich
Phone: +49 (0)89 998 996 0
Fax: +49 (0)89 998 996 33
www.engelvoelkers.com/muenchen

MODERN COUNTRY LIFE
Private Property
Holger Kaus (interior design)
www.holgerkaus.com

DESIGN MEETS ART
Private Property
Stamm Planungsgruppe
(interior design + architecture)
www.stamm-planungsgruppe.com

ART LOVERS' HOME
Private Property

SPORTSMAN'S PARADISE
Private Property

FRENCH CLASSICISM
Private Property

URBAN WILDLIFE
Private Property
Alexandra Elleke (interior design)
Prinzregentenstr. 64
81675 Munich
Phone: +49 (0)89 998 866 01
Fax: +49 (0)89 998 866 02
Mobile: +49 (0)172 820 205 0
alexandra.elleke@t-online.de

BAVARIAN HERITAGE
Private Property
Holger Kaus (interior design)
www.holgerkaus.com

MODERNITY MEETS ANTIQUES
Private Property
Stamm Planungsgruppe (interior design)
www.stamm-planungsgruppe.com

TRAVELER'S HOME
Temporary Residence/Hotel
Sofitel Munich Bayerpost
Bayerstraße 12
80335 Munich
Phone: +49 (0)89 599 480
Fax: +49 (0)89 599 481 000
www.sofitel-munich.com
Fred Angerer & Gerhard Hadler
(architecture)
Harald Klein (interior design)

GRAY ONLY
Private Property
Peter Buchberger (interior design)
www.rkpb.de

HOUSE OF COLORS
Private Property
www.verner-panton.de

PARISIAN STYLE
Private Property
Maidi F. zur Lippe (interior design)
maidi.maidihome@gmail.com

SEVENTIES STYLE
Showroom
Peter Buchberger (interior design)
www.rkpb.de

FAMILY VILLA
Private Property

POWERFUL COLORS
Private Property
Tina Gräfin Khuen-Lützow (interior design)

LOFT WITH A VIEW
Showroom
Alexandra Elleke (interior design)
Prinzregentenstr. 64
81675 Munich
Phone: +49 (0)89 998 866 01
Fax: +49 (0)89 998 866 02
Mobile: +49 (0)172 820 205 0
alexandra.elleke@t-online.de

A NATURAL CONNECTION
Private Property

Biographies

Stephanie von Pfuel

Judith Jenner

STEPHANIE VON PFUEL wuchs in Tüßling bei Altötting auf. Nach dem Abitur studierte sie Forstwirtschaft und erbte 1991 den land- und forstwirtschaftlichen Betrieb samt heimatlichem Schloss von ihrem Vater. Seit über 20 Jahren renoviert sie das Schloss sowie die umliegenden Gebäude. Dadurch entdeckte sie auch ihre Liebe und Begeisterung für Dekoration und Inneneinrichtung. 2008 veröffentlichte sie ihr Buch „Cool Events at Home" und 2011 „Decorations at Home". Stephanie von Pfuel lebt in Tüßling, wo sie auf ihrem Anwesen Messen und Konzerte veranstaltet, und hat sechs Kinder.

STEPHANIE VON PFUEL grew up in the Bavarian town of Tüßling, near Altötting. After graduating from high school, she studied forestry and inherited her father's agricultural and forestry business in 1991—along with the family castle. While renovating the castle and outlying buildings, a project that has occupied her for the past 20 years, she discovered a love and passion for decorating and interior design. She published the book "Cool Events at Home" in 2008, followed by "Decorations at Home" in 2011. Stephanie von Pfuel lives in Tüßling, where she organizes trade shows and concerts on her estate. She has six children.

STEPHANIE VON PFUEL a grandi à Tüßling, près d'Altötting. Après son baccalauréat, elle a étudié la sylviculture et a hérité en 1991 de l'exploitation agricole et forestière de son père ainsi que du château de famille. Depuis plus de 20 ans, elle s'emploie à la rénovation du château et des édifices avoisinants. C'est ainsi qu'elle s'est découvert une passion pour la décoration et l'architecture d'intérieur. Elle a publié ses ouvrages « Cool Events at Home » en 2008 et « Decorations at Home » en 2011. Mère de six enfants, Stephanie von Pfuel vit à Tüßling où elle organise diverses expositions et concerts dans sa propriété.

JUDITH JENNER wurde in Berlin geboren. Nach einem geisteswissen-schaftlichen Studium an der Humboldt-Universität volontierte sie bei einem Stadtmagazin und schreibt seitdem für verschiedene Tages-zeitungen, Magazine, Online-Medien und Verlage. Ihre Themen: Architektur, Interior Design, Bildung, Lifestyle und Unterhaltung.

JUDITH JENNER was born in Berlin. After graduating from Humboldt University with a degree in the humanities, she did a traineeship with a city magazine. Since then, she has written for a variety of newspapers, magazines, online media, and publishers. Her special interests are architecture, interior design, education, lifestyle, and entertainment.

JUDITH JENNER est née à Berlin. Après des études de lettres à l'université Humboldt, elle a travaillé comme stagiaire pour un magazine urbain. Elle écrit depuis pour divers quotidiens, maga-zines, médias en ligne et maisons d'édition. Ses thèmes de prédilection sont l'architecture, la décoration, l'éducation, l'art de vivre et le divertissement.

Credits & Imprint

PHOTO CREDITS:

Cover photo by Julia Leeb,
photo assistance by Xenia Maculan
Back cover photos by Stephen Huljak/courtesy of
Sofitel Munich Bayerpost; Julia Leeb,
photo assistance by Xenia Maculan
Jacket flap photo by Manfred Hendel

p 02–03 (Contents)
by Julia Leeb, photo assistance by Xenia Maculan

pp 04–15 (Preface and Introduction)
p 06, p 09, p 12 and p 15 by Julia Leeb,
photo assistance by Xenia Maculan
p 05 by Christine Dempf, www.christine-dempf.de;
p 11 by Tobias Kreissl/courtesy of Raumkonzepte
Peter Buchberger

pp 16–29 (Asian Touch) by Julia Leeb,
photo assistance by Xenia Maculan
pp 30–37 (Multicolor Living) by Julia Leeb,
photo assistance by Xenia Maculan
pp 38–51 (White Villa) by Christine Dempf,
www.christine-dempf.de
pp 52–65 (Modern Country Life)
by Sergio-Srdjan Milinkovic/courtesy of Holger Kaús
pp 66–75 (Design meets Art)
by Daniel Glasl/courtesy of Stamm Planungsgruppe

pp 76–83 (Art Lovers' Home) by Julia Leeb,
photo assistance by Xenia Maculan
pp 84–91 (Sportsman's Paradise) by Julia Leeb,
photo assistance by Xenia Maculan
pp 92–109 (French Classicism)
by Julia Leeb, photo assistance by Xenia Maculan
pp 110–119 (Urban Wildlife)
by Christoph Enderer/courtesy of Alexandra Elleke
pp 120–133 (Bavarian Heritage)
by Sergio-Srdjan Milinkovic/courtesy of Holger Kaus
pp 134–139 (Modernity meets Antiques)
by Daniel Glasl/courtesy of Stamm Planungsgruppe
pp 140–147 (Traveler's Home)
p 141–143, p 145 (bottom),
p 146 (top) and p 147 by Stephen Huljak/courtesy of
Sofitel Munich Bayerpost;
p 144, p 145 (top) and p 146 (bottom)
by Vangelis Paterakis/courtesy of
Sofitel Munich Bayerpost
pp 148–155 (Gray Only) by Tobias Kreissl/courtesy of
Raumkonzepte Peter Buchberger
pp 156–167 (House of Colors)
by Julia Leeb, photo assistance by Xenia Maculan
pp 168–175 (Parisian Style) by Julia Leeb,
photo assistance by Xenia Maculan
pp 176–185 (Seventies Style)
by Tobias Kreissl/courtesy of Raumkonzepte
Peter Buchberger

pp 186–195 (Family Villa) by Julia Leeb,
photo assistance by Xenia Maculan
pp 196–203 (Powerful Colors) by Julia Leeb,
photo assistance by Xenia Maculan
pp 204–209 (Loft with a View) by Julia Leeb,
photo assistance by Xenia Maculan
pp 210–221 (A Natural Connection)
by Julia Leeb, photo assistance by Xenia Maculan

p 223 (Biographies) by Mark Krause (Stephanie
von Pfuel) and Dirk Dunkelberg (Judith Jenner)

© VG Bild-Kunst, Bonn 2014:
p 161 by James Brown (paintings)
p 192 by Jürgen Jaumann (painting)
p 195 by Marino Marini (painting)

Every effort has been made by the publisher to contact
holders of copyright to obtain permission to reproduce
copyright material. However, if any permissions have
been inadvertently overlooked, teNeues Publishing
Group will be pleased to make the necessary and
reasonable arrangements at the first opportunity.

Edited by Stephanie von Pfuel
Texts: Judith Jenner
Translations: WeSwitch Languages,
Romina Russo Lais & Heidi Holzer (English)
TRAD' Artis, Colette Mestre (French)
Copy Editing: Arndt Jasper,
Stephanie Rebel, Nadine Weinhold (German)
Christèle Jany (French)
Editorial Management: Nadine Weinhold
Design, Layout & Prepress: Christin Steirat
Imaging: Tridix, Berlin
Production: Dieter Haberzettl

Published by teNeues Publishing Group
teNeues Media GmbH + Co. KG
Am Selder 37, 47906 Kempen, Germany
Phone: +49 (0)2152 916 0, Fax: +49 (0)2152 916 111
e-mail: books@teneues.com

Press Department: Andrea Rehn
Phone: +49 (0)2152 916 202
e-mail: arehn@teneues.com

teNeues Digital Media GmbH
Kohlfurter Straße 41–43, 10999 Berlin, Germany
Phone: +49 (0)30 700 77 65 0

teNeues Publishing Company
7 West 18th Street, New York, NY 10011, USA
Phone: +1 212 627 9090, Fax: +1 212 627 9511

teNeues Publishing UK Ltd.
12 Ferndene Road, London SE24 0AQ, UK
Phone: +44 (0)20 3542 8997

teNeues France S.A.R.L.
39, rue des Billets, 18250 Henrichemont, France
Phone: +33 (0)2 4826 9348, Fax: +33 (0)1 7072 3482

www.teneues.com

© 2014 teNeues Verlag GmbH + Co. KG, Kempen

ISBN: 978-3-8327-9855-0; 978-3-8327-9888-8
Library of Congress Control Number: 2014943731

Printed in the Czech Republic.

Bibliographic information published by
the Deutsche Nationalbibliothek. The Deutsche
Nationalbibliothek lists this publication in the
Deutsche Nationalbibliografie; detailed bibliographic
data are available in the Internet at http://dnb.d-nb.de.